문화예술산업 총론

창조예술과 편집예술 산업의 이해

김진각

Introduction
to the culture
and art industry

박영사

이 책의 **머리말**

문화예술은 그것의 가치적 특성 외에도 막대한 경제적 효과를 유발하는 산업의 영역으로 깊숙이 들어와 있다. 이것은 문화예술 분야가 가치재 같은 고유의 성격을 훌쩍 뛰어 넘어 수익을 창출해내는 산업적 구조를 형성하고 있음을 의미하며, 이러한 관점에서 '문화예술산업'이라는 용어는 자연스러울 수밖에 없을 것이다. 하지만 '문화예술산업'이 아닌 '문화산업'으로 문화예술 분야의 산업화를 통칭하는 기류가 조성되어 있는 것은 아이러니다. 이는 역으로 모든 문화예술 콘텐츠의 토대가 되고 있는 순수예술의 영역은 '완전한 산업'으로 파악하기에는 무리라는 문화예술계 일각의 진단과 맞물려 있다. 그러나 이와 같은 논의 역시 편협한 시각이라는 생각이다. 21세기에 접어들면서 우리 사회 각 영역의 융·복합 흐름 속에 순수예술과 대중예술의 분절적 구분이 무의미해졌음을 감안한다면, 문화예술분야는 장르와 관계없이 산업화의 한 가운데에 있음을 인정하는 것이 옳다.

'문화산업'은 기술에 의해 콘텐츠가 만들어지는 편집예술의 영역이다. 이러한 '문화산업'은 지나친 수익 추구에 따른 비판적 시각에도 불구하고 하나의 산업 영역으로 굳건히 자리를 지키고 있다. 영화, 드라마, 대중음악을 중심으로 하는 전통적 문화산업 장르가 지금은 게임과 웹툰, 웹드라마까지 그 범주가 확대되면서 이와 관련한 학문적 논의 또한 활발하게 전개되고 있다.

그렇다면 창조예술로 볼 수 있는 순수예술 산업, 즉 '예술산업'은

어떤가. 문화예술계 일각에서는 예술의 산업화에 대한 부정적인 시각이 여전히 존재한다. 공공재와 가치재 등으로 기능하는 예술의 특성이 자본의 논리에 압도되어 산업으로 분류되는 것에 대한 거부감일 것이다. 그러나 이러한 시선과 상관없이 '예술산업'은 학계의 주요한 연구 및 논의 대상이 되고 있고, 정부 역시 다양한 예술정책을 통해 예술의 산업화에 힘을 실어가는 모양새를 보이고 있다. 특히 코로나 팬데믹 이후 OTT 등의 미디어 플랫폼을 통한 비대면 온라인 공연과 전시처럼 기존 순수예술에서 보기 힘들었던 변화된 흐름들이 나타나면서 예술의 산업화 논의에 더욱 탄력이 붙고 있다. 고무적인 현상이 아닐 수 없다.

이 책은 '문화예술산업 총론'이라는 제목에서 알 수 있듯이 '문화산업'과 '예술산업'을 동시에 다루고 있다는 점에서 '문화산업' 논의에 치중되어 있는 대부분의 학술서와 차별성을 지닌다. 또한 문화예술산업의 이론적 내용과 법·제도적 측면, 문화예술 소비자, 역대 정부의 문화예술산업정책, 국내 문화예술 산업에 대한 분석을 총론적 관점에서 접근하고 있으며, 문화예술산업 발전을 위한 정책 방안을 제안하고 있다.

문화예술산업은 궁극적으로 순수예술과 대중예술 산업의 융·복합을 통해 미래 발전을 모색하는 것이 최선의 방책이라고 본다.

문화예술산업을 총론적 시각에서 다룬 전문 학술서인 이 책이 문화예술과 문화콘텐츠 분야 전공 학부생 및 대학원생, 연구자 외에도 기획사와 엔터테인먼트사 등 문화예술 산업 현장에 있는 분들에게 유용한 논의와 통찰의 확장에 기여할 것으로 기대한다. 한국콘텐츠진흥원, 한국문화예술위원회, 영화진흥위원회 등 문화예술 분야 공공기관과 문

화재단 종사자들이 정독한다면 문화예술산업의 포괄적 이해에 한걸음
다가설 것이다.

2022년 6월
서울 강북 연구실에서
저자 김 진 각

이 책의 **차례**

제2부 문화예술산업 법령과 예술인

문화예술산업 총론
[창조예술과 편집예술 산업의 이해]

제1부

서 론

제1장 문화예술산업의 이해

제2장 문화예술산업의 이론적 접근

문화예술산업의 이해

I 문화예술산업의 의의

1. 문화예술산업의 개념

'예술산업'은 사실 논쟁적인 개념이자 용어일 수도 있다. 특히 연극, 클래식 음악, 무용, 오페라, 문학 등 순수예술 분야 종사자는 이 용어에 거부 반응을 일으킬 수도 있다. 그것은 '예술'이 갖는 기본적 가치와 이윤 추구의 의미가 깊숙이 배어 있는 '산업'은 상호 충돌적 개념이기 때문에 '예술산업'은 적절하지 않은 개념이라는 논거에 기인한다.[1]

이와 같은 논의는 순수예술의 산업화는 시기상조라는 의미와 연결될 수 있다. 문화예술계와 학계 일각의 이 같은 시각은 예술성, 실험성, 진품성 등을 특징으로 하는 예술의 근본적 가치와 역할을 고려할 때, 또한 산업화[2]가 지니고 있는 이윤 지향적 목적을 감안할 때 논리적 타

1) 예술산업을 둘러싼 찬반 논의는 2장에 후술되어 있다.
2) 산업화는 효율화, 자본화, 상업화를 특성으로 하는 개념이다.

당성이 인정되는 측면이 있다.

예술작품과 복제

그러나 20세기 초 이미 예술작품의 복제 가능성을 언급함으로써 순수예술의 산업화를 일찌감치 예고한 발터 벤야민3)을 거론하지 않더라도, 4차 산업혁명의 가속화에 따른 기술혁명으로 문화와 예술의 구분 자체가 무의미해지고,4) 순수예술과 대중예술의 융·복합이 자연스럽게 된 시대는 예술산업을 개념적으로 충분히 새롭게 정의하고 있다.

예술산업의 개념과 관련한 다른 논의는 산업의 대상인 '예술'의 범위를 어떻게 설정하는가에 따라 그 영역이 다르게 구획화된다는 점이다. 예술산업이 순수예술에 한정되면 문화산업의 하위범주에 속한다고 볼 수 있지만, 대중예술까지 포함할 경우에는 문화산업과 유사한 범주, 혹은 동등한 범주로 이해될 수 있기 때문이다.5)

이와 같은 맥락에서 예술산업은 순수예술 산업과 대중예술 산업6)을 합친 개념으로 파악할 수 있다.

그렇다면 순수예술 산업과 대중예술 산업은 각각 어떻게 개념화

3) 독일의 철학자이자 평론가인 발터 벤야민은 1936년 『기술복제시대의 예술작품』을 썼다. 벤야민은 여기서 예술작품에 주술적이고 신비적인 성격이 생기는 가장 중요한 원인은 그 작품이 갖는 진품성, 즉 시간적·공간적 현재성과 일회성이라고 인식했다. 그러나 벤야민은 반복적인 복제를 가능하게 하는 근대적인 기술복제는 전통적인 예술작품이 지니고 있던 원본성을 훼손하고 붕괴시킨다고 판단했다.

4) 전통적인 순수예술과 통속적인 대중예술의 경계를 무너뜨린 것은 '새로운 예술'로 불리는 팝아트로 보는 시각이 있다. 세계자본주의체제의 중심인 미국을 중심으로 1960~70년대 전성기를 누렸던 팝아트는 소비 사회와 대중예술의 이미지리와 기술들을 활용했던 20세기 예술운동이다. 팝아트는 1950년대 후반 추상표현주의에 대한 반감으로 일어났다. Nicholson, Geoff, *Andy Warhol: A Beginner's Guide*, New York: Headway, 2002.

5) 한국문화콘텐츠진흥원, 『문화산업통계체계 구축방안 연구』, 2004.

6) 대중예술산업은 콘텐츠 산업을 포함한 문화산업과 같은 용어로 이해해도 무방하다.

할 수 있을까. 이를 파악하려면 순수예술과 대중예술에 관한 구분이 필수적이다.

예술의 구분

순수예술은 예술적 동기에 의해 발생한 것으로, 절대성을 함유하고 있는 창작물을 지칭한다. 우리나라의 문화예술진흥법은 음악, 연극, 무용, 국악, 미술, 문학 등을 순수예술로 구분하고 있다.7) 순수예술 산업이란 이러한 분야의 창작물 또는 문화예술용품을 산업 수단에 의해 기획·개발·생산·유통·소비 및 이에 관련된 서비스를 행하는 산업을 의미한다고 볼 수 있다.

이와 달리 대중예술은 영화와 대중음악을 비롯하여 드라마, 연예오락 등 방송예술 콘텐츠와 게임 등을 망라하는 개념으로 이해된다.

현행 문화산업진흥기본법은 이러한 범주의 순수예술과 대중예술 산업을 '문화산업'이라는 하나의 틀로 규정하면서 "문화상품의 기획·개발·제작·생산·유통·소비 등과 이에 연관된 서비스를 하는 산업"으로 파악하고 있다. 특히 순수예술 산업과 대중예술 산업에 해당하는 구체적 항목8)을 나열하고 있는 것이 특징으로 볼 수 있다. 이는 법률적

7) 문화예술진흥법 제2조는 '문화예술'에 대해 "문학, 미술(응용미술을 포함한다), 음악, 무용, 연극, 영화, 연예, 국악, 사진, 건축, 어문, 출판 및 문화"로 정의하고 있다. 순수예술과 대중예술 영역을 망라한 개념으로 보면 된다.

8) 문화예술진흥법 제2조는 다음 각 목의 어느 하나에 해당하는 것을 대중예술 산업, 즉 문화산업이라고 규정짓고 있다. ㉮ 영화 및 비디오물과 관련된 산업, ㉯ 음악 및 게임과 관련된 산업, ㉰ 출판, 인쇄, 정기간행물과 관련된 산업, ㉱ 방송영상물과 관련된 산업 ㉲ 문화재와 관련된 산업, ㉳ 만화, 캐릭터, 애니메이션, 에듀테인먼트, 모바일문화콘텐츠, 디자인(산업디자인은 제외한다), 광고, 공연, 미술품, 공예품과 관련된 산업, ㉴ 디지털문화콘텐츠, 사용자제작문화콘텐츠 및 멀티미디어문화콘텐츠의 수집, 가공, 개발, 제작, 생산, 저장, 검색, 유통 등과 이에 관련된 서비스를 하는 산업, ㉵ 대중문화예술산업, ㉶ 전통적인 소재와 기법을 활용하여 상품의 생산과 유통이 이루어지는 산업으로서 전통 의상, 조형물, 장식용품, 소품 및 생활용품 등과 관련된 산업, ㉷ 문

기준으로는 예술산업과 문화산업을 동등한 개념으로 인식하고 있음을
알 수 있는 대목이다.

2. 문화예술산업의 정의

산업화는 핵심적인 의미를 내포하고 있다. 즉, 생산 활동의 분업화
를 비롯하여 전문화, 기계화 등을 통해 2차 산업과 3차 산업의 비중이
높아지는 현상으로 정리된다. 이를 문화예술 분야에 적용한 예술의 산
업화는 예술의 본질적 가치를 유지하면서, 수요와 공급이 균형을 이루
는 지점에서 거래하는 행위를 통해 잉여가치가 발생하기 쉬운 문화경
제 구조로 변화되는 과정을 지칭한다고 볼 수 있다.9) 이 같은 해석은
순수예술 산업에 대한 정의와 맞닿아 있다. 요약하자면, 순수예술의 기
획 및 창작, 유통, 소비를 경제적 타당성으로 재구조화하고 체계화하여
경제적 잉여를 발생시키는 것으로 이해할 수 있다.

창작예술 산업과 복제예술 산업

순수예술 산업에 대한 정의를 보다 구체화한 사례는 양건열의 연
구10)에서 찾을 수 있다. 양건열은 예술산업을 공연(음악, 무용, 연극, 국악),
미술(회화, 조각, 건축), 공예, 문학, 사진 등 예술분야에서의 창작물 또는 문
화예술용품을 산업 수단에 의하여 기획·개발·생산·유통·소비 및 이
에 관련된 서비스를 행하는 산업이라고 정의했다. 이러한 정의는 순수

화상품을 대상으로 하는 전시회, 박람회, 견본시장 및 축제 등과 관련된 산업, 다만
'전시산업발전법' 제2조 제2호의 전시회, 박람회, 견본시장과 관련된 산업은 제외한다
㉮ 가목부터 차목까지의 규정에 해당하는 각 문화산업 중 둘 이상이 혼합된 산업.

9) 박종웅, 『예술의 산업화를 위한 법·제도 방안 연구』, 한국문화관광연구원, 2015.
10) 양건열, 『예술의 산업적 발전을 위한 정책방안 연구』, 한국문화관광연구원, 2000.

예술 산업을 지목하는 것으로 평가할 수 있다. 특히 순수예술 산업을 창작예술 산업으로 보는 견해도 주목된다. 이는 순수예술 산업이 예술성·독창성·실험성·진품성·심미성 등 예술적 가치를 목적으로 한 창작물을 생산하거나, 이러한 창작물이 유통 및 소비되는 과정에서 경제적 부가가치를 창출한다고 본 것이다.

피콕은 예술산업을 이중(二重)의 문화시장 개념으로 파악한 경우다. 그는 예술산업을 창작예술 산업과 복제예술 산업으로 분류 분석하면서 '이중의 문화시장론'을 제기했다. 이 가운데 1차 시장은 오리지널한 예술행위와 결과물이 거래되는 시장, 2차 시장은 영상기술 등을 이용한 오리지널 결과물의 복제물 시장이 각각 해당된다. 피콕의 이중의 문화시장 논의에 따르면, 1차 시장은 순수예술 산업, 2차 시장은 대중예술 산업이 지배하는 시장을 의미한다고 볼 수 있다.

상술한 논의를 확장시킨다면 순수예술 산업에 대한 보다 확실한 정의가 가능하다. 그것은 수요와 공급이 이뤄지는 시장을 통한 오리지널 상품 거래의 활성화, 투명화, 제도화로 예술향유가 보편적인 상태를 유지하는 것을 의미한다.

대중예술 산업을 정의하는 것은 순수예술 산업에 비해 보다 광범위한 편이다. 이것은 대중예술에 대한 정의가 다양한 것과 관련이 있다.

예컨대 알렉산더는 대중예술을 록, 팝, 컨트리 등 대중음악과 대중소설, 영상과 영화(할리우드, TV 방송용, 독립영화), TV 드라마(시리즈, 미니시리즈)와 시트콤, 광고(인쇄광고, 방송광고) 등이 포함된다고 설명했다.[11] 이러한 장르를 바탕으로 작품을 제작하고 유통, 소비를 거쳐 경제적 부가가치를 이

11) 빅토리아 D. 알렉산더 지음·최샛별 등 옮김, 『예술사회학』, 살림, 2017.

끌어내는 것이 대중예술 산업이라고 보았다.

하지만 이와 같은 분류를 21세기에 그대로 적용하기엔 무리가 따른다. 인터넷을 통해 영화와 드라마, TV 예능, 다큐멘터리 등의 다양한 미디어 콘텐츠를 제공하는 OTT(Over The Top: 온라인동영상서비스)와 폭발적인 성장세를 보이고 있는 웹툰12) 등도 대중예술 산업의 범주에 포함시켜야 한다는 논의가 상존한다.

오락적 요소

대중예술 산업을 협의적 개념으로 본다면 오락의 요소가 상품의 부가가치 형성에 커다란 역할을 하는 산업으로 정의할 수 있다. 영화, 드라마 등 대중예술의 여러 장르들이 갖고 있는 공통적인 속성이 오락적 요소라는 점을 감안하면 이러한 협의적 정의는 무난하다고 볼 수 있다. 순수예술 산업이 예술성, 독창성, 심미성 등 예술적 가치를 중심에 두고 창작물을 생산·유통·소비한다면, 대중예술 산업은 철저하게 오락적 요소를 바탕으로 한다.

또한 대중예술 산업은 영화나 드라마 등 대량복제가 가능한 복제예술 산업으로서의 의미를 함유하고 있다. 이는 복제예술 작품이 오락

표 1-1 순수예술과 대중예술 장르의 구분

순수예술	대중예술
오페라, 심포니, 회화와 조각, 실험적인 퍼포먼스(발레, 현대무용 등), 문학, 기타	대중음악(록, 팝, 컨트리 등), 영화, 영상, TV 드라마, 시트콤, 광고, 기타

출처: 빅토리아 D. 알렉산더 지음·최샛별 등 옮김, 『예술사회학』, 살림, 2017, 재인용.

12) 전술한 문화예술진흥법 제2조 대중예술 산업의 범주에는 디지털문화콘텐츠가 포함되어 있다. 이로 미루어 웹툰은 대중예술 산업의 영역이라고 이해해야 할 것이다.

성이 매우 강하며, 복제예술에서 작품이란 가치가 있기 때문에 소비되는 것이 아니라 소비되는 만큼 가치가 결정된다는 것을 시사한다.

3. 문화예술산업의 범위

문화예술산업은 순수예술과 대중예술 산업으로 분류할 수 있음을 살펴보았다. 예술산업의 범위 역시 이 두 가지 분류 체계안에서 이해할 필요가 있다.

순수예술은 단순히 응용예술, 실용예술, 상업예술 등으로 일컬어지는 대중예술의 대립 개념으로서 예술의 기초가 아니라, 모든 사회와 문화의 상대적 개념이자 국가의 존립 기반이기도 하다. 이러한 관점에서 순수예술은 하나의 사회공동체를 유지하는 문화적인 토대라고 할 수 있다.

순수예술의 산업적 성격

이와 같은 순수예술의 생산물, 즉 예술작품들을 산업적 수단에 의해 제작하고 유통, 소비하는 일련의 시스템을 말하는 순수예술 산업의 범위는 다양한 예술 영역 중 산업적 성격을 띠는 경우라고 볼 수 있다. 예를 들어, 미술 장르는 회화, 조각, 사진처럼 어느 정도 시장이 형성돼 있어 거래가 이루어지면 순수예술 산업 범위에 포함된다. 공연 장르는 기획사나 국·공립 예술단체, 민간 극단, 민간 무용단 등을 통해 무대가 마련되어 관객들의 소비가 자연스럽게 발생하는 클래식 음악, 무용, 연극 등이 순수예술 산업을 형성한다.

그러나 순수예술 산업은 대중예술 산업에 비해 시장화가 제대로

구축되어 있지 않다는 점에서 산업화 범위 역시 협소할 수밖에 없는 한계를 지닌다.

대중문화예술산업과 문화콘텐츠산업

대중예술 산업의 범위는 순수예술 산업에 비해 비교적 광범위한 편이다. 우리나라 대중예술의 범위는 현행 법령인 대중문화예술산업발전법 제2조에 구체적으로 나타나 있다. 이 법령의 명칭이 시사하듯 정책적으로는 대중예술과 대중문화가 같은 개념으로 이해되고 있음을 알 수 있다. 해당 법령에 따르면 대중문화예술산업은 "대중문화예술인이 제공하는 대중문화예술용역을 이용하여 방송영상물, 영화, 비디오물, 공연물, 음반, 음악파일, 음악영상물, 음악영상파일 등을 제작하거나 대중문화예술의 제작을 위하여 대중문화예술인의 대중문화예술용역 제공을 알선, 기획, 관리 등을 하는 산업"으로 규정하고 있다. 여기에 속하는 산업은 대중문화예술산업발전법 시행령 제2조에 명시되어 있는데 구체적인 내용은 〈표 1-2〉에서 확인할 수 있다.

표 1-2 대중문화예술산업발전법 시행령상 대중예술산업 범위

대중문화예술인이 제공하는 대중문화예술용역을 이용하여 다음 각 목의 대중문화예술을 제작하는 산업
가. '공연법'에 따른 공연물(무용, 연극, 국악 형태의 공연물은 제외한다)
나. '방송법'에 따른 방송을 위하여 제작된 영상물(보도, 교양 분야의 영상물은 제외한다)
다. '영화 및 비디오물의 진흥에 관한 법률'에 따른 영화 및 비디오물
라. '음악산업진흥에 관한 법률'에 따른 음반, 음악파일, 음악영상물 및 음악영상파일
마. 이미지를 활용한 제작물
2. 제1호 각 목에 따른 대중문화예술제작물의 제작을 위하여 대중문화예술인의 대중문화예술용역을 제공 또는 알선하거나, 그 제공 또는 알선을 위하여 대중문화예술인에 대한 훈련, 지도, 상담 등을 하는 산업

〈표 1-2〉의 규정을 보면 대중예술 산업의 범위는 보다 명확해진다. 즉, 대중음악과 영화, 방송드라마, 다큐멘터리, 예능 등이 법적으로 정해진 대중예술 산업의 범위라고 볼 수 있다. 여기에 콘텐츠를 기반으로 하여 상품을 제작, 생산, 유통, 소비하는 과정인 문화콘텐츠산업도 대중예술 산업의 범주에 포함시켜야 한다. 문화콘텐츠산업은 문화콘텐츠13)의 기획, 제작, 유통, 소비 등과 관련된 산업으로 영화, 대중음악, 게임, 웹툰과 같은 엔터테인먼트의 내용을 포괄하고 있다.

Ⅱ 문화예술산업의 특성

1. 순수예술 산업의 일반적 특성

1) 공연예술 산업의 특성

문화예술산업의 한 축인 순수예술 산업의 중심은 동서고금을 막론하고 공연예술 산업이라고 할 수 있다. 공연예술 산업의 특성은 특히 대중예술 산업의 그것과 맥락적으로 뚜렷하게 대비된다.

첫째, 표준화와 대량생산이 불가능하다. 이것은 무형성의 특징과 연관성이 있다. 다시 말해, 극장, 극장시설, 배우, 무대, 무대장치, 의상 등 일부 유형적인 요소들은 직접 체험하거나 만질 수 있으나 실제 관객

13) 문화콘텐츠란 인간의 감성, 창의력, 상상력을 원천으로 문화적 요소가 체화되어 경제적 가치를 창출하는 문화상품을 의미한다.

인 소비자에게 제공되는 것들은 무형의 공연인 상품과 서비스이다. 서비스는 원가산정이 어렵고 가격과 품질관계 역시 복잡하여 그 가치를 파악하거나 평가하기 쉽지 않다. 이러한 이유 때문에 공연 관람은 객관적인 설명이 불가능한 주관적인 소비행위로 분류된다.14)

무형성, 이질성, 동시성, 소멸성

공연예술 산업을 통해 제시되고 있는 상품의 경우 일반 서비스 상품의 특징과 매우 다른 특성을 지닌다. 그것은 공연예술 상품의 무형성과 매번 다른 상품을 소비한다는 이질성, 공급하는 무대와 소비하는 객석이 함께 하는 동시성, 저장과 반환이 불가능한 소멸성 등의 측면에서 보는 관점이다.15)

또한 일반적으로 기술의 발전은 인간의 노동을 대체하게 마련이지만 공연예술은 생산요소의 대체가 불가능하며 대량 생산을 한다고 해도 이에 따른 비용은 줄지 않는다는 견해16)도 있다.

이와 같은 논의는 실증적 데이터를 통해 통상적인 시장구조하에서 공연예술이 살아남기 어렵다고 주장한 보몰과 보웬의 입장이 강력하게 뒷받침된 것으로, 공연예술 산업은 특히 공공지원을 비롯한 사회적 지원의 논리가 적용돼야 함을 강조하고 있다. 즉, 인적자원에 의지하여 생산되는 공연예술은 기술발전이나 대량 생산이 이루어지더라도 생산성 향상을 기대하기 어렵다는 의미로 해석할 수 있다.

14) 이승엽, 『극장경영과 공연제작』, 역사넷, 2002.
15) 이승엽, 앞의 책(2002).
16) 윌리엄 J.보몰, 윌리엄 G.보웬 지음·임상오 옮김, 『공연예술의 경제적 딜레마』, 해남, 2011.

반론

하지만 이와 같은 견해는 첨단 기술발전이 수반되는 4차 산업혁명17) 시대에 접어들면서 반론에 부딪치고 있다. 공연예술 산업이 더 이상 대량생산의 사각지대가 아니라는 주장이 그것의 핵심이다. 첨단기술을 활용한 공연예술의 영상화 작업과 온라인을 통한 비대면 라이브 실황 중계, 녹화중계가 빠르게 확산되면서 공연예술 산업이 갖고 있는 대량생산 불가능에 대한 논리가 유효하지 않다는 시각들이 존재한다.

둘째, 노동집약적 산업의 특성이다. 이러한 논의는 작품 제작 및 생산 과정에서 인적자원에 대한 의존도가 매우 높은 공연예술 산업의 현실을 반영하고 있다. 하나의 작품이 무대에 올려지기까지 오랜 기간이 소요될 수밖에 없고, 인적자원 투자에 대한 회수기간 역시 긴 편이다. 기술의 발전이 인적자원에 절대적으로 의존하는 공연예술의 특성을 대신할 수 없는 것이다.

이러한 논의는 어쩌면 인적자원 중심의 구조로 수익성에도 일정한 제한이 있을 수밖에 없는 공연예술 산업의 한계를 노출시킨다고 볼 수 있지만, 그 반대의 경우도 나타나고 있다. 즉, 원작을 발표하는 시점에 동시다발적으로 게임, 출판, 음원, 애니메이션 등 문화예술의 여러 분야와 연계하여 시너지 효과를 낳는 OBMU(One Brand Multi Use) 방식을 통한 소유시장으로 확대됨으로써 공연예술 상품의 수익성 제고로 이어지고 있다.18)

17) 4차 산업혁명은 인공지능(AI)의 등장과 맞물려 과학 기술의 초고속 발전으로 인한 전 세계 전반의 변혁을 의미한다. 사물인터넷(IoT)과 방대한 데이터를 학습하고 기록하는 기술을 일컫는 빅데이터와 함께 정보통신 기술이 초연결을 가능하게 한다.
18) 권혁인·이진화, '문화예술산업 육성을 위한 서비스 가치 네트워크 모델 구성과 특성 비교', 문화정책논총, 한국문화관광연구원, 2014.

셋째, 소비의 불확실성으로, 이는 경험재 또는 가치재로서의 공연 예술 산업을 특징짓는다. 공연을 관람하기 전에는 공연상품의 품질을 분별할 수 없을 뿐만 아니라 계량적으로도 측정하기 어렵기 때문에, 소비자들이 원하지 않는 상품이 시장에 제대로 공급되는 것은 난망하다.

이와 함께 지역적 불균형과 과점적 시장형태의 모습도 띠고 있다. 관객 동원 측면에서 상대적으로 유리한 대도시에 공연예술 산업이 집중되면서 지역적 불균형이 나타나고 있으며, 소수 공연단체들이 고용, 관객, 판매수입 등을 지배하는 과점적 시장형태의 특징적인 모습을 보인다.

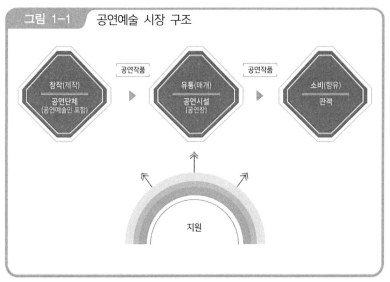

그림 1-1 공연예술 시장 구조

출처: 예술경영지원센터, 『2020 공연예술조사』, 2020, 재인용.

2) 시각예술 산업의 특성

시각예술19)은 문화예술 분야에서 전통적인 미술로부터 장르적 특성을 구분할 수 있다. 시각예술이 범위의 한정성을 띠는 이유이기도 하다. 시각예술은 그림, 판화, 조각, 도자기, 사진, 공예 등을 지칭하며, 함축적으로 전달 내용을 눈에 호소하도록 조형적으로 표현하는 시각전달의 기능이 있는 예술로 정의된다. 현대에 들어서는 과거의 회화, 조소, 건축, 공예에서 확장된 개념으로 쓰이고 있다.

시각예술 시장은 일정한 조건이 형성되지 않으면 만들어지지 않는 산업적 특성을 지니고 있다. 시각예술 시장이 형성되기 위해선 시각예술 작품이 보편적으로 생산되어야 하지만, 대부분 시각예술 작품은 예술적 감성과 생산능력을 지닌 소수의 예술가에 의해 만들어져 일부 예술가에 의해 의존하는 과점적 시장이 형성된다. 이것은 시장경제의 메커니즘이 제대로 구현되기 어려운 결과로 이어질 수 있다.

외부효과

시각예술 산업은 다섯 가지의 외부효과20)를 지니고 있다.

첫째, 선택가치로, 이것은 시각예술을 소비하고 있지 않지만 공급이 계속되면 언젠가는 소비가 가능하리라는 판단을 의미한다. 예를 들어, 지금은 미술관에 가지 않지만 미술관이 존재하고 전시가 계속되고

19) 문화체육관광부는 노무현정부 때인 2004년 6월 새 정부 문화예술정책 '21세기 새로운 예술정책: 예술의 힘, 미래를 창조합니다'를 발표하면서 '시각예술'이라는 용어를 처음 사용하기 시작했다.

20) 외부효과는 한 경제 주체의 소비나 생산 행위가 제3자에게도 영향을 미치며, 의도하지 않은 혜택이나 손해를 가져다주면서도 이에 대한 대가를 받지도 지불하지도 않는 상태를 의미한다.

있다는 측면에서 편익을 기대하는 것이다.

둘째, 존재가치로, 미술 활동이 공급되어 존재하고 있다는 것에서 생기는 가치를 뜻한다.

셋째, 유산가치로, 미술 산업은 후세에 문화적 유산을 남긴다는 데서 생기는 가치이다.

넷째, 위신가치로, 명성가치로도 불린다. 이는 뛰어난 예술의 존재가 국민에게 자랑스러운 감정을 준다는 데서 생기는 가치다. 예컨대 뉴욕의 모마(MoMA, 현대미술관), 바르셀로나의 피카소 미술관, 암스테르담의 고흐 미술관 등 대형 미술관은 그 자체로 국민에게 위신이라는 편익을 주고 있다.

다섯째, 교육가치로, 이것은 시각예술 활동이 창조적 사고와 수용력, 심미력 등을 키워준다는 데서 생기는 가치를 지칭한다.21)

시각예술 산업을 대표하는 분야는 미술 시장으로, 회화, 조각 등의 순수미술을 중심으로 다양한 분야를 아우르고 있다. 미술시장은 갤러리, 아트페어, 경매 등의 3대 핵심요소와 작가, 소장자, 아트딜러, 구매자 등의 4대 요소로 이루어져 있다. 이와 같은 미술시장은 갤러리들을 위주로 이루어지는 1차 미술시장(Primary Art Market)과 경매시스템 위주로 이루어지는 2차 미술시장(Secondary Art Market)으로 다시 구분된다.

〈그림 1-2〉에서 보는 것처럼 시각예술의 산업화를 이해하기 위해선 유통구조를 파악할 필요성이 있다. 미술작품의 기본적인 유통구조는 창작, 유통, 소비·향유와 공공영역의 상호작용으로 이루어진다. 창작은 시각예술인이, 유통은 화랑, 경매회사, 아트페어 등이 포함되며,

21) 이정인·이재경, '시각예술산업 육성을 위한 예술 기부에서 조세지원의 효과', 한국디자인문화학회지 제22권 2호, 한국디자인문화학회, 2016.

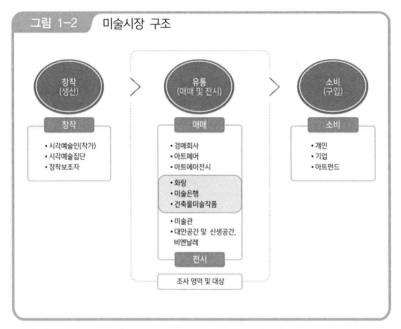

그림 1-2 미술시장 구조

출처: 예술경영지원센터, 『2019 미술시장 실태조사』, 2019, 재인용.

소비·향유 영역에는 개인 및 기업 컬렉터와 관람객이 포함된다. 공공 영역에는 미술은행, 미술관, 건축물 미술장식제도 등을 들 수 있다.

2. 대중예술 산업의 일반적 특성

1) 고부가가치·지식집약적 산업

대중예술 산업은 창의적이고 지식집약적이며 고부가가치적인 기본적 특성을 띠고 있다. 이러한 특성의 대중예술 산업은 최근 문화콘텐츠 산업으로 이해하는 시도가 두드러진다.

내재적 특성

대중예술 산업과 관련하여 우선 공통적인 내재적 특성을 살펴볼 필요가 있다.

첫째, 창구효과[22](Window Effect)로, 대중예술 산업은 다른 산업에 비해 월등히 높은 산업연관 효과를 갖고 있다. 창구효과는 하나의 문화예술 상품이 대중예술 산업의 일개 영역에서 창조된 후 부분적인 기술적 변화를 거쳐 대중예술 산업 영역 내부 또는 다른 산업의 상품으로써 활용이 지속되면서 그 가치가 증대되는 효과를 의미한다.

창구효과는 OSMU(One Source Multi Use)와 유사한 개념으로, 하나의 원천 콘텐츠가 게임, 만화, 영화, 캐릭터, 소설, 음반 등의 여러 가지 2차 문화예술 상품으로 파급되어 원 소스의 흥행이 2차 상품의 수익으로까지 이어지는 효과를 발휘한다. 예컨대 세계적으로 흥행에 성공한 영화 '타이타닉'은 비디오, 케이블TV, 출판, 음반, 문화관광 등 다양한 소비 채널을 이용하여 엄청난 수익을 올린 바 있다. 이와 같은 창구효과는 문화예술 상품이 갖는 연쇄적인 마케팅 효과라고 볼 수 있지만, 원천 콘텐츠의 흥행 여부에 따라 파생 상품의 흥행이 결정되는 단점을 지닌다.[23]

둘째, 고위험, 고수익 제품으로서의 특성이다. 영화, 뮤지컬, 애니메이션 등 대중예술을 대표하는 분야의 산업은 대표적인 고위험 – 고수익 영역으로 꼽힌다. 흥행에 성공하면 높은 투자 수익을 얻을 수 있지만 흥행에 실패할 경우 투자 원금마저 회수하기 어려울만큼 위험성을

22) 창구효과는 OSMU 외에도 시너지, 브랜드 확장, 다단계 촉진, 상업적 인터텍스트, 인터텍스튜얼리티 등 다양한 개념으로 이해된다.

23) 김평수 외, 『문화콘텐츠 산업론』, 커뮤니케이션북스, 2012.

지니고 있다.

이러한 특성은 대중예술 콘텐츠 상품은 일반적인 재화와 비교하여 상대적으로 표준화되기 어려워 수요예측이 불가능하고, 이로 인하여 특정 콘텐츠 상품을 공급하는 생산자는 매우 높은 불확실성에 직면할 수밖에 없는 구조적 원인에 기인한다.24) 대중예술 산업 생산자인 기업은 수요 불확실성 때문에 위험을 피하고 안전한 경로로 선회하는 경향이 있으며, 이러한 상황에서 만들어진 혁신적인 작품은 저평가될 수 있다.25)

셋째, 경험재로서의 특성이다. 즉, 대중예술 산업을 통해 생성되는 문화상품이 체험을 통해서 효용을 얻는 상품이라는 것이다. 경험재적 속성이 강한 상품일수록 소비 과정에서 정보는 중요한 요소로 간주된다. 직접적인 소비행위가 발생하기 전에 효용이 알려지지 않는 대중예술 콘텐츠 상품의 소비에서 특정 상품에 대한 사전적인 정보는 소비의 불확실성을 훨씬 낮출 수 있기 때문이다.

이와 같은 대중예술 산업의 경험재적 특성은 스타시스템 또는 스타마케팅과 연관지어 논의할 수 있다. 스타는 영화 산업의 마케팅을 위해 탄생한 개념이다. 따라서 스타를 영화라는 산업에서 기능하는 하나의 상품으로 보는 관점에서는 영화배우와 가수 등의 대중예술 분야의 스타에 대해 제작사들이 소유한 자본의 한 형태로 파악한다. 스타는 투자자들의 손실을 막아주고, 투자에 대한 수익 창출을 보증해주는 기능을 해야 하는 것이다.

스타시스템은 대중예술 상품의 소비 불확실성을 제거하는 하나의

24) 김평수 외, 앞의 책(2012).
25) Victoria D. Alexander, 『Sociology of the Arts』, Blackwell Publishing, 2003.

수단으로 인식된다.26) 대중예술 콘텐츠 제작 과정에서 지명도가 있는 배우나 감독, 제작자를 고용함으로써 해당 콘텐츠 소비의 불확실성을 낮출 수 있다는 판단이 작용하는 것이다.

최근의 스타마케팅 방식은 주로 스크린이나 TV에서 나타나는 연기자로서의 이미지를 그 외 한 개인으로서 스타가 가진 이미지와 계속해서 병치시키는 경향이 두드러진다. 예컨대 영화나 드라마에 출연할 경우 TV 예능 프로그램에 등장해 연기자로서의 공적 이미지와 실제 인간으로서의 사적 이미지의 절묘한 병치를 시도하는 것이다. 이것은 스타 이미지 제조 전략으로 이해할 수 있다.27)

문화적 할인

넷째, 문화적 할인의 특성을 띠고 있다. 문화적 할인(Cultural Discount)은 하나의 문화예술 상품이 조건이 다른 문화예술 시장에 진입했을 때 어느 정도 가치가 떨어지는 현상으로, 할인되는 비율을 '문화적 할인율'이라고 부른다. 이러한 문화적 할인은 문화예술 콘텐츠, 즉 문화예술 상품의 국제 교류에서 흔히 나타나고 있다.

이론적으로 문화예술 상품은 문화적 장벽인 언어, 관습, 선호 장르 등의 차이로 인해 다른 문화권 진입이 쉽지 않은 특징을 갖고 있다. 이

26) 스타마케팅과 흥행은 비례한다는 논의에 대한 반론도 적지 않다. 특히 다채널 시대가 가속화되면서 콘텐츠 경쟁이 심화하고 있고, 시청자의 눈높이가 부쩍 높아진 영향이 크다고 할 수 있다. 이러한 현상은 한 명의 유명 여배우에 의존하는 경향이 높은 TV 드라마에서 두드러지는 추세다. 하재근 대중문화평론가는 "유명 스타가 나온다고 성공한다는 법칙은 이미 사라졌다. 유명 스타가 나오면 초반 스타 몰이는 되지만 시청자가 계속 드라마를 보게 하려면 대중성이 있어야 하는데 거기서부터는 연출과 작가 모든 부분이 받쳐줘야 한다"고 말한다. 조선일보, '이영애, 고현정, 전도연 … 안방극장 퀸들의 눈물', 2021년 11월 24일자 보도.

27) 박선웅 외, 『문화사회학』, 살림, 2012.

같은 이유 때문에 문화적 장벽이 높으면 문화적 할인율이 높고 그 반대의 경우는 문화적 할인율이 낮은 편이다.

장르별로는 드라마, 가요, 영화 등 대중예술 산업을 대표하는 영역은 문화적인 요소가 강해 문화적 할인율이 높지만 게임, 애니메이션, 다큐멘터리 등은 할인율이 낮다.

그러나 이와 같은 문화적 할인은 2010년 이후 소셜미디어와 OTT 등 온라인 플랫폼의 급속한 발전으로 나라 간의 문화적 장벽이 낮아지면서 그 특성이 퇴색되고 있다는 시각도 존재한다. 예컨대 K팝으로 불리는 국내 대중음악의 경우 예전에는 미국, 유럽 등으로의 진출은 난공불락으로 여겨졌지만, 온라인 플랫폼의 확산으로 국가 간 경계가 무너지면서 동남아 시장을 넘어 미국과 유럽, 남미 등 전 세계 시장 진출로 문화적 장벽을 허물고 있다.

2) 계약적 관계

대중예술은 기본적으로 복제 기술을 활용하기 때문에 편집이나 합성 기술이 덧붙여진 예술로 볼 수 있다. 수많은 장면들이 개별적으로 만들어지고 순식간에 합쳐지면서 경계가 사라진다. 개별적·이질적인 요소의 동질화가 자연스럽게 이루어지는 '융합과 융화의 예술' 특성을 지니고 있는 것이다.[28]

대중예술 산업은 문화상품을 시장에 선보이기 위해 노동력을 제공하는 핵심적인 이해관계자들로 구성되어 있다. 영화와 방송콘텐츠 등 대표적인 대중예술 산업의 경우 대중문화예술인, 대중문화예술 기획업자, 매니저 등이 그들이다.

28) 이흥재, 『현대사회와 문화예술』, 푸른길, 2013.

대중예술 산업에서 나타나는 특성 중 하나가 전속계약이다. 대중예술인이 기획과 제작까지 겸하는 경우는 드물며, 대부분은 해당 분야에서 전문지식을 가지고 회사를 운영하는 대중문화예술 기획업자에게 그들의 권리를 위임하는 것이 일반적이다. 이 과정에서 전속계약29)을 체결하게 되는데, 이와 같은 전속계약 관계는 대중예술인이 활동에만 집중할 수 있는 환경을 조성하게 한다.

대중예술 산업의 계약은 몇 가지 특성을 내포하고 있다. 첫째, 비전형적 특성으로, 이것은 대중예술 산업의 계약은 증여, 매매, 고용 등의 일반적 계약과 달리 이해관계자의 상황에 따라 매우 유동성 있게 이루어지고 있어 공통된 계약 내용이나 위반 제재 방법이 존재하지 않는 것을 의미한다. 즉, 상황에 따라 계약의 내용이 달라지는 비전형성을 띠고 있어 이해관계자 간의 힘의 논리에 따라 계약 내용이 구성될 수 있는 소지를 제공한다.30)

둘째, 전속적 특성으로, 이는 대중문화예술 기획업자가 대중예술인을 대신하여 모든 계약을 체결할 수 있는 대리 관계에 있음을 의미한다. 셋째, 집단적 특성을 들 수 있다. 이러한 집단적 특성은 보통 1대 1로 이루어지는 일반적 계약과는 다르게 대중예술 산업 용역에는 무수히 많은 이해관계자가 포함되어 있다는 것을 뜻한다.31) 가령 대중가수

29) 계약이란 법률효과의 발생을 목적으로 하는 당사자 간의 법률행위이다. 계약 체결로 당사자 간의 법률관계가 형성되고, 분쟁이 생기면 법원이 개입함으로써 계약의 실효성이 보장된다. 대중예술 산업의 영상물과 공연, 음악 등은 모두 대중예술인과 대중문화예술기획업자 간의 계약 체결과 이행의 결과물이다. Murray, J. E., 『Contracts』. Bobbs-Merrill, 1974.

30) 이성진, '공연, 방송 등에서의 출연계약', 민사법의 이론과 실무 제21권 1호, 민사법의 이론과 실무학회, 2017.

31) 박순태, 『문화예술법』, 프레젠트, 2015.

가 음원을 출시할 때 당사자인 가수 외에도 기획자, 제작자, 유통사, 스태프, 작곡가, 편곡가, 작사자 등 다수의 당사자가 얽히게 된다.

이와 같이 대중예술 산업은 영화와 방송콘텐츠 등 편집예술장르를 중심으로 계약적 특성이 두드러지고 차별적이라고 할 수 있다. 하지만 한편으론 산업적 영향력이 있는 대중문화예술기획업자가 사회적, 경제적, 문화적으로 힘이 약한 대중예술인을 상대로 불공정 계약 체결, 계약 불이행, 금지행위 알선 등의 불법적 행위를 지속함으로써 대중예술 산업의 불공정한 구조가 형성되는 부작용도 나타나고 있다.

Ⅲ 문화예술산업의 변화

1. 현대적 의미의 문화예술산업 전개

문화예술산업은 문화예술과 경제, 기술이 융합하여 가는 과정에서 생성된 유·무형의 문화상품의 생산, 유통, 소비와 관련된 산업으로 규정[32]된다. 이는 현대적 의미의 예술산업의 새로운 창조적 가능성을 모색하는 것과 맥락이 닿아있다. 즉, 문화예술적 감성과 기술이 집약된 산업으로 사회적 창의력을 극대화할 수 있는 미래 산업으로의 발전 가능성을 예고한다고 볼 수 있다.

32) Richard E. Caves, 『Creative Industries: Contacts between Art and Commerce』, Harvard University Press, 2000.

　　문화예술 향유를 대중화시키고 문화예술과 산업을 연계시켜 인간의 창조적 행위가 경제적 부가가치로 연결되도록 하는 것은 예술산업의 긍정적 측면으로 받아들여지고 있다. 특히 예술산업은 문화적 특징을 배경으로 생성되기 때문에 문화예술과의 연관성이 비교적 높은 도시문화, 문화콘텐츠, 문화적 창의성, 저작권 문제, 전통문화와의 상충관계 등의 논의가 산업적 측면의 시장논리와 함께 검토되어야 한다.33) 또한 지역경제의 중추적인 산업으로서의 역할이 주어져 있으며, 지역의 다른 산업과의 연계도 강화되고 있는 추세를 보이고 있다. 이것은 관광산업과 지역주민들의 삶의 질 향상, 지역 혁신능력의 제고, 도시재생 등의 기여로 이해될 수 있다.34)

문화예술의 확장

　　문화예술산업 변화 과정에서의 결정적인 계기는 20세기 후반 미국와 유럽을 중심으로 한 문화예술의 확장이라고 할 수 있다. 이전까지 소수가 향유하던 문화예술 분야가 모든 계층이 누릴 수 있는 보편적 영역으로 확대되면서, 이로 인한 경제적 대응으로 예술산업이 대두되었다. 이러한 흐름은 자연스럽게 문화예술정책으로 구현되었는데, 이는 예술산업에 대한 정치적 대응으로 이해할 수 있다.

　　선진국을 중심으로 각 나라는 예술산업의 중요성을 인식하고 이를 21세기 유망산업으로 선정하여 보호 육성하고자 하는 목적은 같지만, 자국의 예술산업을 지원하고 보호하는 정책은 다양한 형태를 보인다.35)

33) 이경모, '문화산업론의 관점으로 본 지역미술관의 설립·운영에 관한 연구－인천의 도시마케팅과 창작스튜디오를 중심으로', 홍익대학교 대학원 박사학위논문, 2011.
34) 원도연, 『도시문화와 도시문화산업전략』, 한국학술정보, 2006.
35) 주요 나라의 예술산업 현황 분석은 9장에 구체적으로 서술되어 있다.

예술산업이 갖는 문화예술적, 경제적, 산업적 중요성은 각 나라가 설정한 예술산업의 영역에서 확인할 수 있다. 우리나라의 경우 문화산업, 문화콘텐츠산업, 영국은 창조산업, 미국은 정보산업, 엔터테인먼트산업, 저작권산업, 프랑스는 문화산업, 일본은 문화콘텐츠산업 등의 용어를 사용36)하고 있다. 이처럼 나라별로 예술산업과 관련한 용어가 상이한 것은 예술산업이 동서양을 막론하고 표준화된 산업분류체계가 확립되어 있지 않다는 의미로 볼 수 있다.

2. 문화예술산업과 4차 산업혁명

문화예술산업은 정보화 시대의 고부가치산업이자, 세계 각국이 전략산업으로 육성하고 있는 분야이다. 다른 산업과 마찬가지로 예술산업 역시 4차 산업혁명 시대를 피해갈 수는 없는 상황에 놓여 있다. 이는 문화예술산업이 기술혁명으로 일컬어지는 4차 산업혁명을 적극적으로 활용해야 한다는 점을 역설적으로 강조한다고 볼 수 있다. 즉, 문화예술산업도 사물인터넷, 인공지능, 빅데이터, 로봇, 가상현실, 드론 등의 고도화된 핵심기술과 네트워크를 기반으로 예술 상품의 생산자와 수요자에게 새로운 시장수요와 고부가가치를 창출할 기회를 부여해야 함을 시사한다.

특히 인공지능 번역 기술 등을 통한 언어장벽의 극복으로 문화예술산업 소비시장의 글로벌화가 가속화하고 있으며, 생산부문에서도 글로벌 분업이 확대되는 추세이다.

하지만 문화예술산업이 이와 같은 기술환경의 급격한 변화를 충실

36) 이경모, 앞의 논문(2011).

히 반영하면서 산업적 발전을 모색하고 있다고 보기에는 어렵다.

1990년대 이후 정보통신기술(ICT)이 발전하면서 일반 기업은 제작－유통－마케팅－구매·소비 등으로 이어지는 가치사슬(Value Chain) 단계37)별로 혁신적 변화와 패러다임 변화를 경험할 수 있었다. 여기에 최근 4차 산업혁명 기술까지 도입되면서 비즈니스 방식에 일대 변화38) 가 일어났다.

가치사슬 중 유통 단계는 오프라인에서 온라인과 모바일 중심으로 유통 중심축이 옮겨가면서 유통채널과 제품 다양성은 증가하고 소비자에게 제품이 도달하는 비용은 낮아지고 있다. 마케팅 단계는 신문, 방송, 라디오, 광고 등 전통적인 마케팅 채널이 무너지고 온라인과 모바일을 중심으로 한 뉴미디어 홍보채널이 새롭게 출현했으며, 데이터베이스 기술의 발전으로 고객 맞춤 서비스가 매우 정교해지고 있다.

소비자에 해당되는 구매·소비 단계는 국가 경계를 넘나들며 폭넓은 제품 정보를 탐색하거나 결제 및 배송에 대한 심리적·물리적 비용이 낮아지면서 구매의 편리성이 크게 높아졌다.39)

소극적 수용

문화예술산업에서도 이러한 가치사슬별 기술과 접목한 사례를 통해 변화의 흐름이 감지되고 있지만, 기술수용 속도와 강도 면에서는 다른 산업과의 격차가 크다40)고 볼 수 있다.

37) 가치사슬에 대해서는 2장에 자세하게 서술되어 있다.
38) 필립 코틀러는 정보화 시대 소비 및 마케팅 방식의 변화를 '2.0 시장'(market 2.0)으로 불렀다.
39) 추계예술대학교 문화예술경영연구소, 『문화예술유통·소비 활성화를 위한 4차 산업혁명 기술 활용방안 연구』, 예술경영지원센터, 2019.
40) 기업들은 1990년대부터 정보화 물결을 적극적으로 도입하고 비즈니스 방식을 변경했지만 예술시장은 분야에 따라 편차가 크고, 특히 경영관리 분야는 다른 산업과 비

　문화예술산업 중에서도 영화산업과 게임산업 등 대중예술 산업은 기술수용이 빠른 반면, 순수예술 산업은 시장 규모의 한계와 시장구조의 문제, 전통적 작업 방식 고수, 기술에 대한 인식수준 등 여러 가지 이유로 기술을 적극적으로 수용하지 못하고 있다.

　이렇게 본다면 한국적 상황의 문화예술산업, 특히 순수예술 산업은 3차 산업혁명의 기술이 착근하지 못한 상황에서 4차 산업혁명 기술이 도입되면서 혼란을 겪는 상황이라고 할 수 있다. 즉, 정보화 기술이 제대로 자리 잡지 못한 상태에서 4차 산업혁명 기술을 접목한 국내외 사례가 알려지고, 관련 정부지원도 시작되면서 순수예술 산업 현장은 기술에 대한 관심과 불안이 공존하고 있다. 예를 들어, 데이터를 활용한 고객서비스와 관리가 시도되고 있지만, 정부 수준에서 수집하는 단계41)에 머물고 있다.

　그러나 공연예술 산업에서는 고무적인 현상도 발견되고 있다. 정보통신기술이 문화예술과 결합하여 또 하나의 중요한 공연시장이 형성되고 있는 것이다. 가령 공연 실황을 인터넷이나 스크린으로 상영하거나 페이스북, 인스타그램 등 소셜미디어서비스(SNS)와 OTT 등이 홍보 영상이나 공연 실황을 라이브로 중계하는 라이브 스트리밍 플랫폼이 새로운 문화예술 소비 영역으로 확장되고 있다.

　또한 문화예술 상품 홍보와 마케팅은 전통적 방식에서 벗어나 SNS와 OTT를 적극적으로 활용하고 있고, 이용자들의 빅데이터를 기반

　교해 기술활용 수준이 낮다.
41) 예술경영지원센터에서 운영하는 공연예술통합전산망(KOPIS)은 2019년부터 개정 공연법을 근거로 데이터 수집을 본격화하고 있다. 정부는 문화예술 분야 빅데이터 구축을 위해 문화데이터광장을 통해 예술경영지원센터, 한국문화예술위원회, 예술의 전당 등 유관기관이 수집하는 문화예술 관련 오픈 API(Application Programming Interface) 정보를 통합하고 있다.

으로 맞춤 음악이나 공연을 추천해주는 큐레이션 서비스가 등장하고 있다. 음원 및 스트리밍 서비스 세계 1위 업체 스포티파이가 큐레이션 서비스의 대표적인 사례가 될 수 있다. 2021년 국내에 진출한 스포티파이는 전문가를 고용해 각 장르별, 분위기별, 상황별, 특정 시간대별(아침 출근시간대 및 10대의 하우스 파티 등)로 적합한 플레이 리스트를 만들어 운용하고 있다. 스포티파이는 큐레이션을 통해 이용자의 플레이 리스트 생성 및 공유가 보다 쉽게 이루어질 수 있도록 한 것이다.

이러한 현상은 음원시장을 비롯한 문화예술 산업 현장이 4차 산업혁명이 가져온 기술적 유용함을 십분 활용하고 있는 것으로 이해할 수 있다.

신음악콘텐츠 제작 기반

인공지능(AI)과 가상현실은 4차 산업혁명 시대 문화예술 산업의 새로운 음악콘텐츠 제작 기반으로 주목받고 있다. 지금까지 라이브 공연은 시공간의 제약과 비싼 입장권 때문에 소비의 제약이 적지 않은 콘텐츠였으나, 기술의 발달로 연결성이 확장되면서 모바일 중심의 라이브 스트리밍 서비스를 크게 확대하는 결과를 가져왔다. 이는 문화예술 산업의 매출 급증으로 이어진 측면이 있다.

예컨대 대중예술 산업의 경우 국내외에서 인기를 구가하고 있는 아이돌 그룹 방탄소년단(BTS)이 2020년 6월 개최한 첫 유료 온라인 라이브 콘서트 '방방콘 더 라이브'에는 세계 동시 접속자수가 75만 3,000명 이상 몰려 200억 원이 넘는 입장료 수입을 올린 것으로 파악됐다. 순수예술 산업에서도 예술과 기술의 융복합 시도가 두드러지고 있다. 오스트리아의 세 번째 도시 린츠에서 매년 9월에 열리는 아르스 일렉

| 표 1-3 | 국내 순수예술 분야 온라인 주요 공연 현황 | | | |

구분	내용(연도)	상영관	상영횟수	누적관객수(명)
NT Live	워호스(2015)	국립극장	2	1,492
	햄릿(2016)	국립극장	6	3,979
	리어왕(2015)	대전 예술의 전당	1	238
	워호스(2014)	메가박스	34	1,047
Met Live	맥베스(2015~2016)	메가박스	43	1,334
	헨젤과 그레텔(2016)	메가박스	63	872
	라보엠(2014)	대전 예술의 전당	1	721
클래식 음악	발트뷔네(2014)	메가박스	12	454
	베를린 필 유로파 (2014)	기타	4	88
발레	로미오와 줄리엣 (2013~2014)	CGV, 메가박스	86	776
Sac on Screen	호두까기인형 (2014~2015)	CGV	6	372
	메피스토(2014)	기타	5	321

출처: 김규진·나윤빈, 'Sac on Screen 사업 분석을 통한 온라인 공연 활성화 방안 연구', 한국콘텐츠학회논문지 제20권8호, 한국콘텐츠학회, 2020, 재인용.

트로니카 페스티벌은 드론을 이용한 시민참여형 퍼포먼스로 진행되고 있다. 특히 행사 개최 전 사전교육을 통해 시민들로 하여금 생소한 최첨단 기술과 실험적 예술형식의 만남을 자연스럽게 유도함으로써 문화예술의 산업화를 넘어 일상화를 이끌어 내는데 성공했다는 평가를 받고 있다.

이처럼 4차 산업혁명의 기술 발전은 문화예술 산업의 규모를 비약적으로 키우는데 기여하고 있다고 볼 수 있다.

3. 문화예술산업과 한류

문화예술산업에서 주로 논의되는 영역의 하나인 한류는 대중예술 산업에 매우 근접해있는 개념이라고 볼 수 있다. 한류는 일종의 문화적 현상으로, 1990년 후반부터 우리나라에서 제작된 영화, 방송 드라마, 대중음악, 게임 등 다양한 대중예술 작품이 해외에서 인기리에 소비되면서 붙여진 이름이다. 따라서 한류는 대중예술산업적 관점에서 일단 파악하는 것이 필요하다.

특히 한류는 유튜브와 같은 온라인 플랫폼과 페이스북, 트위터 등 소셜미디어의 급격한 확산으로 전 지구적 차원에서 유행하고 있다. 이러한 한류 현상은 우리의 대중예술 산업의 발전을 견인하는 것이 분명하지만, 동시에 전술한 디지털 문명의 맥락에서 이해할 필요가 있다. 디지털 문명의 세계 속에서 새롭고도 강렬한 의미를 획득하기에 이른 한국의 대중예술의 영역은 넓게는 글로벌 문명의 맥락이, 좁게는 로컬 문명의 맥락이 동시에 반영되어 있다.42) 결과적으로 대중예술 콘텐츠는 다양한 맥락의 문화교류의 산물인 동시에, 문화교류의 장(場)을 형성하는 '문화적 실핏줄'로 파악할 수 있다.

대중예술산업의 견인

한류는 국내 대중예술 산업의 글로벌 성장을 견인하는 측면이 강

42) 신광철, '한류와 인문학― 동력으로서의 인문학과 성찰 지점으로서의 한류', 코기토 제76호, 부산대학교 인문학연구소. 2014.

하다. 이것은 대중예술의 성과로 읽을 수 있다. 초창기 한류 현상을 넘어 BTS, 블랙핑크, 영화 '기생충', '미나리', OTT 오리지널 드라마 '오징어 게임', '지옥' 등 최근 한국의 대중예술이 이룬 업적은 한류의 글로벌 인지도 상승과 문화예술의 위상 제고로 이어졌다. 이러한 결과는 아시아 권역 팝시장 내 문화적 환류, 문화다양성에 근거한 유럽문화의 환대, 일부 10대팬덤의 광적인 반응으로 평가절하되었던 한류의 기존 시각들을 교정하기에 충분하다는 분석43)도 있다.

이와 같은 흐름 속에서 최근 클래식이나 국악 등 순수예술 분야에서도 한류 현상이 나타나고 있는 것은 문화예술산업적 측면에서 고무적이라고 할 수 있다. 예컨대 2015년에 피아니스트 조성진이 쇼팽콩쿠르에서 한국인 최초로 우승했고, 2021년에는 부소니 국제피아노 콩쿠르44)에서 박재홍이 우승했다. 무용 분야에서도 마린스키발레단의 김기민과 파리오페라발레단의 박세은, 아메리칸 발레시어터의 서희 등 한국의 무용수들이 해외 무용단에서 간판 무용수로 활동하고 있다. 미술 분야에서도 양혜규, 이불, 임흥순 작가 등이 해외를 무대로 활발하게 활동하고 있으며, 특히 2020년에는 판소리 수궁가를 바탕으로 한 퓨전 국악밴드 이날치 밴드의 '범 내려온다'를 담은 한국관광공사의 홍보동영상이 누적 조회수 5억 뷰를 넘어설 정도로 국내를 넘어 해외 네티즌들에게 큰 인기를 얻었다.

43) 이동연, '예술한류의 형성과 문화정체성 – 이날치 현상을 통해서 본 문화세계화', 한국예술연구 제32호, 한국예술종합학교 한국예술연구소, 2021.

44) 부소니 국제 피아노 콩쿠르는 이탈리아 작곡가 페루초 부소니를 기리기 위해 1949년부터 시작됐다. 그동안 알프레드 브렌델, 외르크 데무스, 마르타 아르헤리치, 게릭 올슨, 리처드 구드 등 세계적인 피아니스트들이 수상자로 이름을 올려 주요 피아노 콩쿠르 중 하나로 권위를 자랑한다.

예술한류

순수예술 분야의 한류 현상을 따로 분류하여 '예술한류'로 정의하는 시각도 있다. 이러한 시각은 예술한류가 세 가지 문화적 맥락을 갖는다는 입장이다.45)

첫째, 현상으로서의 예술한류로, 이는 국제적 수준의 예술 현장에서 한국 출신 예술인들의 활약이 두드러져 그 성과가 일정한 경향을 드러내는 것을 의미한다. 현상으로서 예술한류는 실제 활동에 기반하지만 단순한 실제 사례가 아니라 그 활동이 일정한 트렌드를 형성하고 반향을 일으키는 수준에 이를 때 가능하다. 수년 전부터 해외 미술계가 주목하고 있는 한국의 단색화 그림과 세계 3대 클래식 경연대회인 퀸 엘리자베스 콩쿠르에 1995년 이래 400명이 넘는 결선 진출자와 70명이 넘는 우승자를 배출한 사례를 들 수 있다.

둘째, 담론으로서 예술한류로, 미디어와 학계에서 신한류나 한류 3.0 현상 등으로 접근하는 시도를 보이고 있다. 이것은 우리나라 예술계 활동의 해외 글로벌 성취들에 대한 논의라고 할 수 있다. 하지만 이러한 시도는 순수예술의 글로벌 확산만을 지칭하는 것이 아니라 한국 음식, 패션, 뷰티, 관광, IT 등 한국의 문화일상을 강조하는 측면이 강하다.

셋째, 정책으로서 예술한류로, 예술한류를 문화예술정책의 대상으로 파악하는 것이다. 이는 한류정책의 전환과 강화를 시사한다고 볼 수 있다. 이와 관련하여 문화체육관광부는 최근 직제에 한류지원협력과를 신설하고 대중예술에서 순수예술로 정책의 범위를 확대하는 내용의 한

45) 이동연, 앞의 논문(2021).

류지원정책을 발표했다. 지금까지 한류정책이 대중예술 중심으로 이뤄 졌다면 앞으로는 순수예술 분야도 이에 못지 않은 지원을 통해 육성하 겠다는 정책적 전환을 예고하고 있는 것이다.

한류문화산업

전술한 한류의 문화적 차원을 넘어 한류 현상을 별개의 산업, 즉 한류문화산업으로 인식하는 시각도 있다. 이것은 경제적 이윤에 초점 이 맞춰진 산업적 차원으로 한류의 범위를 확장하는 것인데, 신한류와 높은 연관성을 지닌다. 신한류는 프랜차이즈한류, 음식한류, 출판한류, 유통한류, 패션한류, IT·전자제품 한류, 의료한류를 적극 개발하여 우 리의 경제영토를 확장하는 개념46)으로도 파악할 수 있다.

〈표 1−4〉와 같이 한류문화산업은 세 단계를 거치면서 이익을 실 현하며, 이 과정에서 다양한 문화콘텐츠를 소개하는 한류문화는 한국 상품의 외국 판매를 촉진하는 경제적 효과를 발휘한다. 또한 외국인에 게 한국식 가치관, 한국의 놀이문화 등을 함께 즐길 수 있도록 함으로

표 1-4 한류문화산업의 이익 축적

이익 축적 단계	내용
1단계: 한류문화의 상품화	해외시장 겨냥 한류콘텐츠 투자/정부 지원/대기업 광고 후원
2단계: 초과이득 획득	해외시장 효과/한국 상품 및 상표, 기업, 국가 등의 이미지 향상, 한류문화산업 이윤극대화, 문화적 동질화, 이념적 침투
3단계: 특별 추가 이익 획득	국내 시장 효과(한국으로 한류콘텐츠 역수출), 국가 이념적 효과 발생

출처: 김승수, '한류문화산업의 비판적 이해', 지역사회연구 제20권4호, 한국지역사회학회. 2012, 재인용.

46) 매일경제 한류본색 프로젝트팀, 『한류본색』, 매일경제신문사. 2012.

써 아시아 문화의 정체성을 창조하는 작용을 하고 있다.

한류문화산업은 한류콘텐츠의 기획 및 제작에서부터 점점 더 대기업 광고주와 밀착해서 사업을 전개한다. 이것은 한류 스타의 국내 시장 지배, 해외 시장에서의 초과 이윤 획득, 광고를 통한 한류문화의 이윤 실현 등 다양한 경제적 기능으로 나타나고 있다.47)

그러나 한류문화산업을 정치경제학적으로 보는 관점에서는 비판적 시각도 존재한다. 한류문화산업이 이윤의 논리에 종속되기 때문에 한류콘텐츠가 사회 현실이나 수용자의 어려운 삶을 제대로 반영하고 있지 않다는 것이다. 특히 한류문화산업의 이윤창출, 광고주의 이윤 실현, 국가 개입과 이데올로기 재생산 등은 공공성과 민족 자주성을 파괴하는 부정적 결과로 나타난다고 지적한다.48)

47) 김승수, '한류문화산업의 비판적 이해', 지역사회연구 제20권4호, 한국지역사회학회. 2012.

48) 김승수, 앞의 논문(2012).

문화예술산업의 이론적 접근

Ⅰ 문화예술산업 주요 담론

1. 순수예술 산업화 논의

1) 순수예술 산업화 필요성

순수예술의 산업화와 관련한 담론은 순수예술과 산업의 연계를 둘러싼 긍정적 견해와 부정적 견해로 나눌 수 있다. 문화예술 소비의 관점에서 순수예술과 대중예술 산업의 경계1)가 사실상 해체됐음에도 불구하고 순수예술의 산업화에 대한 논의는 여전하다.

순수예술의 산업화 필요성을 강조하는 입장은 순수예술의 발전을 위해선 산업화가 당연하다고 본다. 이와 같은 견해는 순수예술분야의 특징인 외부 의존성과 밀접한 관련을 맺고 있다. 즉, 경제적 가치 창출

1) 순수예술과 대중예술 산업의 경계는 소비자의 접근성 관점에서 새롭게 정의될 수 있다. 대체로 순수예술의 소비는 소비자 개인의 상당한 문화적 자본 축적을 요구하는 반면 대중예술 산업 영역에서 제공되는 산출의 소비에는 별다른 문화자본 축적이 요구되지 않는 것으로 알려져 있다.

이라는 산업화 목표에 어느 정도 부합하고 있는 대중예술 산업과 달리 순수예술은 수요와 공급이 균형을 이루기 어려운 고비용 구조의 공공재적 가치재 분야로 분류되었고, 노동집약적 성격과 가내수공업 구조로 인해 국가 차원의 재정 지원이 뒤따라야 했던 것이다. 이같은 논의는 순수예술을 지원의 영속성이 필요한 분야로 단정함으로써 산업화의 가능성을 스스로 차단한 측면이 있다.

　그러나 이러한 흐름은 역으로 순수예술의 자생력을 방해하면서 발전을 저해하는 결과로 이어졌다는 시각도 있다. 특히 산업화의 가능성을 갖고 있는 예술창작과정 또는 예술 장르가 산업으로 성장할 수 있도록 중간 단계로 연결시켜주는 정책 부족으로 나타난 것은 필연적이라고 할 수 있다.

　하지만 기술의 발달에 따른 다양한 문화예술 플랫폼의 등장, 대중예술에 관한 연구 및 개발 역할을 하고 있는 순수예술의 다양한 저작물 소개, 대중예술 산업 생산에 필수적인 서비스 제공 등 순수예술의 산업화는 이미 진행 중이라는 시각이 존재한다. 특히 순수예술 창작 영역은 창작자들의 권리 주장이 더욱 강화되고 있고, 문화예술 콘텐츠의 소비 및 향유자들은 가치지향적 소비를 확대하고 있는 트렌드를 감안하면 순수예술의 산업화는 필수적이라고 할 수 있다.

　순수예술의 산업화 논거를 모든 순수예술 장르에 적용하기에는 무리가 따른다. 이미 시장이 형성되어 있는 공연예술이나 시각예술 등을 중심으로 산업화가 가속화될 필요가 있는 것이다.

　우리나라 상황에서는 산업화에 필요한 요소2)에 따라 각 장르별

2) 예컨대 유치산업진흥, 시장의 공정성과 투명성, 투자촉진, 저작권, 소비촉진, 해외시장 개척 등을 의미한다.

현재 위치를 진단한 뒤 가장 핵심적으로 순수예술 산업화에 필요한 것을 단계적으로 도출하는 것도 검토되어야 한다.

2) 순수예술 산업화 불필요성

순수예술의 산업화를 부정적으로 보는 입장도 만만치 않다. 이러한 인식의 바탕에는 순수예술 분야는 기존 산업 분야와 동일한 구조가 아니라는 생각이 자리한다. 이와 같은 판단은 산업의 기본적 개념이 제품을 만들어 유통을 통해 이윤을 남기는 것이 최종 목표라고 한다면, 예술적 가치 제고를 목적으로 하고 있는 순수예술의 산업화는 적절치 않다는 견해라고 볼 수 있다. 이는 순수예술의 산업화 유도 적절성의 문제로, 순수예술은 그 목적이 수익에 있지 않으므로 산업화를 통해 수익화를 위한 방향으로 발전한다면 예술의 본질인 창의성과 고유가치가 위협받을 수 있다는 인식에 기반하는 것으로 이해할 수 있다.

순수예술 산업화에 대한 거부감은 순수예술의 특성 중 하나인 적자구조 역시 산업화와는 맞지 않다는 입장과 맞닿아 있다. 순수예술은 기본적으로 적자구조를 가지고 있어 정부의 지원정책이 필수이기 때문에 모든 순수예술 영역에 산업화 관점을 적용하는 것은 불가능하다는 시각이다.

또한 순수예술과 산업 자체를 기계적으로 연계하는 것은 예술성을 해쳐 다양한 갈등을 유발할 가능성도 있다고 본다.

2. 대중예술 산업 논의

1) 대중예술과 프랑크푸르트학파

대중예술 산업 논의에서 독일 프랑크푸르트학파[3]가 갖는 의미는 매우 지대하다. 프랑크푸르트학파는 대중예술 산업을 매우 비판적으로 인식함으로써 문화산업 전체에 대한 비판이론의 틀을 제공했다.

프랑크푸르트학파는 '문화산업'이라는 용어를 학문적으로 처음 사용했다. 이윤 추구적 문화상품을 만들어 내는 기업 형태의 회사인 문화산업에 의해 생산된 대중예술에 대해 논의한 것이다.

프랑크푸르트학파의 관점에서는 문화산업이 생산한 대량 문화는 동질적이며 규격화되고 예측 가능한 성격을 띠고 있으며, 이러한 대량 문화는 대량 생산 기술에 의해 대량 생산된 상품으로, 자동차나 신발과 같은 다른 상품과 근본적으로 다를 바 없다고 지적한다.

비판적 사고의 저하

프랑크푸르트학파의 대표적 이론가들인 아도르노와 호르크하이머는 1947년 출간한 『계몽의 변증법』에서 당시 대량으로 생산되어 소비되는 문화적 산물을 문화상품으로 부르면서 이러한 문화상품이 노동자

3) 프랑크푸르트대학에 있던 사회조사연구소(1920년대 초설립)에서 활동했던 일련의 독일 지식인 집단을 일컫는 이름이다. 이 학파와 관련되어 있는 인물은 매우 많다. 아도르노, 벤야민, 프롬, 호르크하이머, 레벤탈, 만하임, 마르쿠제 등이 대표적이다. 프랑크푸르트학파는 그러나 나치가 독일에서 집권하게 되면서 흩어져야 했고, 상당수는 미국으로 망명했다. 프랑크푸르트학파의 주된 관심사는 기술이 사회생활, 특히 대중문화(문화산업) 재생산에 미치는 영향에 대한 관심, 대중문화가 대중에게 끼치는 영향에 대한 관심, 프로이트의 영향으로 인한 인간의 섹슈얼리티와 인성의 형성에 대한 관심, 인간의 의식을 파편화시키거나 혹은 총체성을 파악할 수 있도록 해주는 조건을 구체화하는 것에 대한 관심 등에 집중되어 있다.

들의 비판의식을 마비시켜 결국에는 사회가 전체주의화된다고 주장했다. 즉, 문화산업이 규격화되고 조작된 오락, 정보산업들을 생산함으로써 노동계급의 체제 비판적 의식을 약화시킨다고 본 것이다.4) 이러한

표 2-1 창조산업의 구조

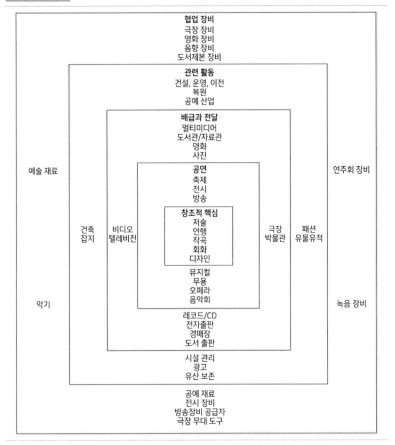

출처: Creigh-Tyte, 'S, British policy for the creative industries', Paper presented at the Symposium on Crafts and Design Management, Finland, 1998, 재인용.

4) 한국문화사회학회, 『문화사회학』, 살림, 2017.

시각은 대량 문화의 중요한 기능은 비판적 사고를 저하시키는 것에 있다는 판단으로 해석할 수 있다.

프랑크푸르트학파의 또 다른 이론가인 벤야민은 『기술복제시대의 예술작품』에서 '아우라'의 개념을 언급하면서 예술작품이 가진 후광과 같은 범접 불가능한 그 무엇인 '아우라'가 복제 가능해진 문화산업 상품에는 존재하지 않는다고 보았다. 영화, 사진 등 기술적으로 복제 가능한 예술작품에서는 아우라를 더 이상 발견할 수 없다는 의미로 파악할 수 있다.

벤야민의 이러한 논의는 기술복제가 가능해진 시대에 아우라는 예술작품의 필수조건이 아니며, 소수층이 독점했던 순수예술의 세계가 기술복제를 통해 대중에게 확산되는 것을 긍정적으로 인식했음을 시사한다. 벤야민의 이같은 시선은 아도르노가 순수예술과 대중예술을 이분법적으로 언급한 것과는 상반되는 것이다.

2) 문화의 다이아몬드

대중예술 산업에서 창출되고 있는 문화적 텍스트를 완전하게 이해하기 위해선 '문화의 다이아몬드'의 네 개의 꼭짓점과 여섯 개의 연결고리들에 대한 총체적 이해가 요구된다.

문화의 다이아몬드(Cultural Diamond)는 미국 사회학자 웬디 그리스올드가 자신의 저서 『Cultures and Societies in a Changing World』를 통해 제시한 개념이다. 여기서 다이아몬드는 연처럼 한 점에서 돌려진 사각형으로, 각각의 꼭짓점은 문화예술 생산물, 문화예술 창작자, 문화예술 소비자, 사회를 의미한다.

네 개의 꼭짓점은 여섯 개의 선으로 서로 연결되어 있다. 문화예

술 생산물은 사회와 직접 닿지는 않지만, 이를 만들어 내는 문화예술 생산자(창작자)와 이를 사용하는 소비자라는, 사회 체계에 배태되어 있는 개인들로 이루어진 대중에는 연결되어 있다. 소비자들이 어떻게 문화예술을 사용하고, 예술 작품이 사람들의 정신에서 어떤 의미를 이끌어 내며, 결국에는 어떻게 예술작품이 일반 사회로 스며드는지는 개인에 의해 매개되고, 개인의 태도와 가치, 사회적 네트워크와 사회적 위치에 의해 영향을 받는다는 관점이다.

또 문화예술 생산자가 생산한 문화예술 생산물을 사용하는 소비자들은 그 텍스트를 해석하고 의미화시키며, 그 의미는 다시 사회에 스며들게 된다. 따라서 규범과 가치, 법, 조직, 사회 구조를 모두 포함하는 사회는 다이아몬드의 마지막 교점을 구성해 내는데, 이와 같은 사회는 문화예술인, 분배 체계, 소비자에게 영향을 주고 이를 통해 문화예술을 형성하게 된다.

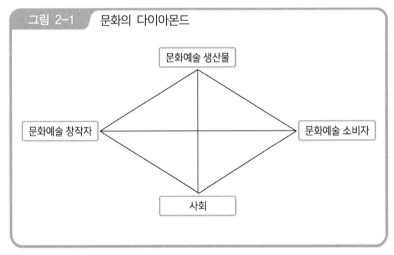

그림 2-1 문화의 다이아몬드

문화예술 생산물

문화예술 창작자

문화예술 소비자

사회

출처: 그리스올드, 『Cultures and Societies in a Changing World』, 1994, 재인용.

일반적으로 문화의 다이아몬드는 문화적 현상에 대한 이해가 문화예술의 여러 주체들과 그 사이의 관계를 총체적으로 고려해야 가능하다는 것을 시사하고 있다.

분배

전술한 그리스올드의 이와 같은 문화의 다이아몬드 이론을 수정해야 한다는 논의도 있다. 빅토리아 알렉산더는 문화예술의 '분배'에 주목했다. 문화의 다이아몬드 모델이 문화예술을 사회학적으로 이해하는데 중요하며 그 사이에 어떠한 관계가 존재한다는 사실을 보여준 것은 인정하지만, 이 과정에서 분배의 문제가 간과되었다고 지적한다. 즉, 문화예술은 그것을 만든 사람으로부터 나와서 그것을 소비하는 사람에게로 전달되어야 한다고 파악했는데, 이는 문화예술이란 사람이나 조직 혹은 네트워크에 의해 분배된다는 점을 강조한 것이다. 분배 체계의 유

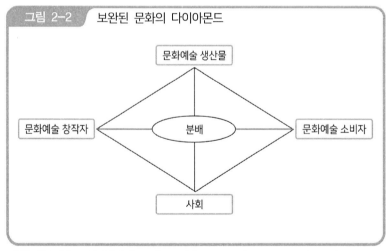

그림 2-2　보완된 문화의 다이아몬드

문화예술 생산물

문화예술 창작자　　분배　　문화예술 소비자

사회

출처: 빅토리아 D. 알렉산더, 『Sociology of the Arts: Exploring Fine and Popular Forms』, 2003, 재인용.

형은 어떤 종류의 문화예술이 광범위하게 또는 협소하게 분배되거나
아예 분배되지 못하는지에 영향을 주게 된다.

대중예술 산업에서는 특히 분배의 문제를 주목할 필요가 있다. 이
는 대중예술 산업의 생산물이 그 체계의 구조에 따라 발생하는 필터링
효과(Filtering Effect)와 게이트키핑(Gate Keeping)에 영향을 받기 때문이다.

3) 문화자본

문화자본(Cultural Capital)은 순수예술과 대중예술 산업의 경계를 논
의할 때 수반되는 개념이다. 프랑스 사회학자 부르디외가 처음 제시한
문화자본의 개념적 출발은 '구별 짓기'라고 볼 수 있다. 이것은 사회적
상류층과 하류층이 각각 문화적 고급 취향과 저급 취향에 일대일로 대
응된다는 동형성(homology)을 설명하고 있다.5) 즉, 취향이란 타고나는
것이 아닌 자본에 의하여 결정되며, 이는 구별 짓기를 위한 수단으로
작용하여 사회적 지위의 재생산이 이루어진다고 본 것이다.

문화자본과 아비투스

부르디외는 계급에 주목하면서, 계급을 형성하는 자본의 형태는
문화자본, 경제자본, 사회자본이 존재한다고 설명한다. 이 가운데 문화
자본은 아비투스6)(habitus)의 개념으로 설명할 수 있는데 이는 후천적으
로 학습되는 특정 방식의 사유와 행동 등 체화된 성향을 의미하며, 자
신이 속한 집단 내의 생활방식을 사회화 과정을 통해 습득한 결과로

5) 장세길, '옴니보어 문화향유의 특성과 영향요인 – 전라북도 사례', 한국자치행정학보
제30권 4호, 한국자치행정학회, 2016.
6) 개인의 무의식적인 취미생활로 정의되는 아비투스는 부르디외 '구별 짓기'의 핵심 개
념이다.

나타난다.7)

　문화자본은 가족에 의해 전수되거나 교육체계에 의해 생산되며, 대개 세 가지 상태로 존재하는 경향이 있다. 첫째, 자연스러운 말투나 몸짓처럼 지속적인 성향으로서 체화된 상태이며, 둘째, 책이나 미술 작품 등의 다양한 문화재화로서 대상화된 상태를 띠고 있다. 셋째 지적인 자격을 부여하는 승인된 형식인 학위 속에 제도화된 상태를 보인다.

　상류층은 이와 같은 문화자본을 통해 사회적으로 여러 기회를 제공받음으로써 문화자본을 경제자본과 사회자본으로 쉽게 전환할 수 있고, 이것은 다시 경제자본으로 전환되며 순환의 고리를 이루어서 상층 계급을 재생산하는 경로로 작용한다.8) 부르디외의 이 같은 논의는 계급적 분류에서의 상류층은 탄탄한 문화자본을 토대로 순수예술(고급예술)을 지향하고 대중예술은 상대적 배제 장르로 인식하고 있다는 것을 시사한다고 볼 수 있다. 즉, 예술산업 측면에서도 문화자본에 입각하여 계급적 향유 차이가 두드러진다고 판단했다.

옴니보어와 유니보어

　그러나 부르디외의 문화자본론에 대한 한계 역시 제기되었다. 그것은 1960년대 프랑스 사회 안에서만 적용되고 의미를 갖는 비판이었다.9) 미국의 사회학자 피터슨은 부르디외의 문화자본론을 검증하는 과정에서 1990년대 이후 미국사회에서 상류층은 순수예술뿐 아니라 대중

7) 김은미·서새롬, '한국인의 문화 소비의 양과 폭─옴니보어 이론을 중심으로', 한국언론학보 제55권 5호, 한국언론학회, 2011.

8) Bourdieu, P., 『Distinction: A social critique of the judgement of taste』, Harbard University Press, 1984.

9) Lopez─Sintas, J., & Katz─Gerro, T., 『From exclusive to inclusive elitists and further: Twenty years of omnivorousness and cultural diversity in arts participation in the USA』, Poetics, 2005.

예술 장르까지 폭넓게 향유하는 반면, 하류층은 주로 대중예술만을 향유한다는 사실을 발견했다.10) 즉, 상류층의 문화 향유가 고상한 배척자(highbrow snob)에서 포괄적 감상자(omnivore) 형태로 변화되었음을 밝힌 것이다. 피터슨은 이러한 옴니보어 연구를 계기로 미국 사회가 프랑스 사회와는 달리 계급과 취향의 상응성보다는 다양한 문화를 즐기는 개방성을 띠고 있다고 보고, 미국 사회에서의 취향의 대조 방식을 상류층―하류층이 아닌 옴니보어―유니보어로 대체해야 한다고 주장했다.

옴니보어는 상위계층이 고급문화로 분류되는 순수예술 외에 대중예술을 포괄하여 문화예술 향유의 폭을 확장시키는 개념이다. 옴니보어 이론에서는 교육수준이나 문화예술 교육경험 등을 의미하는 문화자본을 주요 특성으로 주목하고 있다.11) 예컨대 선호하는 영화 장르 수에 영향을 미치는 변수로서 본인의 교육수준이 유의하게 나타나는 식이다. 경제자본을 대표하는 소득 또한 옴니보어 문화예술 향유를 예측하는 주요 변수12)로 다루어졌는데, 이러한 소득은 계층과 학력 다음으로 영향력이 큰 변수이며, 성별과 연령, 거주지 등도 문화예술 향유에 영향을 미치고 있다.

문화자본은 단순히 상품화된 문화뿐 아니라 이를 소비하는 개인과 사회의 방식 속에도 담겨 있는 글로벌 자본주의의 논리로 이해할 수 있다.13)

10) Peterson, R. A., 『Understanding audience segmentation: From elite and mass to omnivore and univore』, Poetics, 1992.

11) DiMaggio, P., & Mohr, J., 'Cultural capital, educational attainment, and marital selection', American Journal of Sociology, 90(6), 1985.

12) Alderson, A. S., Junisbai, A., & Heacock, I., 『Social status and cultural con―sumption in the United States』, Poetics, 2007.

13) Bourdieu, P., 『Distinction: A Social Critique of the Judgement of Taste』,

독점경쟁의 가속화

2000년대 이후 한국적 상황에서 문화자본 논의의 두드러진 현상은 문화자본 독점 경쟁이다. 지상파 방송 등 이른바 레거시미디어의 다양한 플랫폼 확보를 위한 움직임과 함께 통신사와 포털 사이트가 콘텐츠 제작 시장이나 동영상 콘텐츠 소비 시장에도 적극적으로 참여하고 있다. 이는 예술산업의 소비 주체인 이용자들이 편리하게 콘텐츠를 소비할 수 있는 플랫폼 서비스를 좇고 있는 현상과 무관하지 않다.

문화자본 독점 논의에서 최우선적으로 거론되는 분야가 영상 콘텐츠이다. 영화와 TV 드라마 등 영상 콘텐츠는 비교적 문화적 할인율이 낮아 진입 장벽이 낮고 일상적으로 소비될 수 있다는 특징이 있으며, 이러한 특징이 문화적 소비를 이끌어 냄으로써 문화자본 형성으로 이어지고 있다. 이와 같은 문화자본의 흐름 속에서 대중예술 산업은 영상 콘텐츠 시장에서 거대 이익을 내고 있는 대기업 중심으로 급속하게 재편되었다. 최근에는 상업적 이익을 고려하지 않고 예술적 가치에만 집중하는 독립 영화와 인디 음악 등의 영역에도 대기업 자본의 투자가 이루어지는 추세를 보이고 있다.14)

4) 게이트 키퍼

대중예술 산업 논의 과정에서 빼놓을 수 없는 개념 중 하나가 게이트 키퍼(Gate Keeper)라고 할 수 있다. 일반적으로 게이트 키핑은 메시지가 선택, 통제되는 현상을 의미하지만, 매스커뮤니케이션 분야에서 게이트 키핑은 뉴스 미디어 조직 내에서 기자나 편집자와 같은 뉴스

Routledge, 1996.

14) 이종임 외, 『문화연구의 렌즈로 대중문화를 읽다』, 컬처룩, 2018.

아이템을 결정하는 사람에 의해 뉴스가 선택되는 과정을 말한다. 다시 말해, 언론학에서 신문의 한정된 지면에 기자들이 취재한 기사 가운데 어떤 것을 싣고 뺄지 결정하는 편집 주간의 권력 행사와 관련된 개념으로 주로 사용되었다.

게이트 키핑은 레빈에 의해 커뮤니케이션 과정으로서 처음 제시됐는데, 레빈은 식품이 생산되어 유통과정을 거쳐 우리의 식탁에 올려 지기까지의 과정에 각각의 게이트가 있다고 주장했다. 즉, 게이트는 식품이 식탁에 오르기까지의 경로 중 그 과정 사이를 가르는 특정 영역이라고 지칭하고, 각각의 게이트를 게이트 키퍼가 지배하는 것이라는 주장을 내놓은 것이다. 이 주장은 식품만이 아니라 한 집단 내 커뮤니케이션 채널을 통해 여러 조직 내에서 개인의 사회적 이동 등을 통해서도 적용시킬 수 있다는 논리로 확대되었다.

선별과 체계

이와 같은 게이트 키퍼 개념을 문화예술 산업에 적용한 이는 폴 허쉬로, 그는 미국의 영화·음반·출판산업 등 대중예술 산업이 게이트 키퍼와 깊숙한 연관성이 있다고 파악했다.

허쉬의 이 같은 판단은 예술상품을 생산하는 문화예술기업이 마주하고 있는 이슈와 맞닿아 있다. 즉, 문화예술기업은 수요 예측의 불확실성을 줄이기 위해 세 가지 중요한 전략을 사용하고 있다고 이해했다.

첫째, 조직의 투입과 산출 부문의 경계에서 일하는 접촉인력을 많이 배치하고, 둘째, 일단 여러 아이템을 과잉생산한 후 그 가운데 반응이 좋은 것만 집중 홍보하는 선택적 홍보활동으로 일부 아이템을 성공시켜 이윤을 창출하며, 셋째, 매스미디어의 선별자인 게이트 키퍼를 조

표 2-2 허쉬의 문화산업 체계

출처: 양종회, 『문화예술사회학』, 그린, 2005, 재인용.

력자로 흡수하는 것이다. 여기서 '선별'이란 예술가와 최종 소비자 사이
에서 무엇을 생산하고 공급할지를 결정하는 과정이며, '게이트 키퍼'는
이 작업을 수행하는 사람들을 의미한다.[15]

　허쉬의 이러한 논의는 문화예술 상품이란 단순히 창작자의 개인적
의지에 의해서가 아니라 작품을 걸러내는 체계에 따라 소비자에게 도
달함을 의미한다고 볼 수 있다. 또한 대중예술 산업 체계에서 소비자들
보다 게이트 키핑에 관여하는 전문가의 역할을 강조한다.

　대중예술 산업에서 게이트 키퍼는 세 가지 핵심적인 요소로 구분
할 수 있으며, 특히 연예매니지먼트 시스템에 게이트 키퍼는 필수적 요
소로 자리잡고 있다. 그 이유는 몇 가지 관점에서 파악할 수 있다.

　첫째, 선별력으로, 기획사 등 관련 문화예술 기업이 미래 가능성이
높은 신인을 선별하는 능력은 매우 중요한 과제로 대두되고 있다. 대중
예술 기업들이 스타 잠재력을 갖춘 유망주를 발굴하기 위해 오디션과
캐스팅을 통한 선발을 추진하는 이유도 여기에 있다고 할 것이다. 둘
째, 전문성으로, 이것은 스타의 잠재력을 효율적으로 계발하는 것에서
시작된다. 예를 들어, 가수는 가창과 안무, 연기자는 연기력 등을 트레

15) 한국문화사회학회, 『문화사회학』, 살림, 2017.

이닝 하는 과정과 각 대중예술인의 개성에 맞는 이미지 구축, 연예활동
의 내·외부적 환경에 관한 매니지먼트를 의미한다.16) 셋째, 협상력으
로, 이는 대중 노출에 관한 방법론과 관련되어 있다. 즉, 연예매니지먼
트사가 선별력을 통해 발굴, 교육시킨 후 전문성 발휘로 스타의 상품성
을 높이면 어떠한 매체를 통해 어떠한 방법으로 대중에게 알리느냐의
문제로 귀결된다. 이러한 과정은 문화예술 상품의 홍보이자 유통의 시
작 단계로 볼 수 있으며, 협상력이 관건으로 꼽힌다.

이러한 과정에서 거대 자본과 인력을 앞세운 대형 연예기획사들은
이른바 '끼워 팔기' 전략 등을 구사하고 있다. 이 같은 섭외전략은 대형
연예기획사 오디션에 연예인 지망생들이 몰리게 하면서, 동시에 게이트
키퍼의 선별력과 협상력에서도 우세한 결과를 가져오게 하고 있다.17)

5) 과점모델

대중예술 산업에서 주요하게 다뤄지고 있는 개념 중에는 '과점모
델'도 있다. 대중예술 산업의 과점모델을 처음 제안한 연구자는 피터슨
과 버거로, 이들은 1975년 미국의 음반산업을 대상으로 산업구조가 발
매 음반의 다양성에 미치는 영향을 분석했다. 미국 음반산업에서 매주
상위 10위권에 드는 히트 싱글을 보유한 회사 수를 산정한 뒤 가장 규
모가 큰 네 개 기업 또는 여덟 개 기업이 발매한 히트송의 비율에 기초
해 산업의 집중화를 계산한 것이다.

두 사람은 이러한 연구를 통해 다수의 기업이 적극적으로 활동하
는 산업은 경쟁적 산업이라고 볼 수 있지만, 소수의 기업이 시장을 좌

16) 장규수, 『연예매니지먼트: 기초에서 실무까지』, 시대교육, 2009.
17) 장규수, 앞의 책(2009).

지우지하면 그 산업은 과점 모델을 이루는 것으로 파악했다.

획일화와 개방

피터슨과 버거의 이 같은 연구는 음악산업의 과점 모델이 음악의 획일화를 초래할 가능성을 예측했다는 점에서 주목을 받았다. 그러나 두 사람의 과점 모델에 대해 로페즈는 의문을 제기했다. 과점 모델의 우려와 달리 미국 음반시장의 음악은 획일화되지 않았는데, 그것은 개방시스템18)으로 불리는 음반 제작자의 새로운 전략에 기인한다고 로페즈는 파악했다. 개별 레이블에 음악 선택권을 부여하는 개방시스템을 통해 일반 발매할 곡이 정해지면 이 레이블을 소유한 대형 음반사는 중앙 집중적으로 음반을 제조·유통하며, 이는 음악의 다양성은 유지하면서도 안정적인 성공으로 이어진다는 것이다. 또한 대형 기업은 성공적으로 새 음악을 내놓을 수 있는 독립 레이블을 매입하거나 그들과 계약하는 방식을 취하면서, 성공한 새 아티스트와 새로운 음악 형식이 대기업의 효과적인 통제하에 빠르게 대중음악 시장으로 편입되도록 한 것이다.19)

피터슨과 버거, 로페즈의 연구는 음반산업의 과점과 경쟁, 수직적 통합20)에 대한 개념적 기준을 제시했다는 점에서 의미가 있다. 특히 대중음악산업 체계의 구조는 다양성과 혁신을 직접 생산하지는 못하지

18) 개방시스템(open system)은 소수의 기업이 다양한 음반 레이블을 소유하지만 각각의 레이블이 가진 음악 선택의 자율성을 유지하도록 하는 시스템이다.

19) Lopes, P.D., 'Innovation and Diversity in the Popular Music Industry, 1969–1990', American Sociological Review, 57, 1992.

20) 수직적 통합이란 수직계열화(Vertical Integration)로 불리기도 한다. 기술적으로 구분되는 생산, 유통, 판매와 그 밖의 경제적 과정을 단일기업의 내부에 통합하는 것을 의미한다. 즉, 시장거래보다도 내부적 또는 관리적인 거래를 이용하여 자체의 경제적 목적을 달성하고자 하는 기업의 의사결정을 말한다.

만 이를 유도할 수 있음을 말해주고 있다. 즉, 음반 제작 및 유통 기업은 생산물의 종류와 양을 결정할 때 게이트 키핑 역할을 하게 되고, 방송사를 비롯한 미디어는 대중에게 음악을 전달하는 중요한 채널로서 생산물 노출에 영향을 미침으로써 결정적인 게이트 키핑 역할을 수행하고 있다.[21]

6) 문화적 세계화

미국의 사회학자 다이아나 크레인은 문화적 세계화(cultural globalization)를 설명하는 이론적인 모형들을 제시하였다. 이것은 문화예술산업이 문화를 세계화시키는 현상과 관련하여 맥락성을 띠고 있다.

크레인은 문화제국주의와 미디어제국주의, 문화의 범지구적 흐름과 네트워크, 문화의 수용, 문화정책 전략 등이 문화적 전달의 과정, 행위자와 장소, 예상되는 가능한 결과들의 관점에서 볼 때 문화적 세계화를 설명하는 네 가지 모형임을 주장하면서 각 모형들이 문화를 세계화시키는 여러 가지 방식들을 분석하고 있다.

문화제국주의

이 가운데 문화제국주의는 지배국가가 예속국가에 대한 지배력을 확립하고 이를 영구화하기 위해 자국의 문화를 강요하는 현상을 말한다. 지배적 문화의 우월성을 반영하거나 소비문화와 같은 문화적 가치, 이념, 습관을 확산시키는 것으로 정의할 수 있으며, 토착 문화를 타락시키고 파괴한다고 보고 있다. 이러한 논의는 미디어의 문화적 영향력을 강조하는 개념으로 이해할 수 있다.

21) 이수현·이시림, '한국대중음악산업의 과점화와 그 영향력에 대한 연구─아이돌산업 내 과점 기업을 중심으로', 문화산업연구 제18권 2호, 한국문화산업학회, 2018.

또한 문화제국주의는 강대국과 약소국의 경제적, 군사적 불평등을 정치적, 문화적 불평등으로 확대시키며 글로벌 자본에 의한 약소국의 시장 잠식을 증대시키는 특징을 지니고 있다.[22]

결론적으로 문화제국주의는 미국 등 강대국과 글로벌 기업이 다른 나라와 국민, 시장을 상대로 정신적 지배력을 행사하고 경제적 이득을 목적으로 언론, 정보, 지식, 오락, 문화 등의 분야를 통제하는 이념과 구조, 국제적 제도를 총칭하는 개념으로 파악할 수 있다.

문화제국주의는 정신적 지배력을 추구하던 냉전 시대의 산물로 받아들여지고 있으나, 세계화와 신자유주의 물결이 거센 20세기 말부터는 경제적 이득을 추구하는 신 문화제국주의로 그 방식이 변동되고 있다. 이와 관련하여 중심국가와 주변국가라는 일방적 획일화 명제와 지배적 헤게모니 개념의 문화제국주의를 비판하는 논의도 있다. 그것은 세계는 더 이상 중심과 주변, 지배와 피지배라는 이분법적 사고로 분류될 수 없고, 문화와 커뮤니케이션 영역에서 일방적 종속의 흐름은 존재하지 않는다는 시각인 것이다.

미디어제국주의, 문화의 수용

미디어제국주의는 문화제국주의와 함께 국제커뮤니케이션구조에 대한 제국주의적 지배현상을 지칭하는 용어이다. 미디어제국주의는 다국적기업이 자본주의 세계 체제 속에서 행하는 제국주의적 지배의 한 특수형태로서, 선진 자본주의 국가로부터 주변국가의 시장으로 전달되는 일정 미디어 산물들이 서구 자본주의의 문화적 가치 및 이념에 입각한 특정 패턴의 수요와 소비를 창출하는 과정까지를 지칭하고 있다. 이

22) 김승수, '문화제국주의 변동에 관한 고찰' 한국방송학보 제22권 3호, 한국방송학회, 2008.

것은 주변국가의 입장에서는 자신의 문화가 겪게 되는 문화적, 이데올로기적 피지배성 측면을 포함해야 할 것이다.

문화의 수용은 글로벌 시대를 규정하는 주요한 개념이라고 할 수 있다. 각기 분리되어 있던 지리적 공간들이 다양한 경로를 통해 연결되면서 지역적 거리의 한계가 희미해지고, 이를 통해 정치·사회·문화적으로 다양한 변화가 일어나게 되는 것이다. 특히 이중에서도 이미지가 미디어와 기술의 발전을 통해 빠른 속도로 생산되고 유통되면서 국가 간의 경계를 넘나들게 되었으며, 이에 따라 각국의 문화는 자국의 문화뿐만 아니라 외국의 문화까지 아우를 수 있게 되었다.

문화적 세계화는 이처럼 각 모형들을 통해 다양하게 설명될 수 있지만, 문화예술산업이 문화적 세계화를 추동한다는 주장을 전개할 경우에는 위의 네 가지 모형이 모두 적용될 수 있다.

문화예술산업은 미국의 문화산업이 증명하듯이 문화제국주의와 미디어제국주의의 특성을 가진 산업이며, 문화콘텐츠의 생산자이면서도 동시에 소비자가 되는 생비자(prosumer)들의 실시간 네트워크에 적합한 산업일 뿐만 아니라 외래 문화의 수용에 적극적이며 문화정책 전략에도 쉽게 순응하는 속성을 갖고 있다.23)

23) Diana Crane, Nobuko Kawashima, Ken'ichi Kawasaki, 『Culture and Globalization, Theoretical Models and Emerging Trends』, Routledge, 2002.

Ⅱ 문화예술산업과 가치사슬 구조

1. 가치사슬

문화예술산업 논의에서 가치사슬(value chain)은 고객에게 가치를 제공함에 있어서 부가가치 창출에 직간접적으로 관련된 일련의 활동－기능－프로세스의 연계를 의미하는 개념이다. 이 용어는 맥킨지 컨설팅사가 개발한 일반적 가치사슬구조(Business System)인 '기술개발－제품디자인－제조－마케팅－유통－서비스활동'을 1985년 마이클 포터가 자신의 저서 『Competitive Strategy』, 즉 '경쟁우위'를 통해 훨씬 더 정교한 분석틀로 발전시킨 형태를 말한다.

가치사슬 분석이란 원자재에서 시작해 고객 구매와 서비스로 끝나는 기업 내 생산활동의 과정을 설명하는 틀로, 생산활동의 주요 과정은 구매물류, 생산, 물류산출, 마케팅 및 판매, 판매 후 서비스 등 다섯 단계로 본다. 이를 통해 기업 내 활동에서 각각의 연계를 이루는 시스템을 이해하고 문제점을 진단하여 경쟁력을 확보하는 것이 가능함이 밝혀지면서 이후 경영 분야에서 널리 사용되고 전체 산업 구조를 나타내는 의미로 확장되었다. 하지만 가치사슬은 생산과정에서의 역동성이 간과되는 한계로 시장 변화를 체계적으로 반영하지 못한다는 지적도 있다.

문화예술산업을 이해하기 위해서는 예술활동의 생산, 유통, 소비, 융합 등 예술의 가치사슬 체계 이해가 필수적이라고 할 수 있다. 이는

예술과 산업은 분절구조가 아닌 연속선상의 이어짐 구조라는 점을 시사한다.24)

가치사슬의 핵심은 다른 경쟁사에 비해 경쟁우위를 보이면서 가치를 높이는 것이다. 고부가가치 산업 중에서 지식에 기반을 둔 문화콘텐츠산업이 가치사슬 체계를 적용하기에 가장 적합하다고 평가된다. 문화콘텐츠산업은 원가는 적은 대신 사람의 능력에 따라 그 가치가 차이가 많이 나기 때문에 사람의 능력이나 지식에 의한 무형자산을 통해 부가가치를 창출할 수 있다는 점이 특징으로 꼽힌다.

세 단계 구조

일반적으로 문화콘텐츠산업의 가치사슬은 창작 및 기획을 포함하는 제작과 배급(유통), 서비스 제공 등 세 단계로 구분되며, 이러한 경로를 거쳐 최종 목표 소비자라고 할 수 있는 일반소비자, 기업, 정부 등에게 다양한 콘텐츠를 전달하는 과정을 갖게 된다.25)

문화예술경제학자 데이비드 스로스비는 문화예술을 포함한 창조산업의 기능 및 구조를 분석함에 있어 포터가 제시한 가치사슬분석이 매우 확실하고도 널리 알려진 방법이라 평가하였다. 스로스비는 1990년대 후반 문화산업을 넘어 창조산업의 시대에 접어들면서 영국과 같은 문화 및 창조산업의 대표적 국가, 혹은 유네스코 등의 국제기구에서 통상적으로 사용하던 다양한 문화산업의 분류 체계를 넘어 산업·경제적 관점을 바탕으로 문화 및 창조산업을 이해할 수 있는 틀 중 하나로 가치사슬 분석을 강조했다.26)

24) 임학순, '예술의 가치사슬과 예술산업 정책모델', 디지털콘텐츠와 문화정책 1권, 가톨릭대학교 문화비즈니스연구소, 2007.
25) 김평수·윤홍근·장규수, 『문화콘텐츠 산업론』, 커뮤니케이션북스, 2012.

2. 가치사슬과 네크워크

가치사슬과 함께 살펴야 할 개념은 네트워크이다. 가치사슬 개념 등장 이후 인터넷을 포함하는 ICT(정보통신기술)의 발달은 네트워크를 전 세계인들이 교류하고 활동하며 상거래까지 수행하는 중요한 장으로 인식하게 했다. 예술산업도 ICT의 영향에 따른 산업 패러다임 변화를 통해 가치사슬의 수평적·수직적 통합 및 재구성이 이루어지고 있다.

네트워크 관점에서의 가치는 네크워크 안에서 핵심 주체들이 결합하여 공동으로 생산하는 것으로, 이것은 네트워크의 구조가 성능을 좌우하는 기준이 되기 때문에 하나의 기업이나 산업보다는 가치네크워크 자체가 가치창출시스템이라고 할 수 있다.27)

문화예술산업 서비스

예술산업은 필연적으로 서비스를 동반하는 영역으로 간주되고 있다. 특히 공연·전시와 같이 예술작품의 관람을 위한 서비스를 제공하려면 예술 장르의 특성에 따라 직간접적으로 다양한 종류의 서비스 지원 사업자가 존재하게 되고, 그 역할은 다른 산업에 비해 매우 큰 편이다. 이러한 배경에서 예술산업은 서비스 가치네트워크 측면에서 살필 필요가 있는 것이다.

서비스 가치네트워크는 소비자, 서비스 제공자, 공급자 등 여러 서비스 주체들이 유기적으로 결합되어 있는 가치 창출 환경을 의미한다.

26) 허은영·김윤경, '정부의 클래식 지원정책 고찰', 이화음악논집 제21권 4호, 이화여자 대학교 음악연구소, 2017.

27) 이봉규·김기연·이치형·정갑영, '이동통신 서비스–콘텐츠–플랫폼 사업자간 가치 네트워크 분석', 정보통신정책연구 제13권 4호, 정보통신정책학회, 2006.

이 같은 서비스 가치네트워크에서 가치행위 주체는 소비자, 서비스 제공자, 제1결합 지원자, 제2결합 지원자, 보조적 지원자 등 5개 주체이며, 이들은 B2B(Business-to-Business: 기업간 거래), B2C(Business-to-Consumer: 기업과 소비자간의 거래), C2C(Consumer-to-consumer: 소비자간 거래) 등 여러 가지 상호작용을 하고 있다.

문화예술산업에도 이러한 서비스 제공업체들이 존재한다. 즉, 제1결합 지원자를 지원하는 업체와 예술산업의 고유 영역인 향유 활동을 지원하는 업체로 나눌 수 있다. 제1결합 지원자 영역의 지원은 해당 영역의 주요 기능인 제작 및 유통에 특화되어 있다. 제2결합 지원자 영역은 원재료 공급의 기능을 담당하는데 소프트웨어적 측면과 하드웨어적 공급으로 나눌 수 있다. 전자는 창작 활동의 원천으로서 예술가의 영감을 이끌어내는 문학, 철학, 역사 및 활용 가능한 1차 저작물(어문, 음악, 미술 등)과 실연자 등을, 후자는 창작 활동을 지원하는 장비, 디자인, 제작 등을 지칭한다. 이 두 가지는 함께 창작에 영향을 미치는 특징을 지니고 있다.28)

3. 공연예술산업의 가치사슬

예술산업에서 서비스 속성을 가장 많이 내포하고 있는 영역은 공연예술 시장29)으로 볼 수 있다. 서비스 가치네트워크를 공연예술 시장

28) 권혁인·이진화, '문화예술산업 육성을 위한 서비스 가치 네트워크 모델 구성과 특성 비교', 문화정책 논총 제28권 1호, 한국문화관광연구원, 2014.

29) 공연예술 시장은 서비스의 주요 특성이라고 할 수 있는 무형성(intangibility), 이질성(heterogeneity), 동시성(inseparability), 소멸성(perishability), 고객참여 속성 등을 갖고 있다. 이러한 속성은 공연을 하는 자체가 고객에게 서비스를 제공하는 것이며, 하나의 작품을 완성하기 위하여 각본(시나리오), 배우, 관객, 무대 등 여러 가지 지원

에 적용할 경우 공연이 가능하도록 기획사에게 재료를 공급하는 제2결합 지원자 영역은 창작활동 지원을 위한 원천 소스를 지칭한다. 그것은 저작물과 그 이외 활동 지원을 위한 녹음, 앨범 디자인, 무대 및 의상 제작·설치 기업 등을 들 수 있다. 저작물은 다시 어문저작물(각본·시나리오), 음악저작물(작사·작곡·편곡), 미술 저작물(무대, 의상·분장), 실연권(공연예술가·연출) 등으로 분류할 수 있다. 이와 같은 1차 저작물을 바탕으로 2차 저작물이 생성되고 로열티를 부가수익으로 창출하게 된다.

유통 체계

베커는 예술가들이 유통 체계를 염두에 두고 작품을 제작한다는 입장을 내놓기도 했다.[30] 이 같은 견해는 유통 체계가 간접적으로 예술 작품의 내용에 영향을 준다고 보는 판단이다. 또한 예술 작품은 예술산업을 거치면서 걸러지게 되는데, 결국 예술산업의 구조가 소비자가 향유할 수 있는 예술작품의 공급량에 영향을 미치는 것이다.

표 2-3 순수예술의 가치사슬 구조

창작	유통	소비
예술창작품	• 예술시장: 공연, 전시, 교육, 판매 • 원작 및 융합시장: 콘텐츠, 페스티벌, 도시공간, 테마파크	공연장 등 문화예술 공간, 교육기관, 디지털미디어, 테마파크, 이동통신 등
연관 영역과의 융합	디지털 기술, IT 네트워크, 미디어, 문화콘텐츠, 과학, 관광, 교육 등	
파급 효과	예술 발전, 문화복지 증진, 예술경제 활성화, 문화관광산업 발전, 콘텐츠산업 발전, 지역경제 활성화 등	

출처: 임학순, '예술의 가치사슬과 예술산업 정책모델', 디지털콘텐츠와 문화정책 1권, 가톨릭대학교 문화비즈니스연구소, 2007. 재인용.

요소가 존재하는 것을 알 수 있다.
30) Becker, Howard S., 『Arts Worlds』, Berkeley: University of California Press, 1982.

4. 영화산업과 음악산업의 가치사슬

영화산업의 가치사슬은 기본적으로 제작－배급－상영으로 이어지는 3단계 형태의 구조를 통해 형성된다. 아날로그 방식의 영화산업이 디지털시네마로 전환되는 시점에서도 가치사슬의 기본구조는 그대로 유지되었다. 다만 영화산업이 디지털영화산업으로 전환될 때 배급부문이 가장 큰 영향을 받았다.

배분구조의 설정

영화산업의 가치사슬 특징은 전통적 가치사슬 속에서 투자자·제작자·배급자·극장주 간의 배분구조의 설정이라고 할 수 있다. 과연 어떤 방식으로 스크린 과점화를 탈피하고 선순환 구조로 전환하느냐가 영화산업 성장의 핵심과제로 부각되어 있다.

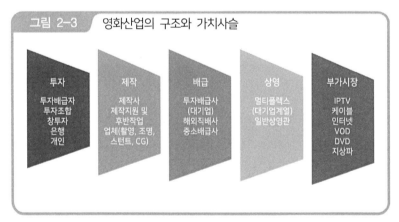

그림 2-3 영화산업의 구조와 가치사슬

투자	제작	배급	상영	부가시장
투자배급자 투자조합 창투자 은행 개인	제작사 제작지원 및 후반작업 업체(촬영, 조명, 스턴트, CG)	투자배급사 (대기업) 해외직배사 중소배급사	멀티플렉스 (대기업계열) 일반상영관	IPTV 케이블 인터넷 VOD DVD 지상파

출처: 영화진흥위원회, 『영화산업시장분석』, 2017, 재인용.

스크린 독과점은 영화상영 인프라의 50% 이상을 단 한편의 영화가 독식하는 현상을 의미한다. 이러한 스크린 독과점은 고정부율제(aggregate deals)31)를 적용하고 있는 한국 극장 시장에서 영화의 상품성을 극대화하는 최상의 배급전략으로 꼽히고 있다.

고정부율제에서 극장은 좌석 판매율이 높을수록 이익이다. 멀티플렉스 극장들은 초대형 개봉을 통해 개봉 초기 관객 비중을 높이기 위해 노력할 수밖에 없다. 배급사 입장에서도 텐트폴(tentpole) 영화의 총관객 수가 늘어나는 것을 마다할 이유가 없으며, 개봉 첫 주에 최대 수익을 거두기 위해선 총 제작비의 30% 가량을 마케팅비에 투자하는 것도 당연한 것으로 받아들여지고 있다. 또한 IPTV 등 2차 시장에 영화가 풀리는 이른바 홀드백(holdback) 기간이 점점 짧아지고 있는 한국 영화시장에서 스크린 독과점은 이윤을 극대화하기 위한 극장의 전략이라고 할 수 있다.

스크린 독과점

우리의 경우 영화산업 가치사슬 관계의 마지막 단계인 상영 부문의 이같은 독과점 구조는 CJ ENM, 롯데시네마, 메가박스 등 3개 멀티플렉스가 형성하고 있다. 2017년말 기준으로 이들 3대 멀티플렉스의 스크린 수는 총 2,545개로 우리나라 전체 스크린의 92%를 차지하고 있다. 또한 우리나라 극장 매출액의 98% 이상을 가져가는 멀티플렉스의 상당수는 블록버스터급 대형 한국영화를 투자 배급한 CJ ENM 등 영화대기업으로 파악되고 있다. 2018년 기준 상위 20위권 모든 영화가 대기업이나 수직계열화 회사 또는 할리우드 직배사와 연관성을 맺고 있다.

31) 고정부율제는 세금 등을 제외하고 남은 수익을 상영기간과 상관없이 배급사와 극장이 대략 절반씩 나눠 갖는 수익배분 방식을 뜻한다.

표 2-4	2013-2017년 전체 영화 상영시장 시장 집중도

극장		2013년	2014년	2015년	2016년	2017년
3대 체인	CGV	49.5%	50.7%	50.6%	49.7%	48.7%
	롯데시네마	28.4%	28.6%	29.9%	30.1%	30.0%
	메가박스	18.1%	17.1%	16.6%	17.3%	18.3%
3대체인 소계		96.1%	96.7%	97.1%	97.1%	97.0%
독립극장		3.9%	3.3%	2.9%	2.9%	3.0%

출처: 영화진흥위원회, 각 년도 한국영화산업결산보고서를 참조하여 필자 재구성.

2010년대 중후반부터 대형 영화를 중심으로 두드러지기 시작한 이러한 현상은 메이저 영화 기업의 자본의 횡포 측면에서 이해할 수 있으며, 나아가 한국 영화의 다양성을 훼손하고 영화시장의 공정한 경쟁 환경을 저해하는 등 영화산업 전체의 불균형을 심화시킨다는 지적을 받고 있다.

이와 같이 디지털시네마 시대의 영화산업 가치사슬은 갈수록 배급과 상영부문이 약화되는 특징을 지닌다. 따라서 제작자와 배급자, 투자자, 극장주 간의 이해구조를 어떻게 안정화시키느냐가 관건으로 부각된다.[32]

제작의 이원성

음악산업의 기본적 구조는 기획사와 제작사가 음반을 기획, 제작, 생산하는 가치사슬을 형성하면서 제작의 이원성을 구축하였다. 기획사는 가수 발굴, 트레이닝, 음반 기획, 녹음, 매니지먼트를, 제작사는 음

32) 권병용, '문화콘텐츠산업의 문화기술 연구개발 시스템 연구', 고려대학교 대학원 박사학위 논문, 2009.

반 투자, 제작, 유통을 각각 맡아 진행하는 것이 일반적이었다. 그러나 2000년대 이후 디지털 음악산업이 커지면서 통신회사의 참여로 인하여 규모가 크게 확대되었다. 제작사가 기획이나 매니지먼트를 직접 진행하거나 통신사가 제작사와 유통사를 인수 및 합병하여 직접 콘텐츠 제작과 매니지먼트에 참여하는 것이 보편화되었다.

음악의 저장 유형 또는 매체는 SP(Standard Play), LP(Long Play), MC(Music Cassette), CD(Compact Disk), MP3(MPEG-1 Audio Layer-3)의 순서로 발전했으며, 최근의 소비 추세는 스마트 기기로 간편하고 쉽게 감상하는 방법을 선호하는 쪽으로 바뀌고 있다. 음원을 저장 및 재생할 수 있는 스마트 기기는 소비자의 음악 이용 형태를 변화시켰을 뿐만 아니라 LP, MC, CD의 물리적 음반 유통을 쇠락시키고 디지털음원 유통으로의 전환을 유인했다. 이렇게 본다면 스마트 기기와 음원의 디지털화가 추동하는 미디어 생태계는 전통적인 오프라인 유통 시장을 디지털 유통 시장으로 완전하게 변화시켰다고 할 수 있다.33)

표 2-5 음반(음원), TV, 뮤직비디오의 시기별 유형별 구분

시기	1907~1960년대	1970년대	1980년대	1990년대~현재	
유형	아날로그		디지털		
음반(음원)	SP	LP	MC	CD	MP3
TV	-	모노 TV	컬러 TV		PDP/LCD 등
뮤직비디오		커넥트 필름 또는 프로모션 클립		뮤직 비디오	

출처: 한국콘텐츠진흥원, 『음악산업 패러다임 전환과 지속성장을 위한 정책연구』, 2019, 재인용.

33) 한국콘텐츠진흥원, 『음악산업 패러다임 전환과 지속성장을 위한 정책연구』, 2019.

디지털 유통 환경

이와 같은 디지털 유통환경으로의 급변에 따라 제작－유통－소비로 이어지는 기존의 단순한 형식의 음반 가치사슬이 붕괴되고 디지털 유통의 가치사슬로 전환되는 현상이 나타났다. 이는 〈그림 2－4〉에서 확인할 수 있다. 〈그림 2－4〉에서 제작사와 기획사는 독립 레이블의 기능을, 콘텐츠 공급자는 유통의 기능을 각각 의미한다.

레이블이란 레코드 레이블에서 유래한 단어로, 크게 메이저 레이블과 독립 레이블로 구분된다. 메이저 레이블은 풍부한 자본과 다양한 미디어 네트워크 및 유통망으로 음악 생산물의 효율적인 판매를 가능하게 하는 기능을 갖고 있는 반면, 독립 레이블들은 음악의 생산, 즉 제작에 장점을 가지고 있다. 이와 같은 구분은 음반산업의 구조 이해에 매우 중요한 개념으로, 현재 미국 등 음악시장의 선두권 국가들은 독립 레이블들이 음반 및 음원의 판매를 많이 해도 판매량은 메이저 레이블에 기록되는 산업구조를 띠고 있다.[34]

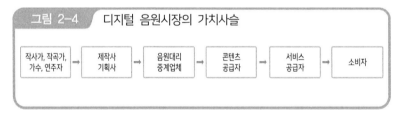

그림 2-4 디지털 음원시장의 가치사슬

작사가, 작곡가, 가수, 연주자 → 제작사 기획사 → 음원대리 중계업체 → 콘텐츠 공급자 → 서비스 공급자 → 소비자

출처: 한국콘텐츠진흥원, 『음악산업백서』, 2006, 재인용.

34) David Baskerville and Tim Baskerville, 『Music Business handbook and CarrerGuide, 10th edition』, SAGE, 2013.

문화예술산업 총론
[창조예술과 편집예술 산업의 이해]

제2부

———

문화예술산업 법령과 예술인

제3장 문화예술산업의 법적 제도적 측면

제4장 문화예술산업과 예술인

문화예술산업의 법적 제도적 측면

I 법령과 제도

1. 문화예술, 문화상품, 문화콘텐츠의 구분

　문화예술산업의 법적·제도적 근거를 살펴보기에 앞서 예술산업의 대상으로 인식되는 세 가지 핵심 키워드를 구분할 필요가 있다. '문화예술', '문화상품', '문화콘텐츠' 등 세 가지 키워드는 예술산업에서 논의되는 주요 개념으로 유사성을 띠고 있는 것으로 보이지만, 해당 개념을 정의하고 있는 법령이 상이하기 때문에 구분하여 이해할 필요가 있다. 국내 관련 법령을 통해 이를 구체적으로 살펴보기로 한다.

　우선 '문화예술'의 경우 문화예술진흥법에서 그 개념을 정의해놓고 있다. 문화예술진흥법상 '문화예술'은 "문학, 미술(응용미술을 포함한다), 음악, 무용, 연극, 영화, 연예, 국악, 사진, 건축, 어문, 출판 및 만화"를 의미하고 있다. 1972년 문화예술진흥법 제정 당시에는 '문학, 미술, 음악, 연예 및 출판에 관한 사항'으로 정의됐으나, 이후 수차례 개정을 통

해 무용, 연극, 영화, 응용미술, 국악, 사진, 건축, 어문, 만화 등이 추가되었다. '문화예술'의 범주에 연극, 무용, 미술 등 순수예술뿐만 아니라 영화, 연예에 이어 만화[1]까지 포함됨으로써 대중예술 장르가 망라되어 있음을 알 수 있다. 이렇게 본다면 '문화예술'은 순수예술과 대중예술 장르를 모두 아우르는 개념으로 파악할 수 있을 것이다.

산업적 측면의 강조

'문화상품' 키워드는 문화산업진흥기본법에서 그 정의를 찾아볼 수 있다. 문화산업진흥기본법은 '문화상품'에 대해 "예술성·창의성·오락성·여가성·대중성이 체화되어 경제적 부가가치를 창출하는 유형·무형의 재화와 그 서비스 및 이들의 복합체"라고 정의하고 있다. 여기서 예술성, 창의성, 오락성, 여가성, 대중성은 '문화적 요소'이며, 유·무형의 재화는 문화콘텐츠와 디지털문화콘텐츠 및 멀티미디어문화콘텐츠를 의미한다. 즉, 문화산업진흥기본법은 예술산업을 구성하는 '문화상품'에 대한 정의를 보다 구체화함으로써 범주 확대가 돋보이는 문화예술진흥법상의 '문화예술'과 달리 산업적 측면을 보다 강조한 것으로 이해할 수 있다.

'콘텐츠' 개념을 정의하고 있는 법령은 콘텐츠산업진흥법이다. 이 법령은 '콘텐츠'를 "부호·문자·도형·색채·음성·음향·이미지 및 영상 등의 자료 또는 정보"로 설명하고 있다. '문화콘텐츠'는 문화산업진흥기본법에서 "문화적 요소가 체화된 콘텐츠"로 정의내리고 있다. 이와

1) 문화체육관광부는 2013년 문화예술진흥법을 개정하면서 만화를 추가한 이유에 대해 "최근 만화가 영화, 애니메이션, 캐릭터, 출판 등 주요 문화산업의 창조적 원천으로서 그 중요성을 널리 인정받고 있는 점을 고려했다"고 설명한 바 있다. 최근 만화는 드라마 소재로도 크게 인기를 끌면서 대중예술 산업 발전을 견인하고 있다.

키워드	문화예술	문화상품	콘텐츠	문화콘텐츠
표 3-1 문화예술산업 대상 관련 주요 키워드 비교				
법률적 정의	문학, 미술(응용미술을 포함한다), 음악, 무용, 연극, 영화, 연예, 국악, 사진, 건축, 어문, 출판 및 만화	예술성·창의성·오락성·여가성·대중성(이하 '문화적 요소'라 한다)이 체화되어 경제적 부가가치를 창출하는 유형·무형의 재화(문화콘텐츠, 디지털문화콘텐츠 및 멀티미디어문화콘텐츠를 포함한다)와 그 서비스 및 이들의 복합체	문화적 요소가 체화된 콘텐츠	부호·문자·도형·색채·음성·이미지 및 영상 등(이들의 복합체를 포함한다)의 자료 또는 정보
법률	문화예술진흥법	문화산업진흥기본법	문화산업진흥기본법	콘텐츠산업진흥법/문화산업진흥기본법

출처: 김시범, '문화산업의 법률적 정의 및 개념 고찰', 인문콘텐츠 38호, 인문콘텐츠학회, 2018, 재인용.

같이 '문화예술', '문화상품', '콘텐츠' 및 '문화콘텐츠'는 여러 차례에 걸쳐 변동되어 왔고, 각각의 소관 법률에 의해 다른 명칭을 갖고 있거나, 동일한 명칭도 다른 법률적 정의를 내리고 있다.2) 〈표 3-1〉에서 이를 확인할 수 있다.

2. 문화산업진흥기본법

문화예술산업을 정책적으로 뒷받침하는 법령과 제도는 다수 존재한다. 순수예술 산업과 대중예술 산업을 통합하는 대표적인 법령으로는 문화산업진흥기본법을 들 수 있다. 1999년 제정된 이 법령에는 순수

2) 김시범, '문화산업의 법률적 정의 및 개념 고찰', 인문콘텐츠 38호, 인문콘텐츠학회, 2018.

예술 산업과 대중예술 산업의 정의가 모두 포함되어 있다는 점에서 문화예술산업의 모범이라고 보기에 무리가 없다.

　문화산업진흥기본법은 문화예술산업의 진흥을 위해 국가와 지방자치단체가 필요한 정책을 수립, 시행해야 한다고 명시하고 있으며, 특히 정부의 중·장기 기본계획 수립 및 시행을 규정하고 있다. 이것은 문화예술산업 육성이 국가와 지방자치단체의 책임임을 명확히 하면서, 문화예술산업을 정책적 영역으로 판단하고 있음을 알 수 있다.

　문화산업진흥기본법3)은 "문화산업의 지원 및 육성에 필요한 사항을 정하여 문화산업 발전의 기반을 조성하고 경쟁력을 강화함으로써 국민의 문화적 삶의 질 향상과 국민경제의 발전에 이바지함을 목적으로 한다"고 규정하고 있다. 즉, 문화산업을 통해 국민이 문화예술을 향유할 수 있는 기회를 부여함으로써 궁극적으로는 삶의 질을 높이고, 경제발전에도 기여하는 것을 목표로 삼고 있다.

　문화산업진흥기본법은 또한 '문화산업'을 문화상품의 기획·개발·제작·생산·유통·소비 등과 이에 관련된 서비스를 하는 산업으로 정의하고 있다. 여기서 '문화상품'이란 전술한 바와 같이 예술성·창의성·오락성·여가성·대중성 등의 문화적 요소가 체화되어 경제적 부가가치를 창출하는 유형·무형의 재화(문화콘텐츠, 디지털문화콘텐츠 및 멀티미디어문화콘텐츠를 포함한다)와 그 서비스 및 이들의 복합체를 의미하고 있다.

국가와 지방자치단체의 책임

　이와 함께 문화산업 진흥을 위한 국가와 지방자치단체의 책임은 "문화산업 진흥을 위해 기술 개발과 조사, 연구사업의 지원, 외국 및

3) 2009년 2월 6일 개정 기준.

문화산업 관련 국제기구와의 협력체제 구축 등 필요한 노력을 하여야 한다"고 구체화하고 있다. 특히 이와 관련한 문화체육관광부 장관의 역할을 담고 있다. 문화산업정책을 총괄하는 문화체육관광부 장관은 해당 법령의 목적을 달성하기 위하여 문화산업 진흥에 관한 기본적이고 종합적인 중·장기 기본계획과 문화산업의 각 분야별 및 기간별로 세부 시행계획을 수립, 시행하도록 하고 있다.

문화산업진흥기본법의 주요 조항 중 하나는 한국콘텐츠진흥원 설립 규정이다. 이 법령은 문화산업의 진흥 및 발전을 효율적으로 지원하기 위해 한국콘텐츠진흥원을 설립토록 하고 있다. 해당 법령 제31조는 한국콘텐츠진흥원이 수행해야 할 사업을 구체적으로 명시하고 있다. 주요 사업으로는 문화산업 진흥을 위한 정책 및 제도의 연구·조사·기획, 문화산업 실태조사 및 통계작성, 문화산업발전을 위한 제작·유통 활성화, 문화원형, 학술자료, 역사자료 등과 같은 콘텐츠 개발지원, 문화산업의 창업, 경영지원 및 해외진출 지원 등을 들 수 있다.[4]

대중예술 산업 진흥 치중

이와 같은 논의를 종합적으로 검토해본다면 문화산업진흥기본법은 순수예술 산업 진흥보다는 대중예술 산업 진흥에 보다 가깝다고 볼 수 있다. 문화산업진흥기본법이 정의하고 있는 '문화산업'의 범주에는 영화, 음악, 방송영상물, 게임 등 대중예술 관련 산업이 대부분이고, 문화산업의 효율적 지원을 위해 설립된 한국콘텐츠진흥원의 사업 영역도

4) 이 외에도 공공문화콘텐츠의 보존·유통·이용촉진, 국내외 콘텐츠 자료의 수집·보존·활용, 방송영상물의 방송매체별 다단계 유통·활용·수출 지원, 게임 역기능 해소 및 건전한 게임문화 조성, 콘텐츠 이용자의 권익보호 등이 한국콘텐츠진흥원의 주요 사업들이다.

대중예술 분야에 치우쳐있음을 알 수 있다.

2008년에 실시된 정부조직개편으로 정보통신부가 관장하던 디지털콘텐츠 진흥 기능과 각 부처의 콘텐츠 관련 업무가 문화체육관광부로 이관되고, 2009년에 한국문화콘텐츠진흥원, 한국게임산업진흥원, 한국방송영상산업진흥원, 한국소프트웨어진흥원, 문화콘텐츠센터 등 5개 기관이 통합되어 한국콘텐츠진흥원이 설립되었다. 이러한 배경에서 탄

표 3-2 문화예술산업 관련 주요 법령과 정의

구분	근거 법령	정의
문화예술	문화예술진흥법 제2조 제1호	문학, 미술(응용미술을 포함한다), 음악, 무용, 연극, 영화, 연예, 국악, 사진, 건축, 어문 및 출판
문화산업	문화산업진흥기본법 제2조 제1호	각주 8 참조
	문화예술진흥법 제2조 제2호	문화예술의 창작물 또는 문화예술용품을 산업의 수단에 의하여 제작·공연·전시·판매를 업으로 영위하는 것
문화상품	문화산업진흥기본법 제2조 제3호	문화적 요소가 체화되어 경제적 부가가치를 창출하는 유·무형의 재화(문화관련 콘텐츠 및 디지털 문화콘텐츠를 포함한다)와 서비스 및 이들의 복합체
콘텐츠	문화산업진흥기본법 제2조 제3호	부호·문자·음성·음향 및 영상 등의 자료 또는 정보
문화콘텐츠	문화산업진흥기본법 제2조 제3호	문화적 요소가 체화된 콘텐츠
디지털 콘텐츠	문화산업진흥기본법 제2조 제4호	부호·문자·음성·음향 및 영상 등의 자료 또는 정보로서 그 보존 및 이용에 효용을 높일 수 있도록 디지털 형태로 제작 또는 처리한 것
	온라인디지털콘텐츠 산업발전법 제2조 제1호	부호·문자·음성·음향·이미지 또는 영상 등으로 표현된 자료 또는 정보로서 그 보존 및 이용에 있어서 효용을 높일 수 있도록 전자적 형태로 제작 또는 처리된 것

출처: 법제처, 문화예술산업 관련 법령을 참조하여 필자 재구성.

생한 한국콘텐츠진흥원은 순수예술 영역을 의미하는 문화원형 개발 지원이 문화산업진흥기본법에 명시되어 있지만, 이같은 업무에 충실하고 있다고는 보기 힘들다.

3. 대중문화예술산업발전법

문화산업진흥기본법이 순수예술과 대중예술 산업을 모두 아우르는 개념이라면 대중문화예술산업발전법은 법령 적용의 대상을 대중예술 영역에 한정하고 있다는 점이 차별적이다. 이 법령에서 규정하고 있는 '대중문화예술산업'의 정의는 이를 보다 분명히 하고 있다. 즉, 대중문화예술산업이란 "대중문화예술인이 제공하는 대중문화예술용역5)을 이용하여 방송영상물·영화·비디오물·공연물·음반·음악파일·음악 영상물·음악 영상파일 등을 제작하거나 대중문화예술제작물의 제작을 위하여 대중문화예술인의 대중문화예술용역 제공을 알선·기획·관리 등을 하는 산업으로서 대통령령으로 정하는 산업"으로 정의내리고 있다.

범위의 한정

또한 이 법령의 시행령에서 대중문화예술산업의 범위를 아래와 같이 명시6)하면서 공연물에 따른 공연물 중 연극, 무용, 국악 등 순수예술 형태의 공연물은 제외하고 있다. 이것은 결국 순수예술 영역은 대중문화예술산업발전법 적용을 받지 않는다는 의미로 받아들여진다.

5) 대중문화예술산업에서 연기, 무용, 연주, 가창, 낭독, 그 밖의 예능과 관련한 용역을 의미한다.
6) 대중문화예술산업발전법 제2조.

1. 대중문화예술인이 제공하는 대중문화예술용역을 이용하여 다음 각 목의 대중문화예술제작물을 제작하는 산업

 가. 공연법에 따른 공연물(무용, 연극, 국악 형태의 공연물은 제외한다)

 나. 방송법에 따른 방송을 위하여 제작된 영상물(보도, 교양 분야의 영상물은 제외한다)

 다. 영화 및 비디오물의 진흥에 관한 법률에 따른 영화 및 비디오물

 라. 음악산업진흥에 관한 법률에 따른 음반, 음악파일, 음악영상물 및 음악영상파일

 마. 이미지를 활용한 제작물

2. 제1호 각 목에 따른 대중문화예술제작물의 제작을 위하여 대중문화예술인의 대중문화예술용역을 제공 또는 알선하거나, 그 제공 또는 알선을 위하여 대중문화예술인에 대한 훈련·지도·상담 등을 하는 산업

대중문화예술산업발전법 제1조는 이 법령의 목적을 다음과 같이 설명하고 있다. '이 법은 대중문화예술산업의 기반을 조성하고 관련 사업자, 대중문화예술인 등에 관한 사항을 정함으로써 건전한 대중문화를 확립하고 국민의 문화적 삶의 질 향상에 이바지함을 목적으로 한다'.

여기서 주목해야 할 내용은 배우와 가수 등 대중문화예술인7) 관련 사항이다. 즉, 대중문화예술산업발전법은 예술산업 관련 다른 법령과 달리 대중문화예술인에 관련 사항을 구체적으로 정해 놓았다. 이러한 맥락에서 대중문화예술용역 관련 계약을 별도로 규정하면서 대중문화예술용역 관련 계약의 당사자는 대등한 입장에서 공정하게 계약을 체결하고, 신의에 따라 성실하게 계약을 이행하도록 하고 있다. 예컨대

7) 대중문화예술산업발전법에서 정의하고 있는 대중문화예술인이란 대중문화예술용역을 제공하는자 또는 대중문화예술용역을 제공할 의사를 가지고 대중문화예술사업자와 대중문화예술용역과 관련된 계약을 맺은자를 말한다.

상표권, 초상권, 콘텐츠 귀속에 관한 사항이나 수익의 분배에 관한 사항, 이동 및 청소년 대중문화예술인 보호에 관한 사항 등이다.

대중문화예술산업발전법은 표준계약서8)의 제정·보급 조항을 두고 있는데, 이것은 대중문화예술사업자와 대중문화예술인 간의 공정한 계약을 위한 단초로 볼 수 있다. 그러나 이 조항은 의무 조항이 아니어서 이행을 하지 않더라도 처벌이 불가능한 한계를 안고 있다.

4. 콘텐츠산업진흥법

2000년부터 문화예술산업에서도 본격화한 디지털 기술 발달의 영향은 문화예술 상품의 다양화로 이어졌다. 순수예술과 대중예술 영역으로 대분류되었던 문화예술산업은 디지털 기술을 활용한 애니메이션과 웹툰, 게임 등 응용예술 분야의 급속한 발전으로 산업적 세분류가 불가피하게 되었다. 이러한 흐름은 '콘텐츠' 용어의 본격 사용과 함께 자연스럽게 관련 법령 제정으로 이어져 콘텐츠산업진흥법이 탄생하였다.

콘텐츠산업진흥법의 전신은 2002년에 제정된 온라인디지털콘텐츠산업발전법이다. 이 법령에서는 디지털콘텐츠를 "부호, 문자, 음성, 음향, 이미지 또는 영상 등으로 표현된 자료 또는 정보로서 그 보전 및 이용에 있어서 효용을 높일 수 있도록 전자적 형태로 제작 또는 처리된 것"이라고 정의한다.

온라인디지털콘텐츠산업은 "온라인디지털콘텐츠를 수집, 가공, 제

8) 대중문화예술산업발전법 제8조 제1항은 '문화체육관광부 장관은 공정거래위원회와 협의하여 대중문화예술인과 대중문화예술사업자 사이 또는 서로 다른 대중문화예술사업자 사이의 대중문화예술용역과 관련된 표준계약서를 마련하고 사업자 및 사업자단체에 대하여 이를 보급하여야 한다'고 규정하고 있다.

작, 저장, 검색, 송신 등과 이와 관련된 서비스를 행하는 산업"으로 규
정했다. 온라인디지털콘텐츠산업발전법은 2010년에 콘텐츠산업진흥법
으로 전부 개정되면서 용어에 대한 정의 역시 변경되었다. '온라인디지
털콘텐츠'를 '콘텐츠'로 단일화한 것이다.

콘텐츠산업진흥법은 콘텐츠를 "부호, 문자, 도형, 색채, 음성, 음
향, 이미지 및 영상 등(이들의 복합체를 포함한다)의 자료 또는 정보"로, 콘텐츠
산업에 대해선 "경제적 부가가치를 창출하는 콘텐츠 또는 이를 제공하
는 서비스(이들의 복합체를 포함한다)의 제작, 유통, 이용 등과 관련한 산업"으
로 각각 정의하였다.

문화콘텐츠 산업의 등장

콘텐츠산업진흥법에서는 문화예술산업, 즉 문화산업을 콘텐츠산
업으로 파악하고 있는 것이 특징적이라고 할 수 있다. 이에 앞서 온라
인디지털콘텐츠산업발전법이 시행되던 2009년부터는 '문화산업 특수
분류'가 '콘텐츠산업 특수분류'로 개정하는 논의가 진행되었고, 2010년
확정된 '콘텐츠산업 특수분류'에 의해 콘텐츠산업은 '출판산업'·'음악,
영화 및 비디오, 애니메이션 산업', '방송산업', '게임산업', '공연산업',
'광고산업', '캐릭터산업', '정보서비스업'의 8개 대분류로 나누어졌다.9)

이와 같은 분류체계는 콘텐츠산업 발전에 따라 새로운 분야를 반
영하기 위하여 재개정되어 대분류 체계는 8개에서 12개로 세분 확대되
었으며 중분류도 22개에서 49개, 소분류는 65개에서 128개로 각각 세
분화되었다. 예를 들어, '출판산업'에 포함되었던 '만화출판업'은 별도
대분류인 '만화산업'으로 독립하였으며, 하나의 대분류였던 '음악, 영화

9) 통계청, 『콘텐츠산업 특수분류 제정 개요』, 통계분류포털 경제부문 콘텐츠산업 특수
분류 자료실, https://kssc.kostat.go.kr:8443/ksscNew_web/index.jsp#.

표 3-3	'콘텐츠산업 특수분류' 대분류 변동	

연도	콘텐츠산업 특수분류 대분류	변동 내용
2010년	'출판산업', '음악, 영화 및 비디오, 애니메이션 산업', '방송산업', '게임산업', '공연산업', '광고산업', '캐릭터산업', '정보서비스업'	'문화산업 특수분류'를 '콘텐츠산업 특수분류'로 개정
2012년	'출판산업', '만화산업', '음악산업', '영화산업', '게임산업', '애니메이션산업', '방송산업', '광고산업', '캐릭터산업', '지식정보산업', '콘텐츠솔루션산업', '공연산업'	• 만화산업: 출판산업에서 독립적 분리 • 음악산업: 영화산업, 애니메이션산업 분리 • 정보서비스업: 지식정보산업과 콘텐츠솔루션산업으로 분리 • 비디오: 대분류에서 용어삭제(영화산업의 'DVD/VHSS' 및 방송산업의 '방송영상물' 등으로 흡수

출처: 김시범, 앞의 논문(2018), 재인용.

및 비디오, 애니메이션 산업'은 '음악산업', '영화산업', '애니메이션산업' 등 3개의 대분류로 개편되었다.

이러한 콘텐츠산업의 일대 개편은 문화예술산업 영역이 세분화됨에 따라 이를 제도적으로 뒷받침할 정책의 대폭 손질이라는 측면에서 살필 수 있다.

Ⅱ 문화예술산업과 저작권

문화예술산업은 창작자의 창작활동 및 창작의 결과물인 저작물이 근간을 이루는 분야이다. 건전한 창작활동과 저작권에 대한 보호가 적

절하게 이뤄질 때 산업의 활성화를 기대할 수 있는 것이다.

저작권이란 저작자가 자신의 저작물을 독점적으로 이용하거나 이를 남에게 허락할 수 있는 인격적, 재산적 권리를 말한다. 저작물에 대한 독점적이고 배타적인 이용을 보장하는 권리이며, 동시에 복제를 통해 저작권자의 저작물을 배포하거나 저작물을 임의로 사용하지 못하게 하는 권리로 정의되고 있다.

저작인격권과 저작인접권

저작권은 저작인격권과 저작재산권으로 나뉘어 규정되는데, 저작인격권은 저작자가 자기의 저작물에 대하여 갖는 정신적, 인격적 이익을 보호하는 권리를 의미한다. 저작인격권에는 동일성유지권, 성명표시권, 공표권10) 등이 포함된다. 이와 같은 저작권을 가진 자를 저작권자라고 하며, 음악저작물에서는 작곡가, 작사가, 편곡자가 저작권자에 해당된다.

실연자, 음반제작자 및 방송사업자는 저작물을 직접 창작하는 사람은 아니지만 일반 공중이 창작물을 온전하고 풍부하게 누릴 수 있도록 매개하는 역할을 하며, 이들을 저작인접권자라고 한다. 저작인접권은 실연자, 음반제작자, 방송사업자의 권리 등으로 구성된다. 실연자는 그의 실연을 녹음 또는 녹화하거나 사진으로 촬영할 권리를, 음반제작자는 음반을 복제·배포할 권리를, 방송사업자는 그의 방송을 녹음·녹화·사진 등의 방법으로 복제하거나 동시 중계방송할 권리를 각각 가진다.

10) 동일성유지권이란 음악의 제목이나 가사 등의 동일성을 유지할 권리를, 성명표시권은 저작물을 사용할 때 저작자의 이름을 표시할 권리를, 공표권은 저작물을 공표할 권리를 각각 의미한다. 김진욱, 『K-POP 저작권 분쟁사례집』, 도서출판 소야, 2013.

권리 신탁

저작권자가 자신이 창작한 저작물에 대한 이용을 일일이 허락하고 확인해서 저작권료를 징수하는 것이 현실적으로 매우 어렵다. 한국의 경우 저작권법상에 저작재산권자, 출판권자, 저작인접권자 또는 데이터베이스 제작자의 권리를 가진 자를 위하여 그 권리를 신탁하는 저작권위탁관리에 관한 규정을 두고 저작권신탁관리업제도를 운영하고 있다. 음악분야에서는 한국음악저작권협회, 한국음악실연자연합회, 한국음반산업협회가 있고, 영상분야에는 한국영화배급협회, 한국영화제작가협회가 있다.

저작권의 보호는 두 가지 측면이 있다. 첫째는 그 대상과 기간, 범위의 확장을 통한 사전적 보호이며, 둘째는 분쟁에 대한 배상수준의 강화나 원만한 분쟁 해결을 위한 지원 등의 사후적 보호이다. 저작권 보호 수준을 강화할 경우 저작활동을 활성화하는 효과를 기대할 수 있지만, 저작물의 활용을 기초로 한 새로운 창작활동을 위축시킬 가능성도 존재한다.

| 표 3-4 | 영상·음악 분야 국내 신탁관리단체의 저작권 권리 |

분야	단체명	집중 관리 분야
음악	한국음악저작권협회	음악저작자(작곡, 작사, 음악출판사)의 권리
	한국음반산업협회	음반제작자의 권리
	한국음악실연자연합회	음악실연자(가수, 연주자 등)의 권리
영상	한국영화제작가협회	영상제작자의 권리
	한국영화배급협회	영상제작자의 권리

출처: 국회 교육문화체육관광위원회, 『저작권관리사업법안 검토 보고서』, 2013.

보호법으로서의 성격

국내 저작권법은 1957년에 제정된 이래 문화기본법으로서의 역할을 해왔다. 보호법 성격의 저작권법은 저작권과 저작인접권을 보호하고, 저작물의 공정한 이용을 도모하여 문화의 향상발전에 이바지하는 것을 목적으로 하고 있다. 또한 문화예술산업의 대상인 문화상품의 창작, 제작, 유통, 소비에 이르는 전 과정에 걸쳐 밀접한 관련이 있다.

저작권법은 창작행위에 대한 보호체계를 형성해온 것이었기 때문에 창작성 있는 디지털콘텐츠 제작자들의 보호법제의 근간으로 볼 수 있다. 하지만 창작성 있는 저작물만을 보호대상으로 정해놓는 바람에 원칙적으로 창작성이 없는 비저작물 또는 저작권법상의 보호기간이 만료된 저작물은 저작권법의 보호대상이 안 된다는 한계가 있었다. 이에 2003년 개정된 저작권법은 창작성 보호의 예외로서 데이터베이스 제작자에게 복제·배포·방송 및 전송권을 5년간 부여함과 동시에 온라인서비스 제공자의 책임 등이 정비되었으며, 2004년 개정 저작권법에서는 실연자 및 음반제작자에게 전송권이 부여되었다.11)

문화예술산업에서 저작권의 중요성은 매우 크다고 볼 수 있지만, 이를 뒷받침하는 객관적인 지표는 존재하지 않는다. 다만 예술산업에서 저작권으로 인한 수익의 비중은 매출액 대비 저작권 요소 비중, 저작권자의 수익분배 비율, 매출액 대비 저작권료 비율 등 다양한 방식으로 추정이 가능하다. 저작권 요소 비중은 각 사업체의 전체 실적 중 저작권이 차지하는 비중을 의미한다.12)

11) 조용순, '문화콘텐츠의 제작·유통·이용에 관한 법·제도 연구 — 저작권법 및 문화산업 관련성을 중심으로', 한양대학교 대학원 박사학위논문, 2008.
12) 김정욱, 『문화예술산업의 저작권에 관한 연구』, 한국개발연구원, 2014.

2차 저작물

문화예술산업은 문화산업진흥기본법상 다양한 문화상품의 기획, 개발, 제작, 생산, 유통, 소비 등과 관련한 서비스 산업이라고 했을 때 산업 전반에 걸쳐 저작권의 보호대상이 되는 저작물이거나 저작인접권의 적용을 받는다고 볼 수 있다. 그런데 여기에 그치지 않고 문화예술의 대부분은 문화원형에서 파생된 것들이 적지 않다. 예컨대 원작 소설의 영화화와 번역, 각색 등으로, 이 같은 문화예술의 파생상품은 저작권법상 대부분 2차적 저작물로 보호된다. 2차 저작물 범위의 확대는 저작권자의 2차적 저작물 작성권의 범위를 넓히게 된다는 점에서 저작권자로 하여금 자신의 저작물을 문화상품화하는 데 크게 도움을 줄 수 있다.13)

결국 저작권자에 대한 두터운 보호는 창작의욕을 더욱 고취하여 예술산업의 발전을 도모할 수 있는 긍정적 측면이 강하다.

13) 남형두, '문화의 산업화와 저작권', 문화정책논총 18권, 한국문화관광연구원, 2007.

제4장 | 문화예술산업과 예술인

I 순수예술산업과 예술인

1. 예술인 정의와 기준: 국내

순수예술 산업에서 큰 비중을 차지하고 있는 창작을 견인하는 예술인이 갖는 의미는 지대할 수밖에 없다. 그것은 예술인의 역할이 예술산업을 존재하게 하는 수많은 예술상품, 혹은 예술콘텐츠를 생산하는 핵심 기제로 작동하는 것과 무관치 않다. 이러한 맥락에서 순수예술 산업에 종사하는 예술인에 관한 정의를 살피는 것은 필수적이라고 할 수 있다.

예술인은 여러 법령을 통해 그 정의를 찾아볼 수 있다. 우선 국내 법령은 '문화예술진흥법', '저작권법', '예술인 복지법' 등이 각각의 목적에 따라 예술인을 개별적으로 정의내리고 있다. 이와 같은 법령은 순수예술과 대중예술 분야에 종사하는 예술인을 두루 지원하거나 권리를 보호하는 성격을 띠고 있다는 점이 특징이다.

첫째 문화예술진흥법은 문화예술을 위한 사업과 활동을 지원하는 목적이 있으며, 이에 따라 문화예술, 문화산업, 문화시설에 관한 정의를 포함하고 있지만 예술인을 정의하는 내용은 찾아볼 수 없다. 그러나 제2조 제1항의 문화예술의 정의에 포함되는 13개의 예술 장르1)는 국내법상 예술인의 활동 범주를 정하는 기준이라고 할 수 있다. 다시 말해, 13개의 예술 장르에 종사하고 있다면 예술인으로 정의내리기에 무리가 없다는 뜻이다.

둘째, 저작권법은 문화예술진흥법과는 달리 저작물에 관여하는 방식에 따라 예술인(실연자)의 범주를 명확히 구분하여 저작물에 관한 예술인의 권리와 재산권 행사의 근거가 되고 있다. 저작권법 제2조 제4항 '실연자'는 "저작물을 연기·무용·연주·가창·구연·낭독 그 밖의 예능적 방법으로 표현하거나 저작물이 아닌 것을 이와 유사한 방법으로 표현하는 실연을 하는 자를 말하며, 실연을 지휘, 연출 또는 감독하는 자를 포함한다"고 정의하고 있다.

이와 같은 저작권법을 통해 예술인은 창작물에서 발생하는 재산권적 가치를 보장받을 수 있다. 그러나 창작자와 실연자 이외의 예술관련 종사자에 대한 정의가 보이지 않는 것은 한계로 남는다.

한정적 정의와 적용

셋째, 2011년 제정된 예술인복지법은 국내법상 최초로 예술인에 대한 한정적 정의를 설정해놓고 있다. 이 법령은 예술인의 직업적 지위와 권리를 보호하며 예술인 복지 지원을 통해 창작활동의 증진 및 예술계 발전을 목적으로 한다. 예술인복지법의 예술인 관련 정의는 제2조

1) 문학, 미술(응용미술 포함), 음악, 무용, 연극, 영화, 연예, 국악, 사진, 건축, 어문, 출판, 만화를 의미한다.

에 규정되어 있다. 여기서 예술인은 "예술 활동을 업으로 하여 국가를 문화적, 사회적, 경제적, 정치적으로 풍요롭게 만드는 데 공헌하는 자로서 '문화예술진흥법' 제1조 제1항 제1호에 따른 문화예술분야에서 대통령령으로 정하는 바에 따라 창작, 실연, 기술지원 등의 활동을 증명할 수 있는 자를 말한다"고 정의하고 있다.

창작, 실연, 기술지원 등 인력을 예술인으로 총칭하는 예술인복지법과 다르게 문화예술진흥법과 저작권법이 정의하는 예술인은 창작에 직접 관여하는 경우로 그 개념이 한정적으로 적용될 여지가 있다. 따라서 창작자 외 예술 작품의 유통 등 매개자 역할을 하고 있는 예술경영인력을 포함하는 예술인 개념 재정립이 필요하다는 시각도 있다.2)

표 4-1 예술인에 대한 세 가지 정의

정의	내용
시장적 정의	• 예술인으로서 생계를 이어 나간다 • 예술인으로서 수입의 일부를 조달한다 • 예술인으로서 생활비를 벌고자 한다
교육과 협회적 정의	• 예술인 조합에 속해 있다 • 순수예술 분야에서 정규 교육을 받았다
자신과 동료에 의한 정의	• 동료에 의해 예술인으로서 인정받는다 • 스스로를 예술인이라고 여긴다 • 예술을 창조하는 데 상당한 시간을 사용한다 • 특별한 재능이 있다 • 예술을 하려는 내적인 동기가 있다

출처: Jeffri, Joan and Robert Greenbaltt, 'Between Extremities: The Artist Described', Journal of Arts Management and Law, 1989.

2) 나은, '예술인의 법적지위와 사회보장제도-국내외 예술인 정책 사례를 중심으로', 서울대학교 대학원 석사학위 논문, 2012.

2. 예술인 정의와 기준: 해외

국제적으로도 예술인 지위를 설정하는 과정에서 예술인에 대한 정의를 공고화하고 있다. 그 중에서도 1980년 유네스코 정기총회에서 회원국 만장일치로 채택한 '예술인 지위에 관한 권고'는 전 세계 예술인들의 법적·사회적 지위를 다지기 위한 문서로 손꼽히면서3) '예술인을 위한 권리장전'으로 평가받고 있다.

예술인 권리장전

'예술인 지위에 관한 권고'는 예술인과 예술을 함께 정의내리고 있다. 예술은 세계 평화와 안전에 이바지하며 인간생활의 없어서는 안 되는 영역이며, 예술인은 예술을 창작하는 주체로 규정하고 있다. 그러면서 예술인에게 표현의 자유, 창작활동의 여건 보장, 사회보장과 보험혜택 같은 법적·사회적·경제적 이익을 보장할 것을 요구하고 있다.

유네스코의 '예술인 지위에 관한 권고'

1. 예술인: '예술인'이란 예술 작품을 창조하거나 창조적 표현을 제공하거나 또는 재창조하는 사람, 예술적 창조를 자기 삶의 본질적 부분으로 여기는 사람, 이를 통해 예술과 문화의 발전에 기여하는 사람, 그리고 그가 고용되어 있거나 협회에 소속되어 있든 아니든 예술인으로 인정받고 있거나 인정받기를 원하는 모든 사람을 의미한다.

2. 적용의 범위: 이 권고는 예술인에 의해 실행되는 예술의 분야나 형태에 관계없이 앞에서 정의된 모든 예술인에게 적용된다. 이는 '세계저작권협약'과 '문학 및 예술적 작품의 보호를 위한 베른협약'에서 규정한 모든 창조적인

3) 허권, '유네스코 예술가지위에 관한 권고의 배경과 시사점', 법학논문집 제30권 2호, 중앙대학교 법학연구소, 2006.

예술인과 작가만이 아니라 '실연자, 음반 제작자 및 방송사업자의 보호를 위한 로마협약'에서 규정한 실연자와 번역가를 포함한다.

유네스코는 '예술인 지위에 관한 권고' 외에도 예술인 관련 여러 국제협약을 통해 예술인 지위 보장을 강화하기 위한 시도를 이어갔다. 유네스코는 궁극적으로 예술인이란 인류에 이바지하는 활동을 전개하고 있는 모든 예술인은 물론 저작권법과 관련된 협약들에서 제시된 실연자, 음반제작자, 방송사업자, 번역가, 창작자와 저자 등을 포함한 포괄적 개념으로 접근하였다.

다양한 세분류

우리나라는 문화예술진흥법 등 다수 법령을 통해 예술인을 정의하고 있지만, 예술인 사회보험제도를 실시하는 유럽 국가들은 고용상태에 따라 예술인을 세부적으로 분류하고 있다. 즉, 예술인을 자영 예술가, 고용 예술가, 자유계약 예술가, 유한기간 계약자 혹은 앙떼르미땅으로 구분하여 정책에 적용한다. 이는 예술인 정의의 세분화라는 측면 외에도 고용상태를 감안한 예술인 사회보험제도 운영을 통해 예술인 복지를 강화시키려는 시도로 이해할 수 있다.

호주에 본부를 두고 있는 '국제 예술위원회·문화기구 연합'4) (IFACCA)은 세금이나 수당과 관련하여 예술인을 정의하고 있다. IFACCA는 각 나라의 세금 및 예술인을 위한 특례 사항에 따라 예술인을 다섯 가지로 정의하고 있는데, 실용적 측면이 강하다.

첫째, 공인된 예술인 단체의 구성원을 예술인으로 인정하기, 둘째,

4) 각 나라의 문화예술 관련 기구들이 정책 정보 교환을 통한 정책 발전을 도모하기 위해 2001년 12월 발족한 연합기구이다.

표 4-2	유네스코와 IFACCA의 예술인 정의	
기구	유네스코	IFACCA
예술인 정의	• 예술 작품 창조, 창조적 표현 제공, 재창조 • 예술적 창조를 삶의 본질적 부분으로 여기는 사람 • 개인이든 단체 소속이든 관계없이 예술인으로 인정받고 있거나 인정받기를 원하는 모든 사람	• 공인 예술인 단체의 구성원 • 전문가나 동료 예술인으로 구성된 위원회에서 지위를 결정한 예술인 • 과세 당국의 결정 • 창작 활동 결과물 통한 예술인 정의 • 창작 활동의 본질로 예술인 정의

출처: 유네스코와 IFACCA 홈페이지를 참조하여 필자 재구성.

전문가가 동료 예술인으로 구성된 위원회에서 예술인 지위를 결정하기, 셋째, 과세 당국이 예술인 여부를 결정하기, 넷째, 예술작품과 저작물 등 창작활동 결과물로 예술인 정의하기, 다섯째, 창작활동의 본질로 예술인 정의하기 등이다.

상술한 다섯 가지의 예술인 정의 기준은 세분화의 특징을 지니고 있어 효율적 적용이 가능하지만 논란의 여지 또한 내재한다. 개인을 예술인으로 인정하는 권한을 특정 집단에게 부여할 경우 객관성이 떨어지고, 정당성 등에 대한 의문이 제기될 수 있다. 이런 우려에도 불구하고 유럽 국가들이 다양한 사회보장제도와 세금제도를 통한 예술인 정책 시행으로 균형적인 혜택을 적용하고 있는 것은 고무적이다.5)

유럽연합은 유럽 내 예술인의 지위 현황에 관한 보고서 〈유럽 예술인의 지위〉를 통해 예술인을 별도로 정의하고 있다. 이 보고서에 따르면, 예술인은 '대부분의 경우 매우 강한 개성을 드러내는 상이한 분야에 종사하지만 유사한 위험성을 감수하고 있는 특별한 사회적 전문직 그룹을 형성하는 사람'으로 파악하고 있다. 예술인은 또한 광부나

5) 나은, 앞의 논문(2012).

선원, 파일럿, 투우사 또는 특정 시기에만 일할 수 있는 노동자들이 감당하는 것과 유사한 위험을 부담하는 직군이기 때문에 이들을 위한 특별한 제도가 마련되어야 한다는 입장이다.

지위적 특성

이와 같은 예술인의 지위적 특성은 비전형성으로 정리할 수 있다.6) 첫째, 종사자 지위의 비전형성으로 이는 창작 예술인 지위에서 기업의 대표나 공무원으로 지위 전환이 가능하고, 두 개 이상의 지위를 동시에 보유할 수 있다. 둘째, 국경 초월의 비전형성으로, 연주자 등의 사례에서 볼 수 있듯이 여러 나라를 넘나드는 활동 영역이 주어져 있다. 셋째, 경기변동 영향의 비전형성으로, 이것은 문화예술 영역을 뛰어넘는 예술작품의 영향력을 의미한다. 즉, 예술작품은 패션과 소비재, 관광 등 대규모 산업 영역의 핵심에 영향력을 행사할 수 있다. 넷째, 평가에 대한 비전형성으로, 이는 예술작품의 성공과 영향력은 다른 시장의 성과와 동일한 척도로 측정하는 것이 불가능하다는 것을 의미한다.

전술한 유네스코와 유럽연합의 예술인 정의는 예술인을 예술의 가치를 구현하는 공공재로 파악하려는 의도가 엿보인다고 볼 수 있다. 즉, 예술인에 의해 탄생하는 작품만을 기준으로 예술인을 정의해서는 안 되며, 예술의 가치에 입각하여 정책적 지원 대상으로 예술인을 정의해야 한다는 것을 강조한다.

유네스코와 유럽연합 등 해외의 예술인과 관련한 정의는 한국적 상황에도 활용될 여지가 충분하다. 저작권법 등 국내 예술인 관련 주요

6) 나은, 앞의 논문(2012).

법령이 창작물을 기준으로 정의되어 있어 예술인의 직업적 불안정성과
예술 활동의 공공성이 정책적으로 보완될 필요가 있다.

3. 순수예술 산업과 공연기획사

순수예술 산업에서 공연기획사가 갖는 의미는 그것이 예술 생태계
의 매개 역할 주체라는 점에서 살필 수 있다. 순수예술 분야는 가치사
슬 관점에서 창작－매개－연주(연주자나 연주단체)－매개－향유라는 예술
적 생태계를 갖고 있다. 이러한 생태계의 매개 역할이 흔히 프로모터라
고 불리는 공연기획사에 주어져 있는 것이다.

우리나라의 경우 순수예술을 매개하는 조직으로, 순수예술의 산업
화와 가장 밀접한 관계에 놓여 있는 공연기획사와 공연장은 서구와는
다른 양상을 보이고 있다. 서구 유명 공연장의 경우 공연장 자체 기획
공연이나 상주단체 및 소속단체 공연이 상당 부분을 차지하고 있으나,
국내는 대관 공연이 주류를 이루고 있다.

공연기획사의 작품은 일반 기업의 제품과 같은 성격을 지닌다고
볼 수 있다. 질 좋은 제품과 브랜드 인지도가 기업의 성패를 좌우하듯
공연기획사의 작품 라인업은 그 회사의 역사이면서 매우 중요한 자산
이다.

클래식 공연은 같은 기획공연이라도 대중음악 공연과 비교할 때
뚜렷하게 차별화된다. 공연제작 주체의 제작활동의 범위에 한계가 있
는 것이다. 대중음악 기획사 공연의 경우 공연을 올리기 전에 가수를
발굴하고 훈련시키는 캐스팅과 트레이닝, 컨셉과 비주얼 이미지 기획,
가수에 어울리는 음악 선택, 음반 프로듀싱과 마케팅 등의 선행제작 과

정이 필요하며, 이 과정에서 많은 차별화 요소가 발생한다.7)

그러나 클래식 공연은 대부분 기획사가 기존에 시장에서 활동하고 있는 연주자나 연주단체를 섭외하여 연주날짜와 프로그램을 협의하고 공연을 대관하는 과정에 머물고 있다. 이것은 같은 연주자가 같은 프로그램을 연주한다면 서로 다른 기획사가 제작하는 공연들의 내용은 사실상 동일하다는 것을 시사하고 있다.

대행공연과 기획공연

클래식 공연 기획은 대행공연과 기획공연으로 구분할 수 있다. 대행공연은 연주자나 연주단체의 경력을 축적하기 위해 제작되는 경우가 대부분이다. 귀국독주회나 공연을 직접 기획할 만한 사무인력이 부족한 연주단체의 정기연주회가 대표적이라고 할 수 있다. 특히 대행공연은 연주자들이 자신이 소속된 교육기관에 실적제출을 위한 공연을 많이 개최하는 특징을 지닌다. 이것은 순수예술에서 주요한 역할을 하고 있는 국내 클래식 음악 생태계가 상당 부분 교육기관을 중심으로 구조화되어 있다는 것을 의미하는 것이다.

이와 같이 순수예술에서 매개 부문은 조직의 다양성과 전문성에서 매우 취약한 영역으로 분류된다. 연주자와 연주단체, 향유자를 잇는 매개자의 역량이 곧 예술 현장의 활성화 여부를 결정한다고 했을 때 매개 조직의 전반적 부실은 순수예술 생태계의 약점으로 꼽히고 있다.

클래식 공연기획사들은 마케팅 활동에도 상당한 한계를 보여 왔다. 효과적인 마케팅을 위해선 고객접점 운영을 통한 고객정보의 축적이 매우 중요하지만, 클래식 공연기획사들은 대부분 티켓을 직접 판매

7) 박영은·이동기, 'SM엔터테인먼트, 글로벌 엔터테인먼트를 향한 질주', Korea Business Review 제15권2호, 한국경영학회, 2011.

하지 않고 티켓 예매 대행사를 활용해왔다.

고객과의 접점 부재

공연기획사는 보통 티켓링크나 인터파크와 같은 티켓 예매처에 공연 예매 서비스를 위탁하는데, 관객들은 티켓 예매처를 통해 공연을 예매하고 기획사와 관객은 각각 티켓 예매처에 판매 수수료와 예매 수수료를 지불하는 구조다. 이는 공연상품이 최종 소비자에 도달하기까지의 유통을 티켓 예매처가 담당하는 것으로 이해할 수 있다. 즉, 예술산업 생태계에서 매개의 역할이 공연기획사에 주어져 있지만 실제로는 티켓 예매처가 유통을 통해 그 역할을 하고 있는 것으로 볼 수 있다.

이와 같은 결과는 공연장을 소유하지 않고 티켓 예매 서비스도 직접 제공하지 않는 기획사와 고객과의 접점 부재 현상으로 나타나고, 기획사는 고객행동 정보를 파악하는 것이 불가능해지는 것이다.

국내 순수예술 분야의 공연기획사는 조직의 규모가 천차만별이며 소수의 대형기획사를 제외하고는 매우 영세한 규모를 지니고 있는 것이 특징이다.

이와 관련하여 대표적인 클래식 음악공연 기획사인 '크레디아'의 사례를 살펴볼 필요가 있다. 1995년 설립된 크레디아는 순수예술 생태계에서의 단순한 매개 역할을 넘어서 적극적으로 회원 관리를 하거나 관객개발에 나서는 등 공연기획을 주도하는 모습을 보이고 있다.

Ⅱ 문화예술산업과 대중예술인

1. 대중예술인

대중예술인에 대한 정의는 전술한 대중문화예술산업발전법에서 법적인 근거를 찾을 수 있다. 대중문화예술산업발전법에서 대중예술의 분야는 음악, 무용, 영화, 연예, 사진, 만화로 국한할 수 있으며, 대중예술인은 이러한 분야에서 활동을 하는 사람으로 정의할 수 있다. 하지만 연극배우처럼 순수예술에 종사하고 있지만 영화나 TV 등 방송을 넘나들며 활동을 하는 경우도 적지 않아 대중예술인의 범주를 명료하게 나누는 것은 쉽지 않다. 이러한 이유 때문에 대중예술인 범주 구성의 근거는 예술인 스스로 대중예술인으로서 정체성을 지니고 있는가로 귀결되기도 한다.

대중예술인은 대중문화 확산의 주요 플랫폼인 각종 미디어를 통해 TV 방송·연예프로그램에 출연하는 일련의 직업군을 통상적으로 의미하기도 한다. 여기에는 가수, 탤런트, 영화배우, CF모델, 패션모델 등이 포함된다. 대중예술인은 또한 고유한 직종에 따라 배우나 탤런트 등 연기자, 가수, 코미디언, 모델 등으로 구별되며, 연기자와 가수가 대중예술인의 대표적인 직종으로 구분된다.

| 표 4-3 | 대중예술인 분류 체계 |

분야	분류	내용
연기	연기자	영화나 TV 드라마에 등장하는 인물의 배역을 맡아 연기하는 자. 단 보조연기자는 제외
	뮤지컬 배우	무대에서 음악·무용을 결합하여 인물의 배역을 연기하는 자
	코미디언	희극 배우라고 하기도 하며 TV 또는 무대 등에서 웃음을 통해 사람들을 즐겁게 해주는 일을 직업으로 삼는 자
무용	댄서	안무가가 개발한 춤을 지도받고 연습하여 무대·영화·방송 등에서 춤을 추는 자. 단 한국무용, 현대무용, 발레 제외
연주	연주자	음악가들과 라이브공연이나 녹음물에 참여하는 악기 연주자. 단 클래식 음악은 제외
가창	가수	노래 부르는 일을 직업으로 하는 사람
낭독	방송 DJ	전문 라디오 프로그램 진행자
	성우	목소리 연기자
모델	패션모델	의상패션쇼 활동에 참여하는 자
	광고모델	상품을 광고하기 위한 활동에 참여하는 자. 단 전문모델이 아닌 연예인이 광고에 참여하는 경우 제외
기타	공연예술가	넌버벌 퍼포먼스 분야나 퓨전국악, 믹싱 DJ 등 기타 대중문화예술 공연을 실연하는 자
	기타 방송인	특정한 분야 구분 없이 다양한 방송 프로그램에 출연하는 자

출처: 한국콘텐츠진흥원, 『대중문화예술산업 중장기 발전전략 수립을 위한 기초연구』, 2018, 재인용.

멀티플레이형 엔터테이너

최근엔 다양한 역할을 동시에 수행하는 멀티플레이어형 엔터테이너들이 중심을 이루고 있다. 이는 대중예술인들이 영화나 대중음악 등과 같은 기존의 영역에 한정하여 활동하는 것이 아니라 TV와 유튜브 등 OTT 플랫폼의 다양한 프로그램에서 활동하면서 그 범위가 대폭 확

대된 것으로 볼 수 있다.

대중예술인이 시장에서 오랜 기간 활동하려면 기획업이나 제작업을 운영하는 연예기획사에 소속되어 활동하는 것이 장기적인 연예 활동에 성공적 요인이 될 수 있다. 물론 프리랜서로 활동하거나 연예기획사와 계약을 체결하고 활동하는 양자의 장단점이 있지만, 대중예술인은 대체적으로 활동에 대한 기획, 제작, 설계 등의 관리를 해주는 연예기획사에 소속되어 활동하기를 희망한다.

2. 대중예술인과 기획사 시스템

대중예술 산업을 특징짓는 키워드는 기획사 시스템이라고 할 수 있다. 대중예술인은 기획사에 의해 발굴되어 훈련 과정을 거쳐 배출된다고 할 만큼 대중예술 산업에서 기획사의 비중은 매우 크다.

대중문화예술기획업

기획사 시스템은 법적인 용어로, 대중문화예술산업발전법 제2조에서 정의하는 '대중문화예술기획업'으로 분류된다. 대중문화예술기획업은 대중예술인에 대한 훈련·지도·상담 등을 하는 영업을 의미하며, 일반적으로 연예인을 발굴·육성하고, 연예활동을 원활하게 진행할 수 있도록 지원해주는 회사를 일컫고 있다.

2000년대 이후 한류의 발달로 기획사들이 대형화되고 체계적인 기업의 면모를 갖추기 시작하면서 연습생 발굴, 트레이닝, 프로듀싱, 기획, 홍보마케팅 등의 업무를 종합적으로 수행하게 되었다.

K팝 한류를 이끌고 있는 국내 대표적인 기획사는 SM, YG, JYP 등

3개 회사가 '빅3'를 형성하여 왔으나, 2020년 이후엔 소속 아이돌 그룹 방탄소년단(BTS)의 글로벌 인기에 힘입어 하이브가 매출 규모 면에서 이들 기획사들을 제치고 선두에 올라섰다.

2020년 기준으로 대중음악과 연기 등과 관련된 국내 기획사는 총 3,600개가 넘는 것으로 파악되고 있으나, 이들 회사는 대부분 직원이 3~4명밖에 안 되는 소규모 영세 회사로 알려져 있다.

대중예술 산업 논의에서 기획사 시스템은 빼놓을 수 없는 이슈라고 할 수 있다. 기획사들은 국내 대중예술의 발전을 견인해왔다고 해도 과언이 아니다. 한류와 함께 스타를 양성하는 기획사 시스템이 활성화되면서 엔터테인먼트 등 대중예술 산업 현장은 미래 스타를 꿈꾸며 체계화된 기획사 교육 시스템 내에 소속되어 관리를 받는 집단 연습생들이 크게 늘어나고 있으며, 이러한 시스템에 따라 10대에 이미 스타가 되는 경우도 급증하고 있다.

부작용

그러나 기획사 중심의 시스템은 대중예술에 대한 기여 못지 않게 문제점을 양산하고 있다. 기획사 중심의 시스템에서는 연예인 지망생들이 10대 초반의 어린 나이에 매우 엄격한 트레이닝에 몰두하면서 상대적으로 학교 교육에 소홀하게 되고, 이로 인하여 사회적으로 성숙할 기회가 부족하여 교육과 발달의 균형이 유지되기 어려운 상황이 초래되고 있다.8)

또한 기획사 시스템의 활성화로 합숙생활을 하는 청소년 연습생이나 연예인들도 늘고 있지만, 이 같은 직무환경은 과도한 경쟁과 악플을

8) 채지영, 『대중문화예술인 자살문제 대응정책 연구』, 한국문화관광연구원, 2020.

견뎌내야 하는 스트레스 상황을 빚고 있으며, 특히 부모와 가족, 친구 등 사회적 지지를 제공받는 환경을 조성하지 못함으로써 극단적인 행동으로 이어지기 쉽다는 경고가 나오고 있다.

대중예술인을 육성하고 관리하는 우리나라의 기획사 시스템은 전 세계의 관심 대상이 되고 있으나 이에 대한 비판도 해외 언론을 중심으로 함께 제기되고 있다. K팝과 한류 성공의 이면에 기획사 연습생들의 노예계약, 인권침해, 제한된 자유, SNS 악플 등으로 인한 문제가 상존하고 있다는 것이다.

변화하는 대중예술인의 특성

대중예술인은 대중예술 산업의 각 영역 중에서도 미디어 산업과 연관성이 매우 깊다. 방송의 오락 기능 중시와 프로그램의 연성화 등으로 방송·연예 산업이 미디어 산업과 불가분의 관계를 맺게 되고, 한류의 붐으로 인한 방송·연예산업이 대형화되면서 대중예술인의 숫자와 수입 역시 크게 늘고 있다. 이것은 대중예술인의 특성 변화를 의미한다고 볼 수 있다. 그 특성은 몇 가지로 살필 수 있다.

첫째, 대중예술인의 수요 증가로, 한류와 새로운 매체의 등장으로 방송 프로그램의 내용이 다양화하고 콘텐츠의 수요가 급격히 느는 것과 무관치 않다. 2010년 이후 종합편성채널(종편)이 개국하고 넷플릭스, 웨이브 등 국내·외 OTT가 등장함으로써 콘텐츠 제작이 봇물을 이루고 있다.

둘째, 대중예술인의 만능 엔터테이너화다. 대중예술인은 직무수행에 필요한 필수 능력과 지식 등 전문성이 높아 다른 직종 간 이동에 제한적인 편이다. 하지만 다양한 대중매체에서 활동하고 있는 대중예술인들은 이전처럼 가수, 탤런트, 영화배우, 패션모델, 광고모델 등 특

정분야에만 머물지 않고 복수의 장르에서 활동하는 것이 일반적이 되고 있다.

셋째, 수요와 공급이 불확실한 방송·연예 인력시장이다. 이는 대중예술인의 사회적 수요가 늘고 연예인 지망생의 층이 확대되었음에도 불구하고 수요와 공급은 예측 불가능하다는 것을 의미한다. 이들에게 요구되는 자격이 일반 직종과는 다른 학력, 기술 등과 같은 것이 아닌 예술적 끼와 창의력, 표현력 등과 같은 자질이며, 당대의 사회문화적 요소와 더불어 대중적 기호에 어필하는 성격이라는 특성도 대중예술인의 수요와 공급에 대한 정보를 불명확하게 하는 요인이라고 볼 수 있다.9)

3. 대중예술인과 아이돌

대중예술 산업 논의에서 아이돌과 관련한 담론은 매우 중요하다. 이것은 아이돌이 대중예술계를 장악하면서 대중예술의 아이콘이 되어 있는 한국적 상황에서 특별한 의미를 지닌다고 볼 수 있다.

대중예술 산업을 견인하고 있는 대중매체는 오래전부터 아이돌 세상이라고 해도 지나치지 않다. 각종 가요 차트의 상위권을 휩쓰는 것은 물론이고 TV 예능 프로그램과 드라마, 영화 등 대중예술 전 분야에 아이돌 스타들이 진출해 있다.

아이돌 명칭은 일본의 대중문화 용어인 '아이도루'에서 비롯되었다.10)

9) 이경호, '대중문화예술인의 표준전속계약 기간에 관한 고찰', 예술인문사회 융합멀티미디어논문지 9권 6호, 인문사회과학기술융합학회, 2019.
10) 한자영, '아이도루와 아이돌 사이에서 – 아이돌을 통해 보는 한일 문화 교류', 이동연(역), 『아이돌: H.O.T에서 소녀시대까지, 아이돌 문화 보고서』, 이매진, 2011.

이는 일본과 한국의 아이돌 산업은 밀접한 연관성을 지니고 있다는 것을 시사한다.11)

유사성과 차별성

1980년대부터 시작된 한국의 일본 아이돌 문화 벤치마킹은 1990년대에도 지속되었다. 예를 들어, 한국의 아이돌 문화를 선도한 것으로 평가받는 SM 엔터테인먼트는 기획형 아이돌의 시초로 여겨지는 H.O.T를 제작하기 위해 공개 오디션과 캐스팅 등으로 10대 소년들을 모집했으며, 여기에 각각의 캐릭터를 부과한 뒤 합숙을 거쳐 이미지, 춤, 노래 등을 구성하였다.12) 이와 같은 아이돌 데뷔 과정은 avex나 쟈니스 사무소 같은 일본의 대형 기획사의 방식과 거의 유사하다.13)

탄생 배경은 일본의 그것과 비슷하지만, 한국의 아이돌은 가수나 퍼포머로서의 가창력과 댄스 실력 또한 높은 수준에 도달하도록 요구받는 점에서 일본식 아이돌과 근본적으로 구분된다는 시각도 있다. 이러한 이유의 근저에는 주류 문화인 동시에 하위문화적인 성격을 내포하고 있는 한국 아이돌 문화의 특수성이 자리하고 있다. 1990년대 후반에 등장했던 H.O.T, 젝스키스, S.E.S, 핑클 등 1세대 아이돌이 고등학생들로 구성된 기획형 아이돌 그룹이었고, 청소년들이 공감할 내용의 가사를 담은 노래나 패션 등을 선보였던 점은 한국식 아이돌 문화를 보여

11) 1987년 국내 남성 아이돌 그룹의 원조로 평가받는 소방차가 일본의 남성그룹 쇼넨타이를 벤치마킹했다고 다수의 연구는 밝히고 있다. 소방차의 인원, 성별, 음악, 의상, 아크로바틱을 활용한 역동적인 춤, 앨범 자켓 사진의 구도와 색상 등은 단적으로 쇼넨타이를 연상시킨다. 조은하, '일본 아이돌 시스템 변천사', 글로벌문화콘텐츠 제24권, 2016.

12) 이진만, '한국대중음악 스타의 스타브랜딩 전략에 관한 연구: 개별 대중 음악 스타에 대한 사례 분석을 중심으로', 중앙대학교 대학원 석사학위 논문, 2002.

13) 조은하, 앞의 논문(2016).

주는 하나의 사례라 할 수 있다.

아이돌은 팬덤의 인정을 받기 위한 도전과 응전의 연속이라는 관점에서 파악할 필요가 있다. 가령 립싱크 논란이 일자 엄청난 트레이닝을 통해 춤추며 라이브를 소화하는 아이돌이 나타났고, 기획사 의도에 따라 움직이는 '상품'이라는 지적이 대두되자 작곡, 작사, 프로듀싱을 직접 하는 아이돌이 등장하기도 하였다.14)

아이돌 '산업'

아이돌은 대중예술인을 넘어 하나의 산업으로 인식되기도 한다. 이것은 아이돌 그룹 및 그들의 연예활동을 문화상품으로 이해하는 시도로 볼 수 있으며, 아이돌을 양성하는 기획사가 이미 대중예술 산업의 한 축을 형성하고 있다는 사실을 의미한다.

기실 한국 대중음악 산업의 확장에 아이돌 그룹의 성공은 매우 큰 영향을 미쳤다고 볼 수 있다. 실제로 한국 아이돌 산업은 소수의 기업이 시장의 공급량을 대부분 장악하고 있는 과점 모델을 형성하고 있다. 현재 아이돌 산업에는 230개가 넘는 기업이 소속되어 있지만 이중 상장사인 기업은 3% 수준에 그치고 있을 만큼 과점 상태를 보이고 있다.

이와 같은 아이돌 산업의 과점화가 전체 음악산업에 미치는 영향은 클 수밖에 없을 것이다. 이와 관련해선 과점화가 향후 한국 대중음악의 다양성과 혁신을 가로막는 장애물이 될 것이라는 우려와, 대중음악의 획일화가 아닌 오히려 다양성을 촉진하는 기회가 될 것이라는 논의가 상존하고 있다.

14) 강명석, '한국 아이돌의 실력이란', http://ize.co.kr/articleView.html?no=2018070 32332723711.

아이돌 콘텐츠와 감정노동

아이돌 콘텐츠는 아이돌을 중심으로 생산, 유통, 소비되는 일련의 콘텐츠를 의미한다. 아이돌 콘텐츠는 웹사이트, 티저 영상, 뮤직비디오, 콘서트 VCR, 게임, 음원, SNS, 앨범 자켓, 굿즈 등 다양한 매체 수단을 통해 아이돌 관련 서사를 유통시킨다. 이와 같은 과정은 팬덤으로 하여금 아이돌 콘텐츠에 대한 비하인드 스토리나 새로운 관점을 생산하여 콘텐츠 확산을 유도하고 있다.15)

이 같은 맥락에서 아이돌 콘텐츠는 대중음악의 하위 장르가 아닌 일종의 문화적 구성체로 다뤄야 한다는 논의도 있다.

이처럼 아이돌이 대중예술 산업에서 독립적인 산업의 지위를 가질 만큼 비중이 커졌지만, 그에 못지 않게 아이돌의 연예 활동을 '감정 노동'의 시각에서 접근할 필요성이 있다. '감정 노동'(emotion work)은 앨리 러셀 혹실드가 제기한 개념으로, 임금을 받기 위해 외부로 드러나는 얼굴 및 신체적 표현을 만들어 내는 감정의 관리로 정의된다. 외관으로 쉽게 드러나지 않으며 객관적 관찰이 쉽지 않다는 특징을 지닌다. 이러한 감정 노동은 표면 행위와 내면 행위로 나눌 수 있다.

표면 행위란 감정 노동자가 표현 규칙에 따라 타인에게 향하는 표면만을 수정하는 것으로, 규칙에 따라 감정만 살짝 비틀어 내보이는 것을 말한다. 반면 내면 행위는 노동자가 훈련된 상상력을 사용하여 자신의 감정을 완전히 비우고 조직에 맞는 감정으로 바꾼 결과다.

일반 노동 현장에서 나타나고 있는 감정 노동은 아이돌에도 그대로 적용될 수 있다. 아이돌은 웃음을 요구하는 팬덤에 응하며 표면 행

15) Jenkins, Henry, Ford, Sam, and Green, Joshua, 『Spreadable Media』, New York University Press, 2013.

위를 할 수 있지만, 자신이 받아들일 수 없는 상황에서조차 웃음을 띠며 그 같은 행위를 할 수는 없는 노릇이다. 하지만 팬덤의 요구를 무시할 수 없어 자기 최면 걸기, 가상 상황 설정을 통한 연습하기 등을 통해 내면화시키는 작업을 하게 된다. 이를 바탕으로 어떠한 상황이 오더라도 팬덤에 웃음을 띠거나 가까이 다가가는 내면 행위를 하게 된다는 것이다.16) 이와 같은 감정 노동의 수위는 표면 행위에서 내면 행위로 이어질 때 높아지게 된다.

팬덤

아이돌 산업을 구성하는 주요 요소 중 하나는 팬덤이다. 팬덤의 사전적 의미는 '특정한 인물이나 분야를 열성적으로 좋아하는 사람들 또는 그러한 문화현상'으로 정리된다. '광신자'를 뜻하는 '퍼내틱'(fanatic)의 팬(fan)과 '영지(領地)·나라' 등을 뜻하는 접미사 '덤(-dom)'의 합성어이다.

팬덤은 산업사회의 대중예술의 보편적 특징으로 이해할 수 있다. 대량 생산되고 대량 유통된 엔터테인먼트의 레퍼토리로부터 특정한 연기자 및 공연자나 서사 혹은 장르를 선택하여 자신들의 문화로 받아들이는 사람들의 행위인 것이다.17)

한국적 상황에서 팬덤은 1992년 '서태지와 아이들'의 데뷔 이후 한국사회에서 본격적으로 의미를 얻게 된 사회문화적인 현상으로 받아들여진다.

팬덤은 공동체 관점에서 접근할 필요가 있다. 젠킨스는 팬덤과 관

16) 이기형 외, 『문화연구의 렌즈로 대중문화를 읽다』, 컬처룩, 2018.

17) Fiske, J., 'The Cultural Economy of Fandom', Lisa A. Lewis (Eds.), 『The Adoring Audience—Fan Culture and Popular Media』, Routledge, 1992.

련하여 "일관성과 안정성을 지니며, 자신의 문화를 정의하고 공동체를 구축하기 위해 고군분투하는 사회적 집단"이라고 정의하고 있다.18) 팬덤은 아이돌 콘텐츠 등 텍스트와 상호작용을 하면서 다양한 문화적 실천을 통해 능동적으로 자신만의 텍스트를 생산하는 적극적인 참여자로 인식할 수 있다. 이는 팬덤이란 아이돌과의 관계 속에서만 규정되는 것이 아니라 아이돌을 경유하여 다양한 문화실천을 해 나간다는 의미로 파악할 수 있다. 즉, 아이돌 등 스타가 만든 스타일과 취향들을 자신들의 선택과 기호에 맞게 재가공하고, 선호하는 아이돌을 매개로 상대적으로 자유롭고 자발적인 문화형식을 창출하고 있는 것이다.

팬덤과 일반 수용자는 각각 선호하는 미디어 텍스트와 교류하는 방식에서 차이가 발생한다. 팬덤은 자신의 관심사를 따라 다양한 상호작용과 적극적인 참여를 통해 텍스트에 새로운 가치와 의미를 부여한다는 점에서 일반 수용자와 구별된다고 볼 수 있다. 팬덤은 텍스트에 대한 감정적 연결과 충성도를 기반으로 강한 결집력을 형성하여 자신들만의 하위문화를 구축한다. 또한 팬덤 텍스트의 생산과 공유의 과정을 통해 내부의 문화적 체계를 강화하고, 팬덤의 안팎을 규정하면서 집단적인 정체성을 확립하고 있다.

2000년 이후 디지털 미디어와 테크놀로지의 확산은 팬덤의 문화적 실천 양상을 보다 확장시킨 측면이 있다. 디지털 미디어의 확산과 정보에 대한 접근성 강화로 온라인은 오프라인을 뛰어넘는 문화적 실천의 장으로 자리잡았다. 온라인 팬덤은 다섯 가지 특징을 나타내고 있는데, 그것은 첫째, 팬층의 다변화, 둘째, 팬 생산활동의 부각, 셋째, 팬

18) Jenkins, H., 『Textual Poachers: Television and Participatory Culture』, Routledge, 1992.

페이지 운영과 참여 증가, 넷째, 팬과 스타 관계 및 스타 이미지에 대한
시각의 다변화, 다섯째, 소규모 팬 집단의 분화 등이다.19)

　　한국 팬덤의 활발한 문화실천과 관련한 논의에서 최근 주목받는
용어는 RPS(Real Person Slash)로, 이는 자신이 좋아하는 실존 연예인을 주
인공으로 생산하는 그림 및 글 등 모든 창작물을 통칭하는 표현이자
창작물을 소비하는 의미로 내포된 표현이다. RPS는 팬픽과 마찬가지로
팬들의 2차 텍스트 생산으로 이해할 수 있으나, 이와 관련한 논의들이
성애적 표현 및 동성애 서사에만 초점이 맞춰져 있다는 비판이 있다.
반면 팬덤의 주류라고 할 수 있는 여성 팬들이 RPS 문화를 생산, 소비
하는 과정에서도 끊임없이 자기 성찰의 과정을 경험하고 있음을 보여
주고 있다는 시각도 존재한다.20)

19) 김현지·박동숙, '온라인 팬덤: 접근성의 강화에 따른 팬들의 새로운 즐기기 방식',
　　미디어, 젠더&문화 제2호, 한국여성커뮤니케이션학회, 2004.
20) 조해인, '팬덤의 RPS 문화가 사회적 이슈로 구성되는 방식에 대한 비판적 고찰', 방송
　　과 커뮤니케이션 제22권 2호, 한국방송학회, 2021.

문화예술산업 총론
[창조예술과 편집예술 산업의 이해]

제3부

———

문화예술산업 시장과 소비

문화예술산업 분석

Ⅰ 순수예술 시장

1. 공연예술

공연예술은 기술적 요소의 개입이 두드러지는 대중예술과 달리 표현적인 기법이 매우 강한 장르로 분류된다. 이러한 공연예술은 연주와 가창, 몸짓 등 무대 위 공간에서 이루어지는 모든 예술행위를 의미하는 총체적 개념이다. 즉, 무대를 매개로 공연자와 관객이 직접 대면하고 교감하는 특성을 갖고 있어, 사람이 생산과 소비의 현장에 없으면 완전체가 되지 못하는 예술로 볼 수 있다.

공연예술에 관한 법적인 정의는 현행 공연법에서 찾아볼 수 있다. 공연법은 공연예술을 "음악·무용·연극·연예·국악·곡예 등 예술적 관람물을 실연에 의해 공중에게 관람하도록 하는 행위"로 규정하고 있다. 다만 상품 판매나 선전에 부수(附隨)한 공연은 제외하고 있다. 이러한 규정은 공연이란 상품 판매 목적이나 광고홍보 등을 위한 수단으로

서의 상업적인 접근보다는 예술 본연의 가치를 중시한 대목으로 이해할 수 있다.

그러나 공연법의 이 같은 공연 정의와 상관없이 문화산업진흥기본법이나 문화예술진흥법 등 다른 법령에서는 공연예술이 갖는 경제적 효과를 인정하여 산업적 영역으로 다루고 있음을 주목해야 한다. 예컨대 문화산업진흥기본법 제2조 바항을 보면, 공연은 만화·캐릭터·애니메이션·에듀테인먼트·모바일문화콘텐츠·산업디자인을 제외한 디자인·광고·미술품·공예품과 관련된 산업과 함께 언급되고 있다. 이와 같은 규정은 공연예술이 문화예술의 가치개념 전환 과정에서 경제적 이윤 창출을 목적으로 하는 문화상품 소비재이자 콘텐츠로서의 의미를 갖고 있으며, 동시에 산업의 범주에 포함됐다는 것을 시사한다.1) 그럼에도 불구하고 공연예술은 산업으로 파악해야 한다는 논의와 예술적 가치를 우선시해야 한다는 주장이 충돌하고 있는 것은 부인하기 어렵다.

형태의 다양성

공연예술의 형태는 다양성을 띠고 있다. 연극, 무용, 클래식 음악 등 단일 장르의 공연물이 대부분이었던 과거와 달리 현대 사회에는 크로스오버와 퓨전 등의 융·복합 공연물과 뮤지컬, 오페라 등 종합 공연물이 혼재되어 있다.2) 〈표 5−1〉은 이 같은 공연예술의 형태를 보여주고 있다.

1) 송희영, '공연예술콘텐츠를 활용한 문화산업단지 조성 사례 연구: 캐나다 몬트리올 토후 서커스예술복합단지를 중심으로', 예술경영연구 제12호, 한국예술경영학회, 2007.
2) 이선호, '국내 공연예술의 문제점과 개선방안 모색: 뮤지컬 공연을 중심으로', 음악교육공학 제7권, 한국음악교육공학회, 2008.

| 표 5-1 | 공연예술 형태 분류 |

구분	단일 공연	종합 공연	복합 공연
공연	연극, 클래식 음악, 무용 등	오페라, 뮤지컬 등	팝페라, 홀로그램 무용 등
정의	단일 장르 구성 공연	악기와 노래, 무용 등 각 장르가 결합된 공연	장르와 장르, 분야와 분야의 복합적 구성 공연

출처: 이선호, '국내 공연예술의 문제점과 개선방안 모색', 음악교육공학 제7권, 한국음악교육공학회, 2008, 재인용.

단일형 공연예술은 전통적인 분류 방식으로, 무대 위에서 한 가지 장르만 행위하는 것을 의미한다. 종합형 공연예술은 악기와 노래, 춤과 연기 등의 행위가 동원되고 미술, 영상, 세트 등 무대 제반 요소가 총체적으로 작용하여 제작되는 예술이다. 복합형 공연 예술은 장르와 장르의 결합을 통해 시너지를 발휘하고 예술과 기술의 융합 등 분야 간 융합으로 새로운 형태의 장르를 만들어내고 있다. 홀로그램을 활용한 무용 공연 등이 여기에 해당되는데, 이러한 복합형 공연은 기술의 변화를 반영한 공연예술의 발전이라는 측면에서 살필 수 있다.

이와 같은 맥락에서 공연예술 산업은 기술 발전이라는 키워드와 맞닿아 있다. 공연예술은 무대위에서 실시간으로 행위되는 예술 형태라는 점에서 제약적 특징을 지니고 있다. 공연예술의 시간과 공간의 제약은 일회성(현장성), 즉각성(동시성), 시간 제약성으로 표출되었으며, 이것은 공연예술의 고유성으로 파악된다.

수정불가능 원칙

동시에 대표적인 기록 및 저장콘텐츠로 분류되는 영화와 미술 등의 이미지 전달과는 차별적이어서 관객들에게 커다란 감동을 선사할

수 있었다. 이는 공연예술의 '수정불가능 원칙' 논의로 이해할 수 있다. 수정불가능 원칙은 공연 행위의 실수에 대한 불허용을 지칭한다. 영화 등 영상 장르는 최고의 장면을 만들기 위해 대본 수정과 반복 촬영, 편집 등을 통해 최상의 결과물을 관객에게 제공하는 '편집 예술'로 설명될 수 있지만, 단 한 차례의 현장 행위를 특징으로 하는 공연예술은 수정이 불가능한 것이다.

그러나 공연예술의 이와 같은 전통적 특징도 온라인 공연이 보편화되면서 새로운 국면을 맞고 있다. IT기술 발전으로 공연예술 콘텐츠를 수용자들에게 전달하는 포털사이트와 OTT 등 플랫폼의 등장으로 '창조예술'의 성격을 지닌 공연예술도 '편집예술'로 이해되고 있는 것이다. 이러한 흐름은 공연예술의 산업화로 논의를 확장시키는 데 부족함이 없다고 할 수 있다.

공연예술 산업은 가치사슬의 산업으로 정의할 수 있다. 문화산업이 창작, 기획 및 제작, 배급, 소비자 접촉 등의 가치사슬 과정을 거치듯이 공연예술은 창작과 제작, 유통, 소비의 생태계를 이루며 산업활동 전반과 긴밀한 연관성을 지닌다. 이러한 특성으로 인해 공연예술 산업은 가치사슬 중 특정 과정에 치우친 지원이나 진흥이 이루어질 경우 산업 전반의 발전을 기대하기 어렵다. 이는 가치사슬 각 부분의 균형적 발전을 통한 공진화를 요구한다고 볼 수 있다.3)

노동집약적 산업

공연예술 산업은 대표적인 노동집약적 산업으로 분류된다. 문화예술 상품 생산에 필요한 노동력에 지급하는 임금 비율이 제작비용의 변

3) 임학순, 앞의 논문(2007).

동비용 중에서 가장 높고, 이 같은 특징은 출연자와 기획 및 연출자뿐 아니라 무대장치, 조명, 음향효과 등을 맡고 있는 엔지니어와 같은 다양한 분야에 대규모 인력 투입을 낳을 수밖에 없다. 결국 이와 같은 특징은 공연예술 산업의 생산 표준화를 어렵게 만드는 것은 물론 복잡한 권리 관계를 유발하고 있다.

또한 공연예술은 공연장을 매개로 생산과 소비가 동시에 이루어지는 비분리성 서비스형 산업으로 볼 수 있다. 관객은 서비스 공급에 참여해야 하며, 공연상품을 구매하기 전 시험 사용은 불가능한 구조를 띠고 있다.

공연예술 산업은 콘텐츠 복합산업이라는 측면을 고려할 필요가 있다. 이는 공연예술이 갖고 있는 콘텐츠 기반 특성과 관련이 있는데, 다양한 분야로 공연예술 주제 영역의 확장을 의미한다고 볼 수 있다. 예를 들어, 성공한 공연작품은 영화, 방송, 디자인 등 다른 대중예술 분야에 산업적 연관 효과를 불러온다.

과점과 지역 간 불균형

공연예술 시장은 과점적 형태와 지역 간 불균형이 존재한다. 우선 소수 공연예술 단체들이 수입을 독점하는 과점적 시장 구조가 나타나고 있다. 미국 브로드웨이는 상위 3개 극장 체인이 전체 수입의 90%가량을 차지하고 있고, 호주는 연극을 제외한 오페라, 음악, 발레 등 분야에서 상위 10개 공연 기획사들이 최대 99%까지 시장을 지배하고 있다. 한국도 해외 라이선스가 주도하는 뮤지컬 시장의 경우 상위 5개 작품이 전체 매출액의 30% 이상을 상회하는 현상이 적지 않다. 이와 같은 기형적 형태는 특정 작품에 대한 편중과 수요공급의 불균형에 따른

수익성 및 유통구조의 왜곡, 공연 티켓가격 상승으로 인한 시장 침체 및 시장의 영세성 초래 등의 부작용을 낳을 수 있다.

공연예술 산업의 지역 불균형은 공연장의 대도시 집중에서 원인을 찾을 수 있다. 이러한 구조는 지방 소도시 주민들의 공연예술 소비 기회의 원천적 봉쇄로 이어지는 문제를 낳는다. 공연예술의 대도시 집중이 인구집중보다 심한 것은 세계적 현상이라고 할 수 있다.4)

공연예술 산업은 공공재로서의 특징이 강한 편이지만 시장을 대상으로 한다는 측면에서 혼합재의 성격을 드러낸다. 공연예술 산업의 공공재 관점은 순수예술 기획 및 제작이 대부분 비영리단체에 의해 이뤄져 경제적 이익이 고려 사항이 되지 않거나 재단 등 외부 지원이 일반적이라는 것을 의미한다. 하지만 이러한 공공재 특성에도 불구하고 공연예술이 성사되는 현장은 시장이라고 봤을 때 산업적 측면도 함께 고려되어야 한다.5) 이와 같은 논의는 공연예술 산업은 다른 어떤 예술보다도 소비자를 필요로 한다는 점을 강조하고 있다.

2. 공연예술통합전산망(KOPIS)

문화체육관광부 산하 기관인 예술경영지원센터가 운영하는 공연예술통합전산망(Korea Performing Arts Box Office Information System: KOPIS)은 공연예술 산업과 불가분의 관계를 맺고 있다.

공연예술통합전산망의 탄생은 한국적 상황의 공연예술 산업의 한

4) 임상오, '우리 나라 공연예술의 산업적 진흥 방안', 한국산업정보학회논문지 제5권 1호, 한국산업정보학회, 2000.
5) 레이몬드 윌리엄스는 이와 같은 이유로 "공연예술은 사회성이 강한 예술"이라고 정의했고, 피셔 리히테는 "극장이 곧 시장"이라는 입장을 일관되게 고수한 바 있다.

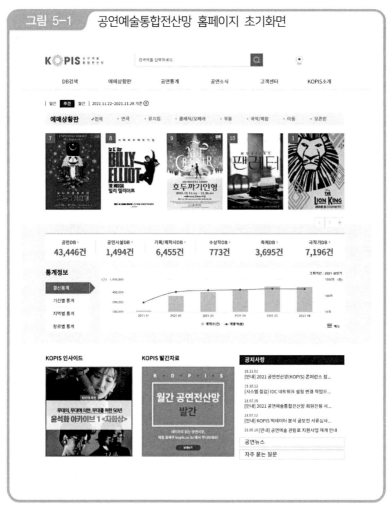

출처: 예술경영지원센터, 공연예술통합전산망 홈페이지(https://www.kopis.or.kr/por/main/
main.do), 캡처 2021. 11. 29.

축인 공연 티켓 판매 시스템 문제를 보완하는 성격으로 이해할 수 있다.
국내 공연 티켓 시스템은 공연시설 및 기획제작사가 입장권 판매

를 위탁하고 있는 위탁판매시스템과 세종문화회관, LG아트센터, 국립국악원 등 자체예매시스템으로 각각 구분된다. 이러한 구분은 2010년을 전후해 공연 티켓 유통시장이 과열되면서 다양한 방식의 티켓 유통시스템이 나타난 것과 관련이 있다. 이와 같은 티켓 판매 및 유통시스템은 관객에게 편리하고 합리적인 판매 시스템을 통한 구매를 유도하는 장점이 있는 반면, 특정 업체가 티켓 판매를 독점하는 현상을 낳거나 공연예술 산업 규모의 파악도 어렵게 한다는 한계에 직면했다.

공연시장의 투명성 제고

이 같은 문제 제기는 자연스럽게 대안 마련으로 이어져 공연통합전산망 설치 논의로 확대되었다. 즉, 정확하고 신뢰성 있는 공연통계(정보)시스템 구축을 통해 공연시장의 투명성을 제고하고 공연예술 산업의 중장기적인 발전기반을 조성해야 한다는 제안6)이 그 시발점이었다.

이러한 시스템의 골격은 공연 정보, 티켓 판매 정보, 관람객의 인

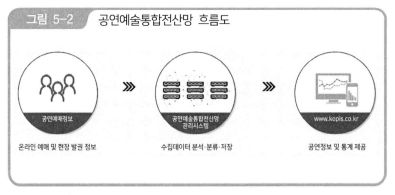

그림 5-2 공연예술통합전산망 흐름도

공연예매정보
온라인 예매 및 현장 발권 정보

공연예술통합전산망
관리시스템
수집데이터 분석·분류·저장

www.kopis.co.kr
공연정보 및 통계 제공

출처: 예술경영지원센터, 공연예술통합전산망 홈페이지, 재인용.

6) 2011년에 열린 문화체육관광포럼에서 공연예술통합전산망 구축의 필요성이 처음 제안되었는데, 이것이 본격적 논의의 출발이라고 할 수 있다.

구통계학적 특성 정보, 연계기관 시스템에서 수집된 예매 및 취소데이터 등이 매일 전산망에 자동으로 전송되고, 수집된 데이터는 공연정보 관리자에 의해 분류 및 정합성 검증과정을 거쳐 웹과 모바일로 동시에 제공되는 것이다.

공연예술통합전산망은 투명한 공연시장과 기획 및 제작, 투자, 정책 입안 등의 의사결정 효율성을 높이고 공연예술의 활성화 도모를 목적으로 하고 있다.

이와 같은 공연예술통합전산망 설치 근거는 공연법에 규정되어 있다. 공연법 제4조 1항은 문화체육관광부 장관은 공중이 전산시스템을 이용하여 공연의 관람자 수 등을 신속하고 정확하게 알 수 있도록 하기 위하여 공연예술통합전산망을 운영해야 한다고 정해놓고 있다. 공연법 제4조 2항은 공연예술통합전산망을 통해 공연 명칭, 시간 및 기간, 공연예매 및 결제금액 등 문화체육관광부령으로 정하는 공연 관련 정보를 제공해야 하는 대상은 공연장운영자, 공연입장권 판매자, 공연기획 및 제작자로 규정하고 있다.

공연예술통합전산망 구축은 2013년에 이루어졌으나 본격적으로 운영된 것은 2016년 11월부터이다. 처음엔 안전행정부 전자정부지원사업의 일환으로 시스템이 구축되어 국공립 공연단체와 공공티켓 판매 대행사 등을 중심으로 운영되었다.

그러나 민간 업체가 운영하는 주요 예매처가 합류하지 않아 반쪽 전산망이라는 지적을 받아왔고, 이후 2014년 7월 예술경영지원센터로 사업이 이관되어 시스템 개선 및 안정화와 인터파크 등 대형 예매처들의 참여7)로 사업이 본격화하였다.

7) 주요 예매처들은 예매 정보 자동 전송 체계를 구축하여 데이터 전송, 예매 정보 제공

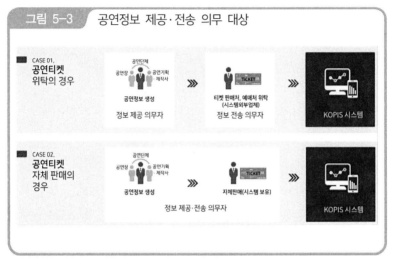

그림 5-3　공연정보 제공·전송 의무 대상

출처: 예술경영지원센터, 공연예술통합전산망 홈페이지, 재인용.

〈그림 5-3〉에서 알 수 있듯이 공연예술통합전산망의 데이터 수집 방식을 보면, 구매자가 공연 티켓을 결제할 경우 공연전산망이 정한 전송항목에 따라 매일 시스템에 전송된다. 정보를 제공해야 할 의무는 공연장과 기획 및 제작사 등에 있지만 공연전산망에 실질적으로 전송해야 하는 임무는 위탁 판매 및 시스템 외부 업체 등 전송사업자에게 주어져 있다.

난제

공연예술통합전산망 시행이 공연예술 시장의 투명성을 제고하는데 기여하는 측면이 있지만, 이에 못지 않게 해결해야 할 난제도 살필 필요성이 있다.

─────────

및 활용 등의 수집을 대행하고 공연예술통합전산망 홍보 및 참여 확대를 위한 공동 노력 등을 협약하였다.

첫째, 30%대에 그치는 공연 티켓 관련 데이터 수집률로, 이것은 공연이 흥행하지 못할 경우 다음 작품에 대한 투자가 어려워진다고 판단한 기획사의 수익구조 공개에 대한 우려에 기인한다. 하지만 저조한 데이터 수집이 계속된다면 투명한 공연예술 시장조성이라는 공연예술통합전산망 시행 취지가 퇴색될 수 있다.

둘째, 공연예술통합전산망 혜택이 뮤지컬 등 일부 흥행성 있는 장르에 집중되는 현상이다. 이것은 소외된 예술장르와 공연장 및 공연단체들은 사각지대에 몰릴 수 있고, 오히려 특정 장르 중심의 편중된 투자를 유발할 수 있다.

셋째, 박스오피스 순위가 지닌 위험성으로, 관람객수와 매출 순위만으로 소비자에게 진정한 선택권을 부여한다고 할 수 없다. 예술성과 대중성을 감안하지 않는 박스오피스 순위는 대중적 기호로만 공연예술

표 5-2 공연예술통합전산망 장르별 매출액

장르	공연건수	개막편수	상연횟수	매출액 단위: 1,000원	%
연극	1,792	1,712	40,852	31,026,012	12.9
뮤지컬	2,313	2,247	32,308	169,996,816	70.9
클래식	3,407	3,406	3,644	19,356,059	8.1
오페라	240	239	402	4,137,097	1.7
무용	539	539	1,402	11,750,750	4.9
국악	503	502	1,336	1,493,444	0.6
복합	556	553	1,330	2,012,512	0.8
합계	9,350	9,198	81,274	238,772.691	100

출처: 예술경영지원센터, 공연예술통합전산망 장르별 통계(2019)를 참조하여 필자 재구성.

이 평가되는 결과를 낳을 수 있다.8)

3. 시각예술

시각예술은 '미술'과 동의어로 이해할 수 있다. 하지만 시각예술은 다분히 정책적 용어로 파악되고 있는데, 그것은 2003년 당시 노무현정부가 발표한 새예술정책에서 '미술'이라는 용어 대신 '시각예술'을 사용함으로써 정책적 표현을 넘어서 보편적 용어로 자리잡게 된 것이다.

미술의 대체적 성격

시각예술의 등장은 기존의 '미술'이 장르 구분적 개념과 순수주의에 매몰되면서 시대 변화와 문화예술적 변동에 능동적으로 대처하지 못한 데 따른 대체적 성격이 강하다. 이러한 맥락에서 시각예술은 몇 가지 정의를 내포하고 있다.

첫째, 시각예술은 미술과의 관계에서 뉴미디어 발달에 따른 영상문화 현실에 훨씬 능동적인 개념으로, 온라인 발달과 함께 미술 창작의 개념과 작품 수용의 과정에 대한 변화를 수용할 수 있다고 본다.

둘째, 시각예술은 뉴미디어를 또 다른 미학적, 문화론적 개념틀로 받아들여 새로운 형태의 미술로 확장시킨다. 예컨대 미디어아트, 웹아트, 디지털아트 등의 등장이 그것이다.

셋째, 시각예술은 미디어 발달로 발전에 가속도가 붙은 대중예술의 확산에 대해서도 능동적인 결합을 추구할 수 있게 된 개념이다. 이는 대중예술 영역에서의 활동을 확장하고 있는 미술에서 확인된다. 만

8) 이의신·김선영, '4차산업혁명시대, 공연예술 산업을 위한 공연예술통합전산망 고찰', 한국과학예술융합학회 28권, 한국전시산업융합연구원, 2017.

화와 애니메이션, 일러스트레이션 등 산업과 응용미술의 영역으로 구분된 기준을 넘어서 순수미술의 성과를 결합함으로써 활동영역의 범주를 확장시키고 있다.

미술시장의 압도

시각예술 산업은 미술시장과 공예시장으로 양분할 수 있지만, 미술시장이 차지하는 비중이 월등히 높다. 기본적으로 미술시장은 회화와 조각 등의 순수미술 분야를 중심으로 다양한 분야를 아우르고 있으며, 보통 갤러리, 아트페어, 경매 등의 3대 핵심요소와 작가, 소장자, 아트딜러, 구매자 등의 4대 요소로 구성된다.

이와 같은 미술시장은 갤러리를 축으로 이루어지는 1차 미술시장과 경매시스템 위주로 이루어지는 2차 미술시장으로 다시 구분할 수 있으나, 새로운 매체를 통한 유통경로의 다양화로 1차 시장과 2차 시장의 경계가 모호해지는 추세를 보이고 있다.

미술시장에서 갤러리의 가장 중요한 역할은 재능 있는 미술가를 발굴하여 컬렉터들에게 소개하는 것이다. 다시 말해, 미술품을 생산하는 작가와 그것을 구매하는 컬렉터 사이에서 상호적으로 풍부하는 의미를 생산해내야 하는 중개자이다.

갤러리 비즈니스는 자본주의 논리와 예술 논리가 충돌한다. 이것은 상업적 기회를 효과적으로 활용하면서 최대한의 경제적 이윤을 추구하는 동시에, 작가를 시장으로부터 보호하며 미술에 대한 깊은 애정을 갖고 미술계를 지키는 게이트키퍼 역할로서의 문화예술 기관의 의미를 내포하고 있다.

구조와 거래

미술시장의 구조는 창작과 유통, 소비의 단계로 구분할 수 있으며, 창작의 주체는 개인이며 유통은 형태에 따라 판매와 전시로 나눌 수 있다. 작품의 매매는 주로 화랑, 아트페어, 경매 등에서 이루어지며, 구매의 주체는 개인, 미술관, 기업, 건축주 등이 해당된다.

미술시장에서 거래되는 구체적인 내용은 생산자, 유통자, 수요자인 시장참여자들의 이해관계에 의해 분류할 수 있다. 미술품 생산자는 전업 작가, 겸업 작가, 아마추어 작가 등이 있으며, 미술품 수요자는 수장가, 미술 애호가, 정부, 공공기관, 일반 대중 등으로 구성할 수 있다. 〈그림 5-4〉는 이 같은 미술시장의 거래 내용을 보여주고 있다.

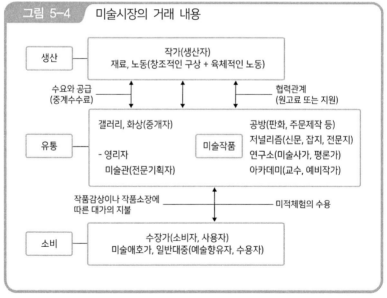

그림 5-4 미술시장의 거래 내용

출처: 양건열, 『미술품 양도소득세 부과에 대비한 정책방안 연구』, 한국문화관광연구원, 2011, 재인용.

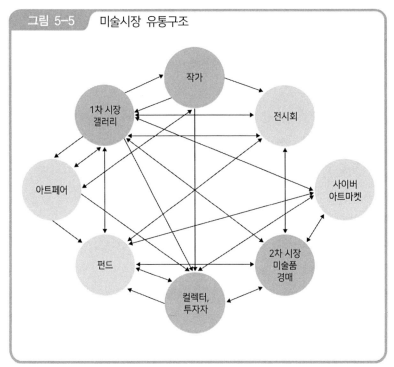

그림 5-5　미술시장 유통구조

출처: 오윤희, '시각예술산업의 가치네트워크에 관한 연구-서울시를 중심으로' 서울대학교
　　석사학위논문, 2018, 재인용.

미술시장의 거대한 흐름은 〈그림 5-5〉의 미술시장 유통구조 메
커니즘을 통해 확인할 수 있다.

경매시장의 부상

공예시장은 도자공예, 유리·석공예, 목·죽세공예, 종이공예, 섬유
공예, 가죽공예, 기타공예 등으로 구성되어 있다. 이러한 공예시장의
여러 분야 중에서 최대 규모의 산업을 형성하는 것은 도자공예 분야로,
매출액은 전체 공예시장의 절반이 넘고, 종사자 수 또한 전체의 50%에

육박하고 있다.

공예산업은 창작기획, 소재, 제작 및 생산, 유통, 소비의 과정으로 이어지는 가치사슬 형태를 띠고 있다.

시각예술 산업, 특히 미술시장은 매개자 역할을 하는 아트 딜러나 경매시장의 영향력이 갈수록 커지고 있다. 이것은 비판적 시각에서 살필 수 있다. 특히 1980년대 이후 대규모 자본이 미술시장으로 유입되면서 미술을 움직이는 중심점이 작가나 비평가들에서 아트 딜러나 경매시장으로 이동하고 있는데, 경매시장을 주목할 필요가 있다.

경매는 경제적 이윤을 추구하면서도 의도적으로 미술품의 예술적 가치를 강조하기 위해 지나친 상업성을 드러내지 않는 갤러리와 다른 시각으로 파악할 필요가 있다.

미술 작품을 경제적 교환 상품으로 취급함에 있어서 보다 공개적이라고 할 수 있는 경매는 미술시장의 환금성과 유동성 확보에 기여한 측면이 있다. 수많은 컬렉터가 과감하게 현대미술을 수집할 수 있는 배경을 제공한 것은 사실이지만, 경매는 가격의 버블화를 주도하면서 작가 정신이 상업화에 물들게 한다는 비난에서 자유롭지 않다. 가령 데미안 허스트는 자신의 작품에 대한 미술시장의 투자 열풍을 작품의 예술성이 아니라 자신의 브랜드 가치에 대한 컬렉터들의 충성도라고 언급하기도 했다.

미술시장의 규모가 커지고 가격 상승이 동반하면서 나타나는 부작용은 적지 않지만 그 중에서도 미술을 상품의 관점에서 판단한다는 것이 가장 큰 문제로 꼽을 수 있다. 이는 교환가치의 관점이라고 볼 수 있는데, 미술품의 교환가치는 예술의 외재적 가치, 즉 일정한 수익을 기대할 수 있는 투자의 수단으로서 도구적 가치에 해당한다.

경매시장의 발전은 미술이 갖는 인식적 가치, 윤리적 가치, 종교적 가치, 예술사적 가치, 사회적 가치, 문화적 가치, 역사적 가치 등 다양한 가치들을 교환가치로 환원하여 버린다. 미술은 외적인 기준에 따라 판단하는 아트 딜러와 경매시장이 주도하는 현재의 미술계에서 곧 자본이자 상품인 것이다.

국내외 시각예술 산업의 흐름은 문화체육관광부 산하기관인 예술경영지원센터가 2009년부터 매년 실시하고 있는 '미술시장실태조사'를 통해 확인할 수 있다. '미술시장실태조사'는 미술 관련 시장이나 산업의 총체적 규모를 파악할 수 있는 통계시스템으로, 객관성이나 체계성을 갖추고 있다. 지금은 유통(매매) 영역을 중심으로 조사가 진행되고 있지만 보다 정확한 미술시장 규모와 구조 파악을 위해선 생산, 유통, 소비로 이어지는 미술시장 가치사슬 전 영역을 조사할 필요성이 제기된다.

표 5-3 국내 미술시장 작품거래 규모(2019년 기준)

구분		거래금액(100만 원)
주요 유통영역	화랑	185,161
	경매회사	115,820
	아트페어	80,256
	소계	381,237
공공 영역	건축미술작품	97,361
	미술은행	3,247
	미술관	22,828
	소계	123,436
거래규모		504,673

출처: 예술경영지원센터, 미술시장실태조사, 2018, 재인용.

2016년부터는 '미술시장실태조사'가 갖는 한계를 보완하기 위해 '한국 미술시장 정보시스템'이 구축되어 경매 및 판매시장의 현황 파악과 작품 거래 과정의 투명성 확보 등에 도움을 주고 있다.

우리나라 미술시장 규모는 2019년 기준으로 5,046억 원 규모로 파악되고 있으며 연간 3만 7,930점 정도의 작품이 거래되는 것으로 추정된다. 주요 유통 영역별 규모를 보면 화랑을 통한 유통 규모가 1,852억 원으로 가장 많고, 경매회사 1,158억 원, 아트페어 800억 원 정도로 나타났다. 공공영역의 작품 구입 규모는 총 1,234억 원으로 이 가운데 건축미술작품 구입이 973억 원으로 가장 많았다.

미술시장의 독과점 체제

세계 미술시장은 미국과 영국, 중국 등 세 나라가 거래 총액의 82%를 점유할 정도로 독과점 체제를 유지하고 있다. 세계 미술시장 규모는 2019년 기준 총 640억 달러(74조 7,000억 원)의 거래가 이루어졌으며, 이 가운데 미국이 283억 달러(점유율 44%)로 전체의 절반 가량을 차지하고 있다. 미국의 뒤를 이어 영국 127억 달러(점유율 20%), 중국 117억 달러(점유율 18%) 등을 기록했다.

세계 미술시장은 전체적으로는 성장세를 거듭하고 있지만, 1990년대 경기불황과 함께 오랜 침체를 겪은 뒤 2000년대부터 성장을 이어가고 있다. 이와 같은 성장의 배경에는 경기 회복과 문화예술 향유 저변 인구의 확대 등 다양한 요인들을 찾을 수 있다. 특히 부의 증가에 따른 미술품의 경제적 가치에 대한 사회적 관심 증가는 미술시장 성장을 이끈 가장 중요한 동력이라고 할 수 있다. 즉, 미술 작품을 주식이나 채권, 부동산 같은 투자 상품에 대한 대체 또는 분산 투자 상품으로의

인식이 급속히 확산됐다. 경매의 활성화와 급성장은 여기에 기인하는데, 이는 세 가지 측면에서 살필 수 있다. 첫째, 1990년대 중반에 등장한 인터넷 미술 회사들의 정보 공유 증대 및 온라인 미술 경매의 대중화, 둘째, 미술품 지수 및 미술펀드의 활성화, 셋째, 경매회사의 본격적인 동시대 미술 경매 확대 및 경쟁 증가 등이다. 이 같은 요인들이 복합적으로 작용해 2000년대 초반 이래 경매는 미술계의 새로운 권력으로 자리를 잡게 되었다.

Ⅱ 대중예술 시장

1. 영상예술의 대세

영상은 물리적 과정에 의해 재생장치를 거쳐 소리와 빛, 음이 복합적으로 형성된 모든 시청각적 이미지 전달매체로 정의할 수 있다. 사전적으로는 실제의 정경을 광학적 또는 전기적으로 닮은꼴로 재현한 것으로서, 영화 또는 텔레비전의 화상으로 표현된 것으로 의미가 전달된다.

영상예술은 무형의 이미지를 유형의 이익으로 전환할 수 있는 파급성 강한 특성을 지니고 있다. 영상예술의 장르는 영화, 비디오, OTT 콘텐츠, 방송(지상파, 케이블, 위성), 게임, 멀티미디어, 음반 등이 있으며, 영상예술 산업은 이와 같은 영상 소프트웨어를 제작, 유통, 판매, 이용하

는 사업을 지칭한다. 이러한 측면에서 영상예술 산업은 하드웨어가 아 닌 소프트웨어, 사운드와 스크린 등을 통해 인간의 감정을 상업화하는 산업이라고 볼 수 있다.

다의적 의미

영상예술은 하나의 의미로 고정되어 있지 않고 다양한 해석이 가능한 다의적 의미를 갖는다. 영상예술 수용자 또는 소비자는 영화의 경우 관객, TV에서는 시청자, 디지털 매체에서는 사용자이며, 수용자들은 영상을 통해 감성적 체험과 즐거움을 경험하고 지식과 정보 습득을 원한다.

영상예술의 근본은 이미지의 형성으로, 이는 모든 예술 작품을 구성하는 기초로 분류되고 있다. 특히 영상을 중심으로 메시지를 전달하여 상호 커뮤니케이션하는 애니메이션은 관객으로 하여금 작가중심의 주관적인 해석과 더불어 경험을 통한 개인적 해석, 이질적인 주석과 분석을 야기할 수 있다.

영상예술에 관한 논의에서 영상콘텐츠는 핵심적 개념으로 살필 수 있다. 영상콘텐츠는 이야기, 움직임, 소리, 기술의 속성을 내포한다. 관람자들은 문화콘텐츠를 하나의 놀이로 인식하고 여기에 직접 참여하기를 원하고 있고, 소비자이면서 동시에 생산의 성향을 가지고 있다. 이는 단순한 정지 이미지가 아닌 움직이는 이미지, 즉 영상을 선호하며, 본인의 감정을 이입할 수 있는 구조(이야기)를 찾고, 시각과 더불어 청각(소리)까지도 자극하기를 원하기 때문에, 영상예술의 트렌드는 관람만 허용하는 단순한 수동적 영상예술에서 적극적인 참여가 가능한 놀이문화로 진화하고 있다.

영상예술은 미디어와 콘텐츠의 디지털화에 영향을 받는다. 영상예

술 콘텐츠 창작자 또는 콘텐츠 제공자가 일반대중과 쌍방향적으로 교류 소통하게 하는 미디어 환경을 만들고, 이것이 새로운 형식의 콘텐츠들을 창조하고 발전시키는 기반이 되는 것이다. 예컨대 최근 영상예술에서 급부상하고 있는 온라인 게임, 디지털 애니메이션, OTT 콘텐츠 등이 대표적인 사례라고 할 수 있다.

이러한 흐름은 영상예술을 대표하는 영화와 방송 장르에도 적용되어 대중들의 즉각적이고 직접적인 반응과 평가에 영상예술 콘텐츠의 성패가 좌우되고 있다. 이것은 디지털화되고 인터넷이 발달한 미디어 환경에서 대중이 직접적으로 창작자에게 의견을 개진하고 창작물에 대한 구체적인 평가를 내릴 수 있는 매체와 논의의 장이 확대되고 있기 때문으로 분석할 수 있다.

반복적 소비와 비반복적 소비의 공존

영상예술 콘텐츠의 특성은 일반 상품과 대조될 수밖에 없는데, 그것은 몇 가지 측면에서 논의될 수 있다.

첫째, 한계수익 체증으로 인해 한계비용이 제로에 가깝다. 이러한 문제를 해결하기 위해 규모의 경제를 극대화하여 생산비를 분산시키고 시장 확대 전략을 추구한다. 이는 국내적으로는 콘텐츠 유통 창구의 확대로, 국외적으로는 콘텐츠 상품 거래를 통한 국제 시장 진출로 구체화되고 있다.

둘째, 연구개발(R&D) 비용이 크다. 이는 기술 발전에 의한 제작 비용 감소를 상쇄시킬 정도이며, 인건비 상승압력으로도 작용하여 전체 비용이 오히려 늘어나는 상황으로 이어지고 있다. 영상예술 시장은 이 같은 구조적인 문제로 인하여 과거 작품에 대한 빈번한 반복 및 재가공

이 발생하기 쉬운 환경에 노출되어 있다. 셋째, 일반적으로 수요의 탄력성이 높다. 이는 영상예술 콘텐츠는 한 번 소비한 이후에는 다시 소비할 가능성이 낮고, 이 같은 소비의 비반복성은 또 다른 위협요소가 되고 있다는 것을 의미한다.

그러나 이와 같은 논의를 일반화하기엔 무리가 따른다. 미국처럼 영상예술 콘텐츠 소비 시장의 규모가 일정수준 이상인 나라에서는 소비의 비반복성이 사라질 수 있다. 즉 대규모 소비시장이 형성된 경우 상품의 특성 및 흥행 여부에 따라 동일한 소비자가 동일한 영상예술 콘텐츠를 반복적으로 소비할 가능성이 있다는 것이다. 예를 들어, 흥행에 성공한 영화는 동일한 수용자가 비디오나 IPTV 등으로 해당 콘텐츠를 다시 시청할 가능성이 높고, TV 프로그램 역시 시청률이 높았던 프로그램의 재방 시청률은 상대적으로 높은 편이다. 이러한 논의를 종합해보면, 영상예술 콘텐츠 소비는 반복적 소비와 비반복적 소비가 공존하고 있다는 것을 알 수 있다.9)

2. 영화산업

영화는 다른 예술장르와 달리 독특한 특성을 내포하고 있다.

첫째, 관람이라는 소비행위를 통해 직접 경험하지 않고서는 가치와 효용을 알 수 없는 경험재로 분류된다. 이 경우 영화 제작자와 관람객 사이에 정보의 비대칭성이 존재하기 때문에 정보의 수집이 중요하게 여겨진다.

9) 곽보영, '영상산업의 콘텐츠 파생을 위한 캐릭터 속성요인과 구매의도의 실증분석', 중앙대학교 대학원 박사학위논문, 2010.

둘째, 영화의 생산자는 예술가 개인이 아니라 이윤을 추구하는 기업의 형태를 띠고 있다. 이것은 영화산업이 예술가 한 사람의 창조적인 능력과 노력의 투입만으로 생산활동이 이루어지는 것이 아니며, 다양한 분야의 예술가와 기술자들이 참여해서 만드는 종합적 예술인 동시에 막대한 자본과 기술력이 필요하다는 것을 의미한다.10) 이와 같은 논의는 예술가 한 사람에 의존하는 경향이 강한 순수예술과의 커다란 차이점으로 이해할 수 있다.

셋째, 영화는 특히 관객이 영화를 관람하더라도 소비 및 마모에 따른 가치 하락을 동반하지 않는다. 이는 한 사람의 영화 관람 행위가 다른 사람의 관람 행위에 영향을 미치지 않는 비경합성의 특성이라고 할 수 있다.

넷째, 영화는 소비의 비반복성을 지닌다. 이것은 영화가 보통 소비재와 다른 특징으로 파악할 수 있는데, 관객들은 대개 한 번 본 영화는 다시 보지 않는 편이다. 이러한 특성으로 인해 영화라는 상품의 제품 수명은 지극히 짧아서 영화시장은 단기간 안에 성패가 판가름 나는 것이 보통이다.

다섯째, 영화산업은 다양한 고부가가치를 창출하면서 OSMU, 즉 파생상품화가 가능한 산업이다. 영화 입장 수입은 물론 영화에서 파생된 OST 음반, 원작이나 대본의 출판, 영화스토리에 기반을 둔 게임 등 부수적 수입을 올릴 수 있는 다양한 채널이 주어진다. 또한 영화의 지상파 방송 방영, 케이블 방송, DVD 판매, 해외수출 등 다양한 창구효과를 통해 추가적 수익을 창출할 수 있다.11)

10) 최병서, 『예술, 경제와 통하다』, 홍문각, 2017.
11) 최병서, 앞의 책(2017).

영화의 소비 주체는 순수예술의 그것과도 구분된다. 영화는 특정 계층이나 취향을 가진 소비자 집단이 아니라 일반적 대중들을 소비의 대상으로 삼고 있다는 점에서 대중예술의 대표적인 장르로 분류할 수 있다.

극장 플랫폼의 해체

산업적인 차원에서 영화는 극장을 중심으로 한 영상산업이다. 그러나 2020년 이후 코로나 팬데믹 사태를 거치면서 영화를 영화로 만들어주는 극장이라는 공간, 즉 극장 플랫폼이 해체되고 있는 현실을 주목할 필요가 있다. 넷플릭스 등 글로벌 OTT의 등장으로 영화 관람 장소가 굳이 극장일 필요가 없다는 관객 인식의 변화가 확산되고 있는 것이다. 이와 같은 관객들의 인식 속 영화의 개념 변화는 극장보다 안방에서 영화를 보는 게 당연해지고, 비대면 GV(Guest Visit)가 익숙해진다면 기존의 영화산업 시스템을 고수하는 것은 어렵다. 대중의 이미지 속에 영화를 대하는 방식이 바뀐다면 영화산업 구조 역시 그에 맞춰 변화하는 게 당연한 수순이라고 할 수 있다.

영화는 다양한 인적자원과 엄청난 물적 자본이 소요되는 장르로, 과학기술이 결합하여 만들어지는 편집예술의 영역이다. 특히 영화는 시장에 공급되기 전에 이미 제작비의 대부분이 소요되는 특징을 지니고 있어 투자비용은 거의 매몰비용으로 간주된다.

영화산업은 불확실성이 큰 만큼 고위험－고수익 산업이다. 우리나라뿐만 아니라 전 세계적으로 수익을 보거나 적어도 손익분기점을 넘기는 영화는 전체 제작 영화의 10% 수준에 불과하다. 이것은 제작 영화 10편 가운데 한 편 정도가 수익을 내고 있다는 의미로, 고위험 산업

으로서의 영화산업을 압축적으로 설명하고 있다.

영화산업의 구조

영화산업은 투자, 배급, 상영의 3단계 시스템으로 구성되어 있다. 제2장에서 논의한 것처럼 한국의 영화산업은 이와 같은 시스템에서 일부 대기업이 지배적인 독점력을 행사하는 수직적 통합 구조를 구축하고 있다. CGV, 롯데시네마, 메가박스 등 대기업을 모기업으로 하는 3대 메이저 영화사들이 수직적 결합을 통해 시장지배력을 행사하고 있는 것이다.

이러한 메이저 영화사가 배급과 상영 시장을 과점하면서 독립 영화사들이 메인스트림에 진입하기 어려운 구조가 형성되어 있다. 일부 투자배급사에서는 제작 부문까지 직접 참여하거나, 멀티플렉스 극장 체인 중에는 독립·예술영화의 투자배급을 진행하면서 마이너 영역에서의 영향력을 확대하는 곳도 있다. 하지만 이와 같은 구조는 영화산업 내에 과점시장 형태의 불완전 경쟁시장을 형성하게 되어 불공정 거래를 유발할 수 있는 문제를 안고 있다.

영화 선진국으로 꼽히는 미국의 경우 1929년부터 20여 년 동안 메이저 영화사들에 의한 독과점 체제 구축이 이어졌으나, 연방대법원에 의해 수직적 통합 구조가 와해되었다. 미국 영화산업은 MGM, 파라마운트, 워너 브라더스, 20세기 폭스사 등 메이저 영화사들이 생산과 유통에 걸쳐 독과점적인 체제를 구축하면서 제작, 배급, 상영을 수직적으로 통합하였다. 제작도 스튜디오 시스템[12]이라는 효율적 생산방식을 정착시켜 안정적 이윤을 확대하였다.

12) 스튜디오 시스템은 메이저 영화사들이 자동차 산업의 대량 생산 시스템인 포드주의를 영화 제작 현장에 도입한 혁신적인 시스템을 의미한다.

표 5-4	한국 영화산업 부문별 매출 현황			
연도	극장(%)	부가시장(%) (디지털온라인시장)	해외시장(%)	매출액 (단위: 억 원)
2019	76.3	20.3	3.4	25,093
2018	76.3	19.9	3.7	23,764
2017	75.5	18.7	5.8	23,271
2016	76.7	18.1	5.2	22,730
2015	81.2	15.8	3.0	21,131
2014	82.1	14.7	3.3	20,276
2013	82.3	14.2	3.5	18,840
평균	81.5	15.1	3.5	20,020

출처: 영화진흥위원회, 『2013~2019 부문별 매출』, 필자 재구성.

미국 연방대법원은 1949년 이러한 수직적 결합 시스템을 가지고 있던 할리우드 메이저 영화사들이 시장에서 독점행위를 금지하는 반독점법(Sherman Anti Trust Act)을 위반했다고 판결하였다. 이 판결에 따라 상영분야가 스튜디오 시스템에서 분리되었고 생산과 유통과정의 수직적 통합 체계는 분리, 해체의 수순을 밟게 되었다. 생산과정에서도 변화의 바람이 불어 유명 배우와 감독의 장기계약 제도가 무너지게 되었다.13)

3. 영화관입장권통합전산망(KOBIS)

영상예술을 대표하는 영화는 투자, 제작, 배급, 상영의 가치사슬

13) 최병서, 앞의 책(2017).

구조를 보이면서 산업적 영역을 형성하고 있다. 상영이 이루어지는 영화관에서 최종적으로 발생하는 수익을 가치사슬별로 일정한 비율에 의해 정산하여 분배하는 특징을 갖는다. 특히 영화산업의 경우 영화진흥위원회 등 영화관련 공공기관을 통한 공적자금이 투입되는 특성상 영화별 총 관객수와 매출액은 영화관이 독점할 수 있는 자료가 아니라, 영화계 전체가 공유해야 하는 공공적 자산으로 인식된다. 영화관입장권통합전산망은 이러한 맥락에서 살필 수 있다. 영화관입장권통합전산망은 전국 영화관의 입장권 발권정보를 실시간 온라인으로 집계 및 처리하는 시스템을 의미한다.

영화관의 발권정보에 관한 투명성은 합리적인 투자환경 조성을 통한 영화산업의 건전한 발전을 위해 가장 기본적으로 확보되어야 할 조건이라는 요구가 존재하였고, 이를 실현하기 위해 영화관입장권통합전산망 사업이 시작되었다.14)

네 가지 기대효과

영화관입장권통합전산망은 영화의 산업화를 촉진하기 위한 영화산업 정보 인프라 구축과 신속하고 정확한 산업통계 집계라는 두 가지 목적을 띠고 있다. 이러한 시스템을 운영하는 영화진흥위원회는 정확하고 투명한 영화산업 통계정보 확보, 조사연구 기능의 활성화로 한국영화 정책의 모델 개발, 유통·배급 및 관람환경 개선, 영화제작 활성화를 위한 다양한 지원 정책 실현 등 네 가지 기대효과를 제시하고 있다.

영화관입장권통합전산망은 2004년 1월부터 가동했으며, 입장권

14) 이덕주 외, '영화관입장권통합전산망의 활용 현황, 효과 및 쟁점에 관한 연구', 씨네포럼 제22호, 동국대학교 영상미디어센터, 2015.

구입과 동시에 해당 영화 제목과 상영일, 구매일, 극장명, 입장권 가격 등의 데이터가 극장 및 전송사업자와 영화진흥위원회 간의 연동회선을 통해 실시간 전송되는 시스템을 구축했다.

하나의 제도가 정착하기 위해선 관련 법령의 구비가 필수적이다. 통합전산망 역시 업계의 참여를 유도하기 위해 2006년 4월 '영화 및 비디오물의 진흥에 관한 법률'이 제정되었고, 그해 10월 29일부터 시행되었다. 특히 2006년에는 영화관입장권통합전산망 가입이 의무화되었다.15)

영화진흥위원회는 2012년 통합전산망 의무가입 법률의 취지를 시스템에 적극적으로 반영하기 위해 극장-전송사업자-통합전산망 간의 데이터 전송 및 수신체계 개편 등 데이터의 정확성을 제고하고 부가 통계서비스를 확대하기 위한 차세대 시스템을 도입하였다. 이를 통해 극장이 전송한 발권정보의 수신이 누락할 경우 이를 인지하고 즉각적으로 대처함으로써 영화별 발권정보 정확성이 제고되었고, 일일, 주말, 주간 박스오피스를 별도로 제공하고, 예매와 좌석점유 비율 등을 주간, 일일 단위로 확대하여 서비스함으로써 통합전산망에서 제공하는 부가 서비스가 다양화되었다. 또한 다양성영화 박스오피스 및 개봉 현황, 자막영화 상영 현황 등도 실시간으로 볼 수 있게 되었다.

영화관입장권통합전산망 도입은 역설적으로 한국 영화예술 산업이 처한 문제점을 드러냈다고 볼 수 있다. 통합전산망 제도를 도입하기

15) 2006년 4월 28일 제정된 '영화 및 비디오물의 진흥에 관한 법률' 제39조는 "영화진흥위원회는 공중이 전산시스템을 이용하여 영화상영관 입장권을 편리하게 구입할 수 있게 하고 영화상영관의 관객 수, 그 밖의 영화상영관에 관한 사항을 신속하고 정확하게 알 수 있도록 하기 위하여 통합전산망을 운영할 수 있다"고 규정하고 있다. 이 법은 2010년 3월 일부 개정되어 영화상영관 경영자는 영화진흥위원회가 운영하는 통합전산망에 가입하여야 한다는 규정을 신설했다.

출처: 영화진흥위원회, 영화관입장권통합전산망 홈페이지(https://www.kobis.or.kr), 재인용.

이전의 한국 영화산업은 제작, 배급, 유통을 망라하는 영화산업 전체가 투명성이 확보되지 못하면서 논란을 거듭하였다. 제작의 경우 제작비 횡령과 유용의 문제가, 극장 유통은 입장권 재활용, 발권정보 왜곡 등이 노정되었다.

극장 측의 반대로 도입에 난항을 겪을 것이라는 우려도 있었으나, 통합전산망은 비교적 순조롭게 구축되었다. 이는 대기업의 영화산업 진출과 멀티플렉스의 영화 유통시장 장악에 기인한다.

영화관입장권통합전산망 시행은 한국 영화산업의 성장이라는 측면에서 살필 수 있다. 각 배급사들의 주먹구구식 집계에 의존했던 영화관 관람객 지표에서 벗어나 영화관입장권통합전산망 도입으로 투명한 자료 제공을 통해 산업 성장의 기본이 구축되었다.

온라인상영관통합전산망

영화관입장권통합전산망과 함께 시행을 앞둔 온라인상영관통합전

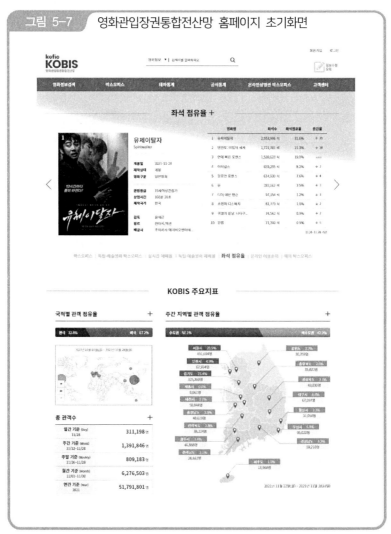

그림 5-7 영화관입장권통합전산망 홈페이지 초기화면

출처: 영화진흥위원회, 영화관입장권통합전산망 홈페이지(https://www.kobis.or.kr), 캡처 2021. 11. 29.

산망은 영상예술의 제도적 맥락에서 이해할 수 있다. 온라인상영관통합전산망은 KT, SKB, LGU＋, 홈초이스 등 국내를 대표하는 플랫폼사업자16)들이 영화진흥위원회가 운영하는 통합전산망에 영화 통계 데이터를 제공하고, 영화진흥위원회의 온라인 영화 유통 활성화를 위한 각종 사업에 적극 협력하는 내용을 담고 있다.

온라인상영관통합전산망은 영화산업의 발전을 그대로 반영한다고 볼 수 있다. 수많은 영화들이 온라인 플랫폼을 통해 상영되고 소비되어 왔지만 영화관처럼 통합전산망이 없어 정확히 얼마나 많은 영화들이 VOD로 소비됐는지 제대로 확인할 수 없었다. 각 플랫폼 사업자들이 제공하는 내역이 전부여서 영화계 주변에서는 VOD 서비스 등 2차 시장 활성화를 위해 온라인상영관통합전산망의 필요성을 제기해왔다.

온라인상영관통합전산망 도입은 연 3,370억 원 규모(2020년 기준)에 달하는 IPTV, 케이블TV의 VOD 등 디지털 온라인 영화시장 데이터의 투명성이 확보되고 관련 산업에 대한 투자 확대의 계기로 이어질 수 있다. 극장 흥행은 장담할 수 없더라도 IPTV에서는 흥행할 작품에 대한 투자가 늘 수 있다. 그러나 영상예술 소비의 대세로 자리를 굳히고 있는 OTT 서비스를 통한 데이터는 확보하기 어렵다는 한계를 노출하고 있다. 즉, 넷플릭스를 중심으로 한 글로벌 OTT의 상세 데이터 파악이 불가능하고, 영화 온라인 유통의 투명성 확보가 과제로 부각된다.

16) 국내 영화부가시장은 IPTV 3사 및 홈초이스 등을 통한 플랫폼 과점구조가 지속되는 현상을 보이고 있다. 주요 4사 플랫폼이 연 3,000억 원대의 매출을 기록하고 있고, 나머지 카카오, 네이버, 웹하드는 700억 원 정도, DVD와 블루레이 등 패키지 시장은 200억 원대 규모를 형성하고 있다.

4. 게임산업

게임에 대한 정의는 일반적 정의와 법적인 정의로 구분할 수 있다. 일반적 의미의 게임은 컴퓨터 프로그램을 이용하여 움직이는 영상이나 지정된 텍스트로 양방향 커뮤니케이션을 통해 미리 정해진 스토리의 게임을 사용자가 해결해 나가며 그에 따른 오락적 감흥을 느끼게 하는 대중예술 상품을 의미한다. 법적인 정의는 게임산업 진흥에 관한 법률 제2조에서 다음과 같이 정의하고 있다.

'게임물'이라 함은 컴퓨터 프로그램 등 정보처리 기술이나 기계장치를 이용하여 오락을 할 수 있게 하거나 이에 부수하여 여가 선용, 학습 및 운동 효과 등을 높일 수 있도록 제작된 영상물 또는 그 영상물의 이용을 주된 목적으로 제작된 기기 및 장치를 말한다.

게임산업은 세계적으로 성장 속도가 가장 빠른 산업 가운데 하나로 꼽힌다. 특히 2020년에는 코로나 바이러스의 영향으로 전 세계 게임 시장 규모가 1,749억 달러(약 200조 원) 규모로 커졌다.17) 이러한 현상은 비대면 언택트가 확대되면서 가정에서 보내는 시간이 늘었고, 온라인 공간이 활성화되면서 게임 인구가 증가한 데서 이유를 찾을 수 있다. 우리나라의 게임산업 규모도 2020년 기준 17조 93억 원 수준으로 1년 전에 비해 9% 이상 증가했다.

17) NewZoo, 'The World's 2.7 Billion Gamers Will Spend $159.3 Billion on Games in 2020; The Market Will Surpass $200 Billion by 2023', https://newzoo.com/in-sights/articles/newzoo-games-market-numbers-revenues-and-audience-2020-2023, 검색 2020.5.8.

주요 구성원

게임산업의 주요 구성원은 게임 개발사와 게임의 배급, 유통을 담당하는 퍼블리셔, 플랫폼 제공자, 도·소매업자 등으로 구분할 수 있다.

우선 게임 소프트웨어 개발자는 게임산업의 핵심으로 실제 게임을 개발하는 사람을 의미한다. 게임 퍼블리셔는 게임 완성에 관련된 제반 사항을 계획에 맞춰 관리하고 완성된 게임이 소비자에게 전달되기 직전 단계인 도매상에 이르는 과정을 책임지는 배급업자를 뜻한다. 게임 퍼블리셔는 게임의 제작비를 조달하고 완성된 게임의 마케팅을 하는 적극적 개념의 배급과 유통 업무를 담당한다.

표 5-5 2022년 국내 게임산업 규모와 전망

(단위: 억 원, %)

구분	2018년		2019년		2020년		2021년		2022년	
	매출액	성장률	매출액	성장률	매출액	성장률	매출액	성장률	매출액	성장률
PC 게임	50,236	10.6	48,058	-4.3	48,779	1.5	48,827	0.1	49,306	1.0
모바일 게임	66,558	7.2	77,399	16.3	93,926	21.4	100,181	6.7	110,024	9.8
콘솔 게임	5,285	41.5	6,946	31.4	8,676	24.9	12,037	38.7	13,541	12.5
아케이드 게임	1,854	3.1	2,236	20.6	766	-65.7	1,503	96.2	2,382	58.5
PC방	18,283	3.9	20,409	11.6	17,641	-13.6	19,605	11.1	23,146	18.1
아케이드 게임장	686	-12.0	703	2.4	303	-56.9	532	75.4	726	36.6
합계	142,902	8.7	155,750	9.0	170,093	9.2	182,683	7.4	199,125	9.0

출처: 한국콘텐츠진흥원, 『2020 대한민국 게임백서』를 참조하여 필자 재구성.

미국과 유럽 등 해외의 게임산업은 개발사와 퍼블리셔의 역할 분담이 자연스럽게 이루어져 있다. 오리진, 시에라, 블리자드 등 유수 개발사들이 EA, 비방디 등의 대형 게임 퍼블리셔에 소속되고, 장기적으로 게임 퍼블리셔의 지배력이 강화되어 왔다. 우리의 경우도 이와 유사한 사례를 보이고 있다.

플랫폼 제공자는 게임 소프트웨어의 기반이 되는 플랫폼을 시장과 개발자에 공급하는 존재다. 예를 들어, 콘솔게임에서 플랫폼 제공자는 하드웨어 플랫폼과 소프트웨어 플랫폼을 하나로 묶어 게임기를 구성한다. 또한 이들은 완성된 게임기를 시장에 판매하고 홍보하는 역할, 자사 게임기에서 구동되는 게임을 직접 제작하고 배급하는 역할, 외부의 독립 개발사를 자사 플랫폼으로 끌어들이고 이들을 지원하고 관리하는 역할을 수행하고 있다.

지식산업 & 국가전략산업

21세기 들어 게임은 지식산업이자 중요한 국가전략산업으로 받아들여지고 있다. 이는 게임이 갖고 있는 산업적 특성을 통해 살필 수 있다. 게임의 산업적 특성은 고부가가치 상품, OSMU 전략 가능 산업, 오락성과 대중성, 글로벌 경쟁력 등이 대표적이라고 할 수 있다. 게임은 영화, 애니메이션, 소설, 캐릭터 상품 등 다양한 엔터테인먼트 산업과 교류하면서 시너지 효과를 창출한다. 특히 게임은 산업 연관성이 매우 높은 장르로 볼 수 있다. 영화, 애니메이션 등 수많은 문화콘텐츠 상품들이 멀티미디어 기술에 영향을 받게 되면서 게임제작기술이 응용될 수 있는 분야가 확대되고 있는 것이다.[18]

18) 김평수·윤홍근·장규수, 앞의 책(2012).

표 5-6	게임 플랫폼 분류				
구분	아케이드 게임	콘솔 게임	PC(오프라인) 게임	PC(온라인) 게임	모바일 게임
형태	아케이드게임기 이용. 게임 변경을 위해선 ROM칩 변경 필요	콘솔게임기에 TV모니터 연결 후 사용. 게임 팩, CD 등을 이용하여 게임콘텐츠 이용	PC를 기반으로 디스켓이나 CD 온라인 다운로드 통해 게임콘텐츠 이용	PC를 기반으로 온라인 활용해 게임콘텐츠 이용	스마트폰 기반으로 앱스토어 통해 게임 다운받아 이용
주요 장르	액션	액션, 롤플레잉	롤플레잉, 시뮬레이션	MMORPG, MOBA, RTS, FPS	롤플레잉, 시뮬레이션, MMORPG, MOBA, 액션, RTS, FPS
이용방식	1인/1대1 대전	1인/ 1대 1 대전	1인/ 1대 1 대전	1인/ 다인플레이	1인/ 다인플레이
주 이용장소	오락실	가정	가정, PC방	가정, PC방	가정, 이동중

출처: 한국게임학회, '플랫폼 변화에 따른 게임 형식 변화와 사용자 반응에 대한 연구', 한국콘텐츠진흥원 게임문화융합연구7, 2019, 재인용.

게임산업은 시대별로 핵심 플랫폼이 등장하면서 발전하였다. 그것의 흐름은 아케이드 게임, 비디오 게임, PC온라인게임, 모바일 게임 등 다섯 가지 플랫폼 발전과 맞닿아 있다. 이 가운데 아케이드 게임은 일명 업소용 게임으로 게임장에 설치된 게임으로 조이스틱을 이용하거나 체감형으로 진행된다. 비디오게임은 가정의 TV 또는 모니터에 게임기를 연결하고 조이스틱 등의 콘솔을 이용하여 진행하며, PC 온라인게임은 원격지에 떨어져 있는 서버급 컴퓨터에 통신망을 통해 접속하고 서버에 접속되어 있는 타인과 게임을 진행하는 형태를 띠고 있다. 모바일

게임은 휴대용 전화기 등을 이용하여 통신망에 접속하여 간편하게 즐길 수 있는 유형이다.[19] 스마트폰의 발달로 최근에는 모바일게임이 큰 인기를 누리고 있으며, 멀티 플랫폼 게임으로의 변화와 혁신이 빠른 속도로 진행되고 있다.

이와 같은 게임 플랫폼의 변화는 기술의 혁신에 따라 새로운 형태의 상품들이 출시되면서 급진적인 혁신을 보여주고 있으며, 최근 9세대 콘솔의 등장은 모바일게임이 강세인 게임시장에 큰 변화를 야기할 전망이다.[20]

글로벌 게임산업의 규모는 연간 5% 성장세를 보이고 있다. 그 중 모바일게임이 가장 높은 10%의 성장률을 보이고 있으며 PC게임은 가장 낮은 2.5%의 성장률을 나타내고 있다.

표 5-7 2020년 글로벌 게임 시장 규모

구분	매출액(억 달러)	전년 대비 성장률(%)
모바일게임	772	13.3
스마트폰게임	636	15.8
태블릿게임	137	2.7
PC게임	369	4.8
브라우저PC게임	30	-13.4
다운로드PC게임	339	6.7
콘솔게임	452	6.8

출처: NewZoo, 'The World's 2.7 Billion Gamers Will Spend $159.3 Billion on Games in 2020', https://newzoo.com/insights/articles/newzoo－games－market－numbers－revenues－and－audience－2020－2023, 2020.5.8.

19) 김평수·윤홍근·장규수, 앞의 책(2012).
20) 남현우, '게임 플랫폼과 게임 이용 형태의 변화에 따른 포스트 코로나 시대의 게임산업 경쟁력 방안 연구', 융복합지식학회논문지 제8권4호, 융복합지식학회, 2020.

콘솔게임의 부상

최근 콘솔게임은 전 세계에서 모바일게임 시장 다음으로 큰 시장을 형성하면서 세계 게임산업의 거대한 한 축을 담당하고 있는 플랫폼으로 이해할 수 있다. 글로벌 게임 시장의 규모는 약 1,749억 달러 규모로 예상되는데, 콘솔게임 시장은 이 가운데 327억 달러로 추정되고 있다.

한국의 콘솔게임 시장 매출도 급증하면서 2017년 3,734억 원에서 2018년 5,285억 원으로 41%가 넘는 성장률을 기록했다. 한국 게임시장의 주된 플랫폼은 모바일게임과 PC게임이지만 콘솔게임 시장 역시 꾸준한 성장세를 이어가고 있다.

콘솔게임은 몇 가지 특징적인 형태를 띠면서 게임 이용에 최적화된 플랫폼으로 분류되고 있다. 그것은 ① 게임을 위해 제작된 디바이스로서 콘솔이 가지는 하드웨어적 장점, ② 뛰어난 조작감 및 진동과 같은 피드백을 제공하는 전용 컨트롤러, ③ 업그레이드나 추가 부품 교체가 없어도 쉽게 구동할 수 있는 용이성, ④ 콘솔 독점 게임들을 즐길 수 있는 소프트웨어적 장점, ⑤ 공식 한글화 및 높은 로컬라이징 품질 등으로 정리할 수 있다.[21]

부정적 인식

게임산업의 성장세는 계속되고 있지만, 게임에 대한 부정적인 사회적 인식이 여전한 것은 극복해야 할 과제로 남아 있다. 게임으로 인한 중독증세, 학습저해 및 수면장애, 폭력적 내용 등 청소년에 대한 게임의 해악성이 사회적 이슈로 부각되어 있는 것이다. 이는 게임산업의

21) 남현우, 앞의 논문(2020).

국내 수요 확대를 저해할 수 있는 환경으로 작용하고 있어 게임산업에 대한 긍정적인 사회 인지도를 높여 나가는 노력이 필요하다.

또한 온라인 게임산업의 최대 수출국이었던 중국의 급성장과 미국과 일본의 메이저 게임 업체들이 멀티 플랫폼 기반의 다양한 게임들을 선보이며 온라인 게임시장 영역을 넘보고 있어 게임산업과 관련한 정부의 육성 대책 등 정책적 판단이 요구되고 있다.22)

특히 시장 활성화에 제약을 받고 있는 게임산업의 사회·문화적 쟁점도 살필 필요가 있다. 예컨대 과거 남성 게임이용자 중심이었던 게임산업의 주도권이 여성 게임이용자로 이동하고 있는데도23) 게임 업체들의 성 상품화 전략은 크게 변화가 없이 오히려 게임산업 활성화를 방해하는 요소가 되고 있다. 이것은 게임산업 활성을 위해선 게임의 젠더이슈에 대한 사회적 논의가 요구되고 있음을 시사한다고 볼 수 있다.24)

5. 대중음악 시장

문화예술산업, 특히 대중예술 산업에서 대중음악이 차지하는 비중은 매우 크다고 볼 수 있다. 대중음악 산업은 한류로 대표되는 한국 대중예술의 세계화 현상을 주도하고 있는 주요한 산업군으로 파악할 수 있다.

22) 김평수·윤홍근·장규수, 앞의 책(2012).

23) 게임전문 리서치 기업인 New Zoo에 따르면, 2017년 전 세계 게임이용자 중 여성의 비율은 44%에 달한다. 국내 게임산업에서 남녀 게임이용자 비율도 거의 비슷한 수준을 보이고 있다.

24) 이창섭·이현정, '제4차 산업혁명 시대에서 게임산업의 사회 및 문화적 쟁점', 한국게임학회 논문지 제18권 1호, 한국게임학회, 2018.

대중음악의 탄생은 18세기 유럽의 상황에서 찾을 수 있다. 계층·계급적으로 완전히 구분되는 사회구조의 몰락과 함께 국가체계라는 새로운 정치·사회·경제적 질서의 성립, 그리고 산업화, 도시화, 근대화, 기계화의 시작이라는 과도기적 시기와 대중음악의 성립은 밀접한 연관성을 맺고 있다. 사회조직의 재조직화 과정에서 시민계급은 자본의 힘을 앞세워 주역으로 등장하면서 음악이 모든 사회계층에게 하나의 삶의 구성부분으로 작동해왔다. 즉, 음악은 모든 계급, 모든 계층에게 일상의 자연스러운 구성요소로 받아들여지게 된 것이다.

페터 빅케는 이와 관련하여 "18세기가 되어서야 음악하기는 사회속에서, 일생생활을 위한, 그리고 일상생활에 속한 역할을 수행하기 시작했으며, 이로써 음악은 '어디에나 존재하는' 것이 될 수 있었고, 이에 상응하는 음악에 대한 형용사로써 'popular'가 도입되기 시작했다"고 설명했다.25)

클래식과의 비교

대중음악과 관련한 주요 담론 중 하나가 클래식 음악과의 비교이다. 르네상스 이후 서구 예술의 전통을 클래식으로 불렀는데, 이러한 엘리트적 문화비평의 관점에서 대중음악은 '교양이 부족한 계층이 즐기는 거칠고 조잡하며 미적 수준이 낮고 상업적인 음악'으로 규정되었다.

클래식 음악에 미적 가치를 부여하는 관점에서는 음악이 복잡할수록 의미 있고 수준 높다고 판단하는 반면, 대중음악은 즉각적인 정서적 만족을 추구하기 때문에 열등한 음악이라고 본다. 또한 예술은 근본적

25) Peter Wicke, 『Von Mozart zu Modonna: Eine Kulturgeschichte der Popmusik』, Suhrkamp, 2001.

으로 자율적 개인의 창조성의 산물이어야 하는데, 대중음악은 집단적이고 산업적인 시스템에서 만들어져 예술의 기본적 특성인 미적 가치가 낮다고 인식한다.

이와 같은 논의는 다분히 클래식 중심의 엘리트적 관점으로 자리잡으며 오랫동안 대중음악을 대하는 주류적 상식으로 존재왔지만, 반론에 부딪혀있다.

대중음악을 열등한 문화로 보는 것은 기본적으로 서구 엘리트 계급의 낡은 계급관념이며, 대중음악의 문화적 성격을 진지하게 다루지 않고 있으며, 대중의 문화수용이 가진 능동적 측면을 인식하지 못한다는 지적이 그것이다. 특히 20세기 후반 이후 지속된 문화적 변동 과정에서 순수예술과 대중예술의 구별은 점점 흐려지고 있고, 융합과 상호작용이 중요한 화두로 부각되면서 클래식과 대중음악의 이분법적 구분은 설득력을 잃고 있다.26) 예컨대 피터 블레이크 등 순수예술가가 비틀스 등 대중음악 아티스트의 앨범을 디자인27)하거나, 클래식과 재즈, 팝이 여러 방식으로 융·복합을 시도한 사례가 적지 않음을 눈여겨봐야 한다는 것이다.

또한 대중음악의 미적 가치는 사회성과는 거리가 먼 클래식 미학과는 다른 차원에서 논의되고 있다. 고급음악에서는 배제되던 대중성이라는 가치가 대중음악에서는 역으로 중요한 미적 가치로 받아들여지고 있다.

26) 김창남 외, 『대중음악의 이해』, 한울아카데미, 2018.

27) 영국 출신의 미술가 피터 블레이크는 비틀스의 앨범 'Sergeant Pepper's Lonely Hearts Club Band', 'White Album'을 디자인했다. 롤링스톤스의 앨범 'Sticky Fingers'를 디자인한 같은 영국 출신 화가 리처드 해밀턴과 함께 팝 아트의 혁신가로 불린다.

대중음악은 소통수단으로 기능하고 있으며, 기술과 매개, 그리고 미디어적 기능의 영향하에서 규정될 수 있다. 대중음악의 습득 과정은 수용자의 추상적인 관조가 아니라 음악 속으로 완전히 흡수됨을 통해 완성된다. 이는 음악이 하나의 개별화된 형식으로써 개개인 고유의 삶과 육체 속으로 흡수됨을 의미한다.28)

매체적 성격

음반 또는 레코드로 불리는 대중음악의 여러 기술적인 매체는 20세기에 음악의 생산과 유통, 소비의 기본 단위로서 중심적인 지위를 차지해왔다. 이는 현대적 의미의 대중음악이란 음반과 음악 산업의 매개를 벗어나 존재하지 않는다는 것을 의미한다. 즉, 음반은 이전에 존재하던 음악을 단순히 녹음하고 고정하는 것이 아니라, 그 자체가 현대의 음악과 등치되어 독자적인 생명력을 가진 음악의 기본 단위, 음악 상품의 기본 단위가 되었다는 것이다. 이것은 대중음악의 매체적 성격으로 규정할 수 있으며, 전체 사회 속에서 개인들을 문화적으로 위치짓는 역할을 수행하고 이를 통해 공동체적 정체성의 직접적 경험이 상징화되며 사회적으로 코드화된다고 볼 수 있다.

이와 같은 맥락에서 대중음악 산업의 개념을 파악할 수 있다. 대중음악 산업은 대중음악을 제작, 생산해 소비로 연결짓는 모든 산업적 활동을 포괄한다. 대중음악을 기획하는 것을 시작으로 제작, 생산, 도·소매상에서 인터넷 음악 사이트까지 음악의 유통 경로와 체계, 노래방 같은 일상의 음악 소비 공간, 소규모 클럽에서 대규모 페스티벌에 이르는 대중음악의 무대 상연, 그리고 TV와 라디오, OTT 등 음악과 관

28) 송화숙, '음악학적 대상으로서 대중음악?: 대중음악에 대한 이론적, 분석적 접근가능성에 관한 소고', 음악학 제11권, 한국음악학회, 2004.

련되는 대중매체의 일부를 포함하고 있다.

대중음악의 비물질화

20세기까지 대중음악 산업은 이러한 관련 산업이 음반을 중심으로 구조화되는 특징을 띠었으나, 21세기에 들어서는 양상이 완전히 달라졌다. 인터넷을 비롯한 디지털 테크놀로지 발전으로 음악은 음반이라는 고정된 실체가 아니라, 손에 잡히지 않고 유동적인 디지털화된 음원이 대세로 자리잡았다. 이러한 현상은 대중음악의 비물질화로 이해할 수 있다. 다만 음반이든 음원이든 대중음악을 상품화하는 기본적인 산업적 논리는 고수되고 있다.

대중음악 산업에서 빼놓을수 없는 키워드는 미디어이다. 대중음악에 대한 경험은 기본적으로 미디어를 통한 경험이 지배적이라고 할 수 있다.

역사적으로 대중음악 산업과 미디어가 맺는 관계는 이중적이었던 것으로 파악된다. 대중음악 산업에서 미디어는 음반과 같은 일차적인 음악상품의 홍보 창구로서 역할을 해왔으며, 한편으로 미디어는 대중음악 산업의 직접적인 수입원이었다. 이러한 이중적 관계는 변화를 거듭해 TV, 인터넷, 모바일 기기 등 새로운 미디어가 등장할 때마다 새로운 음악적 스타일과 장르, 대중음악인에게 새로운 기회가 부여되었다.

다차적 시장

대중음악 산업은 다차적 시장을 형성하고 있다. 즉 대중에게 음원, 공연 등 음악을 직접 판매함으로써 수입을 얻고, 방송이나 광고, 영화, 게임 등 다양한 미디어에 음악이 사용됨으로써 또다른 수입을 창출한다. 전자는 일차 시장, 후자는 이차 시장으로 각각 규정지을 수 있다.

이차 시장의 경우 소비자와의 직접 거래가 아니라 회사 간 거래를 통해 이루어진다는 점에서 일차 시장에 비해 소비자에게 잘 드러나지 않는 특징을 지닌다.

대중음악 산업의 소유 구조는 소수의 기업에 의해 지배되고 통제되는 현상이 일반적이다. 유니버설, 워너, EMI 등 메이저 음반사는 전 세계에서 유통되는 음반의 70% 이상을 좌우하는 것으로 알려져 있다. 이러한 메이저 음반사는 거대 미디어·통신·엔터테인먼트 기업의 일부로 미국과 서유럽에 기반을 두면서 막대한 자금력으로 소규모 음반사를 전략적으로 인수 합병함으로써 규모를 키우고 시장 지분을 확대해 왔다.29)

우리나라의 대중음악 산업 소유 구조는 서구의 그것과는 다른 형태를 띠고 있다. 식민지 시대엔 일본의 레코드 회사들이 지배적인 영향력을 행사했으나, 이후 1968년 음반법이 시행되면서 소수의 등록 음반사가 음반을 기획 및 제작, 배급하는 구조가 지속되었다.

1980년대 말 이후에는 대중음악 산업의 새로운 소비자인 10대의 취향을 간파한 신흥 기획사가 급부상했고, 1990년대 이후부터는 SM, YG, JYP 등 3대 신생 기획사가 일본 아이돌 시스템을 벤치마킹해 한국형 아이돌 시스템을 구축한 뒤 대중음악 산업에서 지배적 지위를 차지하는 흐름이 나타났다. 2010년대 중반부터는 3대 기획사 외에 아이돌 그룹 BTS(방탄소년단)를 발굴해 국내는 물론이고 미국과 유럽 등 전 세계 시장으로 영역을 확대하고 있는 하이브가 가세함으로써 국내 대중음악 시장은 확장세를 이어가고 있다.

29) 메이저 음반사들은 '백 카탈로그'로 불리는 방대한 과거 발매 목록을 보유하면서 저작권 관리와 라이센싱 등을 통해 수익을 챙기고 있다. 김창남 외, 『대중음악의 이해』, 한울아카데미, 2018.

표 5-8 국내 음악산업 업종별 매출액

(단위: 100만 원)

분류	2014년	2015년	2018년
음악제작업	892,130	1,016,037	1,233,825
음악 및 오디오물 출판업	15,488	15,878	18,530
음반복제 및 배급업	113,020	118,199	175,487
음반 도소매업	157,156	166,872	204,881
온라인 음악 유통법	1,179,048	1,244,715	1,653,072
음악 공연업			1,015,397
노래연습장 운영업			1,503,315

출처: 한국콘텐츠진흥원, 『음악산업백서』, 2018, 재인용.

이와 같은 대중음악 산업 발전에 대한 비판적인 논의도 존재한다. '문화산업'의 퇴행성을 지적한 프랑크푸르트학파의 아도르노는 대중음악의 멜로디와 가사는 엄격한 공식과 패턴에 따른다고 설명한다. 가령 후렴구나 후크(hook)의 반복 등의 표준에 따라 만들어진다는 것이다. 이러한 시각은 대중음악 산업을 통한 수익의 최대화를 지향할수록 도식적이고 기계적인 방식으로 만들어지는 판에 박힌 음악만 양상된다는 지적으로, 이는 음악의 독창성, 창의성, 비판성 상실에 대한 우려로 이해할 수 있다.

그러나 아도르노의 이러한 해석에 대한 반론도 짚을 수 있다. 대중음악 산업 발전의 부정적 측면에도 불구하고 대중음악은 오히려 변화를 거듭하면서 다양성이 두드러지는 양상이다. 팝 음원을 중심으로 한 메이저 음반사의 음악이 세계적으로 인기를 얻고 있음은 분명하지만 각 나라만의 음악 역시 진보를 거듭하고 있다.

음원시장과 스트리밍 서비스

최근의 음악시장은 온라인 스트리밍 서비스로 재편되는 움직임이 뚜렷하게 나타나고 있다. 세계 음악시장의 경우 2018년 기준으로 음악 스트리밍 서비스 매출규모가 전년 대비 29% 성장한 196억 달러로 집계되었다. 이와 같은 스트리밍 시장의 급격한 매출 성장과 음반사들의 지속적인 투자는 최근 세계 음악 산업 성장의 동력이 되고 있다. 특히 유튜브와 스포티파이를 비롯한 음악 스트리밍 시장은 음악 팬들이 이전보다 훨씬 쉽게 전 세계의 다양한 음악을 접할 수 있도록 함으로써 음악 산업의 글로벌화를 가속화한 측면이 있고, 국적과 장르가 다양한 음악이 글로벌 시장에서 성공을 거두고 있다.

대중음악 스트리밍 시장은 콘텐츠에서 플랫폼으로 중심을 이동하고 있다. 2019년 4월 미국시장 내 애플뮤직이 세계 최대 음원 스트리밍 서비스 업체 스포티파이의 유료가입자 수를 넘어섰다는 보도가 단적인 사례가 될 것이다. 애플뮤직은 2017년부터 미국 시장에서 스포티파이 가입자 수 성장률의 2배 이상 빠른 증가세를 보여 왔다. 미국시장에서 2년 이상이나 후발주자인 애플뮤직이 스포티파이 가입자 수를 넘어선 이유는 면밀히 살필 필요가 있다. 그것은 아이폰이나 애플워치 등의 애플 기기에 기본으로 탑재된 애플뮤직 앱이 스포티파이에 비해 사용자에 대한 접근성이 높기 때문으로 분석할 수 있다. 이와 같은 결과는 대중음악 시장에서 콘텐츠 못지 않게 플랫폼 구축의 중요성을 시사한다고 볼 수 있다.

제6장 | 문화예술산업과 소비

I | 문화예술소비와 소비자

1. 예술소비

문화예술산업은 문화예술에 대한 대량 소비를 동반하기 마련이다. 즉, 우리 사회에 보편화된 '대량소비사회'는 문화예술산업에도 고스란히 적용되는 것이다. 하지만 대량소비사회 속에서 문화예술 소비자들은 일반상품 소비자와는 다르다고 볼 수 있다. 문화예술 소비는 일반상품과 달리 소비자가 뚜렷한 주관을 갖고 주체적으로 소비한다.

문화예술 소비는 문화예술 향유와 문화예술 향수에 비해 보편적이고 객관적이며 중립적인 의미로 받아들여지고 있다. 문화예술 활동에 참여하면서 공감하고 기쁨을 맛보는 향유와 만들어진 행사에 수동적으로 참가하여 맛보는 향수와는 다른 개념이다.[1]

예술소비에 대한 기본적 개념은 '예술상품'과 '예술활동'의 소비로

1) 이흥재, 『현대사회와 문화예술, 그 아름다운 공진화』, 푸른길, 2013.

인식되고 있다. '예술상품'은 소비자가 예술행위로부터 발생한 산출물을 일정한 재화를 지불하고 소유하거나 경험할 수 있도록 경제적 가치가 부여된 창작물이라고 할 수 있다.2)

예술소비는 그 행위자의 정체성을 형성하고 표현하는 문화적 실천으로 받아들여지게 된다. 따라서 예술소비는 소비자가 스스로의 정체성과 사회적 위상을 드러내고 사회적 위치 규정을 하는 데 있어 상당한 영향을 미친다고 볼 수 있다. 이는 일상생활을 초월한 개개인의 육체적·정신적 충전이나 발전은 물론 좀 더 나은 삶을 추구하기 위한 목적으로 이루어지는 소비라고 할 수 있다.

예술소비의 유형과 접근

예술소비의 유형은 다양성을 함유하고 있다. 고전적 의미의 예술소비는 회화, 영화, 사진, 조각, 기타 시각 매체 및 음악, 연극, 춤, 문학 등의 행위에 관련된 지출을 말한다. 현대 사회에서는 기술발달에 따른 뉴미디어의 확산으로 OTT 등 다양한 디지털 미디어 콘텐츠 소비를 포함하는 개념으로 이해할 수 있다.

이와 같은 예술소비의 범주는 소유 가능한 물질재 유형, 사회적 소통기호로서 표현을 공유할 수 있는 체험적 유형, 개인의 정서적 치유 등으로 활용되는 감각적 유형 등으로 나눌 수 있다.

예술소비는 두 가지 접근이 가능하다. 광의적 접근은 물질적 소비(소유)와 향유적 소비를 모두 포함하고 있으며, 협의적 접근은 물질적 소비만을 의미한다.3) 이 가운데 물질적 예술소비는 미술품 구매 등 예술

2) 신은주·임림, '현대소비문화와 미술관의 기능 - 예술상품소비를 중심으로', 충남대학교 예술문화연구소 연구논문 제16호, 2009.

3) Holt, D., 'How consumers consume: A typology of consumption practices', Journal

품 소유만을 의미한다. 이에 비해 향유적 예술소비는 미술관에서의 작품 감상이 대표적이라고 할 수 있다. 미술관 작품 감상은 소비 대상인 그림 자체가 소진되는 것이 아니라 정신적 만족을 제공하기 때문에 '향유'라고 볼 수 있다. 이와 같은 두 가지 예술소비 개념의 저변을 구성하는 공통적인 특징은 가치소비적 성향에 근간한다는 점이다. 이는 개인적 취향과 예술소비 재화만이 가지고 있다 여기는 사회적 고유가치에 집중하는 소비형태로, 지위소비적 성격과 합리소비적 성격이 사회화 과정을 통해 전승되면서 이루어지는 경향이 많다.

특히 향유적 소비는 취향에 의해 실제 소비행동이 일어나지 않을 수 있는 일종의 사전 구매의사 개념을 포함한다. 즉, 미술품 구매의 적극성은 부족하지만 전시장을 자주 찾는 소비자는 자신의 의사가 보다 확고해지는 계기에 직면하게 되거나, 향후 미술품 구매소비자가 될 가능성이 높다는 것이다. 이처럼 사전 구매의사가 있는 잠재적 물질소비자의 적극적 물질소비자로의 변화에는 지불 능력, 가치경험 이상의 소비에 대한 긍정적 사고, 예술소비에 대한 개인·사회적 만족도의 상승으로 인한 수용도 상승 등 여러 가지 요인이 영향을 미칠 수 있다.[4]

욕구 계층 이론

문화예술에 대한 소비는 내적동기와 외적요소로 구분할 수 있다. 내적동기는 미국의 심리학자 매슬로가 제시한 다섯 가지 '욕구 계층 이론', 즉 1단계 생리적 욕구, 2단계 안전의 욕구, 3단계 사회적 욕구, 4단계 존경 욕구, 5단계 자아실현이나 자기 계발을 통한 자기실현 욕구 중

of Consumer Research, 22(1), 1995.
4) 김혜인, 『예술소비환경 및 특징 분석을 통한 예술시장 활성화 방안 연구』, 한국문화관광연구원, 2016.

5단계에 가깝다고 할 것이다. 소비자들은 예술 참여를 통해 인간의 욕구 가운데 가장 높은 수준인 자기실현을 이룬다는 결론이 가능하다.

그러나 이는 인간의 욕구가 생체 유지, 안전, 사회적 존재감, 존경, 자기실현 등이 순차적으로 단계를 밟아가면서 실현된다는 매슬로의 이론과는 모순되는 측면이 있다. 다시 말해, 문화예술적 욕구를 실현하려면 낮은 단계의 욕구가 먼저 실현되고, 삶의 여유가 있어야 한다는 것으로 받아들일 수 있지만, 현실적으로는 그렇지 않다는 의미로 파악할 수 있다. 즉, 예술 소비에 있어 반드시 소득 수준이 우선시될 필요는 없다는 것이다. 예컨대 소득 수준은 중장년층에 비해 높지 않더라도 과시형 소비를 즐기는 2030세대가 티켓 값이 비싼 오페라 공연과 뮤지컬 공연, 클래식 공연 등을 즐기는 사례는 얼마든지 있다. 반면 소득 수준이 높더라도 문화예술에 대한 이해 부족과 이에 따른 무관심 등으로 순수예술 소비를 외면하는 부류도 적지 않다.

소비자 개개인이 가지고 있는 가치관은 소비 행위에 큰 영향을 미친다. 소비 행위 중에서도 특히 문화예술 상품 소비 과정에서 개인의 가치는 절대적인 역할을 하게 된다. 이는 대다수 문화예술 콘텐츠가 직·간접적으로 개인의 가치관이나 인생관, 신념을 건드리는 요소를

표 6-1 매슬로의 욕구 단계 이론

단계	주요 내용
1	생리적 욕구: 배고픔, 목마름 등
2	안전 욕구: 보장, 방어 등
3	사회적 욕구: 소속감, 사랑 등
4	존경 욕구: 인정, 지위 등
5	자기 실현 욕구: 자기 계발, 자아 실현 등

내포하고 있기 때문이다.5)

　이와 같은 문화예술 소비자의 가치관은 작품 선택에만 중요한 것이 아니라 문화예술 기관과 단체의 잠재적 후원자로 작용하고 있다. 이는 기부와 후원이 조직 운영에 필수적인 문화예술 기관과 단체들이 잠재적 관객을 중심으로 예술 소비자에 대한 가치관과 신념 분석을 할 필요성을 제시하고 있다.

　예술 소비를 이끌어내는 외적 요소로는 교육이 손꼽힌다. 관람 등 모든 예술 소비에 있어 사전 지식은 매우 중요하고, 이러한 측면에서 문화예술 교육은 새로운 예술 소비 창출에 초석이 되고 있다.

　또한 준거 집단이 예술 소비에 미치는 영향도 무시하기 어렵다. 준거 집단은 자신과 유사한 수준에 있는 사람들일 수 있지만 자신이 소속하고 싶어하는 집단이 될 수도 있다. 오페라처럼 감상에 비용이 많이 들고 이해하기 어려운 예술 작품일수록 자신보다는 수준이 높다고 판단하는 준거집단에 소속되고 싶은 열망 때문에 공연장을 찾는 관객들이 적지 않다.

　표준화되어 있는 소비재가 아니라 주관적 취향이 중요한 문화예술 상품의 경우 준거 집단이 갖는 힘은 클 수밖에 없다. 준거 집단 내에서도 그 집단의 리더격이 하는 말은 절대적 영향을 지니고 있어 이들의 관리 여부가 공연이나 전시의 흥행을 결정한다는 시각도 있다.6)

　문화예술 소비자는 스스로 진화하는 경향을 띠고 있다. 처음 문화예술을 소비할 때는 대개 친구나 가족이 동반하는 소비 형태를 보이는데, 이는 잠재적인 관객 단계이다. 이후 스스로 판단하여 참가하는 자

5) 강윤주 외, 『한국의 예술소비자』, 룩스문디, 2008.
6) 강윤주 외, 앞의 책(2008).

발적 소비자 관객으로 발전하고 나중에는 스스로 즐기는 향유 및 소비
단계에서는 열성 관객으로 진화하는 것이다.

2. 예술소비자 집단 분류

예술소비자 집단은 매체에 참여하는 자발성의 정도에 따라 크게
다섯 가지로 나눌 수 있다.

> 가. 소비자: 매체를 소량 사용하는 일반적인 사용자
> 나. 애호가: 스타와 프로그램에 맞추는 사용자
> 다. 열광자: 관련된 사회 활동을 하는 다량의 전문적 사용자
> 라. 마니아: 조직적 활동을 하며 전반적 매체 형태에 진지한 관심을 가진 사용자
> 마. 소극적 생산자: 매체 형태의 아마추어 제작자

위와 같은 분류는 사회학자인 니콜라스 애버크롬비와 브라이언 롱
허스트의 분류 방식으로, 원래는 영화나 TV 등 대중예술 매체를 활용
하는 이들의 성향을 설명하기 위해 사용한 모델이지만, 예술 소비자들
의 집단 분류에도 활용될 수 있다.[7]

첫 번째 집단인 소비자는 체계적이지 않은 취향을 가지고 문화예
술 콘텐츠를 가끔씩 즐기는 것에 만족한다. 즐기는 것 자체가 목적이기
때문에 특정 프로그램을 선택할 때 그 프로그램이 진행되는 장소까지
의 편의성이나 티켓 구입 방법, 티켓 가격 등의 비용 요소를 중시하는
경향을 보인다. 이러한 특성으로 인해 소비자는 관람 횟수로 추정할 경

7) 강윤주 외, 앞의 책(2008).

우 1년에 한두 편 관람에 그친다고 볼 수 있다.

　두 번째 집단인 애호가들은 예술작품을 선택할 때 과거에 즐겼던 특정 내용에 기반을 두며, 선택한 프로그램을 즐겁게 보기 위해 부가적 비용이나 불편함을 기꺼이 감수한다. 하지만 이들도 열광자들과 달리 유사한 취향을 가진 다른 사람들과 관계를 맺거나 동호회 가입 등의 노력으로는 이어지지 않는다.

　세 번째 집단인 열광자는 다른 열광자와 함께 자신이 좋아하는 예술 작품에 대한 공통된 관심사를 갖고 특정 커뮤니티를 형성하려는 욕구가 있다는 점에서 소비자와 애호가와 구분된다. 특히 관련 분야 독서나 강의 등을 통해 쌓은 전문적 지식을 토대로 스타나 프로그램을 선택하며 관람 횟수도 많은 편이다. 선호하는 공연의 리허설 장면을 보기 위해 극장을 찾거나 공연 후 선물을 들고 배우들의 대기실을 찾는다.

　네 번째 집단인 마니아는 자신이 좋아하는 작품의 장르 자체와 그 제작자들에 대한 지식수준이 매우 높고 장르적 특성에 대해 꾸준히 공부하면서 다른 사람들과 지식을 나눈다. 마니아와 열광자 집단을 구분하는 기준은 그들이 형성하고 있는 커뮤니티의 엄격한 조직 구조이다. 문화예술의 수많은 스타를 지원하는 팬덤은 대표적인 마니아 커뮤니티라고 할 수 있으나 열광자 성격도 일부 지니고 있다.

　이처럼 마니아와 열광자 집단은 문화예술 산업에서 타깃 마케팅의 핵심이라고 할 수 있다. 이들 두 집단은 즉각적인 예술 소비와 이후 바이럴 마케팅 등 능동적인 소비 행위를 보이면서 예술 소비에서 영향력을 발휘하고 있다.

　다섯 번째 집단인 소극적 생산자는 관람 등 단순한 예술 소비에 머물지 않고 스스로 아마추어 수준의 작품을 제작한다. 관심사를 중심

으로 생활하는 것에 만족하지 않고 선호 예술 장르와 관련된 직업을
아예 찾으려고 시도한다. 예컨대 직장을 갖고 있으면서도 직접 연극을
제작하거나 그림을 그리는 등의 창작 활동을 하는 부류들이 여기에 해
당한다.8)

상술한 다섯 가지의 예술 소비 집단은 전통적 분류에 해당한다고
볼 수 있다.

예술소비의 변화

21세기 들어 기술의 발달과 SNS 등 뉴미디어의 급속한 등장으로
문화예술 소비에도 큰 변화가 일면서 전술한 예술소비 집단의 전통적
분류를 적용하기에는 쉽지 않은 환경이 조성되고 있다.

문화예술 소비에도 공감과 공유를 중시하는 소비가 큰 흐름을 형
성하고 있으며, 그 공감의 잣대는 페이스북이나 인스타그램 등 3세대
SNS와 커뮤니티가 중심이 되어 이를 통해 형성하고 소비하는 경향이
두드러지고 있다. 이들의 소비적 특징은 소비콘텐츠의 품질에 집중하
는 경향을 보이면서, 품질 검증을 위해 다양한 플랫폼을 통한 정보 수
집과 필터링을 위한 노력을 기울인다는 것이다.

이와 같은 현상은 인기나 여론보다도 자신의 마음에 들어야 선택
하는 개성주의 문화예술 소비의 특징으로 이어지고 있다. 즉 여럿이 함
께 즐기기보다는 자신만의 공간에서 자신만의 방법으로 즐기는 것으
로, 1인1티켓, N스크린처럼 문화예술 소비의 개인화로 나타난다.9)

8) 강윤주 외, 앞의 책(2008).
9) 이흥재, 앞의 책(2013).

Ⅱ 로저 프라이의 예술소비이론

1. 예술작품의 사회적 소비

예술소비와 관련해서는 영국 출신의 예술비평가 로저 프라이10)의 이론을 주의깊게 살펴볼 필요가 있다.

프라이는 예술소비란 각 사회 안에서 독특한 체계에 의해 결정된다고 파악했다. 예술이 사회 안에서 존재하는 한 우리가 습관적으로 생각하는 예술과 삶 사이의 조화는 전혀 지속적이지 않고 그것이 믿어지기 전까지 많은 수정을 필요로 한다고 설명했다. 이러한 프라이의 시각은 예술작품이 다른 소비제품과는 달리 사회적으로 결정되는 측면이 많고, 예술소비 역시 시간이 지나면서 바뀌게 된다는 것으로 이해할 수 있다.

OPIFACTS

프라이는 특히 'opifacts'라는 용어를 통해 개인의 예술소비를 설명하였다. 프라이는 opifacts를 개인의 과시형태이자 사치품으로 개념지었다. 즉, 개인이 직접적으로 사용하기 위해 만든 것이 아니라, 개인의 욕망을 채우기 위해 만들어 진 것이라는 의미이다. 다시 말해, opifacts를 예술상품 중 미술품에 적용할 경우 고가의 상품인 동시에 정교하고

10) 로저 프라이(1866~1934)는 영국 케임브리지대에서 자연과학을 전공했지만 졸업 후 그림을 그리며 미술사 연구에 집중했다. 후기인상주의 숭배자로 이를 영국에 소개하는 역할을 담당했으며, 1910년 런던의 그라프턴 갤러리에서 '마네와 후기 인상파전'을 주관한 것으로 유명하다. 프라이는 영국의 작가와 철학자, 예술가 집단인 블룸즈버리 그룹(Bloomsbury Group)에서 소설가 버지니아 울프, 화가 덩컨 그랜튼, 경제학자 존 케인스 등과 활동했다.

미적 퀄리티가 높은 미술품으로서 개인의 위신과 명성을 알리기 위한 과시적 소비상품으로 볼 수 있다.11)

유럽에서는 18세기 영국의 중산층들이 'opifacts'를 통해 문화예술 활동을 시작하면서 이 용어는 사치품보다는 문화적 만족감이라는 개념으로 변화하였다. 19세기 산업화로 기계문명 도입과 대량생산이 가능해지면서 opifacts는 값비싼 예술상품이 아닌 낮은 가격으로도 살 수 있는 질 좋은 상품의 의미로 변화하였다.

프라이는 대량생산 경제로 바뀐 19세기 이후 opifacts를 구입하는 사람들을 'Philistines', 'The state', 'Culture men', 'Snobbist' 등 네 그룹으로 분류하였다.

이 가운데 Philistines은 정신적으로 빈곤한 속물근성 부류를 의미한다. The state는 미적 감성을 갖춘 중산층으로, 예술 창조와 생존이 가능하도록 작품을 구입하는 예술 애호가 그룹을 지칭한다. Culture men은 문화예술을 보존하고 과거의 예술품을 구매하는 그룹이며, Snobbist는 개인의 취향에 맞는 작품 선택과 새로운 예술의 수용을 특징으로 하는, 일종의 예술투기자라고 할 수 있다.

SNOBBIST

Snobbist는 예술작품의 소유를 통해 만족감과 행복감을 찾고, 부와 명성을 좇는 성향을 보인다. 특히 Snobbist는 자신의 가치를 돋보이고 상승시키기 위해 예술품을 끊임없이 구입하는 탐욕스러운 욕망의 그룹으로 분류되기도 한다.12) 그러나 Snobbist가 경제적 어려움을 겪

11) Craufurd D. W. Goodwin, 『Art and the Market: Roger Fry on Commerce in Art』, University of Michigan Press, 1998.

12) Adam Finkelstein, 『Greed and Bloomsbury Group: How the concept of greed

는 예술가들의 작품을 구매해주는 협력자 역할을 통해 참신하고 실험적인 작품 창작에 기여하였다는 시각도 있다.13)

이 같은 관점은 Snobbist들에 의해 예술시장이 경제적으로 활성화되는 것을 넘어서 문화예술의 사용가치에 대한 개인의 취향을 형성하고 내면을 구성하는 소비문화로의 변화에 기여한다는 논의로 볼 수 있다.

2. 예술소비 추구 혜택

소비 과정에서의 추구 혜택은 소비자가 상품 구매 후 이를 소유하거나 사용함으로써 얻고자 하는 모든 물질적·비물질적 혜택을 의미한다. 이러한 소비자의 추구 혜택은 소비행동의 동기와 선호를 결정하는 준거라고 할 수 있다.

예술상품 소비를 통해 얻게 되는 혜택 역시 물적 소비재나 일반적인 서비스 상품과는 다른 특성을 지닐 수밖에 없다. 이는 예술가의 행위나 행위의 결과라고 할 수 있는 예술상품의 근본적 특성에 기인한다. 따라서 예술상품 소비로 소비자가 얻고자 하는 혜택은 물적 사용가치가 아닌 정서적·지적·감각적 영역에 해당한다고 볼 수 있다.

이와 같은 논의는 문화예술상품 소비를 추구함으로써 얻는 혜택은 소비자 자신의 변화와 향상으로 연결된다는 것을 의미한다. 변화를 추구하는 사람은 삶의 양식을 바꾸거나 기분전환을 원하거나 자신을 향

impacted John Maynard Keynes and his friends』, Econ 195S: Econ & Bloomsbury Group, 2007.

13) Craufurd D. Goodwin,‘The value of thing in the imaginative life: Micro eco-nomics in the Bloomsbury Group', History of Economics Review, (34)1, 2001.

상시킬 수 있는 지식에 관심을 갖거나 문화예술 같은 창조에 관심을 두게 된다는 우시쿠보의 설명은 여기에 부합한다.14)

예술상품에 대한 참여성, 현장성, 이질성은 현대 소비자의 욕구를 충족시킬 뿐 아니라 미학적·사회학적 가치로서 의미를 지닌 생산 활동에 참여했다는 자부심을 갖게 한다. 이는 예술상품 소비를 사회적 가치로 인식하기 때문에 예술소비에 대한 정당성을 인정받게 되는 것이다.15)

전술한 논의를 정리하자면, 예술상품에 대한 추구 혜택은 개인적이고 심미적일 뿐 아니라 사회적이고 상징적인 특성을 지니고 있다고 할 수 있다.

Ⅲ 예술소비 격차

문화예술소비 이슈를 논의할 때 빼놓을 수 없는 논점 중 하나가 소비의 격차라고 할 수 있다. 문화예술 소비 격차에는 여러 가지 요인이 영향을 미친다. 경제적 요인, 인구사회학적 요인, 지리적 요인, 문화적 요인 등이 그것으로, 인구사회학적 요인으로는 성과 연령 등이, 경제적 요인으로는 소득과 교육수준 등이, 지리적 요인16)은 지역 등이

14) Ushikubo, K., 'A Method of Structure Analysis for Developing Product Concepts and Its Application', European Research, 14(4), 1986.

15) 페트리셔 에버딘 지음·윤여중 옮김, 『메가트렌드 2010』, 청림출판, 2006.

16) 한국적 상황에서 수도권과 비수도권으로 구분되는 지역 간 문화예술 인프라 등의 현격한 차이는 예술소비 격차로 이어지고 있다. 각종 문화예술 인프라와 문화예술 관련 소프트웨어가 집중되어 문화예술 공급 수준이 높은 지역이 예술소비도 높다. 신

꼽히고 있다.

복합적 상호작용

이러한 예술소비 격차는 여러 요인들의 복합적인 상호작용에 의해 발현되고 있다.

첫째, 문화예술교육 경험이 예술소비에 영향을 미친다는 것이다. 특히 학창시절의 문화예술에 대한 교육 경험이 예술소비에 영향을 주는 요인으로 꼽히고 있다. 지역별로는 농촌 지역보다는 도시 지역 거주자들의 문화예술교육 경험 비율이 높고, 도시 거주자 중에서도 특히 서울의 거주자들의 문화예술교육 경험 비율이 높다.

둘째, 소득이 높을수록 문화예술교육의 경험 비율이 높은데, 이와 같은 소득 수준과 문화예술교육 사이의 관계는 문화예술교육이 중산층 이상의 생활수준을 배경으로 수행되고 있음을 의미한다고 볼 수 있다.[17] 보몰과 보웬도 학력이 높을수록, 소득이 많을수록 예술소비의 주요 소비 계층이 될 확률이 높다는 입장을 제시했다.

셋째, 문화예술 소비에는 심리적 장벽이 존재한다. 10대 후반과 20대 초반에 선호하던 음악의 패턴을 평생 좋아하게 되는 것은 잦은 자극에 노출됨에 따라 친숙도가 증가하기 때문이다.

이러한 문화예술소비 격차는 문화예술 격차로 이어져 문화적 불평등 구조를 형성하여 사회갈등을 유발하고 사회적 비용을 증가시키게 된다.

현택, '지역간 문화격차에 관한 연구: 수도권과 비수도권을 중심으로', 경기대학교 대학원 박사학위논문, 2002.

17) 이호영·서우석, '문화예술 교육 경험이 문화 불평등에 미치는 영향', 문화정책논총 제25권 1호, 한국문화관광연구원, 2011.

구조적 문제의 해결

예술소비 격차가 낳은 구조적인 문제는 정책적 노력을 통해 해결할 수 있다. 특히 문화예술교육이 향후 문화예술소비 활동에 중요한 영향을 미친다는 사실을 고려할 때 사회정책적으로는 사회적 양극화의 문제를 문화적 영역에서 해소하는 접근이 필요하며, 이를 위해선 유년 및 청소년기 아동들의 문화예술교육 기회를 확대하고 실제 접근성을 높이는 것이 중요하다고 볼 수 있다.

한국의 경우 문화예술교육이 사교육에 크게 의존하고 있어 소득에 따른 문화예술 향유의 기회 자체가 어린 시절부터 큰 격차를 보이므로 적극적 조치가 필요하다. 유럽연합에서도 문화예술교육을 보편적 권리로 인정함으로써 부모의 사회경제적 격차나 문화적 박탈이 자녀 세대에 대물림되지 않도록 하는 정책들이 중요하게 다뤄지고 있다.18)

18) European Commission, 『Tackling Social and Cultural Inequalities through Early Childhood Education and Care in Europe』. Education, Audiovisual and Culture Executive Agency, 2009.

문화예술산업 총론
[창조예술과 편집예술 산업의 이해]

제4부

———

국가와 문화예술산업 정책

제7장 역대 정부별 문화예술산업 정책 분석

I 총론적 접근

문화예술 분야를 산업적으로 접근해 관련 정책을 수립하기 시작한 것은 문민정부 시절인 김영삼 정부가 효시라고 할 수 있다. 1994년 당시 문화체육부에 문화산업국이 처음 설치된 것은 상징적 의미로 살필 수 있다.

정부의 문화예술산업 정책의 출발은 조직의 형성과 맞닿아 있다. 직제 측면에서 문화예술산업의 근간을 형성하는 영화와 출판 담당 부서는 대한민국 정부 수립 당시 이미 존재하였고, 예산 측면에서는 노태우 정부 시기인 1989년부터 문화산업 정책이 사실상 시작되었다고 볼 수 있다.1)

그러나 특정 분야 정책의 시발점을 밝히는 가장 명확하고 일반적 기준은 정부에 해당 정책 분야가 명시된 조직이 설치된 시기라는 점을

1) 김규찬, '문화콘텐츠산업 진흥정책의 시기별 특성과 성과: 1974~2011 문화예산 분석을 중심으로', 서울대학교 대학원 박사학위논문, 2012.

감안하면, 문화산업국이라는 조직이 출범한 김영삼 정부가 그 시초라고 보는 게 옳을 것이다.

관련 조직의 신설

문화산업국은 1994년 1월 문화체육부의 청와대 업무보고에서 "부가가치가 높은 문화산업을 육성시키고, 일반 공산품에 문화의 옷을 입혀 국제경쟁력을 제고하라"는 대통령 지시를 직제에 반영한 결과물이었다.2)

당시 문화산업국은 문화산업기획과, 영화진흥과, 영상음반과, 출판진흥과 등 4과 체제로 출발해 여러 정권을 거치면서 문화예술 산업의 발전과 함께 조직의 확대를 도모하였다. 2021년 기준으로 정부 내 문화예술산업 관련 조직은 문화체육관광부 문화예술정책실 산하의 콘텐츠정책국이며, 문화산업정책과, 영상콘텐츠산업과, 게임콘텐츠산업과, 대중문화산업과, 한류지원협력과 등 5과 체제를 유지하고 있다.

이와 같은 현행 문화예술산업 정책 관련 직제는 문화예술 산업과 콘텐츠 산업을 사실상 동일시하고 있음을 확인할 수 있다. 즉, 정부는 문화예술 분야를 대표적인 콘텐츠 분야로 인식하고 있으며, 특히 대중예술 산업 분야에서 갈수록 비중이 커지고 있는 영상·게임콘텐츠를 육성하기 위해 영상콘텐츠산업과와 게임콘텐츠산업과 등 2개의 별도 직제를 운영하고 있는 것이 두드러진다.

선언적 성격의 민간 자율 기조

역대 정부의 문화예술산업 정책은 비슷한 흐름을 보여왔다. 김영삼 정부 이후 여러 정부는 문화예술산업 정책의 기조를 '국가주도 민간

2) 문화관광부, 『문화산업/콘텐츠산업 백서』, 문화관광부, 1997.

추수'에서 '민간자율 국가지원'으로의 변환을 표방해왔다. 즉, 국가가 문화예술산업을 주도하여 성과를 내는 것이 아니라, 민간 영역에 맡기되 국가는 이와 관련한 지원을 하는 것으로 정책 방향을 설정했다. 이 같은 방향성은 문화예술산업에서 경쟁력의 원천은 민간의 무한한 창발성과 주도성 보장에서 비롯되고, 국가는 문화예술의 산업적 존속과 발전을 위해 지원에 역점을 두어야 한다는 논리로 이해할 수 있다.

그러나 역대 정부의 민간자율에 바탕을 둔 국가지원의 정책기조가 온전하게 제도화됐다고 보기에는 무리가 따른다. 문화예술산업을 민간 영역에 맡겨 운영하면서 간섭을 최소화하는 '팔길이 원칙'을 견지했다기보다는 다분히 선언적 성격을 띠고 있는 것이다.

1980년대 이전까지 권위주의 정부아래 문화예술정책의 초점은 주로 전통문화 및 고급예술의 보존과 보호, 대중예술의 부정적인 측면 완화로 요약할 수 있다. 이러한 기조에 따라 문화예술 분야는 지원보다는 통제와 규제가 중심이 되었고, 규제의 근거로는 건전문화의 창달을 내세웠다.[3]

이와 같은 맥락에서 당시 보호 및 장려되어야 할 문화예술의 대상은 전통문화와 고급예술이었고, 대중예술은 퇴폐, 향락, 폭력, 외설과 연관되어 규제와 통제의 대상이 되었다. 대중가요 및 연극, 영화는 규제 대상이거나 건전가요와 문화영화처럼 정부 정책의 홍보나 민중 계몽을 위한 수단으로 기능했다.

하지만 정부 정책의 입안 및 시행 과정에서 무소 불위적인 국가 주도성 완화와 위축된 민간 자율성 신장을 위한 근본적인 정책 기조

3) 김기현, '문화산업정책의 변동에 관한 소고', 문화콘텐츠연구 제2권, 건국대학교 글로컬문화전략연구소, 2012.

변환에 대한 압력이 대내적·대외적 요인을 통해 꾸준히 제기된 것은 주목할 만하다.

세계화와 신자유주의의 영향

대내적 요인의 경우 경공업 위주 수출주도 산업화에서 성공한 한국 정부는 산업구조 심화 계획인 중화학공업화에 직접 개입하여 엄청난 규모의 과잉중복투자를 야기하였으며, 이는 결국 권위주의적인 제4공화국 정권의 몰락과 함께 개입주의적 발전국가의 해체를 가져왔다. 대외적 요인으로써 1980년대 이래 전지구적 수준에서 밀려온 세계화와 신자유주의 물결은 '국가의 최소화와 시장의 최대화'를 압박하면서 경제 및 사회 부문에서 국가의 적극적 역할을 제약한 반면, 민간의 자발성을 적극 권장했다. 제5공화국과 6공화국이 시장 자유화에 앞장선 배경이 여기에 있다.4)

이후 전두환 정부는 문화예술을 국가 발전의 원동력으로 삼아 헌정사상 최초로 국가의 문화진흥의무를 헌법(제8조)에 규정하면서 '문화발전 장기정책구상(1986-2000)'(1985년), '제6차 경제사회발전5개년계획: 문화부분'(1986년) 등 중장기계획을 수립함으로써 본격적으로 적극적인 문화예술 진흥정책을 추진했다.5) 노태우 정부 역시 문화발전 10개년계획(1990년)을 통해 "모든 국민에게 문화를"이라는 정책이념을 제시했으나, 이러한 문화예술정책이 문화산업에서 민간의 주도성을 실질적으로 확대하기보다는 문화민주화라는 선언적인 차원에 그쳤다는 평가를

4) 김명수·김자영, '국가주도에서 민간자율로: 한국 문화산업 정책기조의 변환시도', 문화산업연구 제18권 4호, 한국문화산업학회, 2018.

5) 백익, '민주화 이후 한국의 문화정책에 관한 연구', 동국대학교 대학원 박사학위 논문, 2009.

표 7-1	문화예술산업 정책의 맥락적 도출		
시기	정책단위	정책성격	비고
1980년 이전	• 문화정책 내에 예술정책 포함	• 명확한 구분 없이 정체성 형성의 과정	• 문예중흥 5개년 계획 • 새 문화정책
1990년대	• 문화정책, 예술정책	• 정책별 고유 특성	• 문화발전 10개년 계획
2000년대	• 문화교류정책, 문화산업정책, 청소년문화정책, 예술교육정책, 시각예술정책, 공연예술정책, 여가문화정책, 예술인력정책	• 장르별, 목적별 문화예술정책의 세분화와 특성 발현(규모, 사회적 관심 등의 차이)	• 창의한국
2010년대	• 예술산업정책	• 예술의 산업적 특성 부각	• 예술의 미래

출처: 박종웅, 『예술의 산업화 추진방향 연구』, 한국문화관광연구원, 2016, 재인용.

받고 있다.

Ⅱ 김영삼 정부

우리나라 문화예술산업의 발전사 논의 과정에서 김영삼 정부가 갖는 의미는 심대하다고 볼 수 있다. 그것은 전술한 바와 같이 김영삼 정부 출범 이후 정부 조직에 문화산업 전담 기구가 최초로 설치된 것에 기인한다.

문민정부로 불리는 김영삼 정부는 '세계화를 향한 작지만 강한 정부'를 지향하면서 1993년 3월 문화부와 체육청소년부를 통합시켜 문화

체육부를 신설했다. 이듬해인 1994년 5월 직제개편을 통해 문화산업국
이 만들어졌다. 초기 문화산업국은 문화산업기획과, 영화진흥과, 영상
음반과, 출판진흥과 등 4과 체제로 시작했다. 이 가운데 영화진흥과와
영상음반과는 예술진흥국으로부터, 출판진흥과는 어문출판국의 도서
출판과와 출판자료과의 기능을 통합 이전한 것이었다. 1996년부터는
저작권과를 이관받아 문화산업국은 다섯 개 과로 운영되었다.

문화산업국의 발족은 문화예술 분야를 산업적 측면에서 육성하겠
다는 김영삼 정부의 의지가 읽혀졌으나, 문화부 주요 부서의 하나였던
어문출판국 폐지로 이어져 논란이 일기도 했다.6)

김영삼 정부의 문화예술 정책 이념은 자율성과 다양성을 토대로
한국문화의 세계화 추구라는 목표 아래 문화의 산업화와 정보화 영역
의 제고로 모아진다. 이는 문화예술 분야의 발전을 경제발전과 함께 국
가발전의 한 축으로 인식했음을 의미한다.

김영삼 정부가 내세웠던 '신경제 5개년 계획'(1993년)은 이러한 맥
락에서 짚을 수 있다. 한국의 문화산업이 열악했지만 경제적 국경을 개
방하라는 외부 압력을 위기로 인식한 것이 아니라, 오히려 공격적으로
해외에 진출하여 선진국에 진입할 수 있는 기회로 삼았다. 우루과이라
운드 협상, WTO(세계무역기구) 체제 출범, OECD(경제협력개발기구) 가입 등 선
제적인 세계화 조치가 나왔던 배경이기도 했다.

6) 당시 어문출판국은 어문과를 문화정책국으로, 도서관정책과는 생활문화국으로, 저작
권과는 예술진흥국으로 각각 이전한 뒤 폐지됐다. 이에 대해 출판학회 등 관련 학계와
기관들은 거세게 반발하여 정부에 항의하는 소동이 벌어지기도 했다. 경향신문, '문체
부 직제개편안 문화예술계 강력 반발', 1994년 4월 28일자 보도.

창의적 발상 보장의 불발

김영삼 정부는 이와 같은 세계화 시책을 통해 새로운 국가정책의
기조를 '민간자율 국가지원'으로 설정하였다. 이는 신생 문화산업의 육
성과 지원에 바람직한 국가의 역할이기도 했던 국가 주도성을 불식하
고, 대신 병참적인 지원(logistic support)을 통해 민간의 창의적 발상을 최
대한 보장하겠다는 선언이었다. 하지만 김영삼 정부의 섣부른 세계화
추진으로 인한 규제 철폐와 무모한 해외투자로 허약해진 경제적 체질
에 대외적 불안 요인이 겹치면서 IMF 외환위기가 도래했다.7) 이 같은
체제는 새로운 국가−민간 관계가 수립될 여지를 없앴으며, 문화산업
의 영역도 민간에 대하여 적절한 거리를 유지하면서 지원하는 국가의

표 7-2 김영삼 정부 문화산업 사업비 예산 내역

(단위: 1,000원)

구분	사업개요	세부내용	예산
문화산업사업비	한국영화진흥	경상운영비 및 시설현대화	2,300,000
		종합촬영소 건립	11,500,000
	영상자료원 사업지원	마멸위기 필름 복사 등	406,000
	문화산업육성	만화산업육성	258,333
		문화상품개발	106,300
		문화산업기반조성	27,013
	기타	양서출판육성	256,582
		공연질서확립	207,118
		영화산업진흥	39,458
		문화산업연구지원	45,800

출처: 문화체육관광부, 『1995년 세입세출예산사항별 설명서』, 1995, 재인용.

7) 김명수·김자영, 앞의 논문(2018).

역할 모델 탄생이 어려워졌다.

결과적으로 국가주도에서 민간자율 기조의 변화는 어려웠지만 김영삼 정부는 일반회계를 통해 문화산업 분야를 집중적으로 지원했다. 문화산업국 체제였던 1995년 문화산업 관련 예산은 총 151억 원 수준으로 한국영화 진흥과 영상자료원사업 지원, 만화와 문화상품 개발, 문화기반 조성 등 문화산업 육성, 출판과 공연, 정책연구 등에 사용됐다. 〈표 7-2〉에서 확인할 수 있듯이 이 가운데 한국영화진흥 사업비로 전체 예산의 80%가 넘는 138억 원이 지원됐는데, 이 같은 수치는 김영삼 정부 문화산업 분야 육성이 한국영화라는 특정 장르에 치우쳤음을 알 수 있다.

Ⅲ 김대중 정부

세계 문화예술 시장에서 치열하게 경쟁하고 있는 우리나라 문화산업 성장의 기반을 닦은 정부는 김대중 정부라고 보는 데 크게 이견이 없을 것이다. 이것은 김대중 대통령이 '문화대통령'을 자임한 대목에서 시발점을 찾을 수 있다.

문화예술의 산업적 가치에 일찍이 주목한 김대중 대통령은 대선 공약과 취임사에서부터 문화산업을 국가 기간산업으로 육성하겠다는 정책을 밝혔으며, 이를 실현하기 위해 힘을 기울였다.

빈번한 직제 개편

김대중 정부는 1998년 정부 출범과 동시에 문화예술 조직을 개편했다. 김영삼 정부 시절 유지했던 문화체육부는 문화관광부로 변경되었고, 문화산업 분야를 총괄했던 부서인 문화산업국도 조직 개편이 뒤따랐다.

문화산업국은 문화산업총괄과가 신설된 것을 비롯해 출판진흥과, 영화진흥과, 영상음반과, 신문잡지과(신설), 방송광고행정과(신설) 등 6개 과로 구성되었다. 이후에도 문화산업국은 3차례의 직제 개편8)을 했는데, 이는 문화산업진흥기본법 제정 등 법적 기반을 토대로 장르별 진흥 정책이 자리를 잡아가는 역동적 과정으로 이해할 수 있으나, 한편으론 문화산업과 관련한 개념 정립과 이에 따른 정책 집행 업무가 정부 내에서도 제대로 확립되지 못했다는 것을 반증한다.

김대중 정부는 1998년 발표한 '새문화관광정책'을 통해 문화예술 정책의 골격을 드러냈는데, 이 가운데 문화산업 육성 정책이 두드러지고 있다. 김대중 정부가 추진하기로 한 문화예술정책 10대 중점과제의 하나로 '문화산업의 획기적인 발전체계 구축'이 들어있으며, 이를 보다 구체적으로 실현하기 위해 '문화산업발전 5개년 계획'(1999~2003년), '문화산업 비전21', '콘텐츠코리아 비전21' 등 일련의 세부 중장기 계획을 차례로 제시했다.

8) 문화산업국은 1999년 문화산업총괄과, 출판신문과, 영상진흥과, 게임음반과, 문화상품과로 조직을 개편한 데 이어, 2001년에는 문화상품과는 문화콘텐츠진흥과로 이름을 바꾸고 출판신문과는 신설된 미디어산업국으로 분리했다. 김대중 정부 마지막해인 2002년에는 광고과, 영상진흥과, 게임음반과, 문화콘텐츠진흥과 등 6개과 체제로 다시 변경되었다. 김규찬, 『문화산업정책 20년 평가와 전망』, 한국문화관광연구원, 2015.

공세적 대책

'문화산업발전 5개년 계획'은 문화산업에 특화된 역대 정부의 첫 중장기 기본계획으로 파악할 수 있다. 이 계획은 문화산업진흥기본법 제정과 연결되어 문화산업에 대한 개념과 범위를 구체적으로 정의하고, 정부의 문화산업 진흥정책을 이끄는 원동력이 되었다. 이러한 계획에 따라 1999년에 영화, 애니메이션 등 영상산업, 게임산업, 음반산업, 방송영상산업, 출판·인쇄산업, 패션 및 디자인산업, 도자기 등 공예산업이 7대 전략 부문으로 선정되었다.

'문화산업발전 5개년 계획'의 1단계는 제도정비, 재원확보, 전문인력 양성 등 기반구축사업이 주로 진행되었고, 2단계는 수출상품 개발, 해외시장 개척 등 국제경쟁력 강화를 위한 사업을, 3단계는 문화산업단지 조성, 국제경쟁력 확보 등을 통한 국가 기간산업화 진입이 목표로 설정되었다.

김대중 정부의 또다른 문화산업 중장기계획인 '문화산업비전 21'은 적극적이고 공세적인 문화산업 육성대책을 추진하는 것이 골자이다. 이를 위해 전략문화산업의 집적화와 유통현대화, 문화산업정보네트워크 구축, 전문인력 양성체제 확립, 창업·제작 촉진 및 기술개발지원, 수출전략상품 개발과 해외진출 강화 주력을 기본전략으로 구성했다.

'콘텐츠코리아 비전21'은 김대중 정부 문화콘텐츠산업 진흥정책 종합판 성격을 지닌다. 이 계획에는 문화콘텐츠산업 육성을 위한 법령 및 제도의 정비, 한국문화콘텐츠진흥원 설립 및 재원 확보로 창작역량 확충, 미디어콘텐츠 설치 및 네트워크 인프라 구축, 문화콘텐츠관련 전문인력 양성 및 전략 해외시장 진출 집중 지원 등의 내용을 담고 있다.

표 7-3	콘텐츠코리아 비전21 주요 내용
추진 과제	내용
법령·제도정비	• 문화산업진흥기본법을 문화콘텐츠 중심으로 개편 • 디지털시대 부응을 위한 저작권법 전면 개정
창작역량 강화	• 한국문화콘텐츠진흥원 설립 • 창작 문화콘텐츠 제작 및 활성화 지원
인프라 구축	• 문화콘텐츠 유통 활성화를 위한 네트워크 구축 • 지역별·산업별 지방 문화산업 성장거점 확보
전문인력 양성	• 전략 콘텐츠 분야 전문인력 양성기능 강화 • 문화콘텐츠 전문 프로듀서 및 마케터 양성
세계시장 진출 확대	• 해외시장 진출 거점 확보 • 세계적인 문화콘텐츠 행사 개최를 통해 콘텐츠 배급기지화

출처: 문화체육관광부, 『2001년 문화산업/콘텐츠산업백서』, 재인용.

이와 같이 김대중 정부는 문화산업을 국부의 근원으로 파악하고 국가기간 산업으로 집중하려고 했다는 점이 두드러진다. 과거 정부의 문화예술정책과는 다르게 문화발전이 국가경쟁력에 향상에 중요한 동력이라는 점을 인식하고, 다양한 지원 및 진흥정책을 추진했다. 국가 주도의 감독과 통제 중심의 문화예술정책으로부터 벗어나 지원과 진흥 중심으로 문화예술정책 계획의 주된 방향을 설정했다고 볼 수 있다.9)

문화산업진흥기본법의 탄생

이러한 관점에서 김대중 정부 때 제정한 '문화산업진흥기본법' (1999년)은 각종 규제의 완화와 문화산업의 기반 조성 및 경쟁력 확보를 위한 토대라는 의미를 갖고 있다. 이 외에도 '음반 및 비디오물 및 게임

9) 김형수, '한국 정부의 문화정책에 대한 비교 고찰: 정책목표와 기능을 중심으로', 서석 사회과학논총 제3집 제1호, 조선대학교 사회과학연구원, 2010.

에 관한 법률'을 제정하였고, 한국문화콘텐츠진흥원 등 문화산업을 정책적으로 지원할 기구를 설립하였다.

김대중 정부 시기는 문화산업 정책에도 '팔길이 원칙', 즉 국가는 지원만 하고 간섭은 하지 않는다는 원칙 적용을 선언하였다. 이러한 팔길이 원칙은 당시 정부와 영화진흥위원회, 한국문화콘텐츠진흥원 등 정책지원 기구 사이에서 실제로 작용하였다는 보고가 있지만, 민간에 어느 정도 확산되었는지에 대한 경험적 근거는 약하다.10)

Ⅳ 노무현 정부

김대중 정부가 법적·제도적 방안 마련을 통해 문화산업 발전을 위한 다양한 정책의 발판을 마련했다면, 노무현 정부는 정책의 연속성을 갖고 이를 본격적으로 실현하는 데 초점을 맞추었다.

문화강국 선언

이와 같은 맥락에서 노무현 정부 당시 수립된 '참여정부 문화산업 정책비전'(2003년)과 '문화강국(C-KOREA) 2010 비전' 등의 계획은 매우 세련된 문화산업 정책으로 평가받고 있다. 특히 '문화강국 2010 비전'은 노무현 정부 문화콘텐츠산업진흥정책의 기본 지침으로 이해할 수 있다. 이 계획은 핵심적인 구성 요소를 창의적 시민, 다원적 사회, 역동적

10) 정종은, '한국 문화정책의 창조적 전회: 자유, 투자, 창조성', 인간연구 제25호, 가톨릭대학교 인간학연구소, 2013.

국가로 설정하면서 개인의 창조성 계발 및 지원을 통해 문화의 발전과 함께 사회통합 및 경제적 부와 일자리 창출을 목표로 제시한 것으로, 영국 정부가 추진했던 '창의 영국'(Creative Britain)을 벤치마킹했다고 볼 수 있다.

표 7-4 문화강국 2010 비전 주요 내용

전략 목표	세부 정책	
국제수준의 문화산업 시장 육성	디지털 융합시대 핵심 문화콘텐츠산업 집중 육성	• 게임산업: 2010년 세계 3대 게임 강국 실현 • 영화산업: 2010년 세계 5대 영화 강국 실현 • 음악산업: 2010년 아시아 음악강 국 실현 • 방송영상산업: 2010년 방송영상 선진국 진입
	문화산업 핵심인력 양성기반 구축	• CT대학원 설립 및 운영 • 문화산업연구센터 지정 운영 • 문화콘텐츠 특성화 교육기관 지원
	문화산업 투자환경 조성	• 특수목적회사 도입 • 문화산업 전문 투자펀드 운영 • 투자유치설명회 및 로드쇼 개최 • 국제엔터테인먼트 전시 및 박람회 를 통한 해외수출 및 투자유치
문화산업 유통구조의 혁신	• 외주전문채널 설립을 통한 방송영상콘텐츠산업 육성 • 문화콘텐츠 수출정보시스템 구축 운영 • 한국음악데이터은행 운영	
저작권산업 활성화	• 저작권 수출 활성화를 위한 지원체계 구축 • 저작권산업 활성화를 위한 국내외 환경개선	
한류세계화	• 코리아 플라자 설립 • '한(韓) 브랜드' 세계화 지원	

출처: 문화관광부, 『2004년 문화산업/콘텐츠산업백서』, 재인용.

'문화강국 2010 비전'은 2010년 세계 5대 문화산업 강국 실현을 정책목표로 10대 핵심과제를 제시하였다. 이 가운데 국제수준의 문화산업시장 육성, 문화산업 유통구조의 혁신, 저작권산업 활성화를 위한 기반구축, 한류 세계화를 통한 국가브랜드파워 강화 등 네 가지가 문화콘텐츠산업 진흥을 위한 실천전략으로 구성되었다.

민간주도의 실종

노무현 정부의 문화예술정책은 자율, 참여, 분권이라는 정권차원의 정책이념에 부응하는 민간자율적 정책과 사업이 비교적 명확하게 제시되었다고 볼 수 있다. 하지만 이와 같은 문화산업 정책을 위한 정교한 로드맵은 집권 후반기에 들어 노무현 정부의 전반적인 경제정책 기조의 혼선 속에서 균형을 잃었고, 집권 초기의 민간주도성에 대한 강조가 실종되었다는 평가를 받았다.[11]

정부 조직의 경우 김대중 정부 시절 짜여진 문화관광부 체제를 유지했다. 문화산업국은 2004년 문화산업국과 문화미디어국으로 분리 확대되었는데, 이는 급변하는 디지털 환경에서 분야별 문화콘텐츠산업을 체계적으로 발전시키기 위한 조치로 이해할 수 있다. 이러한 개편에 따라 문화산업국은 문화산업정책과, 영상산업진흥과, 게임음반산업과, 콘텐츠진흥과로 재편되었고, 문화미디어국은 문화미디어산업진흥과, 방송광고과, 출판산업과로 각각 구성되었다. 2005년에는 저작권, 교육, 기술개발 등 공통적인 문제에 일관된 정책 추진이 어렵다는 판단에 따라 문화산업국 내에 저작권과와 문화기술인력과를 새로 만들었으며, 게임음반산업과는 게임산업과로 독립하되 음반산업은 애니메이션 등

11) 최영화, '이명박 정부의 기업국가 프로젝트로서 한류정책: 전략관계적 접근법을 통한 구조와 전략 분석', 경제와 사회 제97권, 비판사회학회, 2013.

을 관장하던 콘텐츠진흥과로 흡수되었다.

결론적으로 노무현 정부는 김대중 정부의 문화산업 발전 방향을 이어가면서 디지털 환경의 급변 등을 감안하여 관련 조직을 새로 구축했으며, 게임과 음반 관련 조직의 분리 등 대중예술 산업 장르를 보다 세분화한 특징을 나타내고 있다.

Ⅴ 이명박 정부

이명박 정부는 노무현 정부에 이어 문화산업에 대한 강조를 이어갔다. 이것은 이명박 대통령의 "이제는 문화도 산업입니다. 콘텐츠 산업의 경쟁력을 높여 문화강국의 기반을 다져야 합니다"는 취임사[12]에서도 확인할 수 있다. 노무현 정부 후반기부터 두드러졌던 문화의 산업적 가치 강조 기조가 이명박 정부로 이어지면서 유지되는 양상을 보인 것으로 이해할 수 있다.

콘텐츠 산업의 정착

경제논리를 중시했던 이명박 정부는 특히 창조경제와 창조산업 개념을 문화산업 정책에 적용했다. 이명박 정부에서 문화에 대한 산업적 접근은 주로 콘텐츠 산업이라는 용어를 중심으로 이뤄졌는데, 이러한 흐름은 이명박 정부 출범 때부터 나타났다.

12) 행정안전부, '제17대 대통령 취임사', 행정안전부 국가기록원 대통령기록관 대통령기록연구실, 2008.

이명박 정부는 '큰 시장, 작은 정부'를 지향하면서 정부부처 상당 부문을 통폐합했지만, 문화체육관광부는 폐지된 국정홍보처 기능과 정보통신부의 디지털콘텐츠산업 진흥업무를 이관받으면서 오히려 조직을 확대했다. 기존의 문화산업진흥단은 문화콘텐츠산업실과 미디어정책국으로 분리되었고, 문화콘텐츠산업실에는 다시 콘텐츠정책관과 저작권정책관을 두어 2개의 국을 지닌 실단위 조직으로 승격했다.

또한 온라인디지털콘텐츠산업법을 콘텐츠산업진흥법으로 재정비하는 식으로 문화산업 정책을 콘텐츠 정책으로 확장시켰고, 콘텐츠 관련 정책 업무 담당 부처를 문화체육관광부로 일원화했다. 이에 따라 이명박 정부 출범 첫해인 2008년 3월 문화체육관광부 콘텐츠 관련 부서 기능이 대폭 강화되어 콘텐츠정책관은 디지털콘텐츠산업 진흥 업무까지 흡수해 문화산업정책과, 영상산업과, 게임산업과, 콘텐츠기술인력과, 콘텐츠진흥과, 전략소프트웨어과 등 6개과로 구성되었다. 저작권정책관은 저작권정책과와 저작권산업과 2개과로 편성되었다. 5개월 뒤인 2008년 8월에는 다시 조직개편이 단행되어 콘텐츠정책관 아래 콘텐츠기술인력과와 콘텐츠진흥과, 전략소프트웨어과가 전략콘텐트산업과와 디지털콘텐츠산업과로 각각 재편되었다.

이명박 정부 초기에 나타나고 있는 이러한 문화산업 관련 조직, 특히 콘텐츠산업 관련 부서의 조직 개편은 콘텐츠가 중심이 된 문화산업 정책의 강화라는 의미를 지니고 있다.

이명박 정부는 임기 내내 콘텐츠산업 정책을 강도높게 추진했다. 문화체육관광부는 창조경제를 선도하는 콘텐츠 강국을 기치로 내걸고 2011년 4월 11개 정부부처가 참여하는 콘텐츠산업진흥위원회를 구성한 뒤 콘텐츠산업 진흥계획을 마련했다. 이 계획은 정부 지원을 통한

신시장 창출, 투자 재원분야의 민간 투자 확대, 청년층 일자리 확충, 글로벌 시장에서 경쟁력있는 콘텐츠 발굴 등을 정책 목표로 제시하고 있다.

이명박 정부의 이러한 문화산업 정책 방향은 특정 전략 산업을 육성하기 위해 대기업과 금융기관의 투자 확대를 유도하는 것으로, 팽창적인 재정정책으로 이해할 수 있지만 전형적인 발전국가식의 산업육성 정책을 차용한 것이라는 시각도 있다.

한류 지원

이명박 정부의 문화산업 정책을 통해 지원한 대표적인 콘텐츠는 한류였다. 이명박 정부는 기업과 학계, 언론, 자치단체와 조직적인 관계를 맺어 한류 정책을 추진했다. 이러한 정책 방향성은 민관 합동 네트워크 거버넌스 관점에서 파악할 수 있다. 예컨대 정부는 대형기획사 등의 기업과 전략적인 공조 관계를 유지했고, 자치단체는 한류도시 개발계획을 수립하였다. 이와 같은 한류콘텐츠 집중 육성 방식의 문화산업 정책은 일자리 창출과 지역경제 활성화 등 일정 부분 성과로 나타났지만, 민간 기업이나 개발회사 등 소수에게 이익이 돌아가게 설계됐다는 한계를 노출하기도 했다.13)

역대 정부의 문화산업 관련 논의에서 짚어야 할 지점 중 하나가 문화산업에 대한 예산 배분으로, 이는 순수예술과 대중예술 산업 간 정부 예산 배분의 적절성을 의미한다. 김대중 정부 때부터 나타나기 시작한 대중예술 분야, 즉 문화산업 예산의 순수예술 분야 예산 초월 현상은 이명박 정부에서 두드러졌다.

13) 최영화, 앞의 논문(2013).

대중예술 산업 예산의 압도

김영삼 정부에서는 순수예술과 대중예술 산업 분야의 예산 비중이 각각 24.1%와 8.4%로 순수예술 산업 분야가 월등히 높았으나, 문화산업의 중요성을 강조하기 시작한 김대중 정부부터 역전(순수예술 산업 18.5%, 대중예술 산업 23%)되었다. 이후 노무현 정부(순수예술 산업 18.6%, 대중예술 산업 26.4%)와 이명박 정부(순수예술 산업 22.3%, 대중예술 산업 35.7%)를 거치면서 문화산업 영역의 예산 비중이 순수예술 산업의 그것을 압도했다.14)

이와 같은 결과는 김대중 정부를 기점으로 역대 정부는 문화예술 정책의 우선 순위를 순수예술 산업보다는 대중예술 산업, 정책적 영역으로는 문화산업(문화콘텐츠산업)에 중심을 두고 추진했음을 알 수 있다.

표 7-5 김영삼 정부~이명박 정부 문화예산

(단위: 100만 원, 괄호안은 비중)

구분/분야	문화일반	순수예술	대중예술(문화콘텐츠산업)	합계
김영삼정부	148,227(67.6%)	52,796(24.1%)	18,396(8.4%)	219,419
김대중정부	259,215(58.4%)	82,223(18.5%)	102,085(23%)	443,523
노무현정부	403,495(55.1%)	136,023(18.6%)	193,366(26.4%)	732,866
이명박정부	379,688(42.1%)	201,039(22.3%)	321,896(35.7%)	902,623

출처: 문화체육관광부, 연도별 문화예술정책백서. 문화일반은 전체 문화예산 중 전통문화 및 생활문화 진흥, 기관운영비 등을 의미.

14) 김규찬, 앞의 논문(2012).

Ⅵ 박근혜 정부

박근혜 정부에서 문화산업을 비롯한 문화예술정책은 '문화융성'15) 이라는 키워드로 수렴된다. 2013년 출범한 박근혜 정부의 4대 국정기조의 하나로 등장한 문화융성은 문화산업적 측면에서도 심대한 의미를 내포하고 있다. 그것은 이전 정부까지는 '문화예술'이 문화체육관광부라는 일개 부처 소관의 업무로 머물러 왔으나, 박근혜 정부는 문화를 주요 국정 기조로 설정함으로써 명실상부한 국정운영 전 분야의 근간으로 표방한 것이다. 박근혜 정부는 이를 위해 대통령 직속 자문기구로 민관합동 문화융성위원회를 구성하고 민간인을 위원장으로 선임했으며, 이 기구를 통해 문화융성의 구체적인 추진전략과 방안을 수립하게 했다.

문화예술과 첨단기술의 융합

외형적으로 문화융성은 순수예술과 대중예술의 균형잡힌 발전을 도모하고 있지만 실질적인 목표는 문화산업의 육성에 맞춰져 있었다. 대중예술이 중심이 된 문화산업을 미래의 성장 동력이자 일자리 창출의 발판으로 삼겠다는 의지를 반영한 것으로 볼 수 있다.

박근혜 정부의 문화융성 정책을 통한 문화산업 육성 계획은 박근혜 대통령의 취임사에 나타나 있다. 박 대통령은 "문화와 첨단기술이

15) 박근혜 정부는 문화융성에 대해 "문화의 가치가 사회전반에 확산되고 개개인이 차별 없이 문화 활동에 자유롭게 참여함으로써 개인의 삶의 질과 행복수준이 향상되고 사회와 국가의 발전이 이루어지는 현상"이라고 정의했다.

융합된 콘텐츠산업 육성을 통해 창조경제를 견인하고 새 일자리를 만들어 나가겠다"고 밝혔다.

이 같은 박근혜 정부의 문화산업 육성 방안은 문화창조융합벨트 건설을 통해 구현을 시도했다. 문화창조융합벨트 사업은 문화콘텐츠산업의 자생을 돕기 위한 생태계 조성이 목적으로, 문화콘텐츠 산업 내 기획 및 제작, 소비, 재투자의 체계를 갖추기 위한 사업으로 이해할 수 있다. 세부적으로는 문화창조융합센터, 문화창조벤처단지, 문화창조아카데미, K컬처밸리, K팝 아레나, K익스피리언스 등 6개 시설을 조성하는데, 여기에 2019년까지 총 7,000억 원의 예산이 책정되었다.

박근혜 정부는 이와 같은 문화창조융합벨트 사업이 시행되면 향후 10년 간 25조 원의 직·간접적인 경제효과와 함께 17만 명의 고용 창출 효과를 기대했다. 이를 제도적으로 뒷받침하기 위해 문화체육관광부 조직 개편이 뒤따랐다. 2013년 박근혜 정부 출범 이후 대중문화산업과가 신설되었으며, 이듬해에는 문화콘텐츠산업실은 콘텐츠정책관(문화산업정책과, 영상콘텐츠산업과, 게임콘텐츠산업과, 대중문화산업과), 저작권정책관(저작권정책과, 저작권산업과, 저작권보호과), 미디어정책관(미디어정책과, 방송영상광고과, 출판인쇄산업과)의 3관 10과 체제로 변화를 맞게 되었다.

애니메이션과 게임산업 지원

박근혜 정부는 특히 상상력 기반의 콘텐츠산업 육성으로 창조경제 견인을 선언했다. 이것은 개개인의 상상력의 문화자원화를 지원하는 시도로 볼 수 있는데, 장르와 장르 간, 예술과 콘텐츠 간, 개인과 기업 간 융복합 창작활동을 지원하여 상상력이 문화자원으로 활용될 수 있는 기반을 형성하겠다는 목표였다. 이를 위해 '상상콘텐츠 기금'을 조성

함으로써 장르 간 융합 콘텐츠 창작을 지원하고, 게임과 음악, 애니메이션, 영화, 뮤지컬 등 5대 콘텐츠를 집중 육성하였다. 애니메이션 제작 지원비를 연 200억 원 수준으로 늘리고, 전문펀드를 200억 원 규모로 결성해 제작 지원을 확대했으며, 게임산업을 위해 지역에 게임허브센터 설립을 통해 중소 게임기업의 인큐베이팅을 원스톱으로 지원하는 형태를 갖추는 방안이 제시됐다. 애니메이션과 게임산업에 대한 이러한 지원 정책은 문화산업에서 이들 두 영역이 아시아를 넘어 세계 수준으로의 도약을 촉진한 측면이 있다고 볼 수 있다.

또한 상상력을 실현시키는 문화융합과 창조의 공간인 콘텐츠코리아랩을 설립하여 아이디어가 창업으로 이어지기까지 멘토링 – 펀딩 – 네트워킹 – 마케팅 등 사업화 전 과정을 체계적으로 지원하였다.

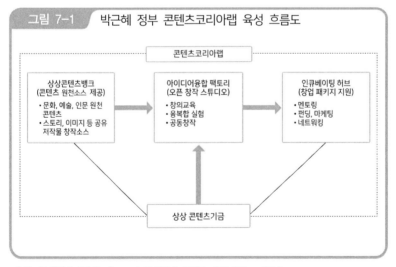

그림 7-1 박근혜 정부 콘텐츠코리아랩 육성 흐름도

출처: 문화체육관광부, 『2013년 문화체육관광부 업무계획』, 재인용.

박근혜 정부는 융합형 콘텐츠인재 육성을 위해 창의인재 멘토링 프로그램을 운영하거나 현장인력 교육, 청소년 창의교육 확대 등을 통해 연 1,000명의 콘텐츠 인재 양성을 도모하였다. 이 외에도 창작자의 권리 존중과 저작권 보호 강화를 위해 스트리밍 서비스 등 음원 전송사용료 개선, 저작권보호센터를 저작권보호원으로 확대 및 단속체계 일원화, 저작권 교육 확대 등의 다양한 정책을 시행하였다.

이와 같이 의욕적으로 문화산업 관련 정책을 추진하던 박근혜 정부는 문화창조융합벨트 사업을 통해 콘텐츠산업 발전에 가속도를 붙이려고 했지만, 이른바 국정농단에 휘말리면서 사업 자체가 사실상 유명무실해졌다. 그것은 국정농단 사건으로 구속된 인물이 문화창조융합벨트 사업 단장으로 재직하면서 관련 사업을 기획했고, 함께 구속된 한국콘텐츠진흥원장이 해당 사업을 관장했다는 사실이 드러나면서다.16)

문화융성이라는 국정기조에서도 알 수 있듯 박근혜 정부의 문화예술산업 육성 목표는 원대하게 제시되면서 역대 어느 정부보다도 성과에 대한 기대를 모았으나 정부 자체의 중도 몰락으로 막을 내렸다.

ⅦⅠ 문재인 정부

문화예술산업 정책을 포함한 문재인 정부의 문화예술 정책은 정부 출범 후 1년 여가 지난 뒤에야 제시되었다. 2018년 5월 발표된 '사람이

16) 중앙일보, 2017년 3월 17일자.

있는 문화, 문화비전 2030' 이름의 문화정책은 물질적 성장, 경제적 복지 단계를 지나 내적 성장과 문화 복지를 추구하는 사회로의 전환을 기치로 내걸고 있다.

신한류 확산

문재인 정부의 문화산업 정책은 신한류17) 확산과 콘텐츠산업 전략적 성장 추진 도모로 요약할 수 있으며, 특히 신한류 확산이라는 의제를 제시함으로써 이전 정부와의 차별화를 시도하고 있음을 파악할 수 있다. 이는 몇 가지 관점에서 분석이 필요할 것이다.

첫째, 신한류 확산 기반 조성을 위해 범부처 한류협력위원회를 출범시킨 데 이어, 신한류 진흥정책 추진계획을 수립하였다. 2020년 2월에 출범한 범부처 한류협력위원회는 한류 정책을 종합적으로 조정하고 부처 간 협업을 확대하는 범부처 협력기구이다. 문화체육관광부 장관 주재로 기재·교육·과기·외교·산업·복지·농식품·중기·외교 차관과 방송통신위원회 위원장, 식품의약품안전처장, 문화재청장 등 12개 공공기관장이 참여하고 있다.

범부처 한류협력위원회는 민간 주도의 한류를 보다 효과적으로 지원하기 위한 공식 조직인 한류지원협력과를 문화체육관광부 콘텐츠정책국 내에 신설토록 했다. 한류지원협력과 신설은 한류콘텐츠가 문화

17) '신한류'는 종전의 '한류'와 구별 짓기 위한 용어로 이해할 수 있다. '한류'가 1990년대 드라마를 통해 아시아 지역에서 형성되었다면, '신한류'는 한국의 음악, 즉 K팝을 통해 전 세계를 대상으로 형성되고 있는 흐름을 의미한다. 또한 '한류'라는 용어가 1990년대 말 중국에서 처음 사용되어 국내로 유입되었듯이, '신한류'도 2000년대 말 일본에서 먼저 등장한 이후 국내에서 사용되기 시작한 것으로 보는 시각이 있다. 결국 '한류'와 '신한류'를 구별 짓는 요인으로 '시대차'와 '수용국의 차이'를 고려할 수 있다. 최영화, '신한류의 형성과 한국사회의 문화변동: 이명박 정부의 한류정책을 중심으로', 중앙대학교 대학원 박사학위논문, 2014.

산업 발전을 이끄는 주요한 동력으로, 국가가 정책적으로 지원해야 할 분야임을 시사하고 있다. 한류지원협력과가 주로 다루고 있는 업무는 한류 관련 종합계획의 수립 및 조정에 관한 사항, 한류 확산을 위한 기반 확충 및 제도 정비, 한류 관련 산업 동반성장 지원에 관한 사항, 한류 콘텐츠를 활용한 관광 활성화에 관한 사항, 한류 지속 확산을 위한 쌍방향 문화교류 추진에 관한 사항 등으로 규정하고 있다.

문재인 정부는 신한류 확산의 근간이 될 콘텐츠산업 진흥을 위한 기본전략 수립을 통해 문화산업의 성장을 도모하였다. 콘텐츠 3대 혁신전략을 시작으로 게임산업 진흥 종합계획, 디지털 뉴딜 문화산업 성장전략 등이 대표적이라고 할 수 있다.

우선 콘텐츠 3대 혁신전략은 정책금융 확충으로 혁신기업 도약 지원, 선도형 실감콘텐츠 육성으로 미래 성장 동력 확보, 신한류로 연관산업 성장 견인 등의 내용을 핵심으로 하고 있다. 이 가운데 정책금융 확충을 통해 혁신기업의 도약을 지원하는 전략은 콘텐츠 모험투자펀드 신설을 골격으로 하고 있다. 총 4,500억 원의 펀드를 조성해 기획·개발

표 7-6 문재인 정부 문화산업 정책 주요 내용

주요 정책	주요 내용
신한류 확산	• 신한류 진흥정책 추진계획 수립 • 범부처 한류협력위원회 출범 및 문화체육관광부 내 한류지원협력과 신설 • 한류 관련 통합정보망 및 분석 체계 구축
문화콘텐츠산업 성장	• 콘텐츠 3대 혁신전략: 정책금융 확충으로 혁신기업 도약 지원, 선도형 실감콘텐츠 육성으로 미래 성장 동력 확보, 신한류로 연관산업 성장 견인 • 디지털 뉴딜 문화콘텐츠산업 성장 전략 • 게임산업 진흥 종합계획

출처: 문화체육관광부, 『2021년 문화체육관광부 업무계획』, 재인용.

및 제작 초기 단계에 있거나 소외 분야 등 기존에 투자가 어려웠던 분
야의 기업이 투자를 받도록 운영하게 된다. 또한 기업이 안정적으로 운
영자금을 조달하도록 콘텐츠 특화 기업보증도 확대하게 된다.

문화관광 체감형 콘텐츠와 체험공간 구축도 문재인 정부의 문화산
업 육성 전략의 하나로, 우리나라를 대표하는 문화관광 거점인 광화문
지역을 실감 문화체험공간으로 집적화하는 것이다. 여기에는 다국어
쌍방향 안내시스템, VR미니관광버스, 현대미술관 AR 도슨트 등의 방법
론이 제시되어 있다. 시장주도형 킬러콘텐츠 제작 지원도 포함되어 있
다. 실감 미디어(360도 멀티뷰 영상 등), 실감 커뮤니케이션(MR 원격회의 등), 실
감 라이프(VR 여행 등) 분야의 글로벌 초기시장 선점을 위한 5G 킬러콘텐
츠 개발을 추진하고, 게임이나 음악, 드라마 등 한류 선도 분야에도 이
같은 실감기술을 접목한다는 구상이다.

디지털 문화산업

둘째, 디지털 뉴딜 문화산업 성장전략은 콘텐츠산업의 디지털 혁
신 방안이라고 할 수 있다. 온라인 전용 K팝 공연장을 조성하고 인공지
능 같은 신기술에 투자하는 콘텐츠 모험투자펀드를 1,500억 원 수준으
로 대폭 늘리거나, 460억 원 규모의 영상콘텐츠 전문펀드를 조성하는
내용이 들어있다.

또한 국내 온라인동영상서비스(OTT)의 경쟁력을 강화하기 위해 핵
심인 콘텐츠 지원사업을 확대하고 제도 개선을 추진하는 방안을 제시
했다. 예컨대 OTT 특화 콘텐츠 제작 지원 사업을 신설하고 숏폼 등 뉴
미디어 콘텐츠에 대한 제작 지원을 확대한 것이 두드러진다. 국내 OTT
플랫폼 사업자의 해외 진출을 돕기 위해 콘텐츠 현지화를 지원하고 수

출용 스마트폰 등에 국내 OTT 탑재 등의 방안도 제시되었다.

이와 같은 문재인 정부의 OTT 정책 강화는 문화예술 콘텐츠의 핵심 플랫폼으로 부상하고 있는 OTT 관련 사안에 정부가 체계적으로 접근하여 콘텐츠 제작 지원 등을 도모하였다는 점에서 의미를 찾을 수 있다. 이러한 흐름 속에서 문재인 정부는 OTT 산업 활성화를 위해 자체등급분류제 도입과 세액공제 확대를 추진하고, 관계부처 OTT 정책 협의체를 가동하기도 했다. 하지만 이 같은 방안이 실효적으로 성과를 거두었다고 보기에는 무리가 따른다.

콘텐츠 IP

문재인 정부의 문화산업 논의에서 발견할 수 있는 또 다른 키워드는 콘텐츠 지식재산(IP)이라고 할 수 있다. 콘텐츠 지식재산 논의는 문화콘텐츠 연관 산업의 동반성장을 위해 콘텐츠 지식재산 융·복합과 확산 등을 지원하는 것이 주된 내용으로 되어 있다. 즉 웹툰·이야기 등 콘텐츠 지식재산이 핵심 원천 콘텐츠가 되어 콘텐츠 시장의 확장과 수익 창출로 이어질 수 있도록 다양한 소재의 우수 콘텐츠 지식재산의 개발과 사업화를 지원하는 것이다.[18)

문재인 정부의 문화산업(문화콘텐츠산업) 관련 정책은 여러 법률의 개정과 공정한 문화산업 생태계 조성 등으로도 나타나고 있다. 문화콘텐츠 산업 전반을 규율하기 위한 '문화기본법', '문화예술진흥법', '지식재산 기본법' 등을 개정하였다. 이와 같은 법률 개정을 통해 국민의 문화권이 차별받지 않도록 하고, 콘텐츠산업 진흥을 위해서는 '디자인보호법', '공연법', '게임산업진흥에 관한 법률 시행령', '뉴스통신 진흥에 관

18) 문재인 정부는 2020년 상반기에 260억 원 규모의 콘텐츠 지식재산 펀드를 조성해 웹툰 및 웹소설 등 콘텐츠 지식재산을 활용한 창작사업에 투자하였다.

한 법률', '방송법', '박물관 및 미술관 진흥법' 등을 제·개정하였다. 또한 문화콘텐츠산업의 공정한 환경 조성을 위해 '독점 규제 및 공정거래에 관한 법률', '청소년보호법', '하도급거래 공정화에 관한 법률' 등을 제정하였다.

　이러한 법률 제정은 대기업집단 규제, 공정거래위원회의 사건처리 절차 투명성 확보, 유해정보로부터 청소년 보호, 하도급대금 대물변제 여지 차단 등의 관점에서 살필 수 있다.

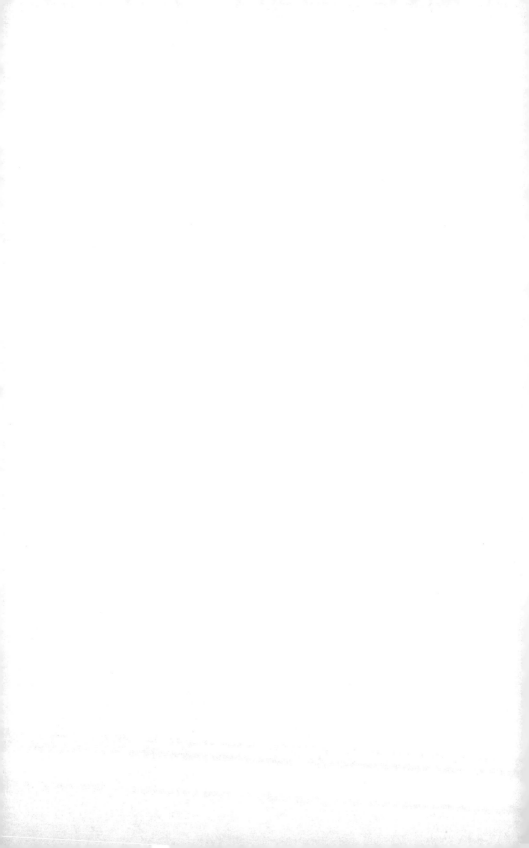

한국 문화예술산업 관련 기관의 이해

Ⅰ 한국콘텐츠진흥원

한국콘텐츠진흥원(Korea Creative Content Agency: KOCCA)은 정부의 다양한 문화산업 정책을 집행하는 문화체육관광부 산하 기관이다. 문화체육관광부가 영화, 대중음악, 게임, 애니메이션, 방송콘텐츠 등 대중예술 산업 관련 정책을 기획하고 지원한다면, 한국콘텐츠진흥원은 이러한 문화산업 정책을 현장에서 집행하는 역할을 하고 있는 것이다.

한국콘텐츠진흥원의 임직원수는 2021년 기준으로 총 528명(정규직 기준)에 달한다. 2016년에 268명 수준이었으나 5년 사이에 2배 가까이 늘어난 것으로, 이는 지속적인 성장세를 보이고 있는 국내 문화산업의 흐름을 반영하여 정책적 측면에서의 지원 강화가 이루어진 것으로 이해할 수 있다.

한국콘텐츠진흥원은 유관 기관 통합의 산물이다. 이전의 한국문화콘텐츠진흥원(2001년 설립)과 한국방송영상산업진흥원(1989년 설립), 한국게

임산업진흥원(1999년 설립) 등 3개 기관이 통합하여 2009년에 출범하였
다. 한국콘텐츠진흥원의 설립 근거는 문화산업진흥기본법에서 찾을 수
있다. 문화산업진흥기본법 제31조는 한국콘텐츠진흥원의 설립을 규정
하면서 구체적인 역할을 아래와 같이 명시하고 있다.1)

> 제31조(한국콘텐츠진흥원의 설립) ① 정부는 문화산업의 진흥·발전을 효율
> 적으로 지원하기 위하여 한국콘텐츠진흥원(이하 "진흥원"이라 한다)을 설
> 립한다.
> ② 진흥원은 법인으로 한다.
> ③ 진흥원의 주된 사무소의 소재지는 정관으로 정한다. 〈신설 2019. 11.
> 26.〉
> ④ 진흥원에는 정관으로 정하는 바에 따라 임원과 필요한 직원을 둔다. 〈개
> 정 2019. 11. 26.〉
> ⑤ 진흥원은 그 업무 수행을 위하여 필요하면 정관으로 정하는 바에 따라
> 국내외의 필요한 곳에 사무소·지사 또는 주재원을 둘 수 있다. 〈신설 2019.
> 11. 26.〉
> ⑥ 진흥원은 정관으로 정하는 바에 따라 연구개발사업의 관리를 전담하는
> 부설기관을 둘 수 있다. 〈신설 2020. 12. 22.〉
> ⑦ 진흥원은 다음 각 호의 사업을 한다. 〈개정 2019. 11. 26., 2020. 12.
> 22., 2021. 5. 18.〉
> 1. 문화산업 진흥을 위한 정책 및 제도의 연구·조사·기획
> 2. 문화산업 실태조사 및 통계작성
> 3. 문화산업 관련 전문인력 양성 지원 및 재교육 지원
> 4. 문화체육관광부 소관 연구개발사업의 기획·관리·평가 및 성과 확산 등
> 5. 문화산업발전을 위한 제작·유통활성화

1) 법제처 국가법령센터, https://www.law.go.kr/LSW/lsInfoP.do?efYd=20210609&
lsiSeq=223485#0000, 검색 2022. 1.10..

6. 문화산업의 창업, 경영지원 및 해외진출 지원

7. 문화원형, 학술자료, 역사자료 등과 같은 콘텐츠 개발 지원

8. 문화산업활성화를 위한 지원시설의 설치 등 기반조성

9. 공공문화콘텐츠의 보존·유통·이용촉진

10. 국내외 콘텐츠 자료의 수집·보존·활용

11. 방송영상물의 방송매체별 다단계 유통·활용·수출 지원

12. 방송영상 국제공동제작 및 현지어 재제작 지원

13. 게임 역기능 해소 및 건전한 게임문화 조성

14. 이스포츠의 활성화 및 국제교류 증진

15. 콘텐츠 이용자의 권익보호

16. 문화산업의 투자 및 융자 활성화 지원

17. 그 밖에 진흥원의 설립목적을 달성하는 데 필요한 사업

⑧ 정부는 진흥원의 설립·시설·운영 및 제7항 각 호의 사업 등에 필요한 경비를 예산의 범위에서 출연 또는 지원할 수 있다. 〈개정 2019. 11. 26., 2020. 12. 22., 2021. 5. 18.〉

⑨ 진흥원은 지원을 받고자 하는 공공기관에 그 지원에 소요되는 비용의 전부 또는 일부를 부담하게 할 수 있다. 〈개정 2019. 11. 26., 2020. 12. 22.〉

⑩ 진흥원에 관하여 이 법과 「공공기관의 운영에 관한 법률」에서 정한 것을 제외하고는 「민법」의 재단법인에 관한 규정을 준용한다. 〈개정 2019. 11. 26., 2020. 12. 22.〉

⑪ 진흥원이 아닌 자는 한국콘텐츠진흥원의 명칭을 사용하지 못한다. 〈개정 2019. 11. 26., 2020. 12. 22.〉

[전문개정 2009. 2. 6.]

대중예술 산업 업무의 전담

전술한 내용에서도 확인할 수 있듯이 한국콘텐츠진흥원의 업무 영역에는 영화가 제외되어 있으며, 순수예술 산업 영역 역시 다루지 않는

다. 문화산업을 대표하는 영화 영역은 영화진흥위원회가 실무적인 업무를 관장하고 있고, 연극 무용 등 순수예술 산업의 영역은 한국문화예술위원회와 예술경영지원센터 소관으로 되어 있다.

한국콘텐츠진흥원은 영화를 제외한 대부분의 문화산업 장르 진흥 업무를 추진하고 있다. 이와 같은 업무는 문화콘텐츠 산업 진흥 환경 조성, 문화콘텐츠 산업 육성, 문화콘텐츠 산업 기술 지원 등 크게 세

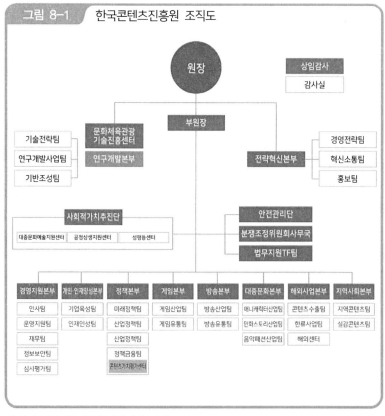

그림 8-1 한국콘텐츠진흥원 조직도

출처: 한국콘텐츠진흥원 홈페이지, 검색 2021. 1. 28.

가지로 구분할 수 있다. 문화콘텐츠 산업 진흥 환경 조성은 문화산업 정책 개발 및 평가, 문화콘텐츠 국제협력 및 수출 기반 조성, 문화콘텐츠 투자 활성화, 콘텐츠산업 생태계 조성, 위풍당당콘텐츠코리아펀드 출자 등의 업무가 해당된다. 문화콘텐츠 산업 육성 업무로는 영상 콘텐츠산업 육성을 비롯하여 음악산업 및 대중문화산업 육성, 게임산업 육성, 실감형 콘텐츠산업 육성, 만화산업 육성 등이 포함되어 있다. 문화콘텐츠 산업 기술 지원과 관련한 한국콘텐츠진흥원의 업무는 문화기술(CT) 기반 조성, 문화기술 연구개발, 혁신성장동력 프로젝트, 문화콘텐츠 R&D 전문인력 양성 등이 들어있다.

Ⅱ 영화진흥위원회

영화는 대중예술 산업의 중심이자, 동시에 사회상을 반영하는 종합예술로서 강력한 영향력을 지니고 있다. 문화체육관광부 산하의 영화진흥 기구인 영화진흥위원회는 민관 협치의 장으로 파악할 수 있다.

영화산업과 관련된 계획의 수립과 정책의 수행을 모두 담당하는 주체인 영화진흥위원회는 민관 협치의 장으로서 출범했다. 1973년 영화법 제14조에 근거하여 설립된 영화진흥공사를 전신으로 하는 영화진흥위원회는 김대중 정부와 함께 탄생했다. 김대중 대통령은 "문화예술 단체를 민간주도의 자율적 기구로 개편하겠다"고 대통령 선거 때 공약했고, 당선 이후 영화진흥공사 개편에 대한 정부 차원의 논의를 촉발시

컸다. 1999년 2월 28일 공포된 제2차 개정 영화진흥법에 의거하여 영화진흥위원회가 설립됐다.

민간 주도의 자율적 기구

영화진흥위원회의 주요 업무는 제2차 개정 영화진흥법에 구체적으로 나타나 있다. 그것은 영화진흥기본 계획 수립, 영상제작관련 시설의 관리 및 운영, 공동영화제작, 영화진흥금고의 관리와 운용, 한국영화 수출 및 국제교류, 외국영화 수입, 스크린쿼터 시행, 영화 관객의 불만 처리 등 한국영화산업 진흥정책 전반에 걸쳐있다. 이는 영화진흥위원회가 영화진흥 계획의 수립과 정책의 수행을 모두 담당하는 주체로 설정되어 있다는 의미로, 문화산업 정책 주무부처인 문화체육관광부의 간섭과 통제 없이 자율적이고 독립적 운영을 보장받고 있는 것이다. 영화진흥위원회가 5년 단위로 추진하고 있는 한국영화진흥종합계획도 이러한 맥락에서 살필 필요가 있다.

현재의 영화진흥위원회 관련 규정은 이른바 '영비법'으로 일컬어지는 '영화 및 비디오물의 진흥에 관한 법률'에 적시되어 있다. 이 법률 제4조는 영화진흥위원회의 설치를 명문화하면서 그 목적을 "영화의 질적 향상을 도모하고 한국영화 및 영화산업의 진흥을 위하여 문화체육관광부 산하에 영화진흥위원회를 둔다"고 설명한다. 이 법률 제14조는 영화진흥위원회의 기능을 아래와 같이 구체화하고 있다.

제14조(영화진흥위원회의 기능) ① 영화진흥위원회는 다음 각 호의 사항을 심의·의결한다. 〈개정 2007. 1. 26., 2008. 6. 5., 2009. 5. 8., 2016. 2. 3., 2018. 3. 13., 2021. 5. 18.〉

1. 영화진흥기본계획 등의 수립·변경에 관한 의견제시

2. 영화진흥위원회 운영계획의 수립·시행

3. 영화진흥위원회 정관 및 규정의 제정·개정 및 폐지

4. 영상제작 관련 시설의 관리·운영

5. 제23조의 규정에 따른 영화발전기금의 관리·운용

6. 한국영화 진흥 및 영화산업 육성 등을 위한 조사·연구·교육·연수

7. 영화의 유통배급 지원

7의2. 디지털시네마와 관련된 영상기술의 개발과 표준 제정·보급, 품질인증 및 영화상영관 등의 시설기준 등에 관한 사항

8. 한국영화의 해외진출 및 국제교류

9. 예술영화, 독립영화, 애니메이션영화, 소형영화 및 단편영화의 진흥

10. 영화관객의 불만 및 진정사항의 관리

11. 영화산업에서 인권존중 의식 및 양성평등 문화의 확산

12. 제27조의 규정에 의한 공동제작영화의 한국영화 인정

13. 제39조의 규정에 의한 영화상영관입장권 통합전산망의 운영

14. 제40조의 규정에 의한 한국영화의무상영제도의 운영 및 개선

14의2. 지역 영상문화 진흥

15. 비디오산업 진흥시책의 추진

16. 표준계약서 확산 및 영화산업 내 근로환경 개선

17. 그 밖에 영화진흥위원회가 필요하다고 인정하는 사항

② 영화진흥위원회가 제1항제5호의 규정에 따라 영화발전기금의 관리·운용에 관한 중요한 사항을 심의하는 경우에는 영화진흥위원회를 「국가재정법」 제74조 제1항의 규정에 따른 기금운용심의회로 본다. 〈신설 2007. 1. 26.〉

소위원회

영화진흥위원회는 민관 협치의 구체적인 방법론으로 소위원회를 두고 있다. 이 같은 소위원회는 정책 영역에 영화계 전문가들을 끌어들이는 또 하나의 제도적 장치로, 위원회를 보완하는 기능으로 이해할 수

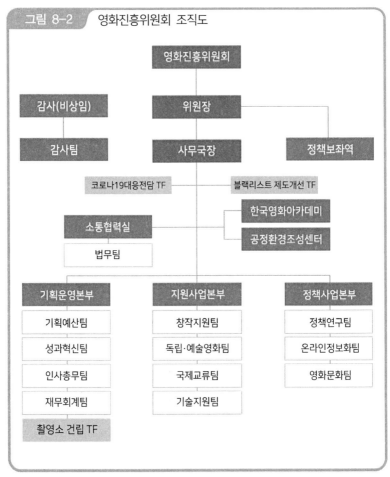

그림 8-2 영화진흥위원회 조직도

출처: 영화진흥위원회 홈페이지, 검색 2022. 1. 12.

있다. 예를 들어, 영화진흥위원회는 영화산업 활성화를 위한 세제개선 방안을 살펴보기 위해 영화산업합리화 소위원회 하에 2006년 4월 '조세제도 개선 추진팀'을 구성해 조세제도 개선안에 대한 의견을 개진하

고 정부와 협의하였다. 그 결과 정부가 그해 12월 발표했던 '서비스산업 경쟁력 강화 종합대책'에 영화진흥위원회가 제안했던 영화산업 벤처기업 인정기준 확대, SPC(특수목적회사) 세제지원, 전산망 장비 도입, 극장에 대한 세제지원 건이 부분적으로 반영되었고, 영화상영업에 대한 임시투자세액공제, 영화용 필름에 대한 관세 인하 등도 포함될 수 있었다. 영화진흥위원회 소위원회의 이러한 성과는 시민사회의 전문적 역량이 소위원회 같은 통로로 유입되어 네트워크 형태의 국가 역량으로 조직될 경우 큰 성과를 낼 수 있음을 보여주고 있다.[2)]

Ⅲ 예술경영지원센터

예술경영지원센터는 대중예술보다는 순수예술 산업 진흥에 목표를 두고 있는 문화체육관광부 산하 문화예술기관이다. 예술경영지원센터는 민법 제32조(비영리법인의 설립과 허가)에 의해 설립된 재단법인으로, 예술유통의 활성화, 예술기관의 경쟁력 강화를 종합적이고 체계적으로 지원함으로써 예술현장의 자생력 제고에 기여하기 위해 2006년 1월에 설립되었다.

예술경영지원센터의 전략적 목표는 예술현장 성장기반조성, 공연시장 활성화 지원, 미술시장 활성화 지원 등 크게 세 가지로 나눌 수

2) 황은정, '신발전주의 국가와 한국 영화산업의 압축적 성장', 고려대학교 대학원 박사학위 논문, 2017.

있으며, 이것은 다시 세분화할 수 있다. 즉, 예술 유통구조의 체계화 및 활성화 지원, 예술기관 운영 및 경영 관련 컨설팅, 예술기관 경영인력 양성 및 지원, 예술분야 국제교류 및 해외진출 지원, 국내외 예술시장 정보의 구축·관리·활용, 서울아트마켓 개최 및 운영, 기타 예술현장의 자생력 제고를 위한 간접 매개지원 사업 등이 예술경영지원센터의 전략과제이자 핵심적인 업무라고 할 수 있다.

예술경영지원센터는 그 명칭에서 확인할 수 있듯이 예술단체와 예술기관의 운영 전문화 지원이 일차적인 목적이다. 이는 문화예술진흥법 제7조에 의한 것으로, 예술현장의 수요를 반영하여 문화예술 기관·단체의 설립에서부터 법률, 세무·회계, 재원조성, 인사·노무, 저작권·계약, 국제교류, 문화예술정책·제도 분야를 중심으로 예술기관과 단체 운영에 필요한 컨설팅을 진행하고 있다.3)

또한 예술기관과 예술단체 기획경영 분야의 인력을 발굴하고 현장 종사자의 역량을 강화하기 위해 현장·이론 융합형 예술경영아카데미를 기획·운영하고 있다.

순수예술의 산업화 지원

예술경영지원센터는 이와 같은 기본적인 업무 외에 예술산업적 측면에서도 주목받고 있다. 대표적인 사업은 '예술의 산업화 지원'과 '예술해커톤'으로 모아진다. '예술의 산업화 지원' 사업은 예술분야 경영역량 강화와 유통채널 다각화 및 투자환경 조성을 위해 2017년 시행되었다. 이 사업은 예술의 산업적 기반조성을 위해 10개 전문 기획사에 사업개발비와 컨설팅을 지원하였고, 코트라와 협력하여 예술머천다이징

3) 예술경영지원센터는 기관설립 이후부터 12년간 예술기관과 예술단체를 상대로 총 8,822건의 컨설팅을 진행하였다.

(MD) 상품을 개발하였다.

특히 카카오스토리펀딩, 네이버 아트윈도, 동대문디자인플라자(DDP), 글로벌아트콜라보 엑스포, 홍콩 JCCAC 핸드크래프트 페어 등 국내외 온·오프라인 유통판로에 총 39건(2017년 기준)을 지원하였다. 이것은 순수예술의 부가가치 창출과 수익 다각화 도모라는 관점에서 살필 수 있다.

'예술해커톤'은 예술과 기술, 비즈니스 등 각 분야 전문가 및 전공자들이 모여 예술 기반 창업아이디어를 발굴하는 행사다. 전통과 평창문화올림픽, 로봇과 드론, 예술 데이터, 스마트 아트센터, 소비자 맞춤형 서비스를 주제로 열려 수많은 아이디어를 발굴하고 있다.

예술경영지원센터는 투명한 예술시장 환경을 조성하기 위해 예술시장 정보를 생산, 관리, 확산하는 사업을 수행하고 있다. 예컨대 공연·미술시장 규모 및 각 운영 현황을 파악하기 위해 매년 '공연예술실태조사'와 '미술시장실태조사'를 실시하고 있으며, 국내 공연소비의 규모와 현황을 파악할 수 있는 '공연예술통합전산망'(KOPIS)과 미술작품 거래현황을 확인할 수 있는 '한국미술시장정보시스템'(K-ARTMARKET)을 운영하고 있다. 이와 같은 사업은 순수예술 산업의 기반을 다지는 과정으로 이해할 수 있다.

특히 예술경영지원센터는 아시아 최대 규모의 공연예술 유통 플랫폼 '서울아트마켓'(PAMS)을 기반으로 한국 공연예술의 해외진출 및 국제교류 활성화를 위한 전략적 시장개발 및 맞춤지원을 주관하고 있다. 이러한 활동은 순수예술 산업의 국제화 관점에서 파악이 가능하다. 가령 스톡튼국제강변축제(영국), 위매드칠레축제(칠레), 시비우국제연극제(루마니아), 그리니치도클랜드국제축제(영국), 부다페스트스프링축제(헝가리) 등

세계 유수 축제에서 한국특집을 개최하였다.

예술경영지원센터는 산업화가 빠르게 진행되고 있는 한국 창작뮤지컬의 해외진출을 지원하고 있다. 2016년과 2017년 중국과 홍콩에서 개최한 'K뮤지컬 로드쇼'는 그것의 대표적인 사례로 볼 수 있다. 뮤지컬은 순수예술과 대중예술의 성격이 섞인 복합적 예술이지만, 한국콘텐츠진흥원이 아닌 예술경영지원센터가 산업화 관련 업무를 담당하고 있는 이유는 공연예술의 시각에서 비롯된 측면이 있다.

지원 기능 치중의 한계

시각예술 분야에서는 미술시장 진입장벽이 높은 작가들의 미술품

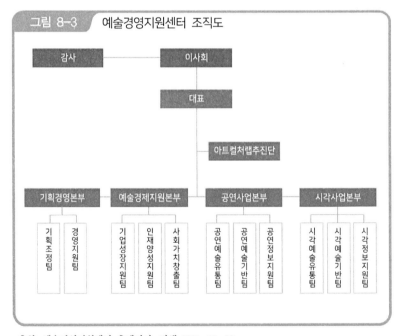

그림 8-3 예술경영지원센터 조직도

출처: 예술경영지원센터 홈페이지, 검색 2021. 11. 30.

판로개척을 지원하고 국민의 미술품 소장문화 확산과 대중화를 위해
작가 미술장터 개설 지원사업을 진행하고 있는 것이 두드러진다. 2017
년에 총 17곳의 장터를 개설해 107명의 작가가 참여하였으며, 6억 원
이상이 판매되었다.

이처럼 예술경영지원센터는 다양한 예술시장 활성화 조치를 통해
순수예술의 산업화를 지원하는 기관으로 역할을 하고 있지만, 지원 기
능에 치중하는 한계를 안고 있다. 이는 정책 수립 및 집행 기능을 갖춤
으로써 순수예술의 산업화를 주도적으로 이끄는 기관의 존재 필요성을
요구한다고 볼 수 있다.

I 영 국

영국은 미국과 함께 세계 2강의 문화예술 대국으로 분류되고 있
다. 특히 대중예술 산업이 중심이 된 미국과 달리 영국은 순수예술과
대중예술 산업의 조화를 추구하는 국가로 알려져 있으며, 그 바탕에는
'창조'라는 개념이 자리한다. 즉, 영국의 예술산업을 규정하는 키워드는
'창조성'1)을 기반으로 하는 '창조산업'인 것이다. 창조산업의 틀에서 문
화산업 육성 시책이 이루어지고 있다.

창조산업

영국정부는 문화예술은 물론이고 미디어와 스포츠 분야까지 총괄
하는 부처인 문화미디어스포츠부(DCMS)를 통해 영국식 문화산업인 창
조산업 정책을 추진하고 있다. 영국정부는 창조산업을 '창조성, 기술과

1) 서구에서 창조성의 의미는 20세기 후반에 체계적인 연구가 시작되기 전까지 주로 소
수 재능 있는 개인들의 특별한 능력으로 인식되었다. 예술 활동과의 관련성이나 정신
적, 형이상학적, 신비적 특성은 창조성에 대한 낭만주의 시대의 개념에 근거한다.

표 9-1	영국 정부가 제시한 창조산업 영역
영국 DCMS 창조산업 분야	
• 공연예술	
• 광고	
• 건축	
• 미술 및 골동품 시장	
• 공예	
• 디자인	
• 디자인 패션	
• 영화	
• 쌍방향 레저 소프트웨어	
• 음악	
• 출판	
• 소프트웨어	
• TV 및 라디오	

출처: 영국 DCMS 홈페이지, 검색 2021. 12. 3.

재능, 부의 창출, 지적재산권을 통해 일자리를 창출하는 산업'으로 정의하면서, 이러한 창조산업이 문화산업 영역을 포괄하는 것으로 확대하였다.

이와 같은 창조산업은 핵심적인 창조 분야에서 작가, 화가, 작곡가, 무용수 등에 의해 순수예술 산업의 창작 콘텐츠가 생산된다면, 음악, TV, 출판, 영화 등 대중예술 산업은 보다 더 상업적 지향점이 강하다고 볼 수 있다.

영국정부가 추진한 창조산업의 정책 방향은 어린이 및 청소년들의 문화적 접근 기회 확대(창조교육), 창의적 역량을 지닌 청년들이 실전 산업현장에서 적응할 수 있는 능력을 키워주기 위한 다양한 교육 프로그램 및 현장 체험기회 제공(창조인재) 등이 들어있다.

표 9-2	영국 창조산업 주요 정책
연도	주요 정책
2000	디지털콘텐츠실천계획
2005	디지털 전략 및 창조경제 육성계획 실행
2008	창조적인 영국: 새로운 경제를 위한 새로운 인재
2009	디지털 브리튼 정책 시행
2011	창조적 유럽 프로그램 제안 창조산업 비즈니스와 자금 보고서
2014	창조산업 전략 발표

출처: 한국콘텐츠진흥원, 『디지털 세계의 창조산업: 디지털 영국 보고서』, 2010. 한국콘텐츠진흥원, 포커스 통권 제14호, 2014를 참조하여 필자 재구성.

　　또한 혁신적 아이디어를 보유한 중소기업을 중심으로 관련 업체들의 창업과 성장을 위한 자금 지원, 최신 동향 보고서 발행, 파트너십 및 네트워크 지원, 멘토링 프로그램이 시행되었으며, 시대에 걸맞은 지역 미디어센터의 역할을 새롭게 부여하였다.2)

　　창조산업의 관점에서 예술산업 정책을 추진하고 있는 영국정부는 2010년 이후 기술의 중요성을 부쩍 강조하고 있다. 이는 디지털 기술의 발전에 따른 비즈니스의 불확실성 증가로 영국 창조산업이 위기를 맞았다는 인식에 기인한다. 영국정부는 이를 극복하기 위해 앱 디자인을 비롯하여 기술이 결합된 예술 등의 프로그램을 도입하기도 했다.

　　영국은 창조산업을 수출, 매출, 고용 창출과 관련된 경제적 관점에 기반하면서 창조산업이 창의적 인력을 배출·활용·확산함으로써 사회적으로 기여할 수 있다고 파악했다. 그러면서 창의성과 지적재산이 경

2) 정상철, '영국 창조산업정책의 특징과 창조경제에 대한 시사점', 유럽연구 제31권 3호, 한국유럽학회, 2013.

쟁력의 핵심일 수밖에 없다고 보았으며, 이러한 측면에서 창조산업의 경쟁력 제고와 지적재산권 확보를 위한 실행 과제들을 제시하였다.

첫째, 지적재산의 경영과 거래를 위한 새롭고 명확한 용어나 기준 등을 마련했다. 특히 급속한 디지털화에 따른 디지털 지적재산을 다루는 신뢰성있는 기관이 필요하며, 이 기관에서 지적재산의 소유, 거래, 접근 등의 이슈를 종합적으로 다루도록 했다.

둘째, 비즈니스 모델, 즉 창조산업 기업들이 어떻게 경쟁하고 경제적인 이윤을 확보하는지 등에 따라 창조산업의 하부 영역을 세분화할 필요가 있었다. 이를 위해 세부 정책 이슈들을 제시하였다. 예를 들어, 창조산업 영역들에서 특정 기업과 상품, 서비스의 시장 집중도를 완화하거나, 소규모 콘텐츠 생산자와 콘텐츠 유통자 간의 괴리 확대 등 비대칭 경쟁 문제를 조정하며, 창조산업의 과정과 지적재산의 이슈를 더 잘 이해할 수 있도록 하는 교육 프로그램을 심화시키는 내용 등이 포함되었다. 또한 하위 부문별 각종 창조산업 지원기금 계획을 실행하였다. 여기에는 영화지원기금, 텔레비전 제작지원기금, 패션 디자인 지원기금, 음악인 지원기금, 그래픽아트 지원기금 등이 들어있다.

이와 같이 창조산업의 다양한 정책을 구현하기 위한 영국정부의 시도는 문화산업의 발전적 측면에서만 접근한 것이 아니라, 창조산업을 통해 경제성장률 제고와 일자리 창출, 지역 발전, 지적재산권 보호 등 국가의 전체적인 산업 경쟁력 증진으로 이어진다고 본 것이다.

지역특화형 클러스터

영국의 문화산업은 지역 및 도시 차원에서 적극적으로 지원되고 활용되는 특징을 나타내고 있다. 지역을 대표하는 문화산업은 지역의

| 표 9-3 | 영국 문화재정 부문별 구성 |

(단위: 100만 파운드, %)

구분(연도)	부문별 규모			부문별 비율		
	문화예술	문화산업	문화재	문화예술	문화산업	문화재
2015/16	891	3,516	176	19.5	76.9	3.9
2014/15	887	3,866	271	18.6	81.0	5.7
2013/14	900	3,370	170	20.6	77.3	3.9
2012/13	1,005	3,399	175	14.8	50.1	2.6
2011/12	1,055	3,012	189	20.3	57.9	3.6
2010/11	1,151	3,507	234	21.5	65.5	4.4
5년 연평균 증감률	-4.1	3.9	-1.8			

출처: 영국 DCMS, 『2011~2016 Annual Report and Accounts』를 참조하여 필자 재구성.

수요 창출을 넘어서 해외 수출과 관광산업까지 연계되고 있다. 예컨대 브리스톨(애니메이션), 던디(비디오게임), 레스터(발리우드관련 영화산업), 런던(웨스트엔드 뮤지컬) 등 지역 특화형 문화산업 클러스터로 자리 잡았다.

영국정부가 내세운 창조인력 양성 정책은 문화산업 발전을 위한 세부적인 장기 프로그램이라고 할 수 있다. 2008년에 추진된 이 프로그램은 8개 부문 26개 과제를 설정해 영국의 콘텐츠산업 관련 인재육성 정책을 제시했다. 창조산업 관련 연구와 혁신 및 재정지원, 지적재산권에 대한 인식 개선 및 불법행위 법제화를 통한 지적재산보호, 창조 클러스터 지원 등이 주요 프로그램이다.

민관협력

영국의 문화산업에서 주목해야 할 흐름 중 하나는 정부와 업계 간 협력이라고 할 수 있다. 이러한 맥락에서 만들어진 민관합동 포럼 창조

산업위원회는 2014년 창조산업 전략을 발표했다. 지적재산의 창조와 투자 및 상업화를 촉진하고 보호할 수 있는 환경 조성이 전략의 핵심으로, 창조산업위원회는 영국 문화산업의 글로벌 주도권 확보를 위한 전략 및 다섯 가지 영역에 대한 정부와 산업계의 지원 방향을 제시했다.

또한 창조산업 육성에 소요되는 막대한 재정 문제를 해결하기 위한 금융지원 정책도 눈여겨볼 필요가 있다. 문화미디어스포츠부와 기업혁신기술부는 공동으로 창조산업의 자금 확보 문제 해결을 시도하여 창조산업의 핵심분야인 애니메이션, 비디오게임, TV프로그램에 대한 세제 감면 계획을 발표했다. 이것은 영국 애니메이션과 TV 드라마 등 프로그램의 해외 제작을 종식시키고 해외 프로그램의 영국 내 제작 유치 환경으로 이어졌다. 비디오게임은 세제 감면으로 영국 경제에 향후 5년 간 2억 8,000만 파운드 규모의 기여가 예상되었다.[3]

창조산업의 그늘

영국은 미국에 이어 세계 2위 규모의 창조산업을 유지하고 있는 문화강국으로 꼽힌다. 하지만 전술한 바와 같이 창조산업의 양적인 성과에도 불구하고 창조산업을 둘러싼 여러 가지 비판적 시각들이 대두되고 있다.[4]

창조산업의 부정적 시각 중 하나는 창조산업의 생산물들이 서로 유사해지고 서로를 모방하거나, 여러 생산물들의 파편들을 혼용하거나 생산의 공식들에 더 의존함으로써 '창의성'이 쇠락하고 있다는 점이다.

3) 채지영, 『주요 국가 문화산업 정책 연구』, 한국문화관광연구원, 2015.
4) Shorthose, J.. 'A more critical view of the creative industries: production, con-sumption and resistance', Capital and Class, 84, 2004. Galloway, S., Dunlop, S.. 'A critique of definition of the cultural and creative industries in public policy', International Journal of Cultural Policy, 1. 2007.

문화 생산의 공식화와 상호 모방성은 창조산업의 내적 활력을 떨어뜨리며, 보다 안정화된 문화 생산의 과정 내부에 익숙해진 인력들을 중심으로 문화 생산이 이루어짐으로써 창조산업의 인력의 외연이 확대되지 못하게 한다. 또 창조산업 기업이나 조직들은 서로 경쟁적인 관계에 있기 때문에 보다 유기적인 정책 체계의 구성에 기여하기보다 자신의 부분적 이해관계를 실현하기 위한 영향력 행사를 우선하는 경우가 많다. 창조산업 기업들은 장기적인 투자나 다른 기업과의 협력적인 관계의 유지보다는 단기적인 성과와 경쟁적 과잉 투자 혹은 과소 투자의 경향을 보이고 있다.

특히 창조산업은 자본의 집중 경향이 강하다. 즉, 대중예술 산업을 이끄는 거대한 미디어 기업이나 비즈니스 조직에 자본이 집중되며, 이는 시장의 집중을 불러온다. 이것은 국제적으로도 특정 국가와 해당 국가의 초국적 창조산업 기업의 국제적인 시장 점유율이 증가하고 있으며, 국가 내부에서도 소수의 창조산업 기업의 자국 시장 점유율이 확대된다는 것을 의미한다.

이와 같은 결과는 창의성과 혁신, 새로운 비즈니스의 창안들을 이끌어가는 중소규모의 기업과 조직들이 재정적인 위기에 직면하고, 여기에 종사하는 창조산업 인력들이 매우 불안정한 생산 환경에 놓이는 문제점들도 대두되고 있다.[5]

5) 이영주, '창조경제정책의 성과와 평가: 영국 창조산업정책을 중심으로', 창조산업연구 제1권 1호, 안동대학교 창조산업연구소, 2014.

Ⅱ 미 국

세계 최강의 문화예술 대국인 미국의 문화산업은 다른 나라의 그 것에 비해 다양한 국적과 인력, 기술, 자본, 시장과의 연계가 강하며, 영어라는 강력한 정보수단과 함께 국력을 바탕으로 전 세계로 확장할 수 있는 가능성을 지니고 있다. 이러한 장점을 바탕으로 미국의 문화예 술산업은 상업주의를 전제로 국가의 별다른 지원 없이도 시장성에 입 각한 다양한 문화상품 개발에 집중적인 노력을 펼쳐 소비자의 욕구를 만족시키는 결과를 가져왔다.

소비자의 요구 만족과 이윤 창출, 시장의 확장을 가장 적극적으로 펼쳐온 미국의 문화산업은 세계를 대상으로 한 시장개발에 앞장설 수 있었다.

이와 같은 속성을 보유하고 있는 미국의 문화산업을 이해하기 위 해선 문화예술정책의 역사를 살펴볼 필요가 있다.

정부 간섭의 최소화

1960년대까지 미국의 문화정책은 정부 간섭의 최소화에 방점이 찍혀 있었다. 저작권 보호와 문화교류 확대 등 간접지원에 치중했을 뿐 직접적인 연방 차원의 지원은 찾아보기 힘들었다. 미국에서는 문화예 술이 엘리트주의적인 성격을 띠면서 동시에 개인 취향을 중시하는 영 역으로 간주되어 공적 지원 대상이 될 수 없다고 여겨진 것이다.

이러한 흐름은 2차 세계대전이 끝난 후 변화의 조짐이 나타났으

며, 1960년대 초반이 되어서야 넬슨 록펠러 주지사의 주도 아래 뉴욕주 예술위원회가 설립되어 연방정부와 다른 주들의 예술지원 기구의 모델이 되었다.

이후 1965년에는 미국 건국 180년 만에 연방정부에 의한 예술직접지원 차원에서 연방예술기금(National Endowment for the Arts: NEA)이 창설되었다. NEA는 미국의 문화예술과 예술가들의 활동을 지원하고 진흥하여 더 많은 관객을 확보함으로써 대중이 예술적 창조능력을 개발하고 예술활동에의 참여를 고무하는 촉매역할을 목표로 하고 있다. 이는 NEA에 문화예술의 양과 질을 동시에 만족시켜야 하는 책임을 부여한 측면이 있다.

미국 연방예술기금 설립의 배경에는 비영리 예술단체들이 적자에 시달리고 있는 현실을 타개하고 대중의 순수예술 향유에 대한 문화적 접근 기회를 부여해야 한다는 시대적 요청이 자리한다고 볼 수 있다.

미국 연방예술기금 설립 이후 박물관 운영과 보조금 지원을 담당하는 IMLS(Institute of Museum and Library Service)가 설치되었으며, 광역단위 기구로는 주예술기구(State arts Agencies: SAAs), 민간 비영리 기구인 7개의 지역예술기구(Regional Arts Organizations: ROs) 등이 구축되어 있다.

이와 같은 미국의 문화예술 지원 기구는 대중예술이 아닌 순수예술 분야를 지원하는 기구라는 공통점을 지니고 있다. 그것은 무용, 민속·전통예술, 문학, 음악, 오페라, 시각예술, 예술교육과 박물관 등으로 범주화되어 있는 지원 대상에서 확인할 수 있다. 즉, 미국의 문화정책은 주로 예술정책에 초점이 맞추어져 있으며, 특히 비영리적 예술활동 지원에 치중하고 있는 것이다.

순수예술과 대중예술의 분리

이러한 현상은 역으로 대중예술 산업에 대해선 국가적 지원을 하지 않는 미국 문화산업의 특성을 부각시키고 있으며, 문화산업과 문화예술 분야를 분리하여 별도 정책을 추진하는 것으로 이해할 수 있다.

순수예술과 분리된 미국의 대중예술 산업은 엔터테인먼트산업으로 규정된다. 엔터테인먼트산업은 철저하게 비즈니스 수익성을 목표로 하면서, 예술성과 도덕적 기준에서 비교적 자유로운 영역으로 간주할 수 있다. 미국에서 엔터테인먼트의 개념은 자본주의 체제하의 산업적 산물로서 궁극적으로는 비즈니스를 통해 생산 및 유통되는 제품을 의미한다.

미국 정부는 문화산업을 규범적이고 도덕적인 가치를 바탕으로 방향을 주도하거나 적극적으로 개입하고 조정하지 않으며, 문화를 향유하고 소비하는 국내외 소비자들의 니즈에 맞춰 스스로 발전해가는 산업으로 파악하고 있다.

엔터테인먼트산업 비개입

이러한 기조하에 미국 연방정부는 엔터테인먼트 산업에 대해 비개입 원칙과 시장원리를 존중하고 있는데, 이는 민간주도의 산업 활성화로 나타나고 있다. 결국 미국 문화산업의 가장 큰 특징은 연방정부 차원의 직접적인 정책 개입은 거의 없으며, 한국의 문화체육관광부 같은 연방정부 조직이 존재하지 않는 것으로 요약할 수 있다.

미국 연방정부는 문화산업에 대한 직접적 육성보다 민간 부문에서 상업적 이익을 추구하는 데 바탕이 되는 산업 인프라를 확충함으로써 간접적으로 해당 산업을 지원하고 있다. 예컨대 정보통신 관련 인프라

의 구축, 자유무역협정이나 문화콘텐츠 시장 개방 관련 정부의 대응, 저작권 보호와 강화, 연구개발 지원 및 제도 개선 등이 여기에 포함되어 있다. 이 중에서 미국의 저작권 보호 정책을 주목할 필요가 있다.

저작권 보호

미국은 연방정부 및 연방의회의 다양한 기구에서 저작권 보호를 위해 적극적으로 정책을 수립, 조정, 집행하는 모습을 보인다. 국민과 기업이 잠재적으로 겪을 수 있는 저작권 관련 애로사항을 미리 파악해 능동적으로 대처하거나, 자국민 권익을 보장하기 위해 저작권 관련 법령과 정책을 다른 나라와 협상하고 있다.

저작권 관련 기관으로는 백악관 산하 지식재산집행자문위원회, 무역대표부 산하 지적재산권 및 혁신사무소가 특별사무소 형태로 존재한다. 행정부 차원에서는 국토안보부,6) 상무부 산하에 각각 지적재산권 보호센터와 지적재산권 사무소, 특허청을 두고 저작권 보호 및 관련 법률 시행을 주관하고 있다. 저작권 침해 피해 구제기구로는 미국 지적재산권 조정센터가 있으며, 이 기구는 해외 지적재산권의 불법침해로부터 미국과 자국민을 보호하고 피해를 사전에 예방하고 사건을 조사하는 역할을 맡고 있다.

특히 자국 콘텐츠가 보유한 저작권과 특허에 대한 불법사용, 상표 및 영업 비밀에 대한 침해행위 관련 사건에 적극적으로 대응하고 있다. 지적재산권을 침해한 단체나 기업에 대한 조사 후 그 결과를 관계기관에 전달하고 민간 분야에 공포하고 있다.

6) 미국 국토안보부는 조직 운영과 지적재산권 침해 보호를 위한 예산으로 최소 100만 달러 이상을 책정하고 있다.

표 9-4	미국 저작권 산업 분류
분류	내용
핵심	• 저작물의 창작, 생산, 제조, 실연, 방송, 통신 및 전시, 유통 및 판매에 전적으로 종사하는 산업 분야 • 출판 및 문학, 음악, 극장생산, 오페라, 영화 및 비디오, 라디오 및 TV 방송, 사진, 소프트웨어, 데이터베이스, 시각예술 및 그래픽아트
상호의존	• 1차적으로 저작물을 사용하거나 창조·생산에 필요한 기능을 하는 장비를 생산, 제조 및 판매하는 분야 • CD/DVD 플레이어, TV, 라디오, 전자게임기, 음향기기, 사진 및 촬영기 등의 도소매업

출처: 저작권심의조정위원회, 『미국 저작권 선진시장 정책연구』, 2006을 참조하여 필자 재구성.

또한 민간이 주도하는 저작권 관련 단체들도 체계적인 구조를 갖추고 자국민 권익 보호를 위해 정부와 해외 정부에 지속적으로 피드백을 하면서 정책에 영향을 미치고 있다. 이러한 흐름은 미국 문화산업의 간접적인 보호와 지원으로 이어져 해당 산업의 성장에 기여한다는 평가를 받고 있다.

조세지원

미국 문화산업에서 발견할 수 있는 또다른 특징은 조세정책으로, 연방정부와 주정부 차원에서 다양한 조세지원 제도를 운영하고 있다. 이는 영화 등 엔터테인먼트 콘텐츠의 파급력이 지역의 실업률을 낮추고 관광산업으로도 이어져 경제 활성화를 낳는다는 판단에 기인한다.

이러한 조세지원은 소득공제, 세금공제, 손실보전, 세금환급, 세금적립금 여러 유형으로 나눌 수 있다. 예를 들어, 주정부 세금공제의 경우 일리노이주는 지역 주민을 영화산업에 고용하면 세액 25%를 공제하고 있으며, 하와이주는 숙박비용과 제작관련 비용을 각각 4~7%,

| 표 9-5 | 미국 영화산업의 조세지원 유형 |

유형	내용
소득공제	과세표준 계산 시 영화제작과 관련한 일정 금액 제외 방식
세금공제	영화와 관련한 과세표준에 세율을 곱하여 산출되는 세액을 일정 부분 감소시키는 방식
손실보전	영화 관련 사업에서 손실이 발생하면 국가나 과세당국이 손실의 일부 또는 전부를 보전
세금환급	제작자가 이미 지불한 세금의 일정 액수를 환급
세금적립금	제작자가 지출한 세금을 적립식으로 누적해 차후 세금절세 통해 전체 제작비의 규모를 줄이도록 도와주는 방식

출처: 문화체육관광부, 'OECD 주요 국가의 콘텐츠산업 및 정책방향 비교', 2010, 재인용.

25% 공제하고 있다. 매사추세츠주는 세금적립금 제도를 활용하면서 주 발행 양도성 세금 적립 쿠폰은 인건비에 부과된 세액의 90%이 가능하다.

이러한 세금지원과 함께 콘텐츠 생산과 관련하여 제작자가 미리 지불한 제작비 일부를 주 정부가 현금으로 되돌려 주는 현금환급제도를 운영하고 있다. 버지니아주, 텍사스주 등은 최대 10%의 제작비를 직접 지원하고 있다.7)

전체적으로 미국 문화산업은 전 세계 콘텐츠 시장의 40% 정도를 점유하면서 세계 1위의 시장 규모를 가지고 있다. 2016년 기준 방송(2,134억 원), 광고(1,975억 원), 캐릭터/라이선스(1,445억 원) 등으로 큰 비중을 차지하고 있다.

우리나라 문화콘텐츠의 북미 지역 수출액도 연 7억 달러가 훨씬

7) Luther, W., 'Movie Production Incentives: Blockbuster Support for Lackluster Policy', Special Report, Tax Foundation, 2010.

| 표 9-6 | 미국 문화산업 주요 장르 시장 규모 |

(단위: 100만 달러)

구분	2013년	2014년	2015년	2016년	2017년	2018년
음악	15,694	15,866	16,153	17,219	18,304	19,588
게임	15,218	16,681	18,892	21,545	25,117	28,489
영화	10,931	10,479	11,471	11,412	11,304	11,473
애니메이션	2,174	1,592	1,674	2,466	2,443	2,479
방송	200,267	207,119	210,588	213,428	214,917	217,386
광고	171,253	178,655	186,003	197,525	208,944	218,333

출처: 한국콘텐츠진흥원, '2017 해외콘텐츠시장 동향조사', 2018, 재인용.

넘고 있으며, 이 가운데 게임 수출이 3억 6,000만 달러로 가장 비중이 높고 캐릭터(1억 6,000만 달러), 애니메이션(6,900만 달러) 등이 뒤를 잇고 있다.

Ⅲ 프랑스

프랑스는 영국, 미국과 함께 문화강국으로 꼽히는 국가이다. 영국과 미국이 문화예술을 자율적 영역으로 판단하여 정부 간섭을 최소화하거나(영국) 시장에 맡긴다(미국)고 한다면, 프랑스는 일관되게 국가주도로 문화예술 정책을 수립하여 시행하고 있다. 특히 정부가 국가 차원에서 문화를 주도적으로 공급하는 주체였다는 측면은 드골 정권 시절인

제5공화국 출범부터 1980년까지 이어졌으며, 미테랑 대통령으로 정권
이 교체된 이후에도 문화부 위상은 여전히 공고했으며, 전체 국가 재정
대비 문화예산은 1%에 달했다.

　드골 정권부터 미테랑 정권 시기까지 문화정책의 기조는 근본적으
로 프랑스 특유의 복지 국가의 이념과 맞닿아 있다. 문화예술은 국가가
주도해야 한다는 주장의 이면에는 국가가 모든 국민에게 문화자산에
접할 수 있는 기회를 제공하고 향유할 수 있는 기회를 제공해야 한다는
이념이 존재했던 것이다.8) 이는 문화민주화 맥락에서 이해할 수 있다.
이러한 기류를 반영하듯 프랑스인들은 전통적으로 국가는 문화예술적
삶에 중요한 역할을 한다고 믿고 있다.9)

　그러나 1990년대 들어 이와 같은 국가주도의 문화정책이 프랑스
를 문화의 사막으로 만들고 있다는 비판이 형성되었다. 그것은 프랑스
문화부가 기획하고 펼치는 고정관념적 문화가 인간의 정신과 창조성에
기여하지 못한다는 논리에 기반한다.10) 국가 주도의 문화정책은 맹목
적으로 예술작품에 대한 접근성을 높이는 데에만 치중했고, 대중예술
의 다양성을 보증하지 못했다는 문제의식하에 다수의 예술가들은 국가
주도 문화정책에 대한 재정비를 요구했다.11) 즉 정치적·행정적 권한
을 행사하려는 정권의 권력의지가 섬세한 감각의 문화예술 세계에까지

8) 김선미·최준식, '프랑스 문화정책 준거의 발전과 문화의 민주화', 인문학 연구 제21
　권, 경희대학교 인문학연구원, 2012.
9) 김수갑, 『문화국가론』, 충북대학교 출판부, 2012.
10) 마르코 퓌마롤리 지음·박형섭 옮김, 『문화국가─문화라는 현대의 종교에 관하여』,
　경성대학교 출판부, 2004.
11) Montoya, Nathalie,'Les médiateurs culturels et la démocratisation de la culture à
　l'ère du soupçon: un triple héritage critique', La Démocratisation Culturelle au
　Fil de L'histoire Contemporaine. Paris: Comitéd'histoire, 2012.

침투하여 지성을 파괴하고 고상한 취향을 억압하고 있다는 지적이 대두되었다.

국가 주도의 문화 민주주의 담론은 1990년대에 전환점을 맞이하였다. 문화는 지방정책의 영역으로 간주되기 시작했으며, 국가 주도의 문화정책은 상대적으로 약화되었다.

문화적 예외와 문화다양성

문화산업 분야에서 프랑스는 문화를 하나의 산업으로 육성시켜 나가되 자국의 문화적 정체성을 보호하려는 육성과 보호의 이원적 자세를 유지하고 있다.

프랑스 문화산업에 대한 논의는 경제적 측면에서 우선 접근할 수 있다. 자크 랑12) 문화부 장관 시절인 1986년 우루과이 라운드가 시작되면서 문화 분야에 대해서도 국가 간 개방의 논리가 전개되었다. 이후 1993년 GATT13) 협상에서 문화분야도 GATT의 원칙을 따라야 한다고 했던 미국의 주장에 프랑스는 문화란 자유무역의 대상이 될 수 없는 정신적 산물이라는 문화적 예외의 논리로 대응했다.

그러나 이는 일종의 레토릭이었는데, 미국과의 무역 거래에서 적

12) 자크 랑은 1981~1986년, 1988~1993년 등 두 차례에 걸쳐 프랑스 문화부 장관을 역임했다. 자크 랑은 재임 기간 동안 문화예술의 대중화와 분권화, 문화민주주의 정책을 추진했다. 특히 이전의 드골 우파 정부가 순수예술 장르 발전에 집중했다면, 미테랑 좌파 정부의 자크 랑은 대중음악과 만화, 광고 등으로 문화정책의 대상을 확장한 것이 두드러졌다. 드골 정부 당시의 앙드레 말로 문화부 장관이 엘리트주의적 입장에서 문화예술과 대중 간의 간극을 좁히려는 시도를 했다면, 자크 랑은 예술의 대중화와 창작 촉진에 초점을 맞췄다. 진인혜, '프랑스 문화정책의 역사', 한국프랑스학논집 제59권, 한국프랑스학회, 2007.

13) 관세 및 무역에 관한 일반 협정(General Agreement on Tariffs and Trade). 관세장벽과 수출입 제한을 제거하고 국제무역과 물자교류를 증진시키기 위하여 1947년 스위스 제네바에서 미국을 비롯한 23개국이 조인한 국제적인 무역협정을 의미한다. 제네바관세협정으로도 불린다.

| 표 9-7 | 프랑스 문화재정 부문별 구성비 |

(단위: 100만 유로, %)

구분(연도)	부문별 규모			부문별 비율		
	문화예술	문화산업	문화재	문화예술	문화산업	문화재
2016	2,033	4,429	870	20.3	44.9	8.8
2015	1,961	4,382	752	19.8	44.2	7.6
2014	1,958	4,362	747	19.9	44.4	7.6
2013	1,980	4,664	777	19.7	46.4	7.7
2012	1,991	4,559	862	21.7	49.6	9.4
5년 연평균 증감률	0.1	-0.7	0.2			

출처: 프랑스 재정부, 『2012~2016 문화재정 부문별 현황』을 참조하여 필자 재구성.

자를 벗어나지 못했던 프랑스의 대표적인 문화산업인 영상산업을 보호하기 위한 목적으로 이해할 수 있다. 정치적 측면에서는 문화를 통한 국가 정체성을 지키기 위한 조치로 파악할 수 있다. 문화적 예외는 이후 문화다양성 논리로 진화하면서 문화산업의 종류에 따른 선별적 개방의 근거가 되었다.

프랑스는 문화창조산업(Cultural and Creative Industries: CCI) 정책에서 자국의 문화상품과 서비스 보호 의지가 뚜렷하게 드러나고 있다. 20세기 후반 문화적 다양성을 위한 노력에서 확인할 수 있듯이 프랑스 정부는 대중이란 단순히 문화예술의 수용자가 아닌 문화예술분야의 행위자임을 인식하고 자국의 문화산업을 보호하기 위한 적극적인 조치를 취하고 있으며, 중앙정부 차원에서 국내 문화산업에 상당한 영향력을 행사하고 있다.

프랑스 문화산업은 음반, 공예, 디지털 예술, 패션, 비디오게임, 디

자인, 건축, 도서, 영화, 영상예술 등 창조성을 대표할 수 있는 분야를 아우르면서 다양하게 분류되어 있지만, 이 가운데 영화산업이 대표적이라고 할 수 있다.

영화산업은 문화산업에 대한 프랑스 문화정책의 특징을 가장 잘 드러내는 분야로 꼽히고 있다. 1986년 방송법에 의해 상업TV와 유료TV를 설립할 수 있게 되었고, 이후 영화전문유료채널 출범, 방송의 민영화에서 방송 소유권을 외국 기업에도 개방하게 된 외부적 조건들에 의해 프랑스의 영화산업은 일대 위기에 처했다. 이는 프랑스 영화지원에 대한 요구로 이어지면서 정부의 정책적 개입이 뒤따르게 되었다.

국립영화영상센터

프랑스 문화산업의 핵심인 영화와 영상 정책을 관장하는 기관은 국립영화영상센터(CNC)로 영화뿐 아니라 방송, 멀티미디어 등 영상산업 전체를 총괄하고 있다.

1946년 10월에 창설된 국립영화영상센터는 사실상 프랑스 문화산업을 이끌고 있는 기구라고 할 수 있다. 당시 프랑스 정부주도로 '국립영화센터' 이름으로 출범한 이 기구는 1948년부터 영화티켓에 부여된 10.9%의 세금으로 최초로 영화제작 및 유통과 관련한 지원을 하게 되었다. 2009년에는 국립영화영상센터로 개칭과 동시에 영화관 디지털화 지원정책과 디지털 청년창작 기금 신설 등 문화산업 관련 업무를 확대했다.

주요 기능을 보면, 지원사업의 경우 영화산업은 시나리오 작성단계부터 개발, 제작, 유통, 판매촉진, 수출에 이르기까지 영화 관련 산업 모든 분야를 지원하며, 방송 프로그램은 모든 프로그램의 제작 지원,

혁신적 성격의 시청각 작품 창작 지원, 시청각 테크닉 산업 지원, 방송 프로그램의 해외 프로모션 지원 등으로 요약할 수 있다. 또한 법안 상정 및 규제도 주요한 역할 중 하나로, 다만 영화산업, 방송산업, 비디오 및 멀티미디어 산업계와 함께 결정하는 합의 체제를 구축하고 있는 점이 합리적으로 보인다. 이를 통해 정부에 정기적으로 법률 제정 및 규정 입법에 관한 안건을 제출한다.

국립영화영상센터는 영화와 방송의 해외 프로모션과 수출을 지원하고, 영화와 방송 분야 산업이 지역사회 경제 및 문화발전의 중심축이 되도록 지방자치단체와 국가와의 협력을 지원하고 있다.

특히 유럽연합과 유럽평의회, 세계무역기구와의 교섭 업무도 주목할 수 있다. 국립영화영상센터는 프랑스 문화부와 연계하여 영화 및 시청각 방송 분야 국제기구들과의 협의를 통해 다국간 정책을 실행하고 있다.14)

프랑스 국립영화영상센터의 재정은 국가재정이 아닌, 다양한 영화영상 지원정책의 직접적인 수혜자인 영화와 방송, 멀티미디어 산업 주체들을 통해 조달되고 있다. 이러한 산업 주체들의 작품 유통 과정에서 발생하는 이익의 일부를 세금으로 징수하여 국립영화영상센터의 주된 수입원으로 활용하고 있는 것이다.

국립영화영상센터의 3대 주요 수입원으로는 TSA(극장 및 공연예술 입장권 징수세), TST(텔레비전 서비스세),15) TSV(DVD, 블루레이, 주문형비디오) 등이다. 결과적으로 국립영화영상센터의 기금 예산 대부분이 극장 입장권에 부과

14) 한국콘텐츠진흥원, 『유럽콘텐츠 산업동향』, 2020.

15) TST는 다시 방송사 TV방송서비스세를 의미하는 TST-E와 방송물 유통업자 TV 방송서비스세를 뜻하는 TST-D로 구분할 수 있다. 2018년 기준 TST의 수입 비율은 TST-E 44.1%, TST-D 31.6% 수준이다.

| 표 9-8 | 2018-2020 프랑스 국립영화영상센터 총수입 예상액 |

(단위: 100만 유로)

연도 구분	2018	2019	2020	2021(예상)	2022(예상)	2023(예상)
TSA	146	151.2	146.7	148.2	149.7	150.4
TST-E	296.8	298.7	260.8	254.1	252	253.5
TST-D	203.2	195.7	201.9	193.9	190	188.1
TSV	25.7	29.2	66	72.6	74.9	76.3
기타	3	0.1	0.1	0.1	0.1	0.1
총액	674.8	674.8	675.5	668.9	666.8	668.2

출처: 프랑스 국회, 『2020년 국립영화영상센터 재정개혁안 국회보고서』, 2020, 재인용.

되는 부가세와 영화를 방영하는 방송사, 제작사 등이 납부하는 세금으로 충당되고 있는 것이다.16)

프랑스 정부는 2020년 9월 국립영화영상센터 재정개혁안을 발표하면서 TF1 등 기존 방송사 TV방송서비스세(TST-E)를 5.65%에서 5.15%로 낮춘 반면 넷플릭스, 유튜브 등 글로벌 OTT의 유통세(TSV)를 2%에서 5.15%로 2배 이상 올렸다. 이는 프랑스 내에서 갈수록 영향력을 키우며 막대한 수입을 올리고 있는 글로벌 OTT에 대한 자국 콘텐츠 보호 성격과 함께 중과세 조치로 이해할 수 있다.

프랑스는 1982년부터 영화 상영관의 집중화 현상을 막기 위해 법적, 제도적 대응을 시도해 왔다. 예컨대 1982년에 제정된 시청각 통신법 제90조는 2009년 7월 해당 조항이 삭제되기 전까지 상영관들이 서로 간에 결합하려면 국립영화영상센터의 사전 승인을 받도록 규정했다.

16) 안지혜, '문화로서의 영화', 한국정책과학학회보 제12권 4호, 한국정책과학학회, 2008.

| 표 9-9 | 프랑스 국립영화영상센터 분야별 예산 |

(단위: 100만 유로)

구분	2018년 예산	2018년 지출	2019년 예산	2019년 지출	2020년 지출 예측
영화 창작 및 제작	133.3	135.4	133.6	137.8	126.2
시청각 방송 및 제작	287.4	290.8	281.0	277.9	260.6
테크닉 및 혁신산업	22.9	24.2	23.7	23.9	23.9
영화 및 방송산업 유통, 배포, 프로모션	224.8	228.0	221.6	230.1	211.8
디지털 플랜	16.3	11.6	9.1	10.3	7.9
기타 지원	40.7	42.0	42.4	45.1	42.4
지원금 지출 총액	725.4	731.9	711.5	725.2	673.0

출처: 프랑스 국립영화영상센터, 『CNC 지원예산 현황』, 2020을 참조하여 필자 재구성.

영화상영법전

프랑스 영화산업에서는 영화상영법전이 주요한 키워드로 다뤄지고 있다. 영화상영법전은 영화 배급자와 극장주가 각 영화를 얼마의 기간에 몇 개의 극장에서 상영할 것인지 등을 계약서로 작성하여 국립영화센터에 제출하고, 국립영화영상센터는 영화조정관의 자문을 거쳐 이를 승인하도록 하고 있다.

영화상영법전은 영화배정편성계약에 따라 영화가 다양성과 공익에 부합하도록 광범위하게 배급될 수 있도록 보장한다. 이 법에 따라 국립영화영상센터는 멀티플렉스의 설립 및 운영을 승인하며, 멀티플렉스 설립 승인 전에 특정 영화를 집중적으로 상영하지 못하게 하는 내용의 약정을 맺고 있다.

프랑스 최대 멀티플렉스 체인인 고몽과 파테가 국립영화영상센터

의 승인을 받은 편성계약을 보면, 8개 이상의 스크린을 보유한 극장에서는 영화 한 편이 일일 상영횟수의 30%를 초과할 수 없고, 파리의 극장은 유럽 영화나 거의 배급되지 않은 영화를 연간 최소 100편 편성해야 한다. 또한 독립영화를 40편 배정해야 하는데, 파리에서는 이 영화들을 16개 스크린 이상에서 최소 2주간 상영해야 한다.[17]

그러나 이와 같은 규정은 의무조항이 아니어서 한계를 지닌다. 국립영화영상센터는 이를 위반한 멀티플렉스는 각종 지원사업에서 불이익을 주는 방식으로 우회적인 이행강제 조치를 취하고 있을 뿐이다.

영화조정관 제도는 프랑스에서 불공정 경쟁 상황을 정부 차원에서 방지하기 위한 유일한 정책으로 평가받고 있다. 영화상영법전 제213-5조는 배급과 상영 부문의 영화분쟁은 영화조정관을 거치도록 하고 있다. 이러한 규정에 따라 영화 관련 분쟁이 생겼을 때 영화조정관을 거쳐 법원으로 가게 된다.

최근 프랑스는 디지털 기술을 전략적 우선순위에 두고 문화공유, 문화 자체로서의 목적, 창조적 도구로서의 디지털 적용 등을 위해 정부가 수년간 공공정책을 펼쳐왔다. 비디오게임, 화자형식의 새로운 음향 및 영상, 증강현실, 혁신적인 도서 등의 분야에서 활동하는 창작자를 '디지털 예술가'로 구분하고 이들의 활동을 정부 차원에서 지원하는 움직임을 보이고 있다.[18]

17) 노철환, '프랑스의 극장 편성 정책', 영화진흥위원회, 2017.
18) 김화정, '소프트파워 관점에서의 문화정치와 국가역할: 미국, 영국, 프랑스, 독일 사례분석', 문화정책논총 제35집 1호, 한국문화관광연구원, 2021.

Ⅳ 일 본

일본은 만화, 애니메이션, 게임 등을 중심으로 대중예술 산업의 다양한 분야에서 전 세계에 광범위한 문화적 영향력을 행사하고 있다. 일본의 문화산업은 콘텐츠산업으로 수렴되고 있지만, 해외에 이와 같은 문화콘텐츠를 발신하고 이것을 문화산업으로 인식하면서 적극적 정책적 전략으로 파악하기 시작한 것은 그리 오래되지 않았다.[19] 이는 일본의 문화산업이 정책적 과제로 등장한 것은 주요 문화선진국에 비해 늦은 감이 있으나, 대신 차별화된 방식으로 정교하고 치밀하게 정책을 추진해왔음을 시사한다.

일본의 문화산업 정책은 2차 세계대전 이후 출판분야 통제 철폐로 시작됐지만 1990년대까지는 문화산업에 대한 관심은 높지 않았다. 이것은 일본 정부의 조직 구조에서도 확인할 수 있다. 2차 대전 이후 일본은 문화예술 분야를 담당하는 정책 부서가 존재하지 않은 것은 물론이고 정부의 개입이나 지원이 상당 기간 동안 이루어지지 않았다.

이러한 상황은 일본 경제가 전환점을 맞은 1970년대 중반 이후 변화를 보이기 시작하여 문화산업의 기조에도 영향을 주었다. 일본 경제의 호황과 함께 문화산업의 효용과 의의를 주목하기 시작한 것이다.[20] 이것은 일본 정부의 '문화입국과 문화산업 입국' 정책의 시발점으로 이

[19] 박희영, '일본문화산업 속 애니메이션 콘텐츠 활용 방식과 전략 연구', 일본근대학연구, 한국일본근대학회, 2019.
[20] 권숙인·이지원, 『일본의 문화산업 체계』, 지식마당, 2005.

해할 수 있다. 즉, 서구 문화상품의 파급 효과와 고수익성이 문화산업 지원과 육성의 당위성을 불러낸 측면이 있다. 그러나 1970-80년대 사이에는 문화산업에 대한 관심이 부족한 상황이 이어졌으며, 일본 내의 여건도 제대로 마련되어 있지 않아 본격적인 문화산업 정책의 추진은 1990년 이후부터 시작되었다.

전환점

1990년대 중반 이후 글로벌 문화시대가 개막하면서 국가 간의 문화적 장벽은 허물어졌고 문화의 정체성이 모호해졌으며, 문화력의 증대가 국가 간의 우위를 점할 수 있는 중요한 요인으로 부각되었다. 특히 1990년대 이후 디지털 영상산업의 지원, 방송프로그램 지원, 콘텐츠의 통신 네트워크를 통한 유통을 정책으로 다루면서 문화산업에 대한 관심이 크게 높아졌다. 이는 그동안 민간 영역을 통해 자유롭게 전개되어 왔던 일본의 문화콘텐츠들이 문화산업정책의 강화와 함께 체계적인 형태로의 모색으로 이어지게 했다.

이러한 흐름은 수십 년간 축적되었던 다양한 일본의 문화콘텐츠들이 괄목할 만한 성장으로 이어지는 계기가 되었다. 이전까지 일본 문화를 대표하던 게이샤, 사무라이, 다도, 가부키 등의 전통문화 대신에 만화, 애니메이션, 게임 등의 대중예술 장르가 문화산업의 핵심 콘텐츠로 자리 잡은 것이다.[21]

만화의 경우 1970년대 일본에서 어린이, 소년, 청년, 성인, 여성 등 각각의 대상을 세분화한 출판비즈니스 모델을 확립하였고 애니메이션 및 게임의 원본으로서 작가와 작품, 캐릭터가 출판을 통해 데뷔하게

21) 박희영, 앞의 논문(2019).

하는 기능을 맡았다. 애니메이션은 1980년대부터 20여 년에 걸쳐 세계
시장에서 선두자리를 굳혔으며, 영화나 TV, 비디오를 통해 대중적인
영향력을 지닌 영상콘텐츠로 분류된다.

애니메이션 왕국

일본이 내세우는 핵심콘텐츠인 애니메이션은 다양한 형태로 독특
한 스펙트럼을 확산시켜 왔다. 예컨대 심야 애니메이션의 증가로 인하
여 일본 내의 애니메이션 마케팅은 성인을 대상으로 하는 심야 애니메
이션 산업을 블루오션 산업으로 성장시키고 있으며, 3~15분 이하의 짧
은 러닝 타임으로 만들어진 숏 애니메이션의 대두는 잠시 동안의 휴식
시간 및 이동 시간에 시청을 가능하게 만들었다.[22] 가정용 비디오게임
은 디지털화를 배경으로 만화와 애니메이션의 표현을 수용하면서 1990
년대에 급성장했다.[23]

이들 세 분야는 엔터테인먼트 영상화, 디지털화, 네트워크화라는
시대배경 속에서 성장해왔으며, 해외시장 진출의 적극적인 확대와 해
외 유수의 시상식 수상, 통계적 지표에서의 압도적 우위 등은 일본 정
부의 문화산업에 대한 본격적 지원을 정당화시키는 근거가 되었다. 예
컨대 2002년 국내용으로 만들어진 애니메이션 '센과 치히로의 행방불
명'은 아카데미상과 베를린 영화제 등 세계 유수의 영화제에서 장편 애
니메이션상 등을 수상했고, 이것은 일본이 문화산업 구조를 혁신하는데
결정적인 계기로 작용했다. 즉, 민간에 맡기고 정부는 개입하지 않았던
일본식 문화산업 정책의 전통에서 벗어나 문화산업 지원과 함께 문화
콘텐츠, 콘텐츠 관련 인재육성을 위한 정책을 본격적으로 추진했다.

22) 박희영, 앞의 논문(2019).
23) 권숙인·이지원, 앞의 책(2005).

일본은 문화콘텐츠와 관련하여 '콘텐츠의 창조, 보호 및 활용 촉진에 관한 법률'(콘텐츠진흥법)을 통해 그것을 정의하고 있다.

콘텐츠란 영화, 음악, 연극, 문예, 사진, 만화, 애니메이션, 컴퓨터 게임 기타, 문자, 도형, 음성, 동작 또는 영상 또는 이를 조합한 것 또는 이에 관계하는 정보를 전자계산기를 통해 제공하기 위한 프로그램으로, 인간의 창조적 활동에 의해 생성되는 것 가운데, 교양 또는 오락의 범위에 속하는 것을 말한다. (콘텐츠진흥법 제2조 제1항)

또한 콘텐츠를 문화콘텐츠, 디지털콘텐츠, 디지털문화콘텐츠 등으로 구분하여 별도로 정의하고 있는 우리의 문화산업진흥기본법과 달리 일본은 콘텐츠를 디지털콘텐츠 등 기술적 수단에 의해 구분하지 않고 있다. 특히 상술한 것처럼 '창조적 활동 가운데 교양 또는 오락에 속하는 것'으로 콘텐츠의 성격을 보다 분명히 하고 있다.

정책적 투자와 쿨 재팬

일본이 문화산업에 대해 정책적 투자를 가시화한 것은 2000년 이후부터라고 할 수 있다. 우선 2000년에 IT 기본법이라고 할 수 있는 '고도정보통신네트워크사회형성기본법'이 제정되면서 인터넷 네트워크 정비와 이용 촉진이 이루어졌으며, 이듬해에는 IT 기본 정책인 'e-Japan' 발표와 함께 '문화예술진흥법'이 제정되었다. 이는 문화산업 진흥 정책의 토대를 마련한 것으로 볼 수 있다.

2004년 5월에는 일본 산업의 미래 비전 수립을 위한 신산업 창조전략을 발표하면서 첨단형 신산업군에 콘텐츠산업을 포함시켰으며, 같은 해 6월 '콘텐츠 진흥법'을 제정함으로써 협의의 의미로는 콘

| 표 9-10 | 일본의 콘텐츠산업 관련 주요 정책 |

연도	주요 정책
2000	• 고도정보통신네트워크사회형성기본법 제정
2001	• e Japan 전략 발표 • 문화예술진흥기본법 제정
2002	• 지적재산전략기본법 제정
2003	• e Japan II 전략 발표
2004	• 신산업 창조전략 • 콘텐츠비즈니스진흥정책
2005	• 일본 브랜드전략 추진
2006	• 디지털콘텐츠진흥전략 • 신경제성장전략
2007	• 세계 최첨단 콘텐츠 대국 실현 목표
2010	• 영상대국의 실현

출처: 채지영, 앞의 보고서(2015), 재인용.

텐츠 진흥을, 광의의 의미로는 문화산업 육성을 위한 법적 체계가 수립
되었다.24)

　　일본 문화산업에서 가장 중요하게 다뤄지고 있는 개념은 '쿨 재팬'
(Cool Japan) 관련 논의라고 할 수 있다. 일본문화의 해외 진출과 일본 붐
의 창출이 주된 목적인 쿨 재팬은 문화적 측면에서 일본의 소프트파워
가 대외적으로 인식되는 현상을 일컫는다. 외국인들이 쿨하다고 생각
하는 일본 고유의 콘텐츠, 예를 들어 애니메이션, 만화, 게임, 패션 등
을 지칭하기도 한다.

　　쿨 재팬은 2010년 간나오토 내각에서 발표한 신성장전략에 쿨재

24) 채지영, 앞의 보고서, 2015.

팬의 해외전개에서 시작되었다. 당시 경제산업성에 쿨 재팬 관련 업무를 총괄하는 쿨 재팬실이 설치되고 쿨재팬민유식자회의가 개최되었으나, 이듬해 발생한 동일본대지진과 정권 지지율 하락 등으로 실행은 지지부진했다.

쿨 재팬은 2012년 아베 내각 집권 후 다시 문화산업 논의의 한 가운데에 자리잡게 되었다. '쿨재팬전략담당대신'이 신설되고 쿨재팬추진회의와 쿨재팬추진기구 등이 차례로 설립되면서 쿨 재팬 전략이 본격화되었다. 이와 같은 흐름은 일본의 경쟁력과 글로벌 위상이 경쟁국에 밀리고 있다는 위기 의식에서 나온 것으로 분석할 수 있다.

쿨 재팬 전략은 문화산업 전략으로 읽을 수 있는데, 그것은 몇 가지 측면에서 살필 수 있다.

첫째, 쿨 재팬의 여러 분야에 상품, 서비스 등의 기능적 가치에 감성적 가치를 부여해 설계 및 편집함으로써 상품의 매력을 높이는 것이다. 둘째, 정부 각 부처 간의 협력은 물론 정부와 민간의 소통과 협력을 다면적으로 전개한다. 이는 문화산업이란 정부가 일방적으로 주도하기보다는 민간 영역과의 소통을 통해 발전시켜 나가야 한다는 의미로 읽을 수 있다. 셋째, 세계 각지에서 인재를 고용함으로써 창조성을 높이고 정보 발신지 구축에 기반을 마련하는 것이다.25)

이와 같이 쿨 재팬은 다양한 목표와 전략을 추진해온 일본의 문화산업 정책을 포괄적으로 담아내고 있다. 최근의 쿨 재팬은 다양하게 전개되는 양상을 보이고 있다. 예를 들어, 영상작품 등 콘텐츠의 현지화나 해외 프로모션의 비용 일부를 부담하는 J-LOP(재팬 콘텐츠 현지화와 프로

25) 한국콘텐츠진흥원, '일본 애니메이션 산업 동향과 지역 활성화', 일본콘텐츠산업동향 제12호, 2018.

모션 지원 조성금 사업)26)을 통해 콘텐츠의 해외 전개를 직접 지원하고 있다.

또한 2003년에 설립된 '쿨 재팬 기구'는 해외 수요를 개척하기 위한 기구로 리스크 머니 제공을 통해 해외 수요 획득의 기반이 되는 플랫폼과 서플라이 체인(유통망) 정비와 함께 지역 상품이나 서비스를 세계적으로 전개할 수 있도록 지원하고 있다.

이 밖에 '코페스타'와 '재팬 콘텐츠 쇼케이스' 등 두 가지의 유통분야 사업도 주목할 수 있다. 2007년에 시작된 코페스타(CoFesta)는 게임, 애니메이션, 만화, 캐릭터, 음악, 영화 등 일본 콘텐츠 통합마켓브랜드로 도쿄국제영화제, 도쿄게임쇼, 디지털콘텐츠엑스포 등이 포함되어 있다. '코페스타' 방문자는 연간 200만 명이 훨씬 넘고, 장르를 넘나드는 네트워크의 장을 구축하여 해외 진출의 발판을 마련했다는 평가를 받고 있다.

'재팬 콘텐츠 쇼케이스'는 경제산업성, 일반재단법인 음악산업·문화진흥재단, 공익재단법인 유니재팬, 일반사단법인 일본동영상협회가 공동 주최하는 콘텐츠 종합 국제 전시회로 TIMM(음악), TIFFCOM(영화, TV프로그램 등), TIAF(애니메이션)를 같은 시기에 동일한 장소에서 개최함으로써 시너지 효과를 극대화하고 있다.27)

이와 같은 쿨 재팬은 상당한 지원금을 통해 다양한 자국 콘텐츠의 현지화와 홍보, 이벤트 등을 지속적으로 전개하고 있지만, 수많은 지원금이 효과적으로 사용되고 가시적 성과를 내고 있는지에 대해선 의문

26) 2015년 3월부터 15억 엔의 예산으로 시작한 J-LOP은 해외에서 일본 붐 창출을 목적으로 영화, TV방송, 발신 방송, 애니메이션, 전자 만화, 게임 등 일본 콘텐츠의 해외 확산을 위한 현지화, 해외 소개 이벤트 개최 등 다양한 프로모션을 진행했다. 박희영, 앞의 논문(2019).

27) 채지영, 앞의 보고서(2015).

| 표 9-11 | 쿨 재팬 기구의 콘텐츠 투자 |

내용	대상국	사업 주체	사업 개요
해외 대상 재팬 콘텐츠 인터넷 판매	전 세계	도쿄 오다쿠 모두 등	해외에 일본 만화와 애니메이션 등 팝컬처를 발신하는 미디어 사업
재팬 콘텐츠 로컬라이즈	전 세계	이마지카·로봇HD 등	일본 콘텐츠의 세계 발신을 위한 로컬라이즈 기간 인프라 확보
해외 크리에이터 육성	아시아, 유럽, 호주	가도가와 콘텐츠 아카데미 등	아시아 등에서 일본 콘텐츠를 활용한 비즈니스를 지원하는 크리에이터 인재 양성 스쿨사업
엔터테인먼트	아시아	요시모토 흥업 등	아시아 각국 대상 TV프로그램에서 일본을 발신하고 이벤트 및 지역판매 등 전개
재팬채널	전 세계	스카파JSAT	전 세계 22개국에 일본 콘텐츠의 유료방송채널을 전개하고 지역 판매 및 인바운드 촉진

출처: 채지영, 앞의 보고서(2015), 재인용.

이 제기되고 있다. 그러나 쿨 재팬이 일본 문화산업의 대표적인 정책으로 자리 잡으면서 콘텐츠 로컬라이즈와 프로모션 집중 지원, 콘텐츠 해외 진출을 위한 유통망 구축, 일본 경제 재건을 위한 콘텐츠산업의 역할 강화 등에 기여하고 있는 것은 분명하다고 할 수 있다.

이처럼 다양한 문화산업 진흥 정책은 경제산업성의 주도로 추진되고 있으며, 이는 일본 정부의 지적재산전략28)의 일환으로 이해할 수 있다. 문화산업에 대한 일본 정부의 지적재산전략 관점의 접근은 2006

28) 일본의 지적재산전략은 2002년 고이즈미 내각 당시 낙후된 지적재산권 제도 극복과 지식기반경제 구축, 일본의 산업경쟁력 강화, 일본기업 및 의장 등 특허권 침해사례 해결 필요성에 의해 대두되었으며, 이를 위해 지적재산전략기본법을 제정했다. 이것은 지적재산의 창조와 활용에 의한 부가가치 창출 측면에서 이해할 수 있다.

| 표 9-12 | 일본 문화재정 부문별 구성비 |

(단위: 1억 엔, %)

구분(연도)	부문별 규모			부문별 비율		
	문화예술	문화산업	문화재	문화예술	문화산업	문화재
2016	479	59	561	30.6	3.8	35.8
2015	467	51	571	32.7	3.6	40.0
2014	464	41	571	33.6	3.0	41.4
2013	468	55	565	33.9	4.0	41.0
2012	459	58	573	33.1	4.2	41.3
5년 연평균 증감률	1.1	0.6	-0.5			

출처: 일본 재무성 홈페이지, 2012~2016 예·결산서 데이터베이스, 검색 2022. 2. 20.

년부터 3년간 진행된 제2기 지적재산전략과 2009년부터 5년간 설정된 제3기 지적재산전략 기본방침에 적시되어 있다. 제2기 지적재산전략의 경우 '재팬 국제콘텐츠페스티벌' 개최와 디지털콘텐츠 유통 촉진을 위한 저작권법 개정, 제3기 지적재산전략은 콘텐츠 해외 확산 촉진과 디지털콘텐츠 거래환경정비 등이 주요 시책이다.

문화예술산업 총론
[창조예술과 편집예술 산업의 이해]

제5부

문화예술산업의 융합

제10장 문화예술산업의 미래와 발전 모색

제10장	문화예술산업의 미래와 발전 모색

I 순수예술과 대중예술 산업의 융합

문화예술산업은 인간의 정신적 행위와 활동의 산물이라고 할 수 있는 문화예술을 매개로 하여 경제적 부가가치를 창출하는 산업이다. 이러한 문화예술산업은 특히 경제적 사고가 문화예술에 이입되어 발생한 산업이며, 20세기 후반기 이후 두드러진 정보혁명, 신자유주의, 세계화의 흐름 속에서 급속도로 팽창한 산업이라고 할 수 있다.

문화예술산업을 구성하는 핵심적인 요소인 문화예술 콘텐츠는 소비자에게 다양한 정보를 제공하는 정보재이자 재화를 구매하거나 실험적으로 사용해야만 그 특성을 알 수 있는 경험재로서의 특징을 지닌다는 점은 지금까지의 논의에서 살펴보았다.

다양한 장르에 펼쳐져 있는 문화예술 콘텐츠는 정보재나 경험재가 가지고 있는 규모의 경제, 파괴 불가능성, 변환 용이성 등의 특징을 지니고 있다. 이와 같은 문화예술 산업은 첨단기술과 밀접한 연관성을 가

진 환경친화적 산업으로, 적은 자본과 인력으로 지식과 창의적 아이디어를 통해 높은 가치를 창출할 수 있다.

문화예술 산업의 미래는 다른 어떠한 산업에 비해 성장 가능성이 두드러지고 있다. 우리나라 문화예술산업은 국제경쟁력을 갖춘 콘텐츠의 포진으로 아시아권을 넘어 북미, 유럽, 남미, 중동 등 전 세계로 확대되고 있다. K팝, 드라마, 온라인게임과 모바일게임, 창작 애니메이션 등은 국제무대에서도 호평을 받으면서 고부가가치 산업으로 자리를 다지고 있다. 특히 미디어 플랫폼 확대와 내수 확대, 해외시장 진출 확대로 성장세를 거듭할 것으로 전망되고 있다.

융합의 흐름

문화예술산업은 이론적 관점에서는 순수예술산업과 대중예술산업으로 분류할 수 있지만, 현실적으로는 이 같은 구분은 점점 무의미해지고 있다. 이것은 순수예술과 대중예술 장르의 융·복합의 흐름에서 어렵지 않게 확인할 수 있다.

예컨대 〈해리포터〉 등 순수예술 장르의 문학 작품이 OSMU를 통해 영화로 만들어지고, 여기서 그치지 않고 게임이나 캐릭터 등으로 확산되는 사례는 보편적 현상으로 자리잡았다.

또한 세계적인 현대무용 안무가 빔 반데키부스가 2003년 LG아트센터에서 공연한 '블러스'는 문화예술산업에서 융·복합의 또다른 사례로 기록되고 있다. 반데키부스는 이 공연에서 무대 위에 설치된 블라인드 형식의 대형스크린에 거대한 수족관 영상을 투사시킨 뒤 무용수들이 뛰어들면 하얀 물보라를 일으키게 만든 뒤 마치 물의 요정처럼 가상세계에서 유영하는 모습을 보여주었다. 반데키부스는 특히 다른 작품

에서도 연극, 문학, 영화와 같은 다른 장르의 요소를 적극적으로 활용한 것을 넘어 자신의 안무 작품들을 기반으로 비디오 및 영화를 제작했다.

'범 내려온다'는 제목의 동영상으로 대중의 인기를 얻고 세계적으로 주목받은 국악밴드 이날치의 음악은 전통예술과 대중예술의 융합이 빚어낸 결과물이다. 이날치의 음악은 판소리 사설과 록 밴드 연주가 결합한 새로운 방식으로, 랩과 타령의 경계가 무너진 독창적인 가풍은 '조선 힙합'이란 또 하나의 장르를 만들어냈다.1) 이날치의 음악은 전통이라는 프레임에 갇힌 판소리의 정체성을 전복하고 판소리와 서양음악의 경계를 해체하기 위한 시도로, 의미를 보다 확대하자면 판소리에 최대한 근접한 현대음악이라고 할 수 있다.2) 특히 이날치와 현대무용 그룹 앰비규어스와의 협업은 문화혼종 관점에서 이해할 수 있다. 이날치 음악과 앰비규어스의 춤이 혼종되면서 장르의 경계를 해체하는 새로운 예술이 만들어졌으며, 이들의 협업은 이질적인 형식과 서로 다른 세계관이 접합되면서 긴장 관계를 유지하고 공존하는 문화혼종인 것이다.3)

이날치의 사례는 새로운 문화예술산업의 창출로 파악할 수 있으며, 순수예술과 대중예술이 접속하여 다양하고 이질적인 문화 요소와 융합해야 한다는 점을 시사하고 있다.

이와 같이 문화예술 분야는 여러 장르에서 경계가 사실상 붕괴되었으며, 이것은 순수예술과 대중예술의 융·복합을 통한 산업적 성장으

1) 한재원, '음악 판소리 신드롬 이날치밴드 조선 힙합', 월간 샘터 제611호, 2021.

2) 임형택, '이날치 수궁가와 문화콘텐츠 이상의 문학적 가치: 범은 어떻게 이름을 남기는가?', 인문콘텐츠 제60권, 인문콘텐츠학회. 2021.

3) 이명현, '판소리의 탈맥락화와 문화혼종: 이날치 밴드의 〈범 내려온다〉를 중심으로', 다문화콘텐츠연구 제37호, 중앙대학교 문화콘텐츠기술연구원, 2021.

로 이어지고 있다. 즉, 21세기 문화예술산업은 서로 다른 분야의 예술 형식이 섞여 장르의 구별 없이 하나로 합쳐지는 새로운 양식의 융·복합 문화예술로 발전을 거듭하고 있는 것이다.

Ⅱ 문화예술산업의 발전 방안 모색

문화예술산업이 갖는 의미와 가치는 경제 기여를 통한 국가경쟁력 제고와 문화강국 진입을 훨씬 뛰어넘을 수밖에 없다. 문화콘텐츠산업을 중심으로 국민의 삶의 질 향상에 기여하고, 고부가가치 산업으로서의 일자리 창출효과 역시 지대하다.

이 같은 흐름은 문화예술이 경제를 발전시킬 수 있는 추동력이 되었으며, 문화예술 자체가 산업이 된 시대를 시사한다.[4] 경제적 성과를 내고 있는 문화예술산업이지만 과제 역시 만만치 않다고 볼 수 있다. 그것은 몇 가지 관점에서 살필 수 있으며, 동시에 발전 방안 제언으로 이해할 수 있다.

1. 문화예술의 균형적 발전 도모

첫째, 순수예술과 대중예술 산업화의 불균형 문제를 들 수 있다. 드라마 등 방송콘텐츠와 게임, 대중음악 등 대중예술 분야는 산업화가

4) 김화임, 『독일의 문화정책과 문화경영』, 성균관대학교 출판부, 2016.

잘 이뤄져 있는 데 비해, 순수예술 분야는 독자적인 산업화가 어려운 한계에 부딪쳐 있다. 창의적인 예술가들과 사업가들이 K팝과 드라마, 온라인게임, 영화 등 대중예술 분야에 진출하여 큰 성과를 창출했으나 연극, 클래식음악, 무용, 미술, 공예 등 순수예술 분야는 상대적으로 산업화가 더딘 편이다.5)

이것은 지금까지의 논의와 같이 순수예술의 특성상 문화예술계 독자적인 산업화가 어려운 현실과 무관하지 않다. 생산자 측면에서 일반 대중이 관심을 가질만한 정도의 창의적인 예술품은 생산자 한 개인이 지속적으로 생산하기 쉽지 않다. 조직이 이를 집중하여 관리한다면 지속성을 담보할 수 있지만, 일반적으로 예술가들은 조직 안에서 활동하는 것을 선호하지 않는다. 수요자 측면에서도 순수예술 상품은 사치재적인 성격이 강하기 때문에 일반적인 재화나 서비스의 함수와는 다른 양상으로 나타나게 된다.

순수예술 산업화 추동은 이러한 인식을 바탕으로 한 전략적 접근이 필요하다. 구체적인 방안으로는 우선 정부와 지방자치단체가 중심이 되어 순수예술 창작자와 소비자를 이어주는 문화예술 생태계를 조성해야 한다. 예를 들어, 문화예술교육을 대폭 확대하고, 기업의 문화예술 소비 진작을 위해 문화예술 접대비 세제 지원 등의 제도적 혜택을 강화해야 한다.

또한 공연예술과 시각예술을 중심으로 시장성 있는 순수예술 장르를 선정해 산업적 발전을 도모하는 '선택과 집중' 전략이 요구된다고 할 것이다. 이를 위해선 수요 증대 정책과 거래비용을 줄일 수 있는 법·제도 정비의 추진이 필요하다.

5) 최봉현, '예술의 산업화 어떻게 할 것인가', 웹진 아르코 제307호, 2016.

특히 기획사나 엔터테인먼트사 등 문화콘텐츠 업계와 관광업계 등과의 교류와 협력을 통해 순수예술의 산업화 방안을 적극적으로 모색할 필요가 있다. 순수예술과 대중예술의 적극적 협업을 통해 융·복합 콘텐츠를 제작하거나, 문화예술 공연과 카지노 및 쇼핑 등이 결합된 관광상품을 적극적으로 개발할 필요성이 제기된다.

둘째, 융·복합 콘텐츠 활성화와 해외 진출 확대를 통한 고부가가치화 전략의 설정이다. 우리나라는 문화예술 장르별 콘텐츠 육성을 통해 부가가치를 창출해 왔으나 디지털 콘텐츠 기술과 소비방식 변화에 따라 콘텐츠 장르 간 경계가 무너지고 있다. 문화예술산업 선진국에서는 이러한 현실을 반영한 전략을 점점 강화하고 있는 추세다.

워너브라더스, 블리자드, 디즈니 등 글로벌 기업들은 게임과 영화, TV, 완구 등 지식재산권(IP) 융합전략을 대폭 강화하고 있다.

문화예술산업의 가치를 높이기 위해서는 장르 융합 외에도 문화콘텐츠산업과 관광산업의 연계 등 산업 간 융합이 요구되고 있다. 또한 빅데이터 구축을 통해 콘텐츠 시장·권역별 해외 진출 전략을 수립하는 방안도 검토할 필요가 있다. 해외시장 트렌드 및 소비자 트렌드, 콘텐츠 선호도 등에 대한 빅데이터를 구축해 맞춤형 진출전략을 수립하는 것이다.6)

셋째, 문화예술산업 분야 일자리를 창출하고 재정투자를 효율화하는 방안이다. 이는 창의인재 양성과 콘텐츠 분야 취·창업 기회를 확대하는 것과 맞물려 있다.

2016년 기준 문화예술콘텐츠산업의 고용유발계수는 12.4명으로

6) 문화체육관광부, 『2016~2020년 문화체육관광분야 국가재정운용계획』, 문화체육관광부 공개토론회 자료집, 2016.

수출 제조업종인 전기전자(5.1명)와 자동차산업(5.7명)보다 월등히 높고, 국내 콘텐츠산업 종사자 가운데 29세 이하가 전체 종사자의 32%를 차지하고 있어 청년 일자리 창출에도 기여하는 산업으로 분류된다. 그러나 구직자의 눈높이와 산업계의 수요 불일치에 따른 인력 부족 현상도 동시에 나타남에 따라 일자리 불안정성을 높이고 우수한 인재들이 창업할 수 있는 선순환 구조 등 창업 생태계를 구축할 필요성이 커지고 있다. 예컨대 인력양성 프로그램 보급을 획기적으로 늘리며 창조적 기획력과 아이디어를 가진 스타트업을 적극적으로 지원하는 방안이 요구된다. 특히 창업에 대한 비전을 제도적으로 보장하는 창업마이스터제 등의 정책도 검토할 필요가 있다.

이와 함께 문화예술산업의 재정투자 효율화를 위해선 불필요한 사업이나 유사·중복사업, 관행적 사업 등을 과감하게 조정해야 한다.7)

넷째, 문화예술산업과 문화예술(특히 순수예술 분야) 간의 갈등 문제 해결 역시 중대한 논의점이라고 할 수 있다.

2. 비문화적 속성의 아이러니 극복

문화예술산업은 갈수록 성장하고 있지만, 그럴수록 수많은 비문화적 속성들이 쌓여가는 것은 아이러니다. 무한대의 이윤 추구, 승자독식, 불확실성, 불안정성, 위험부담율 등은 문화예술에 내재하는 가치와 규범에 어긋나는 비문화적 속성들로 분류되고 있다. 실제로 대중예술산업이 주축이 된 문화예술산업은 디지털 혁명과 결합하면서 인류사회에 숱한 문제점들을 유발하고 있다. 그것은 시장의 불안정, 자본, 권력,

7) 한국문화관광연구원, 『문화재정 2% 시대의 재정효율화 방안』 미발간 원고, 2014.

정보의 집중과 불평등, 물신화와 소외 현상, 외국 자본의 확산에 따른 민족 경제와 매체 시장의 붕괴, 지역분권과 중앙집권의 투쟁, 평화주의와 호전주의의 갈등 등으로 설명할 수 있다. 이는 결과적으로 문화예술산업 권력은 문화다양성에 기초하여 형성된 세계 질서까지 위협할 수 있음을 보여주고 있다.8)

이와 같은 논의는 문화예술산업과 문화예술 간의 화해로 그 해결 방안을 모색할 수 있다. 예를 들어, 문화예술산업은 공공의 이익과 공동체적 가치를 문화콘텐츠 소비자들에게 매개하는 문화콘텐츠 제작에 적극 나서야 한다. 또한 이러한 문화콘텐츠들이 적극적으로 교육을 통해 시민들에게 전달될 수 있도록 학교교육, 사회교육, 평생교육을 지원하는 양보와 협조의 정신도 중요하다. 문화콘텐츠를 감시하기 위해 국제 시민연대를 조직하여 문화콘텐츠를 평가하는 활동을 상시적이고 지속적으로 실행에 옮기는 것도 문화예술산업과 문화예술 간의 화해에 기여할 수 있는 방법으로 여겨지고 있다.9)

이러한 시도들은 자본권력이 절대적인 시대에 거대 권력이 되어버린 문화예술산업이 인간의 삶에 의미와 정체성을 부여해왔던 문화예술을 무력화시키는 것에 대한 해결 방안 도모라는 관점에서 이해할 수 있다.

8) 김승수, 『정보자본주의와 대중문화산업』, 한울아카데미, 2007.
9) 문병호, '문화산업과 문화의 화해를 위하여', 한국미디어문화학회 학술대회 발표문, 2008.

문화예술산업 총론
[창조예술과 편집예술 산업의 이해]

부록

———

문화예술산업 관련 주요법령

1. 대중문화예술산업발전법(약칭: 대중문화산업법)

2. 문화산업진흥기본법(약칭: 문화산업법)

3. 콘텐츠산업진흥법(약칭: 콘텐츠산업법)

1. 대중문화예술산업발전법(약칭: 대중문화산업법)*

[시행 2021. 5. 18.] [법률 제18149호, 2021. 5. 18., 일부개정]

〈본문〉

제1장 총칙

제1조(목적) 이 법은 대중문화예술산업의 기반을 조성하고 관련 사업자, 대중
 문화예술인 등에 관한 사항을 정함으로써 건전한 대중문화를 확립하고 국
 민의 문화적 삶의 질 향상에 이바지함을 목적으로 한다.

제2조(정의) 이 법에서 사용하는 용어의 뜻은 다음과 같다.

 1. "대중문화예술산업"이란 대중문화예술인이 제공하는 대중문화예술용역
 을 이용하여 방송영상물·영화·비디오물·공연물·음반·음악파일·음악
 영상물·음악영상파일 등(이하 "대중문화예술제작물"이라 한다)을 제작
 하거나 대중문화예술제작물의 제작을 위하여 대중문화예술인의 대중문
 화예술용역 제공을 알선·기획·관리 등을 하는 산업으로서 대통령령으
 로 정하는 산업을 말한다.

 2. "대중문화예술용역"이란 대중문화예술산업에서 연기·무용·연주·가창·
 낭독, 그 밖의 예능과 관련한 용역을 말한다.

 3. "대중문화예술인"이란 대중문화예술용역을 제공하는 자 또는 대중문화
 예술용역을 제공할 의사를 가지고 대중문화예술사업자와 대중문화예술
 용역과 관련된 계약을 맺은 자를 말한다.

 4. "대중문화예술제작업"이란 대중문화예술용역을 이용하여 대중문화예술
 제작물을 제작하는 영업을 말한다. 이 경우 대중문화예술제작물이 1회
 이상의 도급에 따라 제작되는 경우에는 상위 수급인(도급인을 포함한
 다)의 영업을 포함한다.

* 문화예술관련 주요 법령은 법제처 국가법령정보센터 공개 자료 인용.

5. "대중문화예술제작업자"란 대중문화예술제작업을 하는 자를 말한다.

6. "대중문화예술기획업"이란 대중문화예술인의 대중문화예술용역을 제공 또는 알선하거나 이를 위하여 대중문화예술인에 대한 훈련·지도·상담 등을 하는 영업을 말한다.

7. "대중문화예술기획업자"란 대중문화예술기획업을 하기 위하여 제26조 제1항에 따라 등록을 한 자를 말한다.

8. "대중문화예술사업자"란 대중문화예술제작업 또는 대중문화예술기획업 을 하는 자를 말한다.

9. "대중문화예술제작물스태프"란 대중문화예술산업에 종사하는 자로서 대중문화예술제작물 제작과 관련된 기획, 촬영, 음향, 미술 등 업무에 기술적 또는 보조적인 용역을 제공하는 자를 말한다.

10. "청소년"이란 만 19세 미만의 사람을 말한다. 다만, 만 19세가 되는 해 의 1월 1일을 맞이한 사람은 제외한다.

제3조(신의성실의무 등) ① 대중문화예술인, 대중문화예술사업자 및 대중문 화예술제작물스태프는 신의에 따라 성실히 업무를 수행하여야 한다.

② 대중문화예술사업자 및 대중문화예술제작물스태프는 대중문화예술인 의 사생활을 보호하고 명예가 훼손되지 아니하도록 노력하여야 한다.

③ 대중문화예술인, 대중문화예술사업자 및 대중문화예술제작물스태프는 업무상 알게 된 비밀을 누설하거나 부당한 목적으로 사용하여서는 아니 된다.

제4조(다른 법률과의 관계) 대중문화예술인이 「근로기준법」의 보호를 받는 경우에는 같은 법을 이 법에 우선하여 적용한다.

제5조(국제협력 및 해외시장 진출 지원) ① 국가는 국가브랜드 가치 제고를 위하여 대중문화예술산업의 해외시장 진출에 관한 다음 각 호의 사업을 추 진할 수 있다.

1. 대중문화예술산업의 해외 홍보 및 해외 마케팅 활동 지원

2. 대중문화예술제작물의 국제공동제작 및 해외배급 지원

3. 해외진출에 관한 정보제공

4. 외국인의 투자유치

5. 해외 시장에서 대중문화예술제작물의 지식재산권 보호

② 국가는 제1항 각 호의 사업을 추진하는 자에게 필요한 행정적·재정적 지원을 할 수 있다.

제2장 대중문화예술산업의 영업질서

제1절 공정한 영업질서의 조성

제6조(공정한 영업질서의 조성) ① 국가는 대중문화예술산업의 건전한 발전을 위하여 공정한 영업질서의 조성에 노력하여야 한다.

② 대중문화예술사업자 또는 대중문화예술사업자와 대중문화예술제작물 제작공급계약을 체결하는 자는 그 지위를 이용하여 계약의 상대방에게 불공정한 계약의 체결을 강요하거나 부당한 이익을 취득하여서는 아니 된다.

③ 문화체육관광부장관은 대중문화예술사업자 또는 대중문화예술사업자와 대중문화예술제작물 제작공급계약을 체결하는 자가 제2항을 위반하는 경우 공정거래위원회 또는 관계 기관에 그 사실을 통보하여야 한다.

제7조(대중문화예술용역 관련 계약) ① 대중문화예술용역과 관련된 계약의 당사자는 대등한 입장에서 공정하게 계약을 체결하고, 신의에 따라 성실하게 계약을 이행하여야 한다.

② 제1항에 따른 계약의 당사자는 다음 각 호의 사항을 계약서에 명시하여야 하며, 서명 또는 기명·날인한 계약서를 서로 주고받아야 한다.

1. 계약 기간·갱신·변경 및 해제에 관한 사항
2. 계약 당사자의 권한 및 의무에 관한 사항
3. 대중문화예술용역의 범위 및 매체에 관한 사항
4. 대중문화예술인의 인성교육 및 정신건강 지원에 관한 사항
5. 상표권, 초상권, 콘텐츠 귀속에 관한 사항
6. 수익의 분배에 관한 사항
7. 분쟁해결에 관한 사항
8. 아동·청소년 대중문화예술인 보호에 관한 사항

9. 부속 합의에 관한 사항

③ 제8조에 따른 표준계약서를 사용하는 경우에는 제1항 및 제2항에 따라 계약을 체결한 것으로 본다.

제8조(표준계약서의 제정·보급) ① 문화체육관광부장관은 공정거래위원회와 협의하여 대중문화예술인과 대중문화예술사업자 사이 또는 서로 다른 대중문화예술사업자 사이의 대중문화예술용역과 관련된 표준계약서를 마련하고 사업자 및 사업자단체에 대하여 이를 보급하여야 한다.

② 문화체육관광부장관은 제1항에 따른 표준계약서를 제정 또는 개정하는 경우에 관련 사업자단체 등 이해관계자와 전문가의 의견을 들어야 한다.

제9조(대중문화예술제작물스태프의 계약) 대중문화예술제작물 제작과 관련하여 대중문화예술제작물스태프가 당사자가 되는 계약에 대하여는 제7조 및 제8조를 준용한다.

제10조(사전설명의 의무) ① 대중문화예술기획업자는 소속 대중문화예술인을 대리하여 대중문화예술용역제공계약을 체결할 때에는 해당 대중문화예술인에게 계약의 내용을 미리 설명하여야 한다.

② 대중문화예술기획업자는 제1항의 경우 해당 대중문화예술인의 명시적인 의사표시에 반하는 계약을 체결해서는 아니 된다.

제11조(대중문화예술기획업과 대중문화예술제작업의 겸업 특례) ① 대중문화예술제작업을 겸업하는 대중문화예술기획업자가 소속 대중문화예술인의 대중문화예술용역을 제공받고자 하는 경우에는 해당 대중문화예술인의 동의를 받아야 한다. 다만, 대중문화예술기획업자가 음반 또는 음원을 제작하는 경우에는 이를 적용하지 아니한다.

② 대중문화예술인이 제1항에 따른 동의를 하지 아니하였다는 이유로 계약조건을 일방적으로 변경하거나 다른 소속 대중문화예술인과 차별대우하는 등 부당한 대우를 받은 경우에는 대중문화예술기획업자와의 계약을 해지할 수 있다.

③ 제1항에 따른 대중문화예술기획업자는 소속 대중문화예술인에게 알선료에 따른 비용을 청구할 수 없으며, 이를 이유로 대중문화예술인에게 그 용역의 대가로 지급하여야 할 보수를 부당하게 삭감하여서는 아니 된다.

제12조(도급 계약 시 대중문화예술용역 보수에 대한 책임) ① 대중문화예술제작물이 1회 이상의 도급에 따라 제작되는 경우에 하수급인(下受給人)이 바로 위 수급인(도급인을 포함한다)의 귀책사유로 대중문화예술인 또는 대중문화예술제작물스태프에게 보수를 지급하지 못한 때에는 그 바로 위 수급인은 그 하수급인과 연대하여 보수에 대한 책임을 진다. 다만, 바로 위 수급인이 자신에게 귀책사유가 없음을 증명하는 경우에는 그러하지 아니하다. 〈개정 2021. 5. 18.〉

② 제1항에 따른 바로 위 수급인의 귀책사유는 다음 각 호의 어느 하나를 말한다. 〈개정 2021. 5. 18.〉

1. 정당한 사유 없이 도급계약에서 정한 도급 금액 지급일에 도급 금액을 지급하지 아니한 경우
2. 정당한 사유 없이 도급계약에서 정한 기자재, 설비, 인력 등의 공급을 하지 아니하거나 지연하는 경우
3. 정당한 사유 없이 도급계약의 조건을 이행하지 아니하여 하수급인이 도급사업을 정상적으로 수행하지 못한 경우

③ 하수급인이 대중문화예술인 또는 대중문화예술제작물스태프에게 지급하여야 할 보수에 대하여 제1항에 따른 바로 위 수급인이 공탁·보증 등 도급금액의 지급을 보장하는 조치를 한 경우에는 제1항에 따른 연대책임을 지지 아니한다. 〈개정 2021. 5. 18.〉

제13조(영업승계 시 대중문화예술인의 지위) ① 제30조 제5항 또는 제6항에 따라 영업자의 지위를 승계한 대중문화예술기획업자는 승계당시에 유효한 대중문화예술용역기획 관련 계약상의 권리와 의무를 승계한다. 〈개정 2018. 12. 24.〉

② 제1항에도 불구하고 소속 대중문화예술인이 명시적인 반대의사를 표시한 경우에는 그러하지 아니하다. 그러나 그 의사표시로써 선의의 제3자에게 대항하지 못한다.

제14조(회계처리) ① 대중문화예술기획업자는 소속 대중문화예술인에게 제공한 대중문화예술기획업무의 대가 및 비용을 해당 대중문화예술인별로 분리하여 계상·관리하고 회계장부를 따로 작성·비치하여야 한다. 다만, 2

인 이상의 대중문화예술인들이 하나의 대중문화예술용역을 제공하고 있어서 각 대중문화예술인이 제공하는 대중문화예술용역의 내용 및 정도를 분리할 수 없는 경우에는 그러하지 아니하다.

② 대중문화예술기획업자는 소속 대중문화예술인의 요구가 있는 경우 제1항에 따른 회계장부 등 해당 대중문화예술인과 관련된 회계 내역을 지체 없이 해당 대중문화예술인에게 공개하여야 한다.

③ 대중문화예술기획업자는 제3자로부터 대중문화예술용역 제공의 대가를 수령한 경우 수령일로부터 45일 이내에 해당 소속 대중문화예술인에게 계약에 따른 보수를 지급하여야 한다. 다만, 지급을 지체할 정당한 사유가 있는 경우에는 45일의 범위에서 그 지급 기한을 연장할 수 있다.

제15조(거짓 광고 등 금지) ① 대중문화예술기획업자 또는 그에게 고용된 자는 대중문화예술인을 모집하거나 대중문화예술용역제공을 알선하면서 거짓의 정보를 제공하거나 거짓의 약속을 하여서는 아니 된다.

②「학원의 설립·운영 및 과외교습에 관한 법률」 제6조에 따라 등록한 자로서 대중문화예술인을 양성할 목적으로 교육서비스를 제공하는 자는 학습자를 모집하는 과정에서 대중문화예술기획업무의 제공과 관련된 광고, 그 밖에 거짓정보를 제공하거나 거짓의 약속을 하여서는 아니 된다.

제16조(금지행위) ① 대중문화예술사업자 또는 대중문화예술제작물스태프는 그 직위를 이용하여 대중문화예술인에게 대중문화예술용역과 관련된 이익의 제공이나 약속 또는 불이익의 위협을 통하여 「성매매알선 등 행위의 처벌에 관한 법률」 제2조 제1항 제1호 각 목의 어느 하나에 해당하는 행위를 알선·권유 또는 유인하는 행위를 하여서는 아니 된다.

② 대중문화예술사업자 또는 대중문화예술제작물스태프는 업무관계에서 폭행이나 협박으로 대중문화예술인에게 「성매매알선 등 행위의 처벌에 관한 법률」 제2조 제1항 제1호 각 목의 어느 하나에 해당하는 행위를 강요하여서는 아니 된다.

제17조(지원센터) ① 문화체육관광부장관은 대중문화예술인, 대중문화예술제작물스태프 및 대중문화예술기획업 종사자의 권익보호를 위한 지원센터(이하 "지원센터"라 한다)를 설치할 수 있다.

② 지원센터는 다음 각 호의 업무를 한다.

1. 실태 및 권익보호를 위한 국내외 제도조사

2. 불공정거래, 폭력 등 피해 상담 및 법률적 지원

3. 성폭력 등의 방지를 위한 긴급전화센터 연계 및 지원

4. 권익보호를 위한 교육 프로그램 운영

5. 대중문화예술제작물스태프의 직업능력 개발 및 교육 지원

6. 업무의 홍보 등 그 밖에 지원센터의 설치목적을 달성하는 데 필요한 사업

③ 문화체육관광부장관은 지원센터에 대중문화예술산업 정책 수립을 위한 자문위원회를 둘 수 있다.

④ 제1항 및 제3항에 따른 지원센터 및 자문위원회의 설치·운영 등에 필요한 사항은 대통령령으로 정한다.

제18조(실태조사) ① 문화체육관광부장관은 대중문화예술산업의 공정한 거래질서의 확립을 위한 정책의 수립·시행을 위하여 대중문화예술산업 및 대중문화예술산업 종사자에 대한 실태조사를 정기적으로 실시하여야 한다.

② 문화체육관광부장관은 제1항에 따른 실태조사를 위하여 필요한 경우 대중문화예술사업자에게 필요한 자료의 제출을 요구할 수 있다. 이 경우 대중문화예술사업자는 특별한 사유가 없으면 이에 따라야 한다.

③ 제1항에 따른 실태조사의 대상·방법 등에 필요한 사항은 대통령령으로 정한다.

제2절 청소년 대중문화예술인의 보호

제19조(청소년보호 원칙) 국가, 대중문화예술사업자, 친권자 또는 후견인은 청소년 대중문화예술인이 대중문화예술용역을 제공하는 경우 그 권익이 침해되지 아니하도록 하며, 건전한 인격체로 성장할 수 있도록 배려하여야 한다.

제20조(청소년 관련 금지행위) ① 대중문화예술사업자는 대중문화예술제작물을 제작하는 경우 청소년 대중문화예술인에게 「아동·청소년의 성보호에 관한 법률」 제2조 제4호 각 목의 어느 하나에 해당하는 행위를 하게 하여

서는 아니 된다.

② 대중문화예술사업자는 「청소년 보호법」 제2조 제4호가목 및 나목, 같은 조 제5호에 따른 청소년유해약물, 청소년유해물건 및 청소년유해업소 등을 광고하는 대중문화예술제작물의 제작에 청소년 대중문화예술인이 대중문화예술용역을 제공하게 하여서는 아니 된다.

③ 대중문화예술기획업자는 「청소년 보호법」에 따라 청소년의 고용이나 출입을 금지하고 있는 직종이나 업종에 대중문화예술용역 제공을 알선하여서는 아니 된다.

제21조(청소년의 대중문화예술용역 제공) ① 대중문화예술사업자가 청소년 대중문화예술인과 계약을 체결하는 경우 그 대중문화예술인의 신체적·정신적 건강, 학습권, 인격권, 수면권, 휴식권, 자유선택권 등 기본적 인권을 보장하는 조치를 계약에 포함하여야 한다.

② 대중문화예술사업자는 청소년 대중문화예술인에게 과다한 노출행위나 지나치게 선정적인 표현행위를 강요하여서는 아니 된다.

제22조(15세 미만 청소년의 대중문화예술용역 제공) ① 대중문화예술제작물 제작 시 15세 미만의 청소년 대중문화예술인이 용역을 제공하는 시간은 1주일에 35시간을 초과하지 못한다.

② 대중문화예술제작업자는 오후 10시부터 오전 6시까지의 시간에 15세 미만의 청소년 대중문화예술인으로부터 대중문화예술용역을 제공받을 수 없다. 다만, 대중문화예술용역 제공일의 다음날이 학교의 휴일인 경우에는 대중문화예술인과 그 친권자 또는 후견인의 동의를 받아 대중문화예술용역 제공일 자정까지 대중문화예술용역을 제공받을 수 있다.

③ 국외활동을 위한 이동, 장거리 이동 등 정당한 사유가 있는 경우에는 제1항을 적용하지 아니한다. 이 경우 대중문화예술사업자는 청소년 대중문화예술인의 학습권, 휴식권, 수면권 등을 보장하여야 한다.

제23조(15세 이상 청소년의 대중문화예술용역 제공) ① 대중문화예술제작물 제작 시 15세 이상의 청소년 대중문화예술인이 용역을 제공하는 시간은 1주일에 40시간을 초과하지 못한다. 다만, 당사자의 합의에 따라 1일 1시간 1주일에 6시간을 한도로 연장할 수 있다.

② 대중문화예술제작업자는 오후 10시부터 오전 6시까지의 시간에 15세 이상의 청소년 대중문화예술인으로부터 대중문화예술용역을 제공받을 수 없다. 다만, 15세 이상의 청소년 대중문화예술인 및 그 친권자 또는 후견인의 동의가 있는 경우에는 대중문화예술용역을 제공받을 수 있다.

③ 국외활동을 위한 이동, 장거리 이동 등 정당한 사유가 있는 경우에는 제1항을 적용하지 아니한다. 이 경우 대중문화예술사업자는 청소년 대중문화예술인의 학습권, 휴식권, 수면권 등을 보장하여야 한다.

제24조(청소년 대중문화예술용역 관련 시정조치) ① 문화체육관광부장관은 청소년 대중문화예술인의 대중문화예술용역제공계약 또는 대중문화예술기획업무계약이 해당 청소년에게 현저하게 불리하다고 판단하는 경우 이에 대하여 시정권고를 할 수 있다.

② 문화체육관광부장관은 사업자가 제1항에 따른 시정권고를 정당한 사유 없이 따르지 아니하여 청소년 대중문화예술인의 신체적·정신적 건강 및 학습권 등을 현저하게 해할 우려가 있는 경우에는 이에 대하여 시정명령을 할 수 있다.

제25조(청소년 대중문화예술용역보수의 청구) ① 청소년 대중문화예술인은 독자적으로 대중문화예술용역보수를 대중문화예술제작업자 또는 대중문화예술기획업자에게 청구할 수 있다.

② 제1항의 청구가 있는 경우 대중문화예술제작업자 또는 대중문화예술기획업자는 보수청구권이 친권자 등 법정대리인에게 있다는 계약이 있더라도 해당 청소년 대중문화예술인에게 보수를 지급하여야 계약 상의 보수지급 채무를 이행한 것으로 본다.

제3절 대중문화예술기획업의 등록 및 운영

제26조(대중문화예술기획업의 등록) ① 대중문화예술기획업을 하려는 자는 문화체육관광부장관에게 등록하여야 한다. 이 경우 등록한 사항을 변경할 경우에도 또한 같다.

② 제1항에 따른 등록을 하려는 자는 다음 각 호의 요건을 갖추어야 한다. 〈개정 2018. 3. 13.〉

1. 다음 각 목의 어느 하나에 해당하는 요건을 갖출 것. 다만, 법인의 경우
에는 임원 1명 이상이 이에 해당하여야 한다.

가. 대중문화예술기획업에서 2년 이상 종사한 경력

나. 문화체육관광부령으로 정하는 시설에서 실시하는 대중문화예술기획업
관련 교육과정의 이수

2. 독립한 사무소

③ 제1항에 따른 등록 또는 변경등록을 하려는 자는 다음 각 호의 서류를
제출하여야 한다.

1. 문화체육관광부령으로 정하는 등록신청서 또는 변경등록신청서

2. 법인등기부등본(법인인 경우에 한정한다)

3. 사업자 등록증 사본

4. 제2항에서 정한 사항을 증빙하는 서류

④ 문화체육관광부장관은 제1항부터 제3항까지의 규정에 따른 등록 또는
변경등록을 한 경우에는 신청인에게 등록증을 발급하여야 한다.

⑤ 제1항부터 제3항까지의 규정에 따른 등록 및 변경등록의 절차, 요건 및
방법, 등록증의 발급 등에 필요한 사항은 대통령령으로 정한다.

⑥ 다른 법령에서 정한 절차에 따라 대중문화예술기획업의 등록을 한 경우
에는 이 법에 따른 등록으로 본다.

제27조(결격사유) 다음 각 호의 어느 하나에 해당하는 자는 대중문화예술기
획업을 운영하거나 그 업무에 종사할 수 없다. 〈개정 2019. 11. 26.〉

1. 미성년자·피성년후견인·피한정후견인

2. 파산선고를 받은 자로서 복권되지 아니한 자

3. 이 법, 「형법」 제287조부터 제292조까지 및 제294조, 「특정범죄 가중처
벌 등에 관한 법률」 제5조의2, 「성매매알선 등 행위의 처벌에 관한 법
률」, 「풍속영업의 규제에 관한 법률」 및 「아동·청소년의 성보호에 관한
법률」을 위반하거나 「아동복지법」 제3조 제7호의2에 따른 아동학대관
련범죄를 저질러 벌금 이상의 형의 선고를 받고 그 집행이 종료되거나
집행을 받지 아니하기로 확정된 후 3년이 경과되지 아니한 자

4. 제33조 제1항에 따라 등록이 취소된 후 3년이 경과되지 아니한 자

5. 임원 중에 제1호부터 제4호까지의 어느 하나에 해당하는 자가 있음을 알고도 그 직을 유지하도록 한 법인

제28조(명의 대여의 금지) 대중문화예술기획업자는 다른 사람에게 자기의 명의 또는 상호를 사용하여 대중문화예술기획업을 하게 하거나 등록증을 빌려주어서는 아니 된다.

제29조(대중문화예술기획업자 등의 교육) ① 문화체육관광부장관은 대중문화예술기획업자에 대하여 이 법의 내용과 준수사항, 대중문화예술산업의 공정한 영업질서의 조성에 관한 사항, 그 밖에 대통령령으로 정하는 사항 등에 관한 교육을 실시할 수 있다.

② 제26조 제1항에 따라 등록한 대중문화예술기획업자는 제1항에 따른 교육을 받아야 한다.

③ 문화체육관광부장관은 제1항에 따른 교육실시를 대통령령으로 정하는 전문기관 또는 협회 등에 위탁할 수 있다. 이 경우 문화체육관광부장관은 예산의 범위에서 필요한 비용의 전부 또는 일부를 지원할 수 있다.

④ 대중문화예술기획업자는 성에 대한 건전한 가치관 함양과 성폭력·성매매·성희롱 방지를 위하여 소속 대중문화예술인이 대통령령으로 정하는 전문기관이 실시하는 성교육 및 성폭력·성매매·성희롱 예방교육을 받을 수 있도록 필요한 조치를 하여야 한다. 〈신설 2020. 6. 9.〉

⑤ 제1항 및 제4항에 따른 교육의 시기·시간·내용 및 비용 등에 관하여는 문화체육관광부령으로 정한다. 〈개정 2020. 6. 9.〉

제30조(영업의 승계) ① 제26조 제1항에 따라 등록을 한 대중문화예술기획업자가 그 영업을 양도하려고 하거나 다른 법인과 합병하려는 경우에는 문화체육관광부령으로 정하는 바에 따라 문화체육관광부장관에게 신고하여야 한다.

② 대중문화예술기획업자가 사망한 경우 상속인이 대중문화예술기획업을 계속하려면 피상속인이 사망한 날부터 30일 이내에 문화체육관광부령으로 정하는 바에 따라 문화체육관광부장관에게 신고하여야 한다.

③ 문화체육관광부장관은 제1항 또는 제2항에 따른 신고를 받은 날부터 7일 이내에 신고수리 여부를 신고인에게 통지하여야 한다.

④ 문화체육관광부장관이 제3항에서 정한 기간 내에 신고수리 여부 또는 민원 처리 관련 법령에 따른 처리기간의 연장을 신고인에게 통지하지 아니하면 그 기간(민원 처리 관련 법령에 따라 처리기간이 연장 또는 재연장된 경우에는 해당 처리기간을 말한다)이 끝난 날의 다음 날에 신고를 수리한 것으로 본다.

⑤ 제1항에 따른 신고가 수리된 경우(제4항에 따라 신고를 수리한 것으로 보는 경우를 포함한다)에 양수인, 합병으로 설립되거나 합병 후 존속하는 법인은 그 양수일, 합병일부터 종전의 대중문화예술기획업자의 지위를 승계한다.

⑥ 제2항에 따른 신고가 수리된 경우(제4항에 따라 신고를 수리한 것으로 보는 경우를 포함한다)에 상속인은 피상속인의 대중문화예술기획업자로서의 지위를 승계하며, 피상속인이 사망한 날부터 신고가 수리된 날(제4항에 따라 신고를 수리한 것으로 보는 날을 포함한다)까지의 기간 동안은 피상속인의 대중문화예술기획업자의 등록을 상속인의 대중문화예술기획업자의 등록으로 본다.

⑦ 다른 법령에서 정한 절차에 따라 영업승계의 신고를 한 경우에는 이 법에 따른 신고를 한 것으로 본다.

제31조(휴업·폐업 및 재개의 신고) ① 대중문화예술기획업자가 휴업 또는 폐업하거나 휴업 후 영업을 재개하고자 할 때에는 대통령령으로 정하는 바에 따라 문화체육관광부장관에게 이를 신고하여야 한다.

② 문화체육관광부장관은 제1항에 따른 폐업신고를 하지 아니한 자에 대하여 대통령령으로 정하는 바에 따라 폐업한 사실을 확인한 후 등록사항을 직권으로 말소할 수 있다.

③ 제1항에 따라 폐업을 신고한 경우 제26조 제1항에 따른 등록은 그 효력을 잃는다.

④ 문화체육관광부장관은 제1항에 따른 영업 재개의 신고를 받은 날부터 7일 이내에 신고수리 여부를 신고인에게 통지하여야 한다. 〈신설 2018. 12. 24.〉

⑤ 문화체육관광부장관이 제4항에서 정한 기간 내에 신고수리 여부 또는

민원 처리 관련 법령에 따른 처리기간의 연장을 신고인에게 통지하지 아니하면 그 기간(민원 처리 관련 법령에 따라 처리기간이 연장 또는 재연장된 경우에는 해당 처리기간을 말한다)이 끝난 날의 다음 날에 신고를 수리한 것으로 본다. 〈신설 2018. 12. 24.〉

⑥ 다른 법령에서 정한 절차에 따라 휴업 또는 폐업, 영업의 재개를 신고한 경우에는 이 법에 따른 신고를 한 것으로 본다. 〈개정 2018. 12. 24.〉

제32조(종합정보시스템의 구축·운영) ① 문화체육관광부장관은 대중문화예술기획업과 관련된 정보를 종합적으로 관리하고, 대중문화예술인을 지망하는 사람에게 관련 정보를 제공하기 위하여 종합정보시스템을 구축·운영할 수 있다.

② 제1항에 따른 대중문화예술기획업과 관련된 정보의 범위, 내용 등 종합정보시스템 구축·운영에 필요한 사항은 대통령령으로 정한다.

제4절 행정조치

제33조(등록취소 등) ① 문화체육관광부장관은 제26조 제1항에 따른 대중문화예술기획업의 등록을 한 자가 다음 각 호의 어느 하나에 해당하는 경우에는 등록을 취소할 수 있다. 〈개정 2019. 11. 26.〉

1. 거짓 또는 부정한 방법으로 등록한 경우
2. 영업정지명령을 위반하여 영업을 계속한 경우로써 그 위반의 정도가 중한 경우
3. 제27조 제1호부터 제5호까지의 어느 하나에 해당하게 된 경우. 다만, 제27조 제5호에 해당하여 해당 임원을 3개월 이내에 다시 임명한 경우는 제외한다.

② 문화체육관광부장관은 제26조 제1항에 따른 대중문화예술기획업의 등록을 한 자가 다음 각 호의 어느 하나에 해당하는 경우에는 6개월 이내의 기간을 정하여 영업정지를 명할 수 있다.

1. 제26조 제1항에 따른 변경등록을 하지 아니한 경우
2. 삭제 〈2019. 11. 26.〉
3. 제16조 또는 제20조를 위반한 경우

4. 영업정지명령을 위반하여 영업을 계속한 경우

③ 제1항에 따라 등록취소 처분을 받은 자는 그 처분의 통지를 받은 날부터 7일 이내에 등록증을 반납하여야 한다.

④ 제1항 및 제2항에 따른 행정처분의 세부기준은 그 위반행위의 유형과 위반의 정도 등을 고려하여 대통령령으로 정한다.

제34조(과징금 부과) ① 문화체육관광부장관은 대중문화예술기획업자가 제33조 제2항 각 호의 어느 하나에 해당하여 영업정지처분을 하여야 하는 때에는 대통령령으로 정하는 바에 따라 그 영업정지처분을 갈음하여 5천만원 이하의 과징금을 부과할 수 있다.

② 문화체육관광부장관은 제1항에 따라 과징금으로 징수한 금액에 상당하는 금액을 대중문화예술산업의 진흥 및 이 법의 시행을 위한 용도에 사용하여야 하며 매년 다음 연도의 과징금운용계획을 수립·시행하여야 한다.

③ 문화체육관광부장관은 제1항에 따른 과징금을 납부하여야 할 자가 납부기한까지 이를 납부하지 아니하는 때에는 국세 또는 지방세 체납처분의 예에 따라 이를 징수한다.

④ 제1항에 따른 과징금을 부과하는 위반행위의 종별·정도 등에 따른 과징금의 금액과 그 부과절차 등에 관하여 필요한 사항은 대통령령으로 정한다.

제35조(행정제재처분의 효과승계) ① 제30조 제5항 또는 제6항에 따라 영업자의 지위를 승계하는 경우 종전의 영업자(이하 이 조에서 "양도인등"이라한다)에게 제33조 제1항 각 호에서 정한 위반을 사유로 한 행정제재처분의효과는 그 행정처분일부터 1년간 영업자의 지위를 승계 받은 양수인·상속인 또는 합병 후 존속하거나 설립되는 법인 등(이하 이 조에서 "양수인등"이라 한다)에게 승계되며 행정제재처분의 절차가 진행 중인 때에는 영업자의 지위를 승계 받은 자에게 행정제재처분의 절차를 계속 진행할 수 있다.다만, 양수인등이 양수 또는 합병 시에 그 처분 또는 위반사실을 알지 못한경우에는 그러하지 아니하다. 〈개정 2018. 12. 24., 2019. 11. 26., 2021. 5. 18.〉

② 양수인등은 양도인등이 제33조 제1항 각 호에 따른 위반을 사유로 행정

제재처분의 절차가 진행 중인지 및 행정제재처분을 받은 이력이 있는지 여부를 확인하여야 하며, 문화체육관광부장관은 양수인등이 그 확인을 요청하는 경우 문화체육관광부령으로 정하는 바에 따라 확인하는 서류를 발급할 수 있다. 〈신설 2019. 11. 26.〉

제3장 보칙

제36조(청문) 문화체육관광부장관은 제33조 제1항에 따라 등록을 취소하는 경우에는 청문을 하여야 한다.

제37조(수수료) 제26조 제1항에 따라 대중문화예술기획업을 등록하거나 변경등록을 하는 자는 문화체육관광부령으로 정하는 바에 따라 수수료를 납부하여야 한다.

제38조(권한의 위임·위탁) ① 문화체육관광부장관은 이 법에 따른 권한의 일부를 대통령령으로 정하는 바에 따라 특별시장·광역시장·특별자치시장·도지사 및 특별자치도지사에게 위임할 수 있다.

② 이 법에 따른 문화체육관광부장관의 권한은 대통령령으로 정하는 바에 따라 관계 공공기관 또는 협회 등에 위탁할 수 있다.

제4장 벌칙

제39조(벌칙) ① 제20조 제1항을 위반하여 청소년 대중문화예술인에게 「아동·청소년의 성보호에 관한 법률」 제2조 제4호 각 목의 어느 하나에 해당하는 행위를 하게 한 자는 5년 이상의 유기징역에 처한다.

② 제16조 제2항을 위반하여 「성매매알선 등 행위의 처벌에 관한 법률」 제2조 제1항 제1호 각 목의 어느 하나에 해당하는 행위를 강요한 자는 10년 이하의 징역 또는 1억원 이하의 벌금에 처한다.

③ 제16조 제1항을 위반하여 「성매매알선 등 행위의 처벌에 관한 법률」 제2조 제1항 제1호 각 목의 어느 하나에 해당하는 행위를 알선·권유 또는 유인한 자는 3년 이하의 징역 또는 3천만원 이하의 벌금에 처한다.

제40조(벌칙) ① 다음 각 호의 어느 하나에 해당하는 자는 2년 이하의 징역 또는 2천만원 이하의 벌금에 처한다. 〈개정 2017. 3. 21.〉

1. 제20조 제2항을 위반하여 청소년 대중문화예술인이 청소년유해약물, 청소년유해물건 및 청소년유해업소 등을 광고하는 대중문화예술제작물 제작에 대중문화예술용역을 제공하게 한 자

2. 제20조 제3항을 위반하여 청소년 대중문화예술인이 청소년고용·출입금지 직종 또는 업종에 대중문화예술용역을 제공하도록 알선한 자

3. 제26조 제1항을 위반하여 등록을 하지 아니하고 영업한 자

② 제33조 제2항을 위반하여 영업정지기간 중에 영업을 한 자는 1천만원 이하의 벌금에 처한다.

제41조(과태료) ① 다음 각 호의 어느 하나에 해당하는 자에게는 1천만원 이하의 과태료를 부과한다. 〈개정 2018. 12. 24.〉

1. 제3조 제3항의 비밀유지 의무를 위반하여 업무상 알게 된 비밀을 누설하거나 부당한 목적으로 사용한 자

2. 제10조 제1항의 사전설명 의무를 위반한 경우

3. 제11조 제3항을 위반하여 알선료에 따른 비용을 청구하거나 이를 이유로 대중문화예술인에게 지급하여야 할 보수를 부당하게 삭감한 자

4. 제14조 제3항을 위반하여 정당한 이유 없이 계약상 분배액을 지급하지 아니한 자

5. 제15조를 위반하여 거짓의 정보를 제공하거나 거짓의 약속을 한 자

6. 제24조 제2항의 시정명령을 이행하지 아니한 자

7. 제26조 제2항의 등록기준을 갖추지 아니한 자

8. 제28조를 위반하여 명의를 대여한 자

9. 제30조 제1항 또는 제2항을 위반하여 신고를 하지 아니한 자

② 다음 각 호의 어느 하나에 해당하는 자에게는 5백만원 이하의 과태료를 부과한다.

1. 제7조 제2항을 위반한 대중문화예술사업자

2. 제14조 제1항을 위반하여 회계장부를 작성·비치하지 아니한 자

3. 제14조 제2항을 위반하여 회계장부를 제공하지 아니한 자

4. 제26조 제1항을 위반하여 변경등록을 하지 아니한 자

5. 제29조 제2항을 위반하여 정당한 사유 없이 교육을 받지 아니한 자

6. 제31조 제1항을 위반하여 휴업·폐업 및 재개의 신고를 하지 아니한 자

③ 제29조 제4항을 위반하여 소속 대중문화예술인이 성교육 및 성폭력·성매매·성희롱 예방교육을 받을 수 있도록 필요한 조치를 하지 아니한 자에게는 300만원 이하의 과태료를 부과한다. 〈신설 2020. 6. 9.〉

④ 제1항 및 제2항에 따른 과태료는 대통령령으로 정하는 바에 따라 문화체육관광부장관이 부과·징수한다. 〈개정 2020. 6. 9.〉

제42조(양벌규정) 법인의 대표자나 법인 또는 개인의 대리인·사용인 그 밖의 종업원이 그 법인 또는 개인의 업무에 관하여 제39조 또는 제40조의 위반행위를 하면 행위자를 벌하는 외에 그 법인 또는 개인에 대하여도 각 해당 조문의 벌금형을 과한다. 다만, 법인 또는 개인이 그 위반행위를 방지하기 위하여 해당 업무에 관하여 상당한 주의와 감독을 게을리하지 아니한 경우에는 그러하지 아니하다.

2. 문화산업진흥기본법(약칭: 문화산업법)

[시행 2021. 6. 9.] [법률 제17584호, 2020. 12. 8., 일부개정]

제1장 총칙 〈개정 2009. 2. 6.〉

제1조(목적) 이 법은 문화산업의 지원 및 육성에 필요한 사항을 정하여 문화산업 발전의 기반을 조성하고 경쟁력을 강화함으로써 국민의 문화적 삶의 질 향상과 국민경제의 발전에 이바지함을 목적으로 한다.

제2조(정의) 이 법에서 사용하는 용어의 뜻은 다음과 같다. 〈개정 2010. 6. 10., 2011. 5. 25., 2014. 1. 28., 2016. 3. 29., 2020. 2. 11., 2020. 12. 8.〉

1. "문화산업"이란 문화상품의 기획·개발·제작·생산·유통·소비 등과 이에 관련된 서비스를 하는 산업을 말하며, 다음 각 목의 어느 하나에 해당하는 것을 포함한다.

가. 영화·비디오물과 관련된 산업

나. 음악·게임과 관련된 산업

다. 출판·인쇄·정기간행물과 관련된 산업

라. 방송영상물과 관련된 산업

마. 문화재와 관련된 산업

바. 만화·캐릭터·애니메이션·에듀테인먼트·모바일문화콘텐츠·디자인(산업디자인은 제외한다)·광고·공연·미술품·공예품과 관련된 산업

사. 디지털문화콘텐츠, 사용자제작문화콘텐츠 및 멀티미디어문화콘텐츠의 수집·가공·개발·제작·생산·저장·검색·유통 등과 이에 관련된 서비스를 하는 산업

아. 대중문화예술산업

자. 전통적인 소재와 기법을 활용하여 상품의 생산과 유통이 이루어지는 산업으로서 의상, 조형물, 장식용품, 소품 및 생활용품 등과 관련된 산업

차. 문화상품을 대상으로 하는 전시회·박람회·견본시장 및 축제 등과 관
　련된 산업. 다만, 「전시산업발전법」 제2조 제2호의 전시회·박람회·견
　본시장과 관련된 산업은 제외한다.

카. 가목부터 차목까지의 규정에 해당하는 각 문화산업 중 둘 이상이 혼합
　된 산업

2. "문화상품"이란 예술성·창의성·오락성·여가성·대중성(이하 "문화적
　요소"라 한다)이 체화(體化)되어 경제적 부가가치를 창출하는 유형·무
　형의 재화(문화콘텐츠, 디지털문화콘텐츠 및 멀티미디어문화콘텐츠를
　포함한다)와 그 서비스 및 이들의 복합체를 말한다.

3. "콘텐츠"란 부호·문자·도형·색채·음성·음향·이미지 및 영상 등(이들
　의 복합체를 포함한다)의 자료 또는 정보를 말한다.

4. "문화콘텐츠"란 문화적 요소가 체화된 콘텐츠를 말한다.

5. "디지털콘텐츠"란 부호·문자·도형·색채·음성·음향·이미지 및 영상
　등(이들의 복합체를 포함한다)의 자료 또는 정보로서 그 보존 및 이용의
　효용을 높일 수 있도록 디지털 형태로 제작하거나 처리한 것을 말한다.

6. "디지털문화콘텐츠"란 문화적 요소가 체화된 디지털콘텐츠를 말한다.

7. "멀티미디어콘텐츠"란 부호·문자·도형·색채·음성·음향·이미지 및 영
　상 등(이들의 복합체를 포함한다)과 관련된 미디어를 유기적으로 복합
　시켜 새로운 표현기능 및 저장기능을 갖게 한 콘텐츠를 말한다.

8. "공공문화콘텐츠"란 「공공기관의 정보공개에 관한 법률」 제2조 제3호에
　따른 공공기관 및 「박물관 및 미술관 진흥법」 제3조에 따른 국립 박물
　관, 공립 박물관, 국립 미술관, 공립 미술관 등에서 보유·제작·전시 또
　는 관리하고 있는 문화콘텐츠를 말한다.

9. "에듀테인먼트"란 문화콘텐츠를 유기적으로 복합시켜 기획 및 제작된
　것으로 교육적으로 활용될 수 있는 것을 말한다.

10. "문화산업전문투자조합"(이하 "투자조합"이라 한다)이란 「벤처투자 촉
　진에 관한 법률」 제2조 제11호에 따른 벤처투자조합 및 「여신전문금융
　업법」에 따른 신기술사업투자조합으로서 그 자산 중 대통령령으로 정
　하는 비율 이상을 창업자 또는 제작자에게 투자하는 조합을 말한다.

11. "제작"이란 기획·개발·생산 등의 일련의 과정을 통하여 유형·무형의 문화상품을 만드는 것을 말하며 디지털화 등 전자적인 형태로 변환하거나 처리하는 것을 포함한다.

12. "제작자"란 문화상품을 제작하는 개인·법인·투자조합 등을 말한다.

13. "문화산업완성보증"(이하 "완성보증"이라 한다)이란 문화상품의 제작자가 문화상품을 유통하는 자에게 계약의 내용대로 완성하여 인도(引渡)할 수 있도록 대통령령으로 정하는 금융기관 등으로부터 필요한 자금의 대출·급부(給付) 등을 받음으로써 부담하는 채무를 보증하는 것을 말한다.

14. "유통"이란 문화상품이 제작자로부터 소비자에게 전달되는 과정을 말하며 「정보통신망 이용촉진 및 정보보호 등에 관한 법률」 제2조 제1항 제1호에 따른 정보통신망(이하 "정보통신망"이라 한다)을 통한 것을 포함한다.

15. "유통전문회사"란 문화상품의 원활한 유통과 물류비용의 절감을 위하여 설립된 회사로서 제14조에 따라 문화체육관광부장관 또는 특별시장·광역시장·도지사·특별자치도지사(이하 "시·도지사"라 한다)에게 신고한 회사를 말한다.

16. "가치평가"란 문화상품 또는 문화기술(문화상품의 제작에 사용되는 기법이나 기술을 말한다. 이하 같다)의 사업화를 통하여 발생하거나 발생할 수 있는 경제적 가치를 가액(價額)·등급 또는 점수 등으로 표현하는 것을 말한다.

17. "문화산업진흥시설"이란 문화산업 관련 사업자와 그 지원시설 등을 집단적으로 유치함으로써 문화산업 관련 사업자의 활동을 지원하기 위한 시설로 제21조 제1항에 따라 지정된 시설물을 말한다.

18. "문화산업단지"란 기업·대학·연구소·개인 등이 공동으로 문화산업과 관련한 연구개발·기술훈련·정보교류·공동제작 등을 할 수 있도록 조성한 토지·건물·시설의 집합체로 제24조 제2항에 따라 지정·개발된 산업단지를 말한다.

19. "문화산업진흥지구"란 문화산업 관련 기업 및 대학, 연구소 등의 밀집

도가 다른 지역보다 높은 지역으로서 집적화를 통한 문화산업 관련 기업 및 대학, 연구소 등의 영업활동·연구개발·인력양성·공동제작 등을 장려하고 촉진하기 위하여 제28조의2에 따라 지정된 지역을 말한다.

20. "방송영상독립제작사"(이하 "독립제작사"라 한다)란 방송영상물을 제작하여 「방송법」에 따른 방송사업자·중계유선방송사업자·음악유선방송사업자·전광판방송사업자 또는 외국방송사업자(이하 "방송사업자 등"이라 한다)에게 제공하는 사업을 하는 자를 말한다. 다만, 방송 또는 시청자에게 제공할 목적으로 방송영상물을 제작하는 방송사업자등은 제외한다.

21. "문화산업전문회사"란 회사의 자산을 문화산업의 특정 사업에 운용하고 그 수익을 투자자·사원·주주에게 배분하는 회사를 말한다.

[전문개정 2009. 2. 6.]

제3조(국가와 지방자치단체의 책임) ① 국가와 지방자치단체는 문화산업의 진흥을 위하여 필요한 정책을 수립·시행하여야 한다.

② 국가와 지방자치단체는 문화산업 진흥을 위하여 기술의 개발과 조사·연구사업의 지원, 외국 및 문화산업 관련 국제기구와의 협력체제 구축 등 필요한 노력을 하여야 한다.

③ 국가와 지방자치단체는 문화산업의 진흥을 위한 각종 시책을 수립·시행함에 있어서 장애인이 관련 활동에 참여할 수 있도록 「장애인차별금지 및 권리구제 등에 관한 법률」 제4조에 따른 정당한 편의 제공을 위하여 노력하여야 한다. 〈신설 2011. 5. 25.〉

[전문개정 2009. 2. 6.]

제4조(문화산업의 중·장기 기본계획 수립 등) ① 문화산업정책은 문화체육관광부장관이 총괄한다.

② 문화체육관광부장관은 이 법의 목적을 달성하기 위하여 문화산업 진흥에 관한 기본적이고 종합적인 중·장기 기본계획(이하 "중·장기기본계획"이라 한다)과 문화산업의 각 분야별 및 기간별로 세부시행계획(이하 "세부시행계획"이라 한다)을 수립·시행하여야 한다.

③ 문화체육관광부장관은 중·장기기본계획과 세부시행계획을 수립하고

시행하기 위하여 필요하면 지방자치단체와 공공기관·연구소·법인·단체·
대학·민간기업·개인 등에 대하여 필요한 협조를 요청할 수 있다.

[전문개정 2009. 2. 6.]

제5조(연차 보고) 정부는 매년 문화산업 진흥에 관한 정책과 동향에 대한 보
고서를 정기국회 시작 전까지 국회에 제출하여야 한다.

[전문개정 2009. 2. 6.]

제6조(다른 법률과의 관계) 문화산업 진흥 및 지원 등에 관하여는 다른 법률
에 특별한 규정이 있는 경우 외에는 이 법에서 정하는 바에 따른다.

[전문개정 2009. 2. 6.]

제2장 창업·제작·유통

제7조(창업의 지원) 문화체육관광부장관은 문화산업에 관한 창업을 촉진하고
창업자의 성장·발전을 위하여 필요한 지원을 할 수 있다.

[전문개정 2009. 2. 6.]

제8조(투자회사에 대한 지원) ①「벤처투자 촉진에 관한 법률」제2조 제10호
에 따른 중소기업창업투자회사 및 「여신전문금융업법」제3조 제1항·제2
항에 따라 허가받거나 등록된 여신전문금융회사(이하 "투자회사"라 한다)
로서 다음 각 호의 사업을 하는 자가 이 법에 따른 지원을 받으려는 경우에
는 문화체육관광부장관으로부터 그 회사의 문화산업에 대한 투자분의 인
정을 받아야 한다. 〈개정 2020. 2. 11.〉

1. 문화산업 및 관련 제작자에 대한 투자
2. 문화상품 제작자에 대한 투자
3. 문화산업에 대한 투자자의 모집과 관리
4. 투자조합자금의 관리
5. 문화상품 제작자를 위한 보증 및 자금의 알선
6. 문화산업에 관한 첨단기술, 설비 및 전문인력 등의 알선과 경영 자문
7. 창업을 위한 상담 및 제작 활동의 지원
8. 문화상품의 유통 촉진을 위한 국내외 마케팅 및 저작권 관리

9. 제1호부터 제8호까지의 사업에 딸린 사업

② 제1항에 따른 문화산업에 대한 투자분의 인정절차 등에 관하여 필요한 사항은 대통령령으로 정한다.

③ 제1항 제4호의 투자조합자금 관리는 특정 문화상품의 제작자에 대한 무담보 대출을 포함한다.

④ 이 법에 따른 지원을 받는 투자회사는 대통령령으로 정하는 바에 따라 해당 회계연도의 결산서를 문화체육관광부장관에게 제출하여야 한다.

[전문개정 2009. 2. 6.]

제9조(투자조합) ① 투자회사가 투자조합의 자금을 관리하려는 경우에는 그 투자회사와 투자회사 외의 자가 출자하는 투자조합을 결성하여야 한다. 이 경우 사업개요, 출자계획, 수익의 배분계획 등을 공고하여야 한다.

② 투자회사의 문화산업에 대한 투자와 관련하여 투자조합의 범위 및 조직 등에 관하여 필요한 사항은 대통령령으로 정한다.

[전문개정 2009. 2. 6.]

제10조(제작자의 제작지원) ① 문화체육관광부장관이나 시·도지사는 문화산업의 경쟁력을 강화하고 우수문화상품의 제작을 촉진하기 위하여 제작자에게 필요한 자금을 융자하거나 그 밖의 지원을 할 수 있다.

② 이 법에 따라 지원을 받을 수 있는 제작의 범위와 제작자 지원 등에 필요한 사항은 대통령령으로 정한다.

[전문개정 2009. 2. 6.]

제10조의2(완성보증계정의 설치 등) ① 문화체육관광부장관은 문화상품의 제작 및 문화산업에 대한 투자의 활성화를 위하여 완성보증업무를 수행하는 다음 각 호의 기관 중 문화체육관광부장관이 정하는 기준에 부합하는 기관에 완성보증계정을 설치하고 이의 운영 및 관리를 위탁할 수 있다. 〈개정 2016. 3. 29.〉

1. 「신용보증기금법」에 따른 신용보증기금

2. 「기술보증기금법」에 따른 기술보증기금

② 완성보증계정에 대한 출연금·보증수수료 등의 수입·운영 및 관리 등에 필요한 사항은 대통령령으로 정한다.

③ 제1항에 따라 완성보증계정을 관리하는 기관은 주 채무자로 하여금 제
작하는 문화상품에 대한 공정 및 회계 관리를「공공기관의 운영에 관한 법
률」제4조에 따른 공공기관 중 문화산업진흥과 관련된 기관에 위탁하게 할
수 있다.

[본조신설 2009. 2. 6.]

제10조의3(독립제작사의 신고 등) ① 독립제작사가 되고자 하는 자는 대통령
령으로 정하는 바에 따라 문화체육관광부장관에게 신고하여야 한다. 신고
한 사항 중 문화체육관광부령으로 정하는 중요한 사항을 변경하려는 경우
에도 같다.

② 문화체육관광부장관은 제1항에 따른 신고 또는 변경신고를 받은 경우
그 내용을 검토하여 이 법에 적합하면 신고를 수리하여야 한다.

③ 제58조의2 제1항에 따라 영업폐쇄명령을 받은 후 1년이 지나지 아니하
거나 영업정지처분을 받은 후 그 기간이 지나지 아니한 자는 제1항에 따른
신고를 할 수 없다.

[본조신설 2020. 12. 8.]

제10조의4(독립제작사의 준수사항) ① 독립제작사는 방송영상물 제작에 참여
하는「대중문화예술산업발전법」제2조 제3호의 대중문화예술인 또는 같은
조 제9호의 대중문화예술제작물스태프에게 임금 또는 계약금액을 체불해
서는 아니 된다.

② 문화체육관광부장관은 제1항의 위반 여부에 관한 조사를 위하여 필요
한 경우 대통령령으로 정하는 바에 따라 독립제작사에 관련 사항을 보고
하게 하거나 필요한 자료의 제출을 요구할 수 있다. 이 경우 보고 또는
자료의 제출을 요구받은 독립제작사는 특별한 사유가 없으면 이에 따라야
한다.

③ 문화체육관광부장관은 제1항의 위반 여부에 관한 조사를 위하여 고용
노동부장관에게 독립제작사의 임금체불에 관한 다음 각 호의 정보 제공을
요청할 수 있다. 이 경우 요청을 받은 고용노동부장관은 필요하다고 인정
하는 경우에는 독립제작사의 임금체불에 관한 정보를 제공하여야 한다.

1. 임금체불 사업장의 명칭 및 사업자등록번호

2. 대표자 성명(「개인정보 보호법」 제24조에 따른 고유식별정보 등 대통령령으로 정하는 개인정보를 포함한다)

3. 체불인원, 체불임금액 및 청산금액

④ 문화체육관광부장관은 제1항을 위반한 독립제작사에 대하여 제8조 및 제9조에 따라 지원을 받은 투자회사 및 투자조합의 투자와 제11조 제1항에 따른 제작 지원을 대통령령으로 정하는 기간 동안 배제하도록 하거나 제11조 제1항에 따른 제작 지원을 중단하도록 할 수 있으며, 「방송통신발전 기본법」 제24조에 따른 방송통신발전기금의 지원을 중단하거나 지원 대상에서 배제할 수 있도록 관계 기관에 통보할 수 있다.

[본조신설 2020. 12. 8.]

제11조(독립제작사의 제작 지원) ① 정부는 독립제작사의 제작을 활성화하기 위하여 대통령령으로 정하는 바에 따라 필요한 지원을 할 수 있다. 이 경우 제12조의2 제4항에 따른 표준계약서를 사용하는 독립제작사를 우선적으로 지원할 수 있다. 〈개정 2020. 12. 8.〉

② 방송사업자등은 대통령령으로 정하는 바에 따라 독립제작사의 제작을 지원하기 위하여 노력하여야 한다.

③ 문화체육관광부장관은 독립제작사 관련 정책의 수립·시행에 필요한 기초자료로 활용하기 위하여 대통령령으로 정하는 바에 따라 독립제작사에 관한 실태조사를 실시할 수 있다. 〈신설 2020. 12. 8.〉

④ 문화체육관광부장관은 제3항에 따른 실태조사를 위하여 독립제작사에 자료의 제출을 요구할 수 있다. 이 경우 자료의 제출을 요구받은 독립제작사는 특별한 사유가 없으면 이에 따라야 한다. 〈신설 2020. 12. 8.〉

⑤ 문화체육관광부장관은 독립제작사와 관련된 정보를 종합적으로 관리하고 이해관계자에게 관련 정보를 제공하기 위하여 대통령령으로 정하는 바에 따라 종합정보시스템을 구축·운영할 수 있다. 〈신설 2020. 12. 8.〉

[전문개정 2009. 2. 6.]

제11조의2(독립제작사의 폐업 및 직권말소) ① 독립제작사가 폐업한 때에는 14일 이내에 대통령령으로 정하는 바에 따라 신고하여야 한다.

② 문화체육관광부장관은 제1항에 따른 폐업신고가 있으면 신고사항을 말

소하여야 한다. 다만, 대통령령으로 정하는 바에 따라 폐업 사실을 확인한 경우 직권으로 말소할 수 있다.

[본조신설 2012. 1. 17.]

제11조의3(영업의 승계) ① 제10조의3에 따라 신고를 한 독립제작사가 그 영업을 양도하거나 사망한 경우 또는 다른 법인과 합병한 경우에 그 양수인·상속인 또는 합병으로 설립되거나 합병 후 존속하는 법인(이하 "양수인등"이라 한다)이 종전의 독립제작사의 지위를 승계하려는 경우에는 그 양도일, 상속일 또는 합병일부터 30일 이내에 대통령령으로 정하는 바에 따라 그 사실을 문화체육관광부장관에게 신고하여야 한다.

② 문화체육관광부장관은 제1항에 따른 신고를 받은 경우 그 내용을 검토하여 이 법에 적합하면 신고를 수리하여야 한다.

③ 제1항에 따른 신고가 수리된 경우에는 양수인등은 그 양수일, 상속일 또는 합병일부터 종전의 독립제작사의 지위를 승계한다.

④ 제11조의2에 따라 폐업신고에 의하여 신고사항이 말소된 독립제작사가 폐업신고 후 1년 이내에 제10조의3제1항에 따른 신고를 하는 경우 그 독립제작사는 폐업신고 전의 독립제작사의 지위를 승계한다.

[본조신설 2020. 12. 8.]

제12조(유통활성화) ① 정부는 문화산업의 진흥을 위하여 문화상품의 유통활성화 및 유통정보화 촉진에 노력하여야 한다.

② 제1항에 따른 유통정보화 촉진을 위하여 대통령령으로 정하는 바에 따라 문화상품에 국제표준바코드를 표시할 수 있다.

③ 국제표준바코드를 표시하여야 할 문화상품은 대통령령으로 정한다.

④ 삭제 〈2019. 11. 26.〉

⑤ 삭제 〈2019. 11. 26.〉

⑥ 삭제 〈2019. 11. 26.〉

⑦ 정부는 문화상품의 불법 복제·유통 방지, 문화상품의 정품(正品)의 소비 장려, 관련 교육 실시 등 지식재산권을 보호하기 위하여 노력하여야 하며 이에 필요한 지원을 할 수 있다. 〈개정 2011. 5. 19.〉

[전문개정 2009. 2. 6.]

제12조의2(공정한 거래질서 구축) ① 문화상품의 제작·판매·유통 등에 종사하는 자는 합리적인 이유 없이 지식재산권의 일방적인 양도 요구 등 그 지위를 이용하여 불공정한 계약을 강요하거나 부당한 이익을 취득하여서는 아니 된다. 〈개정 2011. 5. 19.〉

② 문화체육관광부장관은 문화상품의 제작·판매·유통 등에 종사하는 자가 제1항을 위반하는 행위를 한 경우 관계 기관의 장에게 필요한 조치를 할 것을 요청할 수 있다. 〈신설 2020. 12. 8.〉

③ 문화체육관광부장관은 문화산업의 공정한 거래질서를 구축하기 위하여 다음 각 호의 사업을 할 수 있다. 〈개정 2020. 12. 8.〉

1. 문화산업 경쟁 환경의 현황 분석 및 평가
2. 문화산업 관련 사업자 등이 참여하는 협의체의 구성 및 운영
3. 그 밖에 공정한 거래 환경을 조성하기 위하여 필요한 사업

④ 문화체육관광부장관은 문화산업의 공정한 거래질서를 구축하기 위하여 공정거래위원회위원장 및 과학기술정보통신부장관과 방송통신위원회위원장과의 협의를 거쳐 문화산업 관련 표준약관 또는 표준계약서를 제정 또는 개정하여 그 시행을 권고할 수 있다. 〈개정 2013. 3. 23., 2017. 7. 26., 2020. 12. 8.〉

[본조신설 2009. 2. 6.]

제13조 삭제 〈2010. 6. 10.〉

제14조(유통전문회사의 설립·지원) ① 문화상품의 유통과 관련하여 다음 각 호의 사업을 하는 회사로서 이 법에 따른 지원을 받으려는 자는 문화체육관광부령으로 정하는 바에 따라 문화체육관광부장관이나 시·도지사에게 신고하여야 한다.

1. 공동구매와 공동판매시설의 운영
2. 공동전산망의 운영(전자주문·재고 및 반품 처리를 포함한다)
3. 공동물류창고의 설치·운영
4. 제1호부터 제3호까지의 사업에 딸린 사업

② 문화체육관광부장관 또는 시·도지사는 제1항에 따른 신고를 받은 날부터 10일 이내에 신고수리 여부를 신고인에게 통지하여야 한다. 〈신설

2018. 10. 16.〉

③ 문화체육관광부장관 또는 시·도지사가 제2항에서 정한 기간 내에 신고 수리 여부 또는 민원 처리 관련 법령에 따른 처리기간의 연장을 신고인에게 통지하지 아니하면 그 기간(민원 처리 관련 법령에 따라 처리기간이 연장 또는 재연장된 경우에는 해당 처리기간을 말한다)이 끝난 날의 다음 날에 신고를 수리한 것으로 본다. 〈신설 2018. 10. 16.〉

④ 유통전문회사 설립·지원 등에 필요한 사항은 대통령령으로 정한다. 〈개정 2018. 10. 16.〉

[전문개정 2009. 2. 6.]

제15조(우수문화상품의 지정·표시) ① 문화체육관광부장관, 시·도지사 또는 시장·군수·구청장(자치구의 구청장을 말한다. 이하 같다)은 우수문화상품을 지정할 수 있다. 〈개정 2012. 1. 17.〉

② 제1항에 따른 지정을 받은 해당 제품에는 문화체육관광부장관, 시·도지사 또는 시장·군수·구청장으로부터 우수문화상품으로 지정되었음을 나타내는 표시를 붙일 수 있다. 〈개정 2012. 1. 17.〉

③ 문화체육관광부장관, 시·도지사 또는 시장·군수·구청장은 문화산업 진흥을 위한 법인 또는 단체로 하여금 제1항에 따른 업무를 대행하게 할 수 있다. 〈개정 2012. 1. 17.〉

④ 우수문화상품의 지정·표시 및 지원 등에 필요한 사항은 대통령령으로 정한다.

[전문개정 2009. 2. 6.]

제15조의2(우수문화프로젝트의 지정 등) ① 문화체육관광부장관은 창작성 및 성공 가능성이 높은 문화상품 제작 프로젝트를 우수문화프로젝트로, 경제적·기술적 파급효과가 큰 문화상품 제작자 및 문화기술 개발자를 우수문화사업자로 각각 지정할 수 있다.

② 문화체육관광부장관은 우수문화프로젝트 또는 우수문화사업자를 발굴·육성하기 위하여 필요한 사업을 추진할 수 있다.

③ 우수문화프로젝트 또는 우수문화사업자의 지정의 기준·절차, 지원, 지도·감독 등에 필요한 사항은 대통령령으로 정한다.

[본조신설 2009. 2. 6.]

제15조의3(우수문화프로젝트 등의 지정취소) ① 문화체육관광부장관은 다음 각 호의 어느 하나에 해당하는 경우에는 제15조의2 제1항에 따라 지정된 우수문화프로젝트 또는 우수문화사업자의 지정을 취소할 수 있다. 다만, 제1호에 해당하는 경우에는 지정을 취소하여야 한다.

1. 거짓이나 그 밖의 부정한 방법으로 우수문화프로젝트 또는 우수문화사업자로 지정받은 경우

2. 제15조의2 제3항에 따른 지정기준에 미달하게 된 경우

② 문화체육관광부장관은 제1항에 따라 지정을 취소하는 경우에는 「행정절차법」에 따른 청문을 실시하여야 한다.

[본조신설 2009. 2. 6.]

제3장 문화산업 기반조성

제16조(전문인력의 양성) ① 국가나 지방자치단체는 문화산업 진흥에 필요한 전문인력을 양성하기 위하여 노력하여야 한다.

② 문화체육관광부장관이나 시·도지사는 제1항에 따른 전문인력을 양성하기 위하여 대통령령으로 정하는 바에 따라 연구소, 대학, 그 밖의 기관을 문화산업 전문인력 양성기관으로 지정할 수 있다.

③ 국가나 지방자치단체는 제2항에 따라 지정된 문화산업 전문인력 양성기관에 대하여 대통령령으로 정하는 바에 따라 전문인력 양성에 필요한 경비의 전부 또는 일부를 부담할 수 있다.

④ 문화체육관광부장관 또는 시·도지사는 제2항에 따라 지정된 문화산업 전문인력 양성기관이 다음 각 호의 어느 하나에 해당하는 때에는 그 지정을 취소할 수 있다. 다만, 제1호에 해당하는 경우에는 그 지정을 취소하여야 한다. 〈신설 2020. 6. 9.〉

1. 거짓이나 그 밖의 부정한 방법으로 지정을 받은 경우

2. 정당한 사유 없이 1년 이상 계속하여 인력양성 교육훈련을 하지 아니한 경우

3. 지정기준에 적합하지 아니하게 된 경우

⑤ 문화체육관광부장관 또는 시·도지사는 제4항에 따라 지정을 취소하는 경우에는 「행정절차법」에 따른 청문을 실시하여야 한다. 〈신설 2020. 6. 9.〉

[전문개정 2009. 2. 6.]

제16조의2(가치평가기관의 지정 등) ① 문화체육관광부장관은 문화상품과 문화기술에 대한 가치평가를 전문적·효율적으로 하기 위하여 가치평가기관 (이하 "평가기관"이라 한다)을 지정할 수 있다.

② 문화상품 또는 문화기술에 대하여 가치평가를 받으려는 자는 제1항에 따라 지정된 평가기관에 신청할 수 있다.

③ 제2항에 따라 가치평가 신청을 받은 평가기관은 문화상품 또는 문화기술에 대하여 가치평가를 하고 그 결과를 신청한 자에게 지체 없이 통보하여야 한다.

④ 평가기관은 경영·영업상 비밀의 유지 등 대통령령으로 정하는 특별한 사유가 있는 경우 외에는 해당 연도의 가치평가 정보를 다음 연도 1월 말까지 문화체육관광부장관에게 통보하여야 한다. 〈개정 2019. 11. 26.〉

⑤ 평가기관의 장은 다음 각 호의 사항에 관하여 문화체육관광부장관과 협의하여야 한다.

1. 평가 대상

2. 평가 범위

3. 평가 수수료

⑥ 평가기관의 지정기준·지정절차, 가치평가의 신청절차 등에 관하여 필요한 사항은 대통령령으로 정한다.

[본조신설 2009. 2. 6.]

제16조의3(평가기관 및 평가 수수료 지원) ① 문화체육관광부장관은 평가기관의 다음 각 호의 사업에 대하여 예산의 범위에서 그 사업에 필요한 비용의 전부 또는 일부를 지원할 수 있다.

1. 가치평가 전문인력의 양성

2. 가치평가 기법의 연구

3. 가치평가 관련 정보의 수집 및 제공

4. 그 밖에 가치평가를 위하여 필요한 사항으로서 대통령령으로 정하는 사항

② 문화체육관광부장관은 제16조의2제3항에 따라 평가기관으로부터 가치평가를 받은 자에게는 예산의 범위에서 평가수수료의 전부 또는 일부를 지원할 수 있다.

[본조신설 2009. 2. 6.]

제16조의4(평가기관의 지정취소) ① 문화체육관광부장관은 평가기관이 다음 각 호의 어느 하나에 해당하는 경우에는 지정을 취소할 수 있다. 다만, 제1호의 경우에는 지정을 취소하여야 한다.

1. 거짓이나 그 밖의 부정한 방법으로 평가기관의 지정을 받은 경우

2. 제16조의2 제6항에 따른 평가기관의 지정기준에 미달하게 된 경우

② 문화체육관광부장관은 제1항에 따라 지정을 취소하는 경우에는 「행정절차법」에 따른 청문을 실시하여야 한다.

[본조신설 2009. 2. 6.]

제17조(기술 및 문화콘텐츠 개발의 촉진) ① 문화체육관광부장관은 문화체육관광부 소관 연구개발(이하 "연구개발사업"이라 한다)을 촉진하기 위한 정책을 수립·시행하고 연구개발사업을 수행하는 데에 드는 자금을 예산의 범위에서 지원하거나 출연할 수 있다. 〈개정 2020. 12. 22.〉

② 문화체육관광부장관은 연구개발사업을 효율적으로 추진하기 위하여 다음 각 호의 어느 하나에 해당하는 법인·기관 또는 단체 중에서 연구개발사업에 관한 업무의 전부 또는 일부를 대행하는 기관(이하 "전문기관"이라 한다)을 지정할 수 있다. 〈개정 2020. 12. 22.〉

1. 제31조에 따른 한국콘텐츠진흥원

2. 그 밖에 문화산업과 관련된 법인·기관 또는 단체

③ 전문기관은 연구개발사업을 효율적으로 시행하기 위하여 업무의 일부를 문화체육관광 분야 상품·서비스의 제작자 또는 기술개발자(이하 "연구개발기관"이라 한다)로 하여금 실시하게 할 수 있다. 〈개정 2020. 12. 22.〉

④ 다음 각 호에 관하여 필요한 사항은 대통령령으로 정한다. 〈개정 2020.

12. 22.〉

1. 제1항에 따라 지원을 받을 수 있는 연구개발사업의 범위

2. 제2항에 따라 전문기관에 위탁하는 업무의 범위

3. 제3항에 따른 연구개발기관 선정의 방법·절차

[전문개정 2009. 2. 6.]

제17조의2(기술료의 징수) ① 문화체육관광부장관은 제17조 제1항에 따라 지원 또는 출연한 연구개발사업이 끝났을 때에는 연구개발기관에 대하여 그가 지원하거나 출연한 연구개발사업으로부터 발생한 수익의 전부 또는 일부에 해당하는 금액(이하 "기술료"라 한다)을 징수할 수 있다. 〈개정 2020. 12. 22.〉

② 기술료의 징수대상·징수금액 및 징수방법 등에 관하여 필요한 사항은 대통령령으로 정한다.

[전문개정 2009. 2. 6.]

제17조의3(기업부설창작연구소 등) ① 문화체육관광부장관은 문화산업의 창작개발을 촉진하기 위하여 대통령령으로 정하는 인력·시설 등의 기준을 갖춘 기업부설의 연구기관이나 기업의 연구개발전담부서를 기업부설창작연구소 또는 기업창작전담부서(이하 이 조에서 "창작연구소등"이라 한다)로 인정할 수 있다.

② 제1항에 따른 창작연구소등의 인정절차 등에 관하여 필요한 사항은 대통령령으로 정한다.

③ 문화체육관광부장관은 창작연구소등의 운영에 필요한 지원을 할 수 있다.

④ 문화체육관광부장관은 다음 각 호의 어느 하나에 해당하는 경우에는 제1항에 따른 창작연구소등의 인정을 취소할 수 있다. 다만, 제1호에 해당하는 경우에는 인정을 취소하여야 한다.

1. 거짓이나 그 밖의 부정한 방법으로 창작연구소등으로 인정받은 경우

2. 제1항에 따른 인정기준을 위반한 경우

[본조신설 2009. 2. 6.]

제17조의4(「벤처기업육성에 관한 특별조치법」의 준용) 제17조의3제1항에 따

른 기업부설창작연구소를 보유한 주식회사인 중소기업(「자본시장과 금융
투자업에 관한 법률」 제8조의2제4항 제1호에 따른 증권시장에 상장된 법
인은 제외한다. 이하 "창작중소기업"이라 한다)의 전략적 제휴 등에 관하
여는 「벤처기업육성에 관한 특별조치법」 제15조, 제15조의2부터 제15조의
10까지 및 제16조의3을 준용한다. 이 경우 "벤처기업"은 "창작중소기업"으
로 본다. 〈개정 2013. 5. 28.〉

[본조신설 2009. 2. 6.]

제17조의5(문화기술 연구 주관기관의 지정 등) ① 문화체육관광부 장관은 과
학기술, 디자인, 문화예술, 인문사회 등 다양한 학문분야들 간의 교류와 융
합에 기반을 둔 문화산업 복합기술에 관한 연구·개발을 수행하기 위하여
「광주과학기술원법」에 따른 광주과학기술원을 문화기술 연구 주관기관(이
하 "연구 주관기관"이라 한다)으로 지정한다.

② 제1항에 따라 지정된 연구 주관기관은 다음 각 호의 사업을 한다.

1. 문화기술의 연구 및 기술개발

2. 문화기술 분야의 표준화 연구

3. 문화기술 분야의 중소기업 기술지원

4. 문화기술 분야의 국내외 산학연 공동연구·기술제휴

5. 문화기술의 개발·보급과 관련하여 정부로부터 위탁받은 사업

6. 그 밖에 연구 주관기관 지정 목적을 달성하는 데 필요한 사업

③ 정부는 제1항에 따라 지정된 연구 주관기관의 운영 등에 필요한 경비를
예산의 범위에서 지원할 수 있다.

④ 연구 주관기관의 운영 등에 필요한 사항은 대통령령으로 정한다.

[본조신설 2012. 1. 17.]

제18조 삭제 〈2010. 6. 10.〉

제19조(협동개발·연구의 촉진 등) ① 정부는 문화상품의 개발·연구를 위하
여 인력, 시설, 기자재, 자금 및 정보 등의 공동활용을 통한 협동개발과 협
동연구를 촉진시킬 수 있도록 노력하여야 한다.

② 문화체육관광부장관은 제1항에 따른 협동개발과 협동연구를 추진하는
자에 대하여 그 소요되는 비용의 전부 또는 일부를 지원할 수 있다.

[전문개정 2009. 2. 6.]

제20조(국제교류 및 해외시장 진출 지원) ① 정부는 문화상품의 수출경쟁력을 촉진하고 해외시장 진출을 활성화하기 위하여 외국과의 공동제작, 방송·인터넷 등을 통한 해외마케팅·홍보활동, 외국인의 투자 유치, 국제영상제·견본시장 참여 및 국내 유치, 수출 관련 협력체계의 구축 등의 사업을 지원할 수 있다.

② 문화체육관광부장관은 제1항에 따른 사업을 효율적으로 지원하기 위하여 대통령령으로 정하는 바에 따라 기관 또는 단체에 이를 위탁하거나 대행하게 할 수 있으며 이에 필요한 비용을 보조할 수 있다.

[전문개정 2009. 2. 6.]

제21조(문화산업진흥시설의 지정 등) ① 문화체육관광부장관은 문화산업의 진흥을 위하여 필요하다고 인정하는 경우 시·도지사와 협의를 거쳐 문화산업진흥시설을 지정하고, 그 시설의 운영 등에 필요한 예산의 전부 또는 일부를 지원할 수 있다.

② 제1항에 따른 문화산업진흥시설로 지정을 받으려는 자(지방자치단체를 포함한다)는 대통령령으로 정하는 바에 따라 지정을 신청하여야 한다.

③ 제1항에 따라 지정된 문화산업진흥시설은 「벤처기업육성에 관한 특별조치법」 제18조에 따른 벤처기업집적시설로 지정된 것으로 본다.

④ 문화산업진흥시설의 지정요건 및 지원 등에 필요한 사항은 대통령령으로 정한다.

[전문개정 2009. 2. 6.]

제22조(문화산업진흥시설의 지정 해제) 문화체육관광부장관은 문화산업진흥시설이 지정요건에 미달할 때에는 대통령령으로 정하는 바에 따라 그 지정을 해제할 수 있다.

[전문개정 2009. 2. 6.]

제23조(문화산업진흥시설의 집적화 등) ① 문화체육관광부장관이나 시·도지사는 문화산업의 진흥을 위하여 필요하다고 인정하는 경우에는 문화산업단지 등에 문화산업진흥시설을 집중적으로 입주하게 할 수 있으며 기존의 건축물을 문화산업진흥시설로 활용하게 하거나 그 건축물에 지원시설의

입주를 권장할 수 있다.

② 정부는 민간인 등이 문화산업진흥시설을 쉽게 설치할 수 있도록 필요한 지원을 할 수 있다.

[전문개정 2009. 2. 6.]

제24조(문화산업단지의 조성) ① 국가나 지방자치단체는 문화산업 관련 기술의 연구 및 문화상품 개발·제작과 전문인력 양성 등을 통하여 문화산업을 효율적으로 진흥하기 위하여 문화산업단지를 조성할 수 있다.

② 제1항에 따른 문화산업단지의 조성은 「산업입지 및 개발에 관한 법률」에 따른 국가산업단지, 일반산업단지 또는 도시첨단산업단지의 지정·개발 절차에 따른다.

[전문개정 2009. 2. 6.]

제25조(문화산업단지조성계획의 수립) ① 문화체육관광부장관은 문화산업단지의 조성을 촉진하기 위하여 필요하다고 인정하는 경우에는 문화산업단지조성계획을 세워 해당 지역을 관할하는 시·도지사의 의견을 들어 국토교통부장관에게 문화산업단지로의 지정을 요청할 수 있다. 〈개정 2013. 3. 23.〉

② 지방자치단체의 장은 대통령령으로 정하는 바에 따라 문화체육관광부장관에게 문화산업단지의 조성을 신청할 수 있다.

③ 문화산업단지조성계획의 수립에 필요한 사항은 대통령령으로 정한다.

④ 문화산업단지조성계획을 시행하는 자(이하 "사업시행자"라 한다)의 지정 등에 관한 사항은 「산업입지 및 개발에 관한 법률」 제16조에서 정하는 바에 따른다.

[전문개정 2009. 2. 6.]

제26조(문화산업단지의 조성 지원) 국가나 지방자치단체는 문화산업단지 조성과 관련하여 필요한 경우 사업시행자에 대하여 지원할 수 있다.

[전문개정 2009. 2. 6.]

제27조(각종 부담금 등의 면제) ① 문화산업단지 사업시행자에 대하여는 다음 각 호의 부담금 등을 면제한다.

1. 「산지관리법」 제19조에 따른 대체산림자원조성비

2. 「농지법」 제38조에 따른 농지보전부담금

3. 「초지법」 제23조 제6항에 따른 대체초지조성비

② 문화산업단지의 문화산업진흥시설에 대하여는 「도시교통정비 촉진법」 제36조에 따른 교통유발부담금을 면제할 수 있다.

[전문개정 2009. 2. 6.]

제28조(인·허가 등의 의제) ① 제25조 제4항에 따라 문화산업단지 지정권자로부터 사업시행자로 지정을 받은 자는 다음 각 호의 허가 또는 인가를 받은 것으로 본다. 〈개정 2014. 1. 14., 2020. 1. 29.〉

1. 「하수도법」 제16조에 따른 공공하수도 공사 시행의 허가

2. 「공유수면관리법」 제5조에 따른 공유수면 점용 또는 사용의 허가

3. 「하천법」 제30조에 따른 하천공사 시행의 허가 및 같은 법 제33조에 따른 하천점용 등의 허가

4. 「도로법」 제36조에 따른 도로공사 시행의 허가 및 같은 법 제61조에 따른 도로점용의 허가

5. 「항만법」 제9조 제2항에 따른 항만개발사업 시행의 허가

6. 「사도법」 제4조에 따른 사도 개설의 허가

7. 「농지법」 제34조에 따른 농지전용의 허가

8. 「국토의 계획 및 이용에 관한 법률」 제86조에 따른 도시계획시설사업 시행자의 지정 및 같은 법 제88조에 따른 실시계획의 인가

9. 「수도법」 제52조 및 제54조에 따른 전용상수도 및 전용공업용수도 설치의 인가

② 문화산업단지를 지정하려는 경우 제1항 각 호의 사항이 포함되어 있을 때에는 문화산업단지 지정권자는 미리 관계 기관의 장과 협의하여야 한다.

[전문개정 2009. 2. 6.]

제28조의2(문화산업진흥지구의 지정 등) ① 시·도지사는 문화산업의 진흥을 위하여 필요한 경우에는 관할 구역의 일정 지역을 문화산업진흥지구로 지정할 수 있다.

② 시·도지사는 문화산업진흥지구를 지정할 때에는 문화산업진흥지구 조

성계획을 세워 문화체육관광부장관의 승인을 받아야 한다. 문화산업진흥
지구 지정을 변경할 때에도 또한 같다. 〈개정 2009. 5. 21.〉

③ 시·도지사는 제2항에 따른 문화산업진흥지구 조성계획을 시행하여야
한다.

④ 시·도지사는 제1항 및 제2항에 따라 문화산업진흥지구를 지정하거나
지정을 변경한 경우 또는 제5항에 따라 지정을 해제한 경우에는 대통령령
으로 정하는 바에 따라 그 내용을 공고하여야 한다.

⑤ 시·도지사는 다음 각 호의 어느 하나에 해당하는 경우에는 문화산업진
흥지구 지정을 해제할 수 있다. 이 경우 문화체육관광부장관의 승인을 받
아야 한다. 〈개정 2009. 5. 21.〉

1. 문화산업진흥지구 조성계획이 실현될 가능성이 없는 경우
2. 사업의 지연, 관리 부실 등의 사유로 지정목적을 달성할 수 없는 경우

⑥ 삭제 〈2009. 5. 21.〉

⑦ 제1항에 따른 문화산업진흥지구 지정의 요건 및 절차 등에 필요한 사항
은 대통령령으로 정한다. 〈개정 2009. 5. 21.〉

[전문개정 2009. 2. 6.]

제28조의3(문화산업진흥지구의 조성 지원) ① 국가나 지방자치단체는 문화산
업진흥지구의 조성과 관련하여 필요한 경우 문화산업진흥지구 조성계획을
시행하는 자에 대하여 지원할 수 있다.

② 제1항의 문화산업진흥지구 조성계획을 시행하는 자에 대하여는 제27조
및 제28조를 준용한다.

③ 제28조의2 제1항에 따라 지정된 문화산업진흥지구는 「벤처기업육성에
관한 특별조치법」 제18조의4에 따른 벤처기업육성촉진지구로 본다.

[전문개정 2009. 2. 6.]

제29조(국공유재산의 대부·사용 등) ① 국가나 지방자치단체는 문화산업진흥
시설의 확충과 문화산업단지의 조성 및 운영을 위하여 필요하다고 인정하
면 「국유재산법」 또는 「공유재산 및 물품 관리법」에도 불구하고 국공유재
산을 수의계약으로 대부·사용·수익하게 하거나 매각할 수 있다.

② 제1항에 따른 국공유재산의 대부·사용·수익·매각 등의 내용 및 조건

에 관하여는「국유재산법」또는「공유재산 및 물품 관리법」에서 정하는 바에 따른다.

[전문개정 2009. 2. 6.]

제30조(세제지원 등) ① 정부는 문화산업 진흥을 위하여 문화산업진흥시설, 문화산업단지, 제작자·투자회사·투자조합이 문화산업에 투자하는 경우, 창업자 및 창업을 지원하는 자에 대하여 세법에서 정하는 바에 따라 세제지원을 할 수 있다.

② 정부는 문화산업진흥시설과 문화산업단지의 조성 및 운영에 직접 사용되는 장비, 설비 및 부품 등에 대하여는「관세법」에서 정하는 바에 따라 관세를 감면할 수 있다.

[전문개정 2009. 2. 6.]

제30조의2(문화산업진흥시설 등에 대한 지방자치단체의 지원) 지방자치단체는 문화산업의 진흥을 위하여 필요한 경우 문화산업진흥시설·문화산업단지 및 문화산업진흥지구를 조성하려는 자와 문화산업 관련 사업의 창업을 지원하는 공공단체 등에 대하여 출연하거나 출자할 수 있다. 〈개정 2014. 5. 28.〉

[전문개정 2009. 2. 6.]

제30조의3(문화산업통계의 조사) ① 문화체육관광부장관은 중·장기기본계획을 효과적으로 수립·시행하고 문화산업에 활용하는 것을 촉진하기 위하여 국내외의 실태조사를 통한 문화산업통계를 작성할 수 있다.

② 문화산업통계의 작성·관리에 필요한 사항은 대통령령으로 정한다.

[전문개정 2009. 2. 6.]

제30조의4(소비자 보호) 정부는「소비자기본법」등 관계 법령에 따라 문화산업과 관련되는 소비자의 기본 권익을 보호하기 위하여 필요한 시책을 수립하여야 한다.

[전문개정 2009. 2. 6.]

제31조(한국콘텐츠진흥원의 설립) ① 정부는 문화산업의 진흥·발전을 효율적으로 지원하기 위하여 한국콘텐츠진흥원(이하 "진흥원"이라 한다)을 설립한다.

② 진흥원은 법인으로 한다.

③ 진흥원의 주된 사무소의 소재지는 정관으로 정한다. 〈신설 2019. 11. 26.〉

④ 진흥원에는 정관으로 정하는 바에 따라 임원과 필요한 직원을 둔다. 〈개정 2019. 11. 26.〉

⑤ 진흥원은 그 업무 수행을 위하여 필요하면 정관으로 정하는 바에 따라 국내외의 필요한 곳에 사무소·지사 또는 주재원을 둘 수 있다. 〈신설 2019. 11. 26.〉

⑥ 진흥원은 정관으로 정하는 바에 따라 연구개발사업의 관리를 전담하는 부설기관을 둘 수 있다. 〈신설 2020. 12. 22.〉

⑦ 진흥원은 다음 각 호의 사업을 한다. 〈개정 2019. 11. 26., 2020. 12. 22., 2021. 5. 18.〉

1. 문화산업 진흥을 위한 정책 및 제도의 연구·조사·기획
2. 문화산업 실태조사 및 통계작성
3. 문화산업 관련 전문인력 양성 지원 및 재교육 지원
4. 문화체육관광부 소관 연구개발사업의 기획·관리·평가 및 성과 확산 등
5. 문화산업발전을 위한 제작·유통활성화
6. 문화산업의 창업, 경영지원 및 해외진출 지원
7. 문화원형, 학술자료, 역사자료 등과 같은 콘텐츠 개발 지원
8. 문화산업활성화를 위한 지원시설의 설치 등 기반조성
9. 공공문화콘텐츠의 보존·유통·이용촉진
10. 국내외 콘텐츠 자료의 수집·보존·활용
11. 방송영상물의 방송매체별 다단계 유통·활용·수출 지원
12. 방송영상 국제공동제작 및 현지어 재제작 지원
13. 게임 역기능 해소 및 건전한 게임문화 조성
14. 이스포츠의 활성화 및 국제교류 증진
15. 콘텐츠 이용자의 권익보호
16. 문화산업의 투자 및 융자 활성화 지원
17. 그 밖에 진흥원의 설립목적을 달성하는 데 필요한 사업

⑧ 정부는 진흥원의 설립·시설·운영 및 제7항 각 호의 사업 등에 필요한 경비를 예산의 범위에서 출연 또는 지원할 수 있다. 〈개정 2019. 11. 26., 2020. 12. 22., 2021. 5. 18.〉

⑨ 진흥원은 지원을 받고자 하는 공공기관에 그 지원에 소요되는 비용의 전부 또는 일부를 부담하게 할 수 있다. 〈개정 2019. 11. 26., 2020. 12. 22.〉

⑩ 진흥원에 관하여 이 법과 「공공기관의 운영에 관한 법률」에서 정한 것을 제외하고는 「민법」의 재단법인에 관한 규정을 준용한다. 〈개정 2019. 11. 26., 2020. 12. 22.〉

⑪ 진흥원이 아닌 자는 한국콘텐츠진흥원의 명칭을 사용하지 못한다. 〈개정 2019. 11. 26., 2020. 12. 22.〉

[전문개정 2009. 2. 6.]

제4장(제32조~제38조), 제5장(제39조~제42조) 삭제

제6장 문화산업전문회사 〈신설 2006. 4. 28.〉

제43조(문화산업전문회사) 문화산업의 특정 사업을 수행하기 위하여 문화산업전문회사를 설립할 수 있다.

[전문개정 2009. 2. 6.]

제44조(회사의 형태) ① 문화산업전문회사는 유한회사 또는 주식회사로 한다.

② 문화산업전문회사에 관하여는 이 법에서 특별히 정한 것 외에는 「상법」을 적용한다.

[전문개정 2009. 2. 6.]

제45조(사원의 수) 문화산업전문회사의 사원 수에 관하여는 「상법」 제545조를 적용하지 아니한다.

[전문개정 2009. 2. 6.]

제46조(사원총회) 문화산업전문회사 사원총회의 결의는 「상법」 제577조 제1항 및 제2항에도 불구하고 총 사원의 동의가 없는 경우에도 서면으로 할

수 있다.

[전문개정 2009. 2. 6.]

제47조(겸업 등의 제한) ① 문화산업전문회사는 제49조에 따른 업무 외의 업무를 할 수 없다.

② 문화산업전문회사는 본점 외의 영업소를 설치할 수 없으며, 직원을 고용하거나 상근하는 임원을 둘 수 없다.

[전문개정 2009. 2. 6.]

제48조(유사명칭 사용 금지) ① 문화산업전문회사는 그 상호 중에 문화산업전문회사라는 글자를 넣어야 한다.

② 문화산업전문회사가 아닌 자는 문화산업전문회사 또는 이와 유사한 명칭을 사용하여서는 아니 된다.

[전문개정 2009. 2. 6.]

제49조(업무) 문화산업전문회사는 다음 각 호의 업무를 한다.

　1. 문화산업에 속하는 문화상품의 기획·개발·제작·생산·유통 및 소비 등과 이에 관련된 서비스

　2. 문화산업에 속하는 문화상품의 관리·운용 및 처분

　3. 제1호 및 제2호에서 정한 업무의 수행에 필요한 계약의 체결

　4. 그 밖에 제1호부터 제3호까지의 업무에 딸린 업무

[전문개정 2009. 2. 6.]

제50조(회계처리) 문화산업전문회사의 회계는 금융위원회가 정하는 회계처리기준에 따라 처리하여야 한다. 〈개정 2008. 2. 29.〉

[본조신설 2006. 4. 28.]

제51조(업무의 위탁 등) ① 문화산업전문회사는 제49조 각 호에 따른 업무를 사업위탁계약에 따라 다음 각 호의 어느 하나에 해당하는 자(법인을 포함한다. 이하 "사업관리자"라 한다)에게 위탁하여야 한다.

　1. 해당 문화산업전문회사가 하려는 사업과 같은 사업을 주요 사업으로 하는 자

　2. 해당 문화산업전문회사에 대한 주요 투자자

　3. 그 밖에 사원총회 또는 주주총회에서 결정하는 자

② 문화산업전문회사는 자금 또는 자산의 보관·관리에 관한 업무와 권리관계를 증명하는 서류의 보관업무를 자산관리위탁계약에 따라 다음 각 호의 어느 하나에 해당하는 자(이하 "자산관리자"라 한다)에게 위탁하여야 한다.

1. 「자본시장과 금융투자업에 관한 법률」에 따른 신탁업자

2. 「변호사법」에 따른 법무법인 또는 법무법인(유한)

3. 「공인회계사법」에 따른 회계법인

③ 자산관리자는 문화산업전문회사로부터 수탁받은 자금 또는 자산을 그 고유재산이나 제3자로부터 보관을 위탁받은 자산과 구분하여 회계처리하고 관리하여야 한다.

④ 사업관리자와 자산관리자는 동일인(법인을 포함한다)이 될 수 없다.

⑤ 제1항 및 제2항에 따른 위탁계약은 사원총회 또는 주주총회의 승인을 받아야 한다.

[전문개정 2009. 2. 6.]

제52조(등록 등) ① 문화산업전문회사는 다음 각 호의 사항을 적은 등록신청서에 대통령령으로 정하는 서류를 첨부하여 설립등기일부터 3개월 이내에 문화체육관광부장관에게 등록하여야 한다. 〈개정 2011. 5. 25.〉

1. 정관의 목적사업

2. 이사 및 감사의 성명·주민등록번호

3. 사업관리자의 명칭

4. 자산관리자의 명칭

② 제1항에 따른 등록을 하려는 문화산업전문회사는 다음 각 호의 요건을 갖추어야 한다. 〈개정 2011. 5. 25.〉

1. 이 법에 따라 설립된 유한회사 또는 주식회사일 것

2. 사업위탁계약을 체결한 사업관리자는 제51조 제1항에 적합한 자로서 업무정지기간 중에 있지 아니할 것

3. 자산관리위탁계약을 체결한 자산관리자는 제51조 제2항에 적합한 자로서 업무정지기간 중에 있지 아니할 것

4. 설립자본금이 1천만원 이상일 것

5. 등록신청서류의 내용이 이 법 또는 이 법에 따른 명령에 위반되지 아니할 것

6. 등록신청서류 중에 거짓 사항이 있거나 중요한 사실이 누락되어 있지 아니할 것

③ 문화산업전문회사는 제1항에 따라 등록한 사항이 변경된 때에는 2주 이내에 그 내용을 문화체육관광부장관에게 변경등록하여야 한다.

④ 제1항에 따른 등록을 한 경우에는 제10조의3, 「영화 및 비디오물의 진흥에 관한 법률」 제26조 및 제57조, 「게임산업진흥에 관한 법률」 제25조 및 「음악산업진흥에 관한 법률」 제16조에 따른 등록 또는 신고를 한 것으로 본다. 〈개정 2020. 12. 8.〉

[전문개정 2009. 2. 6.]

제53조(해산) ① 문화산업전문회사는 다음 각 호의 어느 하나에 해당하는 사유로 해산한다.

1. 존속기간의 만료나 그 밖에 정관으로 정한 사유가 발생한 경우

2. 주주총회 또는 사원총회의 결의가 있는 경우

3. 파산한 경우

4. 법원의 명령 또는 판결이 있는 경우

② 문화산업전문회사와 사업위탁계약을 맺은 사업관리자는 그 문화산업전문회사가 해산한 경우 해산일부터 30일 이내에 그 사실을 문화체육관광부장관에게 보고하여야 한다.

[전문개정 2009. 2. 6.]

제54조(합병 등의 금지) 문화산업전문회사는 다른 회사와 합병하거나 다른 회사로 조직을 변경할 수 없다.

[본조신설 2006. 4. 28.]

제55조(감독·검사 등) ① 문화체육관광부장관은 다음 각 호의 어느 하나에 해당하는 경우 문화산업전문회사·사업관리자·자산관리자에게 이 법에 따른 업무 등에 관한 자료의 제출이나 보고를 요구할 수 있다. 〈개정 2020. 12. 8.〉

1. 이 법에 따른 등록 등의 업무를 적정하게 수행하기 위하여 필요한 경우

2. 이 법의 위반 여부에 대한 확인이 필요하거나 민원 등이 발생한 경우

3. 제56조에 따른 등록취소를 하기 위하여 필요한 경우

4. 그 밖에 문화산업 관련 정책 수립을 위하여 필요한 경우

② 문화체육관광부장관은 그 소속 공무원 또는 제58조에 따른 위탁기관으로 하여금 문화산업전문회사·사업관리자·자산관리자에 대하여 이 법에 따른 업무 등에 관한 사항을 검사하게 할 수 있다. 〈개정 2020. 12. 8.〉

③ 제2항에 따른 검사를 하는 자는 그 권한을 표시하는 증표를 지니고 이를 관계인에게 내보여야 한다.

④ 문화체육관광부장관은 제2항에 따른 검사 결과 이 법(제56조의2제1항에 따른 공모문화산업전문회사의 경우에는 「자본시장과 금융투자업에 관한 법률」 및 「금융회사의 지배구조에 관한 법률」을 포함한다)을 위반한 사실이 있는 경우 또는 「금융소비자 보호에 관한 법률」 제17조부터 제22조(제6항은 제외한다)까지 및 제23조를 위반한 사실이 있는 경우에는 문화산업전문회사에 대하여 다음 각 호의 조치를 할 수 있다. 〈개정 2015. 7. 31., 2020. 3. 24.〉

1. 해당 문화산업전문회사에 대한 등록취소

2. 관련 임원에 대한 징계 요구

3. 위반사항의 시정에 필요한 조치로서 대통령령으로 정하는 조치

[전문개정 2009. 2. 6.]

제56조(등록취소) 문화체육관광부장관은 문화산업전문회사가 다음 각 호의 어느 하나에 해당하는 경우에는 제52조에 따른 등록을 취소할 수 있다.

1. 해산한 경우

2. 거짓이나 그 밖의 부정한 방법으로 등록한 경우

3. 등록 후 이 법(제56조의2제1항에 따른 공모문화산업전문회사의 경우에는 「자본시장과 금융투자업에 관한 법률」을 포함한다. 이하 이 조에서 같다)에 따른 등록요건을 유지하지 못하게 된 경우

4. 이 법 또는 이 법에 따른 명령이나 처분을 위반한 경우

[전문개정 2009. 2. 6.]

제56조의2(공모문화산업전문회사에 관한 특례) ① 공모문화산업전문회사(「자

본시장과 금융투자업에 관한 법률」 제9조 제19항에 따른 사모집합투자기구에 해당하지 아니하는 문화산업전문회사를 말한다. 이하 같다)는 제51조 제1항에도 불구하고 다음 각 호의 요건을 갖춘 자로서 문화체육관광부장관에게 등록한 자에게 제49조 각 호의 업무를 위탁하여야 한다.

1. 「상법」에 따른 주식회사일 것
2. 1억원 이상으로서 대통령령으로 정하는 금액 이상의 자기자본을 갖출 것
3. 사업관리자로서의 업무를 수행하기에 충분한 인력과 설비를 갖출 것
4. 사업관리자와 투자자 간, 특정 투자자와 다른 투자자 간의 이해상충을 방지하기 위한 체계를 갖출 것

② 제1항에 따른 등록요건에 관하여 필요한 세부 사항은 대통령령으로 정한다.

③ 공모문화산업전문회사의 사업관리자에 대하여는 제55조 제4항 및 제56조를 준용한다.

④ 공모문화산업전문회사 및 사업관리자(공모문화산업전문회사가 아닌 문화산업전문회사로부터만 제49조 각 호의 업무를 위탁받은 자는 제외한다)에 대하여는 「자본시장과 금융투자업에 관한 법률」 제11조부터 제16조까지, 제30조부터 제32조까지, 제34조부터 제43조까지, 제48조, 제50조부터 제53조까지, 제56조, 제58조, 제60조부터 제65조까지, 제80조부터 제83조까지, 제85조 제2호·제3호 및 제6호부터 제8호까지, 제86조부터 제95조까지, 제181조부터 제183조까지, 제184조 제1항·제2항 및 제5항부터 제7항까지, 제185조부터 제187조까지, 제194조부터 제212조까지, 제229조부터 제249조까지, 제249조의2부터 제249조의22까지, 제250조부터 제253조까지, 제415조부터 제425조까지, 「금융소비자 보호에 관한 법률」 제11조, 제12조, 제14조, 제16조, 제22조 제6항, 제24조부터 제28조까지, 제44조, 제45조, 제47조부터 제66조까지의 규정 및 「금융회사의 지배구조에 관한 법률」(수탁자산 규모 등을 고려하여 대통령령으로 정하는 사업관리자에 대해서는 제24조부터 제26조까지의 규정은 제외한다)을 적용하지 아니한다. 〈개정 2015. 7. 24., 2015. 7. 31., 2020. 3. 24.〉

⑤ 문화체육관광부장관이 공모문화산업전문회사 또는 사업관리자(공모문화산업전문회사가 아닌 문화산업전문회사로부터만 제49조 각 호의 업무를 위탁받은 자는 제외한다)를 등록하는 경우에는 미리 금융위원회와 협의하여야 한다.

⑥ 금융위원회는 공익 또는 공모문화산업전문회사의 주주·사원을 보호하기 위하여 필요하면 공모문화산업전문회사 및 사업관리자(공모문화산업전문회사가 아닌 문화산업전문회사로부터만 제49조 각 호의 업무를 위탁받은 자는 제외한다)에게 업무에 관한 자료의 제출이나 보고를 명할 수 있으며, 금융감독원장으로 하여금 그 업무에 관하여 검사하게 할 수 있다.

⑦ 금융위원회는 공모문화산업전문회사 또는 사업관리자(공모문화산업전문회사가 아닌 문화산업전문회사로부터만 제49조 각 호의 업무를 위탁받은 자는 제외한다)가 이 법 또는 이 법에 따른 명령이나 처분을 위반하거나 「자본시장과 금융투자업에 관한 법률」 또는 같은 법에 따른 명령이나 처분을 위반한 경우 또는 「금융회사의 지배구조에 관한 법률」(제24조부터 제26조까지의 규정으로 한정한다)을 위반한 경우 또는 「금융소비자 보호에 관한 법률」 제17조부터 제22조(제6항은 제외한다)까지 및 제23조를 위반한 경우에는 제55조 제4항 각 호에 해당하는 조치를 하도록 문화체육관광부장관에게 요구할 수 있고, 문화체육관광부장관은 특별한 사유가 없으면 그 요구에 따라야 한다. 이 경우 문화체육관광부장관은 그 조치 내용을 금융위원회에 통보하여야 한다. 〈개정 2015. 7. 31., 2020. 3. 24.〉

[전문개정 2009. 2. 6.]

제7장 보칙 〈개정 2009. 2. 6.〉

제57조(벌칙 적용 시의 공무원 의제) 제58조에 따라 권한을 위탁받은 사무에 종사하는 자는 「형법」 제129조부터 제132조까지의 규정을 적용할 때에는 공무원으로 본다. 〈개정 2009. 5. 21.〉

[전문개정 2009. 2. 6.]

제58조(권한의 위임·위탁) 문화체육관광부장관은 이 법에 따른 권한의 일부

를 대통령령으로 정하는 바에 따라 시·도지사 등에게 위임하거나, 문화산업 진흥을 목적으로 설립된 기관이나 법인 또는 단체에 위탁할 수 있다.
[전문개정 2009. 2. 6.]

제58조의2(영업정지 등) ① 문화체육관광부장관은 제10조의3에 따라 독립제작사의 신고를 한 자가 다음 각 호의 어느 하나에 해당하는 때에는 6개월 이내의 기간을 정하여 영업정지를 명하거나 영업폐쇄를 명할 수 있다. 다만, 제1호 또는 제4호에 해당하는 때에는 영업폐쇄를 명하여야 한다.

1. 거짓이나 그 밖의 부정한 방법으로 제10조의3 제1항에 따른 신고를 한 때

2. 제10조의3제1항 후단에 따른 변경신고를 하지 아니한 때

3. 제10조의4제1항을 위반한 때

4. 영업정지명령을 위반하여 영업을 계속한 때

② 문화체육관광부장관은 제1항에 따라 영업폐쇄명령을 하려는 경우에는 청문을 실시하여야 한다.

③ 제1항에 따른 행정처분의 세부적인 기준은 그 위반행위의 유형과 위반의 정도 등을 고려하여 대통령령으로 정한다.

[본조신설 2020. 12. 8.]

제58조의3(행정제재처분 등의 효과승계) ① 제11조의3 제1항에 따른 신고가 수리되어 양수인등이 독립제작사의 지위를 승계하는 경우 종전의 독립제작사에 대하여 제58조의2 제1항 각 호의 위반을 사유로 행한 행정처분의 효과는 그 처분일부터 1년간, 제10조의4 제4항에 따른 행정처분 등의 효과는 그 행정처분 등의 유효기간 동안 양수인등에 승계되며 행정처분 등의 절차가 진행 중인 때에는 양수인등에 대하여 행정처분 등의 절차를 속행할 수 있다. 다만, 양수인 등이 양수 또는 합병 시에 그 처분 등 또는 위반사실을 알지 못한 경우에는 처분 등의 효과는 승계되지 아니하고 그 절차를 속행할 수 없다.

② 제11조의3 제4항에 따라 독립제작사의 지위를 승계하는 경우 폐업신고 전에 제58조의2 제1항 각 호의 위반을 사유로 행한 행정처분의 효과는 그 처분일부터 1년간, 제10조의4 제4항에 따른 행정처분 등의 효과는 그 행정

처분 등의 유효기간 동안 독립제작사의 지위를 승계받은 자에게 승계되며 행정처분 등의 절차가 진행 중인 때에는 독립제작사의 지위를 승계받은 자에게 행정처분 등의 절차를 속행할 수 있다.

[본조신설 2020. 12. 8.]

제59조(과태료) ① 다음 각 호의 어느 하나에 해당하는 자에게는 1천만원 이하의 과태료를 부과한다. 〈신설 2011. 5. 25.〉

1. 제52조에 따른 등록을 하지 아니하고 문화산업전문회사의 명칭을 사용하여 제49조 각 호의 업무를 하거나 투자자를 모집한 자

2. 제51조 제3항을 위반하여 문화산업전문회사의 자산을 구분하여 관리하지 아니한 자

② 다음 각 호의 어느 하나에 해당하는 자에게는 500만원 이하의 과태료를 부과한다. 〈개정 2011. 5. 25., 2019. 11. 26., 2020. 12. 8., 2020. 12. 22.〉

1. 거짓으로 제8조 제1항에 따른 인정을 받은 자

1의2. 제10조의3 제1항을 위반하여 신고를 하지 아니하고 독립제작사에 해당하는 사업을 한 자 또는 변경신고를 하지 아니한 자

1의3. 제10조의4 제1항을 위반하여 계약금액을 체불한 자

1의4. 제10조의4 제2항을 위반하여 특별한 사유 없이 보고나 자료의 제출을 하지 아니하거나 거짓으로 한 자

1의5. 제11조의3 제1항을 위반하여 영업승계 신고를 하지 아니한 자

2. 제15조 제1항에 따른 지정을 받지 아니하고 우수문화상품의 표시를 한 자

3. 제31조 제11항 또는 제48조 제2항을 위반하여 유사명칭을 사용한 자

4. 제52조 제1항에 따른 등록기간 내에 등록신청을 하지 아니한 자

5. 제55조 제1항 및 제2항에 따른 자료 제출, 보고 또는 검사를 거부·방해하거나 거짓으로 자료를 제출하거나 보고한 자

③ 제1항 및 제2항에 따른 과태료는 대통령령으로 정하는 바에 따라 문화체육관광부장관이나 시·도지사가 부과·징수한다. 〈개정 2011. 5. 25.〉

[전문개정 2009. 2. 6.]

3. 콘텐츠산업진흥법(약칭: 콘텐츠산업법)

[시행 2020. 3. 4.] [법률 제16694호, 2019. 12. 3., 일부개정]

제1장 총칙

제1조(목적) 이 법은 콘텐츠산업의 진흥에 필요한 사항을 정함으로써 콘텐츠
산업의 기반을 조성하고 그 경쟁력을 강화하여 국민생활의 향상과 국민경
제의 건전한 발전에 이바지함을 목적으로 한다.

제2조(정의) ① 이 법에서 사용하는 용어의 뜻은 다음과 같다.

1. "콘텐츠"란 부호·문자·도형·색채·음성·음향·이미지 및 영상 등(이들
 의 복합체를 포함한다)의 자료 또는 정보를 말한다.
2. "콘텐츠산업"이란 경제적 부가가치를 창출하는 콘텐츠 또는 이를 제공
 하는 서비스(이들의 복합체를 포함한다)의 제작·유통·이용 등과 관련
 한 산업을 말한다.
3. "콘텐츠제작"이란 창작·기획·개발·생산 등을 통하여 콘텐츠를 만드
 는 것을 말하며, 이를 전자적인 형태로 변환하거나 처리하는 것을 포함
 한다.
4. "콘텐츠제작자"란 콘텐츠의 제작에 있어 그 과정의 전체를 기획하고 책
 임을 지는 자(이 자로부터 적법하게 그 지위를 양수한 자를 포함한다)를
 말한다.
5. "콘텐츠사업자"란 콘텐츠의 제작·유통 등과 관련된 경제활동을 영위하
 는 자를 말한다.
6. "이용자"란 콘텐츠사업자가 제공하는 콘텐츠를 이용하는 자를 말한다.
7. "기술적보호조치"란 콘텐츠제작자의 이익의 침해를 효과적으로 방지하
 기 위하여 콘텐츠에 적용하는 기술 또는 장치를 말한다.

② 이 법에서 사용하는 용어의 뜻은 제1항에서 정하는 것을 제외하고는

「저작권법」에서 정하는 바에 따른다. 이 경우 "저작물"은 "콘텐츠"로 본다.

제3조(기본이념) 정부는 다음 각 호에서 정하는 기본이념에 따라 콘텐츠 관련 정책을 추진한다. 〈개정 2011. 5. 19.〉

 1. 콘텐츠제작자의 창의성이 충분히 발휘되고, 콘텐츠에 관한 지식재산권 이 국내외에서 보호될 수 있도록 할 것

 2. 콘텐츠의 원활한 유통을 통하여 이용자로 하여금 폭넓은 문화를 향유할 수 있도록 함으로써 국민의 삶의 질을 향상시키고 복지를 증진시킬 수 있도록 할 것

 3. 다양한 콘텐츠 관련 사업을 창출하고, 이를 효율화·고도화함으로써 국 제경쟁력을 강화하여 콘텐츠산업의 지속적인 발전이 이루어질 수 있도 록 할 것

제4조(다른 법률과의 관계) ① 이 법은 콘텐츠산업 진흥에 관하여 「문화산업 진흥 기본법」에 우선하여 적용한다.

 ② 콘텐츠제작자가 「저작권법」의 보호를 받는 경우에는 같은 법을 이 법에 우선하여 적용한다.

제5조(기본계획) ① 정부는 콘텐츠산업의 기반을 조성하고 그 경쟁력을 강화 하기 위하여 3년마다 콘텐츠산업의 진흥에 관한 중·장기 기본계획(이하 "기본계획"이라 한다)을 수립하여야 한다.

 ② 기본계획은 제7조에 따른 콘텐츠산업진흥위원회의 심의를 거쳐 확정 된다.

 ③ 기본계획에는 다음 각 호의 사항이 포함되어야 한다.

 1. 콘텐츠산업 진흥을 위한 정책의 기본방향

 2. 콘텐츠산업의 기반 조성에 관한 사항

 3. 콘텐츠산업의 부문별 진흥 정책에 관한 사항

 4. 콘텐츠의 표준화에 관한 사항

 5. 콘텐츠산업의 공정경쟁 환경의 조성에 관한 사항

 6. 이용자의 권익 보호에 관한 사항

 7. 콘텐츠 관련 산업 간 융합의 진전에 따른 콘텐츠 정책에 관한 사항

 8. 콘텐츠산업 진흥을 위한 재원 확보 및 배분에 관한 사항

9. 콘텐츠산업 진흥을 위한 제도 개선에 관한 사항

10. 콘텐츠산업과 관련된 중앙행정기관의 역할 분담에 관한 사항

11. 그 밖에 콘텐츠산업의 진흥을 위하여 필요한 사항

④ 기본계획의 수립·추진 등에 필요한 사항은 대통령령으로 정한다.

제6조(시행계획) ① 콘텐츠산업과 관련된 중앙행정기관의 장은 기본계획에 따라 매년 소관별 콘텐츠산업의 진흥을 위한 시행계획(이하 "시행계획"이라 한다)을 수립하여야 한다.

② 시행계획은 제7조에 따른 콘텐츠산업진흥위원회의 심의를 거쳐 확정된다.

③ 문화체육관광부장관은 콘텐츠산업과 관련하여 중앙행정기관의 장이 수립한 시행계획을 종합하여 콘텐츠산업진흥위원회에 제출하여야 한다.

④ 시행계획의 수립·추진 등에 필요한 사항은 대통령령으로 정한다.

제7조(콘텐츠산업진흥위원회) ① 정부는 콘텐츠산업의 진흥에 관한 다음 각 호의 사항을 심의하기 위하여 국무총리 소속으로 콘텐츠산업진흥위원회(이하 "위원회"라 한다)를 둔다.

1. 기본계획 및 시행계획의 수립·추진에 관한 사항

2. 콘텐츠산업 진흥 정책의 총괄·조정

3. 콘텐츠산업 진흥 정책의 개발과 자문

4. 콘텐츠산업의 지역별 특성화에 관한 사항

5. 콘텐츠산업에 대한 중복규제 조정에 관한 사항

6. 그 밖에 위원장이 콘텐츠산업의 진흥을 위하여 필요하다고 인정하는 사항

② 위원회는 위원장 1명을 포함한 20명 이내의 위원으로 구성한다.

③ 위원장은 국무총리가 되고, 위원은 다음 각 호의 사람으로 한다. 〈개정 2013. 3. 23., 2014. 11. 19., 2017. 7. 26., 2019. 12. 3.〉

1. 기획재정부장관·교육부장관·과학기술정보통신부장관·국방부장관·행정안전부장관·문화체육관광부장관·산업통상자원부장관·보건복지부장관·고용노동부장관·국토교통부장관·중소벤처기업부장관·방송통신위원회 위원장·공정거래위원회 위원장

2. 콘텐츠산업에 관한 전문지식과 경험이 풍부한 사람 중에서 위원장이 위촉한 사람

④ 제3항 제2호에 따른 위원의 임기는 3년으로 하고 1차에 한하여 연임할 수 있다.

⑤ 위원회에 간사위원 1명을 두되, 간사위원은 문화체육관광부장관이 된다.

⑥ 제1항부터 제5항까지에서 규정한 사항 외에 위원회의 구성 및 운영에 필요한 사항은 대통령령으로 정한다.

제8조(재원의 확보) ① 정부는 콘텐츠산업의 발전에 필요한 재원을 마련하기 위하여 노력하여야 한다.

② 정부는 「정보통신산업 진흥법」 제41조에 따른 정보통신진흥기금 등으로 이 법에 규정된 사업의 추진을 지원할 수 있다.

제2장 콘텐츠제작의 활성화

제9조(콘텐츠제작의 활성화) ① 정부는 다양한 분야와 다양한 형태의 콘텐츠가 창작·유통·이용될 수 있는 환경을 조성하여야 하며, 콘텐츠제작자의 창의성을 높이고 경쟁력을 강화하기 위한 시책을 마련하여야 한다.

② 정부는 콘텐츠제작자가 콘텐츠제작에 필요한 자금을 원활하고 안정적으로 조달할 수 있도록 필요한 시책을 마련하여야 한다.

③ 관계 중앙행정기관의 장은 대통령령으로 정하는 바에 따라 제1항 및 제2항에 따라 마련된 분야별·형태별 콘텐츠제작의 활성화 시책을 시행계획에 반영하여야 한다.

제10조(지식재산권의 보호) ① 정부는 사회적·경제적 환경의 변화에 따른 콘텐츠 이용방법의 다양화에 적절하게 대응하여 콘텐츠의 지식재산권 보호 시책을 강구하여야 한다. 〈개정 2011. 5. 19.〉

② 정부는 콘텐츠제작자가 이 법에 따라 보호되는 콘텐츠에 대한 기술적보호조치를 개발할 수 있도록 지원하기 위한 시책을 마련하여야 한다.

③ 콘텐츠사업자는 타인의 지식재산권을 침해하지 아니하도록 필요한 조

치를 하여야 한다. 〈개정 2011. 5. 19.〉

④ 문화체육관광부장관은 콘텐츠의 지식재산권을 보호하기 위하여 필요한 경우 관련 제도의 개선 및 운영합리화 등에 관하여 관계 중앙행정기관의 장에게 협조를 요청할 수 있다. 〈신설 2018. 2. 21.〉

[제목개정 2011. 5. 19.]

제11조(공공정보의 이용 활성화) ① 국가, 지방자치단체, 그 밖에 대통령령으로 정하는 공공기관의 장(이하 "공공기관의 장"이라 한다)은 그 공공기관이 보유·관리하는 정보 중 「공공기관의 정보공개에 관한 법률」 제9조에 따른 비공개대상정보를 제외한 정보(이하 "공공정보"라 한다)를 공개하는 경우에는 콘텐츠사업자로 하여금 해당 정보를 콘텐츠제작 등에 이용하도록 할 수 있다.

② 공공기관의 장은 공공정보의 이용을 활성화하기 위하여 대통령령으로 정하는 바에 따라 공공정보에 대한 이용 조건·방법 등을 정하고 이를 공개하여야 한다.

제12조(융합콘텐츠의 활성화) 정부는 콘텐츠산업과 그 밖의 산업 간 융합의 진전에 따른 콘텐츠 기술의 연구 개발과 다양한 콘텐츠의 개발을 촉진하기 위하여 필요한 시책을 수립·시행하여야 한다.

제3장 콘텐츠산업의 기반 조성

제13조(창업의 활성화) ① 정부는 콘텐츠산업 분야의 창업 촉진과 창업자의 성장·발전을 위하여 창업지원계획을 수립·시행하여야 한다.

② 정부는 제1항의 창업지원계획에 따라 투자 등 필요한 지원을 할 수 있다.

제14조(전문인력의 양성) ① 정부는 콘텐츠산업의 진흥에 필요한 전문인력을 양성하기 위하여 노력하여야 한다.

② 정부는 콘텐츠 전문인력을 양성하기 위하여 「고등교육법」 제2조에 따른 학교, 「평생교육법」 제33조 제3항에 따라 설치된 원격대학형태의 평생교육시설, 「문화산업진흥 기본법」 제31조에 따른 한국콘텐츠진흥원 등을

전문인력 양성기관으로 지정하여 교육 및 훈련을 실시하게 할 수 있으며, 이에 필요한 예산을 지원할 수 있다.

③ 제2항에 따른 전문인력 양성기관의 지정에 필요한 사항은 대통령령으로 정한다.

제15조(기술개발의 촉진) ① 정부는 콘텐츠산업에 관한 기술의 개발을 촉진하기 위하여 다음 각 호의 사업을 추진하여야 한다.

1. 기술수준의 조사 및 기술의 연구 개발

2. 개발된 기술의 평가

3. 기술협력·기술이전 등 개발된 기술의 실용화

4. 기술정보의 원활한 유통

5. 그 밖에 기술개발을 위하여 필요한 사업

② 정부는 제1항에 따른 기술개발을 효율적으로 추진하기 위하여 필요한 때에는 관련 연구기관이나 민간단체에 제1항 각 호의 사업을 위탁할 수 있다.

③ 제2항에 따라 위탁하는 업무의 범위, 위탁기관의 선정 방법 및 절차 등에 필요한 사항은 대통령령으로 정한다.

제16조(표준화의 추진) ① 문화체육관광부장관은 효율적인 콘텐츠제작과 콘텐츠의 품질 향상, 콘텐츠 간 호환성 확보 등을 위하여 관계 중앙행정기관의 장과의 협의를 거쳐 다음 각 호의 사업을 추진하고, 관련 사업자에게는 제정된 표준을 고시하여 권고할 수 있다. 이 경우 콘텐츠의 디지털화와 관련된 사항은 과학기술정보통신부장관과 협의하여야 한다. 〈개정 2013. 3. 23., 2017. 7. 26.〉

1. 콘텐츠에 관한 표준의 제정·개정·폐지 및 보급

2. 콘텐츠와 관련된 국내외 표준의 조사·연구·개발

3. 그 밖에 콘텐츠의 표준화에 필요한 사업

② 문화체육관광부장관은 제1항 각 호의 사업을 대통령령으로 정하는 바에 따라「문화산업진흥 기본법」제31조에 따른 한국콘텐츠진흥원이나 콘텐츠 관련 기관 또는 단체에 위탁할 수 있다.

제17조(국제협력 및 해외진출 지원) ① 정부는 콘텐츠산업의 국제협력 및 해

외시장 진출을 촉진하기 위하여 다음 각 호의 사업을 추진할 수 있다.

1. 콘텐츠의 해외 마케팅 및 홍보활동 지원
2. 외국인의 투자 유치
3. 국제시상식·견본시장·전시회·시연회 등 참여 및 국내 유치
4. 콘텐츠 수출 관련 협력체계의 구축
5. 콘텐츠의 해외 현지화 지원
6. 콘텐츠의 해외 공동제작 지원
7. 국내외 기술협력 및 인적 교류
8. 콘텐츠 관련 국제표준화
9. 그 밖에 국제협력 및 해외진출을 위하여 필요한 사업

② 정부는 제1항 각 호의 사업을 대통령령으로 정하는 바에 따라「문화산업진흥 기본법」제31조에 따른 한국콘텐츠진흥원이나 콘텐츠 관련 기관 또는 단체에 위탁할 수 있다. 〈개정 2013. 3. 23.〉

제18조(세제 지원 등) ① 정부는 콘텐츠산업의 진흥을 위하여「조세특례제한법」,「지방세법」및 그 밖의 관련 세법에서 정하는 바에 따라 조세 감면 등 필요한 조치를 할 수 있다.

② 정부는 콘텐츠산업의 발전을 위하여 대통령령으로 정하는 바에 따라 금융 지원이나 그 밖에 필요한 지원을 할 수 있다.

제19조(중소 콘텐츠사업자에 대한 특별지원) 정부는 콘텐츠산업의 진흥에 필요한 시책을 마련할 때에는 중소 콘텐츠사업자의 사업이 원활하게 수행될 수 있도록 행정적·재정적으로 특별한 지원을 하여야 한다.

제20조(협회의 설립) ① 콘텐츠사업자는 콘텐츠에 관한 영업의 건전한 발전과 콘텐츠사업자의 공동이익을 도모하기 위하여 문화체육관광부장관의 인가를 받아 협회를 설립할 수 있다.

② 제1항에 따른 협회는 법인으로 한다.

③ 제1항에 따라 설립된 협회는 콘텐츠제작 및 유통질서가 건전하게 유지될 수 있도록 노력하여야 한다.

제3장의2 콘텐츠공제조합 〈신설 2012. 2. 17.〉

제20조의2(콘텐츠공제조합의 설립) ① 콘텐츠사업자는 상호협동과 자율적인 경제활동을 도모하고 콘텐츠산업의 건전한 발전을 위하여 문화체육관광부 장관의 인가를 받아 각종 자금 대여와 보증 등을 행하는 콘텐츠공제조합 (이하 "공제조합"이라 한다)을 설립할 수 있다.

② 공제조합은 법인으로 한다.

③ 공제조합의 설립인가 절차, 정관 기재사항, 운영 및 감독 등에 필요한 사항은 대통령령으로 정한다. 〈개정 2018. 6. 12.〉

④ 출자금 총액의 변경등기는 「민법」 제52조에도 불구하고 매 회계연도 말 현재를 기준으로 하여 회계연도 종료 후 3개월 이내에 등기할 수 있다.

⑤ 공제조합에 관하여 이 법에서 규정한 것을 제외하고는 「민법」 중 사단 법인에 관한 규정을 준용한다.

[본조신설 2012. 2. 17.]

제20조의3(공제조합의 사업) ① 공제조합은 다음 각 호의 사업을 행한다.

1. 콘텐츠의 개발 및 부가가치 향상과 경영안정에 필요한 자금의 대여 및 투자

2. 콘텐츠의 개발 및 부가가치 향상과 경영안정에 필요한 자금을 금융기관 으로부터 차입하고자 할 경우 그 채무에 대한 보증

3. 콘텐츠사업에 따른 의무이행에 필요한 이행보증

4. 콘텐츠사업의 경영개선을 위한 연구 및 교육에 관한 사업

5. 조합원이 공동 이용하는 시설의 설치, 운영, 서비스 제공, 그 밖에 경영 지원을 위한 사업

6. 국가, 지방자치단체 또는 정관으로 정하는 공공단체가 위탁하는 사업

7. 제1호부터 제6호까지의 사업의 부대사업으로서 정관으로 정하는 사업

8. 그 밖에 대통령령으로 정하는 사업

② 공제조합은 그 목적을 달성하기 위하여 필요한 범위에서 정관으로 정하 는 수익사업을 할 수 있다.

[본조신설 2012. 2. 17.]

제20조의4(기본재산의 조성) ① 공제조합의 기본재산은 공제사업을 효율적으로 운영하기 위하여 다음 각 호의 재원으로 조성하되, 정부는 예산의 범위에서 출연 또는 보조할 수 있다.

1. 조합원의 출자금·공제부금·예탁금 또는 출연금
2. 그 밖에 대통령령으로 정하는 재원

② 제1항의 기본재산 중 출연금은 자본금으로 회계처리한다. 〈개정 2018. 6. 12.〉

[본조신설 2012. 2. 17.]

제20조의5(공제규정) ① 공제조합은 제20조의3에 따른 공제사업을 하고자 하는 때에는 공제규정을 정하여야 한다.

② 제1항의 공제규정에는 공제사업의 종류·대상·부금·준비금 및 적립금 등과 기본재산의 조성 및 운영 등에 필요한 사항을 정하여야 한다. 〈개정 2018. 6. 12.〉

③ 공제조합은 제2항에 따라 공제규정에서 정하는 사항 중 공제사업의 종류·대상, 그 밖에 대통령령으로 정하는 중요한 사항에 관하여는 문화체육관광부장관의 승인을 받아야 한다. 승인을 받은 사항을 변경하고자 하는 때에도 또한 같다.

[본조신설 2012. 2. 17.]

제20조의6(손실보전준비금의 적립 등) ① 공제조합은 공제사업에 따른 손실을 보전하기 위하여 공제이용자로 하여금 손실보전준비금(이하 "준비금"이라 한다)을 부담하게 하여 이를 별도의 준비금계정으로 적립하여 운용할 수 있다.

② 준비금의 적립·운용에 필요한 사항은 대통령령으로 정한다. 〈개정 2018. 6. 12.〉

[본조신설 2012. 2. 17.]

제20조의7(공제조합의 책임) ① 공제조합은 보증한 사항에 관하여 법령, 계약서 등이 정하는 바에 따라 보증금을 지급할 사유가 발생한 때에는 그 보증금을 보증채권자에게 지급하여야 한다.

② 제1항에 따라 보증채권자가 공제조합에 대하여 가지는 보증금에 관한

권리는 보증기간 만료일부터 2년간 행사하지 아니하면 시효의 완성으로 소 멸한다.

[본조신설 2012. 2. 17.]

제20조의8(지분의 양도 등) ① 조합원 또는 조합원이었던 자는 대통령령으로 정하는 바에 따라 그 지분을 다른 조합원이나 조합원이 되고자 하는 자에 게 양도할 수 있다.

② 제1항에 따라 지분을 양수한 자는 그 지분에 관한 양도인의 권리·의무 를 승계한다.

③ 지분의 양도 및 질권 설정은 「상법」에서 정하는 주식의 양도 및 질권 설정의 방법에 의한다. 〈개정 2014. 5. 20.〉

④ 지분은 공제조합에 대한 채무의 담보로 제공하는 경우 외에는 담보의 목적으로 사용할 수 없다.

⑤ 민사집행절차나 국세 등의 체납처분절차에 의하여 행하는 지분의 가압 류 또는 압류는 「민사집행법」에서 정하는 지시채권의 가압류 또는 압류의 방법에 의한다.

[본조신설 2012. 2. 17.]

제20조의9(공제조합의 지분취득 등) ① 공제조합은 다음 각 호의 어느 하나에 해당하는 사유가 있을 때에 한하여 조합원 또는 조합원이었던 자의 지분을 취득할 수 있다. 다만, 제1호 또는 제3호에 해당하는 때에는 그 지분을 취 득하여야 한다.

1. 자본금을 감소하고자 할 때

2. 조합원에 대하여 공제조합이 권리자로서 담보권을 실행하기 위하여 필 요한 때

3. 조합원 또는 공제조합에서 제명되거나 탈퇴한 자가 출자금의 회수를 위 하여 공제조합에 그 지분의 취득을 요구한 때

② 제1항에 따라 공제조합이 지분을 취득한 때에는 지체 없이 다음 각 호 의 조치를 이행하여야 한다.

1. 제1항 제1호의 사유로 취득한 때에는 자본금의 감소절차

2. 제1항 제2호 및 제3호의 사유로 취득한 때에는 다른 조합원 또는 조합원

이 되고자 하는 자에게의 처분

③ 제1항에 따라 공제조합이 지분을 취득하는 때의 취득가액은 그 출자증권의 액면가액을 초과할 수 없다.

[본조신설 2012. 2. 17.]

제20조의10(대리인의 선임) 공제조합은 임원 또는 직원 중에서 해당 공제조합의 업무에 관한 재판상 또는 재판 외의 모든 행위를 할 수 있는 대리인을 선임할 수 있다.

[본조신설 2012. 2. 17.]

제20조의11(배상책임 등) ① 공제조합의 임원이 법령 또는 정관을 위반하거나 그 임무를 게을리하여 공제조합에 손해를 발생시킨 때에는 그 임원은 공제조합에 대하여 연대하여 손해를 배상할 책임을 진다.

② 공제조합의 업무에 종사하는 사람이 그 업무처리에 있어서 공제조합에 손해를 발생시킨 때에는 고의 또는 중대한 과실이 있는 경우에 한하여 이를 배상할 책임을 진다. 다만, 고의로 인하여 손해를 발생시킨 경우를 제외하고는 그 책임을 경감할 수 있다.

[본조신설 2012. 2. 17.]

제20조의12(이익금의 처리) ① 공제조합은 매 사업연도의 이익금을 다음 각 호의 순위에 따라 처리하여야 한다.

1. 이월손실금의 보전
2. 준비금의 적립

[본조신설 2012. 2. 17.]

제4장 콘텐츠의 유통 합리화

제21조(콘텐츠 거래사실 인증사업의 추진) ① 정부는 온라인으로 유통되는 콘텐츠 거래의 투명성·공정성·효율성을 확보하고 우수 콘텐츠의 유통을 촉진하기 위하여 콘텐츠 거래사실에 관한 자료를 보관하고 거래사실을 확인·증명하는 콘텐츠 거래사실의 인증사업을 실시할 수 있다. 〈개정 2013. 3. 23.〉

② 과학기술정보통신부장관은 문화체육관광부장관과 협의하여 법인으로서 대통령령으로 정하는 기술인력·재정능력·시설·장비 및 그 밖에 필요한 요건을 갖춘 자 중에서 콘텐츠 거래사실 인증사업의 수행기관(이하 "인증기관"이라 한다)을 지정할 수 있으며, 인증기관을 지정하였을 때에는 이를 고시하여야 한다. 〈개정 2013. 3. 23., 2017. 7. 26.〉

③ 인증기관은 인증업무를 개시하기 전에 다음 각 호의 내용을 포함하는 인증업무규정을 작성하여 과학기술정보통신부장관에게 신고하여야 한다. 이 경우 과학기술정보통신부장관은 문화체육관광부장관에게 신고 내용을 통보하여야 한다. 〈개정 2013. 3. 23., 2017. 7. 26., 2018. 6. 12.〉

1. 인증업무의 종류
2. 인증업무의 수행방법 및 절차
3. 인증업무의 이용조건 및 이용요금
4. 그 밖에 인증업무의 수행에 필요한 사항으로서 과학기술정보통신부령으로 정하는 사항

④ 과학기술정보통신부장관은 문화체육관광부장관과 협의하여 인증기관이 다음 각 호의 어느 하나에 해당하는 때에는 그 지정을 취소하거나 6개월 이내의 기간을 정하여 업무의 정지를 명할 수 있다. 다만, 제1호에 해당하는 때에는 지정을 취소하여야 한다. 〈개정 2013. 3. 23., 2017. 7. 26.〉

1. 거짓이나 그 밖의 부정한 방법으로 인증기관의 지정을 받은 때
2. 정당한 사유 없이 1년 이상 계속하여 인증업무를 하지 아니한 때
3. 제2항에 따른 지정요건에 적합하지 아니하게 된 때
4. 제3항의 인증업무규정을 위반하여 인증업무를 처리한 때

⑤ 정부는 콘텐츠 거래사실 인증사업을 추진하기 위하여 필요한 경우 콘텐츠사업자나 인증기관 등에 예산의 범위에서 행정적·재정적 지원을 할 수 있다. 〈개정 2013. 3. 23.〉

⑥ 인증기관은 콘텐츠 거래사실 인증사업을 수행할 때에는 콘텐츠사업자의 거래정보와 이용자의 개인정보를 다른 사람에게 제공 또는 누설하거나 해당 목적 외의 용도로 이용하여서는 아니 된다.

⑦ 제1항부터 제6항까지에서 규정한 사항 외에 콘텐츠 거래사실 인증사업

의 추진에 필요한 사항은 대통령령으로 정한다.

제22조(콘텐츠제공서비스의 품질인증) ① 정부는 콘텐츠의 유통을 촉진하기 위하여 대통령령으로 정하는 운영기준에 따라 콘텐츠사업자 등이 이용자가 콘텐츠를 용이하게 구매·사용할 수 있도록 제공하는 서비스(이하 "콘텐츠제공서비스"라 한다)의 품질을 인증하는 사업을 할 수 있다. 〈개정 2013. 3. 23.〉

② 과학기술정보통신부장관은 문화체육관광부장관과 협의하여 제1항의 사업을 보다 효율적으로 수행하기 위하여 콘텐츠제공서비스의 품질을 인증하여 주는 기관(이하 "콘텐츠제공서비스 품질인증기관"이라 한다)을 지정할 수 있다. 콘텐츠제공서비스 품질인증기관의 지정 기준 및 절차 등에 필요한 사항은 대통령령으로 정한다. 〈개정 2013. 3. 23., 2017. 7. 26., 2018. 6. 12.〉

③ 과학기술정보통신부장관은 문화체육관광부장관과 협의하여 콘텐츠제공서비스 품질인증기관이 다음 각 호의 어느 하나에 해당하는 때에는 그 지정을 취소하거나 6개월 이내의 기간을 정하여 업무의 정지를 명할 수 있다. 다만, 제1호에 해당하는 때에는 지정을 취소하여야 한다. 〈개정 2013. 3. 23., 2017. 7. 26.〉

1. 거짓이나 그 밖의 부정한 방법으로 콘텐츠제공서비스 품질인증기관의 지정을 받은 때
2. 정당한 사유 없이 1년 이상 계속하여 콘텐츠제공서비스 품질인증업무를 하지 아니한 때
3. 제1항의 콘텐츠제공서비스 품질인증사업의 운영기준을 위반하여 콘텐츠제공서비스 품질인증업무를 처리한 때
4. 제2항에 따른 지정기준에 적합하지 아니하게 된 때

④ 정부는 콘텐츠제공서비스 품질인증기관에 예산의 범위에서 사업 추진에 필요한 행정적·재정적 지원을 할 수 있다. 〈개정 2013. 3. 23.〉

⑤ 제1항부터 제4항까지에서 규정한 사항 외에 품질인증의 대상, 기준 및 품질인증사업의 운영기준 등 콘텐츠제공서비스 품질인증사업의 추진에 필요한 사항은 대통령령으로 정한다.

제23조(콘텐츠 식별체계) ① 정부는 콘텐츠의 권리관계와 유통·이용의 선진
화 등을 위하여 콘텐츠 식별체계(이하 "식별체계"라 한다)에 관한 시책을
수립·시행하여야 한다.

② 문화체육관광부장관은 식별체계를 확립·보급하기 위하여 다음 각 호의
사업을 추진하여야 한다.

1. 식별체계 연구 개발
2. 식별체계 표준화
3. 식별체계 이용, 보급 및 확산
4. 식별체계 등록, 인증, 평가 및 관리
5. 식별체계의 국제표준화를 위한 협력
6. 그 밖에 식별체계를 활용하기 위하여 필요한 사업

③ 문화체육관광부장관은 식별체계의 확립·보급에 관한 사업을 대통령령
으로 정하는 바에 따라 「문화산업진흥 기본법」 제31조에 따른 한국콘텐츠
진흥원이나 콘텐츠 관련 기관 또는 단체에 위탁할 수 있다.

제24조(공정한 유통 환경 조성 등) ① 「전기통신사업법」 제5조 제2항에 따른
기간통신사업을 하는 사업자 중 대통령령으로 정하는 자(이하 "정보통신망
사업자"라 한다)는 합리적인 이유 없이 콘텐츠사업자에게 정보통신망 등
중개시설의 제공을 거부하여서는 아니 된다. 〈개정 2012. 2. 17.〉

② 정보통신망사업자, 「전기통신사업법」 제5조 제4항에 따른 부가통신사
업을 하는 사업자 중 대통령령으로 정하는 자 및 그 밖에 콘텐츠 상품의
제작·판매·유통 등에 종사하는 자는 합리적인 이유 없이 콘텐츠에 관한
지식재산권의 일방적인 양도 요구 등 그 지위를 이용하여 불공정한 계약을
강요하거나 부당한 이득을 취득하여서는 아니 된다. 〈개정 2011. 5. 19.,
2012. 2. 17.〉

③ 과학기술정보통신부장관 또는 문화체육관광부장관은 콘텐츠 상품의 제
작·판매·유통 등에 종사하는 자가 제1항 또는 제2항을 위반하는 행위를
한다고 인정할 때에는 관계 기관의 장에게 필요한 조치를 할 것을 요청할
수 있다. 〈개정 2013. 3. 23., 2017. 7. 26.〉

④ 정부는 콘텐츠산업의 공정한 유통 환경을 조성하기 위하여 다음 각 호

의 사업을 할 수 있다. 〈개정 2012. 2. 17., 2013. 3. 23.〉

1. 콘텐츠산업 유통 환경의 현황 분석 및 평가

2. 콘텐츠산업 관련 사업자 등이 참여하는 협의체의 구성 및 운영

3. 제25조에 따른 표준계약서 사용에 관한 실태조사

4. 그 밖에 공정한 유통 환경을 조성하기 위하여 필요한 사업

제25조(표준계약서) ① 문화체육관광부장관은 콘텐츠의 합리적 유통 및 공정한 거래를 위하여 공정거래위원회와 방송통신위원회 및 미래창조과학부와의 협의를 거쳐 표준계약서를 마련하고, 콘텐츠사업자에게 이를 사용하도록 권고할 수 있다. 〈개정 2013. 3. 23.〉

② 문화체육관광부장관은 제1항에 따른 표준계약서에 관한 업무를 대통령령으로 정하는 바에 따라 「문화산업진흥 기본법」 제31조에 따른 한국콘텐츠진흥원, 콘텐츠 관련 기관 또는 단체 및 제20조에 따른 협회에 위탁할 수 있다.

제5장 이용자의 권익 보호

제26조(이용자 보호시책 등) ① 정부는 콘텐츠의 유통 및 거래에 관한 이용자의 기본권익을 보호하기 위하여 다음 각 호의 사업을 추진하여야 한다. 〈개정 2013. 3. 23.〉

1. 이용자에 대한 콘텐츠 정보 제공 및 교육

2. 제28조에 따른 이용자보호지침의 준수에 관한 실태조사

3. 콘텐츠사업자를 대상으로 하는 이용자 보호에 관한 교육

4. 이용자 보호를 목적으로 하는 기관 또는 단체에 대한 지원

5. 이용자 피해 예방 및 구제를 위한 조치의 마련 및 시행

6. 그 밖에 이용자의 권익 보호에 필요한 시책의 수립·시행

② 정부는 경제적·지역적·신체적 또는 사회적 여건으로 인하여 콘텐츠에 자유롭게 접근하거나 콘텐츠를 이용하기 어려운 자들이 편리하게 콘텐츠를 이용할 수 있도록 필요한 시책을 수립·시행하여야 한다. 〈개정 2013. 3. 23.〉

③ 정부는 제1항과 제2항의 업무를 대통령령으로 정하는 바에 따라 「문화산업진흥 기본법」 제31조에 따른 한국콘텐츠진흥원이나 콘텐츠 관련 기관 또는 단체에 위탁할 수 있다. 〈개정 2013. 3. 23.〉

제27조(청약철회 등) ① 콘텐츠제작자는 「전자상거래 등에서의 소비자보호에 관한 법률」 제17조 제2항(같은 항 각 호 외의 부분 단서를 제외한다)에 따라 청약철회 및 계약의 해제가 불가능한 콘텐츠의 경우에는 그 사실을 콘텐츠 또는 그 포장에 표시하거나 시용(試用)상품을 제공하거나 콘텐츠의 한시적 또는 일부 이용이 가능하도록 하는 등의 방법으로 청약철회 및 계약의 해제의 권리 행사가 방해받지 아니하도록 조치하여야 한다. 다만, 그 조치를 하지 아니한 경우에는 이용자의 청약철회 및 계약의 해제는 제한되지 아니한다.

② 제1항에 따른 청약철회 및 계약의 해제에 관하여는 「전자상거래 등에서의 소비자보호에 관한 법률」 제17조, 제18조, 제31조, 제32조, 제40조 및 제44조를 준용한다. 이 경우 "통신판매업자"는 "콘텐츠사업자"로 "재화등"은 "콘텐츠"로, "소비자"는 "이용자"로, "공정거래위원회"는 "문화체육관광부장관"으로 본다. 〈개정 2018. 12. 24.〉

제28조(이용자보호지침의 제정 등) ① 정부는 콘텐츠의 건전한 거래 및 유통질서 확립과 이용자 보호를 위하여 콘텐츠사업자가 자율적으로 준수할 수 있는 지침(이하 "이용자보호지침"이라 한다)을 관련 분야의 사업자, 기관 및 단체의 의견을 들어 정할 수 있다. 〈개정 2013. 3. 23.〉

② 콘텐츠사업자는 콘텐츠를 거래할 때 이용자를 보호하기 위하여 대통령령으로 정하는 바에 따라 과오금의 환불, 콘텐츠 이용계약의 해제·해지의 권리, 콘텐츠 결함 등으로 발생하는 이용자의 피해에 대한 보상 등의 내용이 포함된 약관을 마련하여 이용자에게 알려야 한다.

③ 콘텐츠사업자는 그가 사용하는 약관이 이용자보호지침의 내용보다 이용자에게 불리한 경우 이용자보호지침과 다르게 정한 약관의 내용을 이용자가 알기 쉽게 표시하거나 고지하여야 한다.

④ 정부는 콘텐츠 거래에 관한 약관의 견본을 마련하여 콘텐츠사업자에게 그 사용을 권고할 수 있다. 〈개정 2013. 3. 23.〉

⑤ 콘텐츠사업자가 제2항 또는 제3항을 위반한 경우에 대한 시정권고, 시정조치 및 벌칙에 관하여는 「전자상거래 등에서의 소비자보호에 관한 법률」 제31조, 제32조, 제40조 및 제44조를 준용한다. 이 경우 "공정거래위원회"는 "문화체육관광부장관"으로 본다. 〈개정 2018. 12. 24.〉

제6장 분쟁조정

제29조(분쟁조정위원회의 설치) ① 콘텐츠사업자 간, 콘텐츠사업자와 이용자 간, 이용자와 이용자 간의 콘텐츠 거래 또는 이용에 관한 분쟁을 조정(調停)하기 위하여 콘텐츠분쟁조정위원회(이하 "조정위원회"라 한다)를 둔다. 다만, 저작권과 관련한 분쟁은 「저작권법」에 따르며, 방송통신과 관련된 분쟁 중 「방송법」 제35조의3에 따른 분쟁조정의 대상(같은 법 제2조 제27호에 따른 외주제작사가 분쟁의 당사자인 경우는 제외한다)이 되거나 「전기통신사업법」 제45조에 따른 재정의 대상이 되는 분쟁은 각각 해당 법률의 규정에 따른다. 〈개정 2016. 1. 27.〉

② 조정위원회는 위원장 1명을 포함한 10명 이상 30명 이하의 위원으로 구성한다.

③ 조정위원회의 위원은 다음 각 호의 어느 하나에 해당하는 사람 중 문화체육관광부장관이 위촉하는 사람이 된다.

1. 「고등교육법」 제2조에 따른 학교의 법학 또는 콘텐츠 관련 분야의 학과에서 조교수 이상의 직에 있거나 있었던 사람

2. 판사·검사 또는 변호사의 자격이 있는 사람

3. 콘텐츠 및 콘텐츠사업에 대한 학식과 경험이 풍부한 사람

4. 이용자 보호기관 또는 단체에 소속된 사람

5. 4급 이상 공무원(고위공무원단에 속하는 일반직공무원을 포함한다) 또는 이에 상당하는 공공기관의 직에 있거나 있었던 사람으로서 콘텐츠 육성 업무 또는 소비자 보호 업무에 관한 경험이 있는 사람

④ 조정위원회의 위원장은 조정위원회 위원 중에서 호선(互選)한다.

⑤ 위원은 비상임으로 하고, 공무원이 아닌 위원의 임기는 3년으로 하되,

1회에 한하여 연임할 수 있다.

⑥ 조정위원회의 업무를 지원하기 위하여 「문화산업진흥 기본법」 제31조에 따른 한국콘텐츠진흥원에 사무국을 둔다.

⑦ 조정위원회는 콘텐츠의 종류에 따른 분과위원회를 설치할 수 있다.

⑧ 조정위원회의 조직 및 운영 등에 필요한 사항은 문화체육관광부령으로 정한다.

제30조(분쟁의 조정) ① 콘텐츠사업 또는 콘텐츠 이용과 관련한 피해의 구제와 분쟁의 조정을 받으려는 자는 조정위원회에 분쟁의 조정을 신청할 수 있다. 다만, 다른 법률에 따라 분쟁조정을 신청하였거나 분쟁조정이 완료된 경우는 제외한다.

② 조정위원회는 제1항에 따른 분쟁조정 신청을 받은 날부터 60일 이내에 조정안을 작성하여 분쟁당사자에게 권고하여야 한다. 다만, 부득이한 사정으로 그 기한을 연장하려는 경우에는 그 사유와 기한을 명시하고 분쟁당사자에게 통보하여야 한다.

③ 제1항에 따른 분쟁조정의 신청은 시효 중단의 효력이 있다. 다만, 그 신청이 취하되거나 제34조에 따라 조정이 거부 또는 중지된 때에는 그러하지 아니하다. 〈신설 2018. 10. 16.〉

④ 제3항 본문에 따라 중단된 시효는 다음 각 호의 어느 하나에 해당하는 때부터 새로이 진행한다. 〈신설 2018. 10. 16.〉

1. 분쟁조정이 이루어져 조정서를 작성한 때

2. 분쟁조정이 이루어지지 아니하고 조정절차가 종료된 때

⑤ 제3항 단서의 경우에 6개월 내에 재판상의 청구, 파산절차참가, 압류 또는 가압류, 가처분을 한 때에는 시효는 최초의 분쟁조정의 신청으로 중단된 것으로 본다. 〈신설 2018. 10. 16.〉

⑥ 그 밖에 콘텐츠 관련 분쟁의 조정방법, 조정절차, 조정업무의 처리 등에 필요한 사항은 조정위원회가 정한다. 〈개정 2018. 10. 16.〉

제31조(위원의 제척·기피 및 회피) ① 조정위원회의 위원은 다음 각 호의 어느 하나에 해당하는 사항에 대한 조정에서 제척된다.

1. 위원, 위원의 배우자 또는 위원의 배우자이었던 사람이 신청한 사항

2. 위원, 위원의 배우자 또는 위원의 배우자이었던 사람과 공동권리자 또는 공동의무자의 관계에 있는 사람이 신청한 사항

3. 위원과 친족이거나 친족이었던 사람이 신청한 사항

② 당사자는 위원이 불공정한 조정을 할 우려가 있다고 인정할 만한 상당한 이유가 있으면 그 사실을 서면으로 소명하고 기피신청을 할 수 있다.

③ 제2항의 기피신청이 있는 경우에는 조정위원회의 의결로 기피 여부를 결정하여야 한다. 이 경우 기피신청의 대상이 된 위원은 그 의결에 참여하지 못한다.

④ 위원은 제1항 각 호의 어느 하나에 해당하는 사유 또는 제2항에 따라 기피신청을 할 수 있는 사유에 해당하는 경우에는 스스로 그 사항의 조정을 회피할 수 있다.

제32조(자료 요청 등) ① 조정위원회는 분쟁조정에 필요한 자료를 제공할 것을 분쟁당사자, 콘텐츠사업자 또는 참고인(이하 "분쟁당사자등"이라 한다)에게 요청할 수 있다. 이 경우 해당 분쟁당사자등은 정당한 사유가 없으면 이에 응하여야 한다.

② 조정위원회는 필요하다고 인정하는 경우에는 분쟁당사자등으로 하여금 조정위원회에 출석하게 하여 그 의견을 들을 수 있다.

제33조(조정의 효력) ① 조정위원회는 조정안을 작성한 때에는 지체 없이 각 당사자에게 제시하여야 한다.

② 제1항에 따라 조정안을 제시받은 당사자는 그 제시를 받은 날부터 5일 이내에 그 수락 여부를 조정위원회에 통보하여야 한다.

③ 당사자가 제2항에 따라 조정안을 수락하였을 때에는 조정위원회는 당사자 사이에 합의된 사항을 기재한 조정서를 작성하여야 한다.

④ 제3항에 따라 당사자가 조정안을 수락하고 조정위원회가 조정서를 작성하여 당사자에게 통보한 때에는 그 분쟁조정의 내용은 재판상 화해와 동일한 효력을 갖는다.

제34조(조정의 거부 및 중지) ① 조정위원회는 분쟁의 성질상 조정위원회에서 조정하는 것이 적합하지 아니하다고 인정하거나 부정한 목적으로 신청되었다고 인정되는 대통령령으로 정하는 사유가 있는 경우에는 해당 조정

을 거부할 수 있다. 이 경우 조정 거부의 사유 등을 신청인에게 통보하여야
한다.

② 조정위원회는 신청된 조정 사건에 대한 처리절차의 진행 중에 한쪽 당
사자가 소를 제기한 경우에는 그 조정을 중지하고 그 사실을 양쪽 당사자
에게 통보하여야 한다.

제35조(조정 비용 등) ① 조정위원회는 분쟁의 조정을 신청한 자에게 대통령
령으로 정하는 바에 따라 조정 비용을 부담하게 할 수 있다. 다만, 조정이
성립된 경우에는 그 결과에 따라 분쟁당사자에게 조정 비용을 분담하게 할
수 있다.

② 문화체육관광부장관은 예산의 범위에서 조정위원회의 운영에 필요한
경비를 보조할 수 있다.

제36조(비밀 유지) 조정위원회의 분쟁조정 업무에 종사하는 자 또는 종사하
였던 자는 그 직무상 알게 된 비밀을 타인에게 누설하거나 직무상 목적 외
의 목적으로 사용하여서는 아니 된다. 다만, 다른 법률에 특별한 규정이 있
는 경우에는 그러하지 아니하다.

제7장 보칙

제37조(금지행위 등) ① 누구든지 정당한 권한 없이 콘텐츠제작자가 상당한
노력으로 제작하여 대통령령으로 정하는 방법에 따라 콘텐츠 또는 그 포장
에 제작연월일, 제작자명 및 이 법에 따라 보호받는다는 사실을 표시한 콘
텐츠의 전부 또는 상당한 부분을 복제·배포·방송 또는 전송함으로써 콘텐
츠제작자의 영업에 관한 이익을 침해하여서는 아니 된다. 다만, 콘텐츠를
최초로 제작한 날부터 5년이 지났을 때에는 그러하지 아니하다.

② 누구든지 정당한 권한 없이 콘텐츠제작자나 그로부터 허락을 받은 자가
제1항 본문의 침해행위를 효과적으로 방지하기 위하여 콘텐츠에 적용한 기
술적보호조치를 회피·제거 또는 변경(이하 "무력화"라 한다)하는 것을 주
된 목적으로 하는 기술·서비스·장치 또는 그 주요 부품을 제공·수입·제
조·양도·대여 또는 전송하거나 이를 양도·대여하기 위하여 전시하는 행

위를 하여서는 아니 된다. 다만, 기술적보호조치의 연구·개발을 위하여 기술적보호조치를 무력화하는 장치 또는 부품을 제조하는 경우에는 그러하지 아니하다.

③ 콘텐츠제작자가 제1항의 표시사항을 거짓으로 표시하거나 변경하여 복제·배포·방송 또는 전송한 경우에는 처음부터 표시가 없었던 것으로 본다.

제38조(손해배상 청구 등) ① 제37조 제1항 본문 및 같은 조 제2항 본문을 위반하는 행위로 인하여 자신의 영업에 관한 이익이 침해되거나 침해될 우려가 있는 자는 그 위반행위의 중지 또는 예방 및 그 위반행위로 인한 손해의 배상을 청구할 수 있다. 다만, 제37조 제1항 본문을 위반하는 행위에 대하여 콘텐츠제작자가 같은 항의 표시사항을 콘텐츠에 표시하지 아니한 경우에는 그러하지 아니하다.

② 법원은 손해의 발생은 인정되나 손해액을 산정하기 곤란한 경우에는 변론의 취지 및 증거조사 결과를 고려하여 상당한 손해액을 인정할 수 있다.

제39조(벌칙 적용 시의 공무원 의제) 조정위원회의 위원과 제29조 제6항에 따른 사무국의 임직원 및 이 법에 따라 위탁받은 사무에 종사하는 기관의 임직원은 「형법」 제129조부터 제132조까지의 규정에 따른 벌칙을 적용할 때에는 공무원으로 본다.

제8장　벌칙

제40조(벌칙) ① 다음 각 호의 어느 하나에 해당하는 자는 2년 이하의 징역 또는 2천만원 이하의 벌금에 처한다. 〈개정 2017. 3. 21.〉

1. 제37조 제1항 본문을 위반하여 콘텐츠제작자의 영업에 관한 이익을 침해한 자

2. 제37조 제2항 본문을 위반하여 정당한 권한 없이 기술적보호조치의 무력화를 목적으로 하는 기술·서비스·장치 또는 그 주요 부품을 제공·수입·제조·양도·대여 또는 전송하거나 이를 양도·대여하기 위하여 전시하는 행위를 한 자

② 제1항의 죄는 고소가 있어야 공소를 제기할 수 있다.

제41조(벌칙) 제36조를 위반하여 직무상 알게 된 비밀을 타인에게 누설하거나 직무상 목적 외의 목적으로 그 비밀을 사용한 자는 1년 이하의 징역 또는 1천만원 이하의 벌금에 처한다.

제42조(양벌규정) 법인의 대표자나 법인 또는 개인의 대리인, 사용인, 그 밖의 종업원이 그 법인 또는 개인의 업무에 관하여 제40조의 위반행위를 하면 그 행위자를 벌하는 외에 그 법인 또는 개인에게도 해당 조문의 벌금형을 과(科)한다. 다만, 법인 또는 개인이 그 위반행위를 방지하기 위하여 해당 업무에 관하여 상당한 주의와 감독을 게을리하지 아니한 경우에는 그러하지 아니하다.

참고문헌

[단행본]

강윤주 외,『한국의 예술소비자』, 룩스문디, 2008.

권숙인·이지원,『일본의 문화산업 체계』, 지식마당, 2005.

김규찬,『문화산업정책 20년 평가와 전망』, 한국문화관광연구원, 2015.

김수갑,『문화국가론』, 충북대학교 출판부, 2012

김승수,『정보자본주의와 대중문화산업』, 한울아카데미, 2007.

김정욱,『문화예술산업의 저작권에 관한 연구』, 한국개발연구원, 2014.

김진욱,『K-POP 저작권 분쟁사례집』, 도서출판 소야, 2013.

김창남,『대중음악의 이해』, 한울아카데미, 2018.

김평수·윤홍근·장규수,『문화콘텐츠 산업론』, 커뮤니케이션북스, 2012.

김화임,『독일의 문화정책과 문화경영』, 성균관대학교 출판부, 2016.

김혜인,『예술소비환경 및 특징 분석을 통한 예술시장 활성화 방안 연구』, 한국
　　　문화관광연구원, 2016.

노영순,『문화융성정책의 성과와 과제』, 한국문화관광연구원, 2015.

문화관광부,『문화산업/콘텐츠산업 백서』, 1997.

문화체육관광부,『2016~2020년 문화체육관광분야 국가재정운용계획』, 문화체
　　　육관광부 공개토론회 자료집, 2016.

마르코 퓌마롤리 지음·박형섭 옮김,『문화국가-문화라는 현대의 종교에 관하
　　　여』, 경성대학교 출판부, 2004.

매일경제 한류본색 프로젝트팀, 『한류본색』, 매일경제신문사. 2012.

박순태, 『문화예술법』, 서울:프레젠트, 2015.

박종웅, 『예술의 산업화 추진방향 연구』, 한국문화관광연구원, 2016.

빅토리아 D. 알렉산더 지음·최샛별 등 옮김, 『예술사회학』, 살림, 2017.

원도연, 『도시문화와 도시문화산업전략』, 한국학술정보, 2006.

윌리엄 J.보몰, 윌리엄 G.보웬 공저, 임상오 역, 『공연예술의 경제적 딜레마』, 해
　　　　남, 2011.

이동연(역), 『아이돌: H.O.T에서 소녀시대까지, 아이돌 문화 보고서』, 이매진,
　　　　2011.

이승엽, 『극장경영과 공연제작』, 역사넷, 2002.

이종임 외, 『문화연구의 렌즈로 대중문화를 읽다』, 컬처룩, 2018.

이진경 외, 『문화정치학의 영토들』, 그린비, 2014.

이흥재, 『현대사회와 문화예술, 그 아름다운 공진화』, 푸른길, 2013.

장규수, 『연예매니지먼트: 기초에서 실무까지』, 시대교육, 2009.

저작권심의조정위원회, 『미국 저작권 선진시장 정책연구』, 2006.

주재욱·윤두영·이주영·이경현, 『통신시장 구조변화에 따른 가치사슬 및 가치
　　　　네트워크에 관한 동태적 분석』, 정보통신정책연구원, 2010.

추계예술대학교 문화예술경영연구소, 『문화예술유통·소비 활성화를 위한 4차
　　　　산업혁명 기술 활용방안 연구』, 예술경영지원센터, 2019.

채지영, 『주요 국가 문화산업 정책 연구』, 한국문화관광연구원, 2015.

채지영, 『대중문화예술인 자살문제 대응정책 연구』, 한국문화관광연구원, 2020.

최병서, 『예술, 경제와 통하다』, 홍문각, 2017.

프랑스 국립영화영상센터, 『CNC 지원예산 현황』, 2020.

프랑스 국회, 『2020년 국립영화영상센터 재정개혁안 국회보고서』, 2020.

페트리셔 에버딘 지음·윤여중 옮김, 『메가트렌드 2010』, 청림출판, 2006.

한국문화사회학회, 『문화사회학』, 살림, 2017.

한국문화콘텐츠진흥원, 『문화산업통계체계 구축방안 연구』, 2004.

한국콘텐츠진흥원, 『음악산업 백서』, 2006.

한국콘텐츠진흥원, 『유럽콘텐츠 산업동향』, 2020.

한국콘텐츠진흥원, 『대중문화예술산업 중장기 발전전략 수립을 위한 기초연구』,

2018.

한국콘텐츠진흥원, 『음악산업 패러다임 전환과 지속성장을 위한 정책연구』, 2019.

한국콘텐츠진흥원, 『2020 대한민국 게임백서』, 2020.

[논문]

곽보영, '영상산업의 콘텐츠 파생을 위한 캐릭터 속성요인과 구매의도의 실증분석', 중앙대학교 대학원 박사학위논문, 2010.

권병용, '문화콘텐츠산업의 문화기술 연구개발 시스템 연구', 고려대학교 대학원 박사학위 논문, 2009.

권혁인·이진화, '문화예술산업 육성을 위한 서비스 가치 네트워크 모델 구성과 특성 비교', 문화정책논총 제28권 1호, 한국문화관광연구원, 2014.

김규진·나윤빈, 'Sac on Screen 사업 분석을 통한 온라인 공연 활성화 방안 연구', 한국콘텐츠학회논문지 제20권8호, 한국콘텐츠학회, 2020.

김규찬, '문화콘텐츠산업 진흥정책의 시기별 특성과 성과: 1974~2011 문화예산 분석을 중심으로', 서울대학교 대학원 박사학위논문, 2012.

김기현, '문화산업 정책의 변동에 관한 소고', 문화콘텐츠연구 제2호, 건국대학교 글로컬문화전략연구소, 2012.

김명수·김자영, '국가주도에서 민간자율로: 한국 문화산업 정책기조의 변환시도', 문화산업연구 제18권 제4호, 한국문화산업학회, 2018.

김선미·최준식, '프랑스 문화정책 준거의 발전과 문화의 민주화', 인문학 연구 제21권, 경희대학교 인문학연구원, 2012.

김시범, '문화산업의 법률적 정의 및 개념 고찰', 인문콘텐츠 38호, 인문콘텐츠학회, 2018.

김승수, '문화제국주의 변동에 관한 고찰', 한국방송학보 제22권 3호, 한국방송학회, 2008.

김은미·서새롬, '한국인의 문화 소비의 양과 폭-옴니보어 이론을 중심으로', 한국언론학보 제55권 5호, 한국언론학회, 2011.

김형수, '한국 정부의 문화정책에 대한 비교 고찰: 정책목표와 기능을 중심으로', 서석사회과학논총 제3집 제1호, 조선대학교 사회과학연구원, 2010.

김현지·박동숙, '온라인 팬덤: 접근성의 강화에 따른 팬들의 새로운 즐기기 방식', 미디어, 젠더&문화 제2호, 한국여성커뮤니케이션학회, 2004.

김화정, '소프트파워 관점에서의 문화정치와 국가역할: 미국, 영국, 프랑스, 독일 사례분석', 문화정책논총 제35집 1호, 한국문화관광연구원, 2021.

나 은, '예술인의 법적지위와 사회보장제도−국내외 예술인 정책 사례를 중심으로', 서울대학교 대학원 석사학위 논문, 2012.

남현우, '게임 플랫폼과 게임 이용 형태의 변화에 따른 포스트 코로나 시대의 게임산업 경쟁력 방안 연구', 융복합지식학회논문지 제8권 4호, 융복합지식학회, 2020.

남형두, '문화의 산업화와 저작권', 문화정책논총 18권, 한국문화관광연구원, 2007.

노철환, '프랑스의 극장 편성 정책', 영화진흥위원회, 2017.

남상문, '한국 문화산업의 기업체 성과에 대한 효율성 분석 연구', 추계예술대학교 대학원 박사학위논문, 2009.

문병호, '문화산업과 문화의 화해를 위하여', 한국미디어문화학회 학술대회 발표문, 2008.

박영은·이동기, 'SM엔터테인먼트, 글로벌 엔터테인먼트를 향한 질주', 코리아 비즈니스 리뷰 제15권2호, 한국경영학회, 2011.

박희영, '일본문화산업 속 애니메이션 콘텐츠 활용 방식과 전략 연구', 일본근대학연구, 한국일본근대학회, 2019.

백익, '민주화 이후 한국의 문화정책에 관한 연구, 동국대학교 대학원 박사학위논문. 2009.

송화숙, '음악학적 대상으로서 대중음악?: 대중음악에 대한 이론적, 분석적 접근 가능성에 관한 소고', 음악학 제11권, 한국음악학회, 2004.

송희영, '공연예술콘텐츠를 활용한 문화산업단지 조성 사례 연구: 캐나다 몬트리올 토후 서커스예술복합단지를 중심으로', 예술경영연구 제12호, 한국예술경영학회, 2007.

신광철, '한류와 인문학−동력으로서의 인문학과 성찰 지점으로서의 한류', 코기토 제76호, 부산대학교 인문학연구소. 2014.

신은주·임립, '현대소비문화와 미술관의 기능−예술상품소비를 중심으로', 충남대학교 예술문화연구소 연구논문 제16호, 2009.

신현택, '지역간 문화격차에 관한 연구: 수도권과 비수도권을 중심으로', 경기대
　　학교 대학원 박사학위논문, 2002.

안지혜, '문화로서의 영화', 한국정책과학학회보 제12권 4호, 한국정책과학학회,
　　2008.

양지희, '한국 기초예술 지원정책에 관한 연구', 한양대학교 대학원 석사학위 논
　　문, 2007.

이경모, '문화산업론의 관점으로 본 지역미술관의 설립·운영에 관한 연구－인천
　　의 도시마케팅과 창작스튜디오를 중심으로', 홍익대학교 대학원 박사학위
　　논문, 2011.

이경호, '대중문화예술인의 표준전속계약 기간에 관한 고찰', 예술인문사회 융합
　　멀티미디어논문지 9권 6호, 인문사회과학기술융합학회, 2019.

이덕주 외, '영화관입장권통합전산망의 활용 현황, 효과 및 쟁점에 관한 연구', 씨
　　네포럼 제22호, 동국대학교 영상미디어센터, 2015.

이동연, '예술한류의 형성과 문화정체성－'이날치' 현상을 통해서 본 문화세계
　　화', 한국예술연구 제32호, 한국예술종합학교 한국예술연구소, 2021.

이명현, '판소리의 탈맥락화와 문화혼종: 이날치 밴드의 〈범 내려온다〉를 중심으
　　로', 다문화콘텐츠연구 제37호, 중앙대학교 문화콘텐츠기술연구원, 2021.

이봉규·김기연·이치형·정갑영, '이동통신 서비스－콘텐츠－플랫폼 사업자간
　　가치네트워크 분석', 정보통신정책연구 제13권 4호, 정보통신정책학회,
　　2006.

이선호, '국내 공연예술의 문제점과 개선방안 모색: 뮤지컬 공연을 중심으로', 음
　　악교육공학 제7권, 한국음악교육공학회, 2008.

이성진, '공연, 방송 등에서의 출연계약'. 민사법의 이론과 실무 제21권 1호, 민사
　　법의 이론과 실무 학회, 2017.

이수현·이시림, '한국대중음악산업의 과점화와 그 영향력에 대한 연구－아이돌
　　산업 내 과점 기업을 중심으로', 문화산업연구 제18권 2호, 한국문화산업
　　학회, 2018.

이연규, '한국과 일본의 여성 아이돌 그룹의 남성 팬덤에 대한 비교 연구－중소
　　아이돌의 삼촌팬과 지하 아이돌의 오타쿠를 중심으로', 서울대학교 대학원
　　석사학위 논문, 2020.

이연호·임유진·정석규, '한국에서 규제국가의 등장과 정부-기업 관계', 한국정치학회보 제36권 3호, 한국정치학회, 2002.

이영주, '창조경제정책의 성과와 평가: 영국 창조산업정책을 중심으로', 창조산업연구, 제1권 1호, 안동대학교 창조산업연구소, 2014.

이의신, '공연예술시장 활성화를 위한 유통 플랫폼 연구-공연예술마켓을 중심으로', 고려대학교 대학원 박사학위논문, 2019.

이의신·김선영, '4차산업혁명시대, 공연예술 산업을 위한 공연예술통합전산망 고찰', 한국과학예술융합학회 28권, 한국전시산업융합연구원, 2017.

이정인·이재경, '시각예술산업 육성을 위한 예술 기부에서 조세지원의 효과', 한국디자인문화학회지 제22권 2호, 한국디자인문화학회, 2016.

이창섭·이현정, '제4차 산업혁명 시대에서 게임산업의 사회 및 문화적 쟁점', 한국게임학회 논문지 제18권 1호, 한국게임학회, 2018.

이호영·서우석, '문화예술 교육 경험이 문화 불평등에 미치는 영향', 문화정책논총 제25권 1호, 한국문화관광연구원, 2011.

임학순, '예술의 가치사슬과 예술산업 정책모델', 디지털콘텐츠와 문화정책 1권, 가톨릭대학교 문화비즈니스연구소, 2007.

임형택, '이날치 수궁가와 문화콘텐츠 이상의 문학적 가치: 범은 어떻게 이름을 남기는가?', 인문콘텐츠 제60권, 인문콘텐츠학회. 2021.

장세길, '옴니보어 문화향유의 특성과 영향요인-전라북도 사례', 한국자치행정학보 제30권 4호. 한국자치행정학회, 2016.

정상철, '영국 창조산업정책의 특징과 창조경제에 대한 시사점', 유럽연구 제31권 3호, 한국유럽학회, 2013.

정종은, '한국 문화정책의 창조적 전회: 자유, 투자, 창조성', 인간연구 제25호, 가톨릭대학교 인간학연구소, 2013.

조용순, '문화콘텐츠의 제작·유통·이용에 관한 법·제도 연구-저작권법 및 문화산업 관련성을 중심으로', 한양대학교 대학원 박사학위논문, 2008.

조은하, '일본 아이돌 시스템 변천사', 글로벌문화콘텐츠 제24호, 글로벌문화콘텐츠학회, 2016.

조해인, '팬덤의 RPS 문화가 사회적 이슈로 구성되는 방식에 대한 비판적 고찰', 방송과 커뮤니케이션 제22권 2호, 한국방송학회, 2021.

진인혜, '프랑스 문화정책의 역사', 한국프랑스학논집 제59권, 한국프랑스학회, 2007.

최영화, '이명박 정부의 기업국가 프로젝트로서 한류정책: 전략관계적 접근법을 통한 구조와 전략 분석', 경제와 사회 97호, 비판사회학회, 2013.

최영화, '신한류의 형성과 한국사회의 문화변동: 이명박 정부의 한류정책을 중심으로', 중앙대학교 대학원 박사학위논문, 2014.

한국게임학회, '플랫폼 변화에 따른 게임 형식 변화와 사용자 반응에 대한 연구', 한국콘텐츠진흥원 게임문화융합연구7, 한국콘텐츠진흥원, 2019.

한자영, '아이도루와 아이돌 사이에서-아이돌을 통해 보는 한일 문화 교류', 이매진, 2011.

허권, '유네스코 예술가지위에 관한 권고의 배경과 시사점', 법학논문집 제30권 2호, 중앙대학교 법학연구소, 2006.

허은영·김윤경, '정부의 클래식 지원정책 고찰', 이화음악논집 제21권4호, 이화여자대학교 음악연구소, 2017.

황은정, '신발전주의 국가와 한국 영화산업의 압축적 성장', 고려대학교 대학원 박사학위 논문, 2017.

[외국문헌]

Adam Finkelstein, 'Greed and Bloomsbury Group: How the concept of greed impacted John Maynard Keynes and his friends', Econ 195S: Econ & Bloomsbury Group, 2007

Alderson, A. S., Junisbai, A., & Heacock, I., 'Social status and cultural con-sumption in the United States', Poetics, 35, 2007.

Becker, Howard S., 'Arts Worlds', Berkeley: University of California Press, 1982.

Bourdieu, P., 'Distinction: A social critique of the judgement of taste', Cambridge: Harbard University Press, 1984.

Bourdieu, P., 'Distinction: A Social Critique of the Judgement of Taste', Routledge, 1996.

Craufurd D. Goodwin., 'Art and the Market: Roger Fry on Commerce in Art',

University of Michigan Press, 1998.

Craufurd D. Goodwin.,'The value of thing in the imaginative life: Micro eco-nomics in the Bloomsbury Group', History of Economics Review, (34)1, 2001.

David Baskerville and Tim Baskerville., 'Music Business handbook and CarrerGuide, 10th edition', SAGE, 2013.

Diana Crane, 'Culture and Globalization, Theoretical Models and Emerging Trends', Global Culture, Media, Arts, Policy, and Globalization. ed. by Diana Crane, Nobuko Kawashima, and Ken'ichi Kawasak, New York, London: Routledge, 2002.

DiMaggio, P., & Mohr, J., 'Cultural capital, educational attainment, and marital selection', American Journal of Sociology, 90(6), 1985.

European Commission, 'Tackling Social and Cultural Inequalities through Early Childhood Education and Care in Europe'. Education, Audiovisual and Culture Executive Agency, 2009.

Farnsworth, E. A., 'Contracts', Brown, 1982.

Fiske, J., 'The Cultural Economy of Fandom', Lisa A. Lewis (Eds.), 'The Adoring Audience—Fan Culture and Popular Medi', London & New York: Routledge, 1992.

Holt, D., 'How consumers consume: A typology of consumption practices', Journal of Consumer Research, 22(1), 1995.

Galloway, S., Dunlop, S., 'A critique of definition of the cultural and creative industries in public policy', International Journal of Cultural Policy, 2007.

Jeffri, Joan and Robert Greenbaltt., 'Between Extremities: The Artist Described', Journal of Arts Management and Law, 1989.

Jenkins, H., 'Textual Poachers: Television and Participatory Culture', New York, NY: Routledge, 1992.

Jenkins, Henry, Ford, Sam, and Green, Joshua, 'Spreadable Media', London: New York University Press, 2013.

Lopes, P.D., 'Innovation and Diversity in the Popular Music Industry, 1969−1990', American Sociological Review, 57, 1992.

Lopez−Sintas, J., & Katz−Gerro, T., 'From exclusive to inclusive elitists and further: Twenty years of omnivorousness and cultural diversity in arts participation in the USA', Poetics, 33, 2005.

Luther, W., 'Movie Production Incentives: Blockbuster Support for Lackluster Policy', Special Report, Tax Foundation, 2010.

Montoya, Nathalie.,'Les médiateurs culturels et la démocratisation de la cul−ture à l'ère du soupçon: un triple héritage critique', La Démocratisa−tion Culturelle au Fil de L'histoire Contemporaine. Paris: Comitéd'his−toire, 2012.

Murray, J. E., 'Contracts'. Bobbs−Merrill, 1974.

NewZoo, 'The World's 2.7 Billion Gamers Will Spend $159.3 Billion on Games in 2020; The Market Will Surpass $200 Billion by 2023', https://newzoo.com/insights/articles/newzoo−games−market−numbers−revenues−and−audience−2020−2023, 2020.5.8

Nicholson, Geoff., 'Andy Warhol: A Beginner's Guide', New York: Headway, 2002.

Peter Wicke, 'Von Mozart zu Modonna: Eine Kulturgeschichte der Popmusik', Suhrkamp, 2001.

Peterson, R. A., 'Understanding audience segmentation: From elite and mass to omnivore and univore', Poetics, 21, 1992.

Richard E. Caves., 'Creative Industries: Contacts between Art and Commerce', Harvard University Press, 2000.

Shorthose, J., 'A more critical view of the creative industries: production, consumption and resistance', Capital and Class, 84, 2004.

Ushikubo, K., 'A Method of Structure Analysis for Developing Product Concepts and Its Application', European Research, 14(4), 1986.

Wendy Griswold., 'Cultures and Societies in a Changing World', SAGE, 1994.

Victoria D. Alexander., 'Sociology of the Arts: Exploring Fine and Popular

Forms', Blackwell Publishing, 2003.

[기타 자료]
경향신문, '문체부 직제개편안 문화예술계 강력 반발', 1994년 4월 28일자 보도.
조선일보, '이영애, 고현정, 전도연 … 안방극장 퀸들의 눈물', 2021년 11월 24일
　　자 보도.
통계청, '콘텐츠산업 특수분류 제정 개요', 통계문류포털 경제부문 콘텐츠산업 특
　　수분류 자료실, https://kssc.kostat.go.kr:8443/ksscNew_web/index.jsp#
한국문화관광연구원, '문화재정 2% 시대의 재정효율화 방안' 미발간 원고, 2014.
한재원, '음악 판소리 신드롬 이날치밴드 조선 힙합', 월간 샘터 제611호, 2021.

찾아보기

저자 약력

김진각

　성신여자대학교 문화예술경영학과 교수로 재직하고 있다. 고려대학교를 졸업하고 서강대학교 대학원을 거쳐 단국대학교 대학원에서 문화예술학 박사학위를 취득했다. 미국 아메리칸대학교(AU) 아시아연구소 visiting scholar를 지냈으며, 현재 한국동북아학회 부회장 겸 문화예술분과위원장을 맡고 있다. 주로 연구하는 분야는 문화예술정책, 문화예술과 정치, 문화예술경영, 문화예술콘텐츠, 문화재단, 문화예술홍보 등이며, 순수예술과 대중예술의 융합 관련 연구를 병행하고 있다. 문화예술콘텐츠 관련 기획도 직접 하고 있다.

　주요 저서로는 『문화예술지원론: 체계와 쟁점』, 주요 연구논문으로는 〈문화콘텐츠 기업 문화재단의 예술지원 차별적 특성 연구: CJ문화재단을 중심으로〉, 〈문화예술지원기관의 역할 정립 방안 연구: 합의제 기구 전환 15년, 한국문화예술위원회를 중심으로〉, 〈문화예술분야 공공지원금의 재정 안정성 및 정책적 개선 방안에 관한 탐색적 연구: 문화예술진흥기금을 중심으로〉, 〈문화예술 지원체계 개선을 위한 연구〉 등이 있다.

문화예술산업 총론-창조예술과 편집예술 산업의 이해-

초판 발행	2022년 6월 3일
지은이	김진각
펴낸이	안종만
편 집	배근하
기획/마케팅	김한유
표지디자인	이소연
제 작	고철민·조영환
펴낸곳	도서출판 박영사
	경기도 파주시 회동길 37-9(문발동)
	등록 1952. 11. 18. 제406-3000002510019520000002호(倫)
전 화	02)733-6771
f a x	02)736-4818
e-mail	pys@pybook.co.kr
homepage	www.pybook.co.kr
ISBN	978-89-10-98028-5 93600

* 이 저서는 2022년 성신여자대학교 학술연구비 지원으로 이루어진 것입니다.

정 가 21,000원